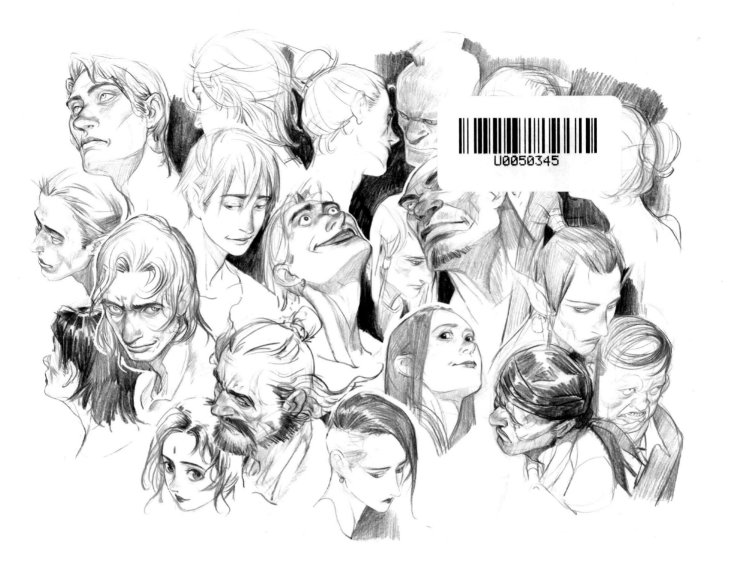

人體結構
原理與繪畫教學

肖瑋春

內 容 提 要

　　動漫人體是一個有趣的集合體，不同動漫作品中的角色都有著不同的角色特徵。而大家在繪製角色時，往往不知道如何運用人體來創造一個特徵鮮明的角色。在學習人體的時候，找不到學習的切入口。

　　本書將人體結構拆解，將學習人體需要掌握的知識做了簡化，透過簡易的幾何體組合來解說人體中比較難懂的結構原理，幫助大家明確各個階段需要掌握的知識和能力。

　　想要畫出有趣的動漫角色，需要大家在掌握好人體基礎知識的同時進行持之以恆的練習。而繪畫練習是需要大家由衷喜愛的，這樣才能有效地去堅持練習。希望大家能夠在繪畫的路上找到自己的快樂。

　　本書適合美術專業的學生和教師、遊戲動漫公司的相關人員，以及遊戲動漫手繪愛好者學習使用。

人體結構原理與繪畫教學

作　　者	肖瑋春	
發　　行	陳偉祥	
出　　版	北星文化事業有限公司	
地　　址	234新北市永和區中正路458號B1	
電　　話	886-2-29229000	
傳　　真	886-2-29229041	
網　　址	www.nsbooks.com.tw	
E - MAIL	nsbook@nsbooks.com.tw	
劃撥帳戶	北星文化事業有限公司	
劃撥帳號	50042987	
出 版 日	2022年06月	
I S B N	978-986-06210-0-6	
定　　價	650元	

如有缺頁或裝訂錯誤，請寄回更換。

國家圖書館出版品預行編目資料

人體結構原理與繪畫教學／肖瑋春作. --
新北市：北星文化事業有限公司, 2022.06
　　328面；　21.0×28.5公分
ISBN 978-986-06210-0-6（平裝）

1. CST：人物畫　2.CST：繪畫技法

947.2　　　　　　　　　　　111002666

官方網站　　　臉書粉絲專頁　　LINE官方帳號

推薦文

一切偉大的創造都以深入地瞭解自我為前提。古語常講「畫鬼最易」，無跡可尋的東西往往可以主觀臆造，可是對於「人」的塑造永遠是有跡可循的。想要借由「人物」的形象不受束縛地表達形而上的東西，首先要將貼近本質的規律精熟於心。《人體結構原理與繪畫教學》為我們提供了起步的基礎，詳細的、規律性的闡述，幫助我們構建理性的邏輯，指向的卻是感性表達的昇華與想像力的自由放飛。

——清華大學美術學博士、第十三屆日本大分亞洲雕塑展一等獎作品雕塑家 孫鵬

藝術這東西，精通難，入門亦難。它太抽象了，何為好，何為劣，全在人心，並無標準答案，需要藝者不斷地積累，綜合素養越高，作品越深刻。當然，技術必須要過硬，才能不受自己手頭功夫的約束，淋漓盡致地表達自我，也更能打動觀者。

一部動漫作品，劇情的構架是骨骼，人物的形像是筋肉，動作和畫風是血液，傳達的思想是靈魂，相融相生不可分割。雖然乍看之下與架上的純藝術不盡相同，然而追本溯源，卻是師出同門。畫手與藝術家一樣，都要具備能夠充分表現所繪對象的紮實基本功和優秀的審美情操。

欲入此門，首要任務就是瞭解人的結構，畢竟無論所繪的是神或是鬼，形象都是由人而來的。網路時代使得更多對動漫感興趣的人便於自學，但好的教學資源鳳毛麟角，能將動漫與人體結構精確掛鉤的教材更是少之又少。《人體結構原理與繪畫教學》一書，講解詳盡，生動明確，可以看出作者有專業紮實的繪畫基礎，對人體結構有深入的研究並形成了自己獨特的教學方式，即使零基礎的讀者也能看得懂。熱愛動漫，希望學習與投身動漫行業的年輕人，得遇此書，何幸如之。

——中國藝術研究院碩士，中國美術館、國家大劇院收藏藝術家 張小曼

藝用人體解剖是造型藝術專業的一門必修課，解剖知識對藝術學子來說如建造大廈的基石，而解剖理論書籍則是最為系統化的學習資料，我們熟知的《伯裡曼藝用人體解剖》從20世紀70年代以來便一直被學畫之人奉為經典。而此本《人體結構原理與繪畫教學》更包含了經典的藝用人體解剖知識和時下流行的動漫人物創作兩部分，由淺入深地為專業學生以及動漫愛好者講解人體結構、空間和動態的系統知識。如果說解剖知識看上去是些「死」知識的話，那麼唯有把它參透，才能在創作中不受限制地自由表達，讓筆下的人物真正「活」起來。

——清華大學美術學院雕塑系副教授、碩士生導師、金屬材料實驗室教學負責人、

BMW—清華非遺研創基地導師 王軼男

肖瑋春的書籍範例以簡約的線條和形狀構成，能夠清晰而明瞭地從不同角度展現人體的基本形體特徵，直接而準確地傳達出書籍所要表達的核心觀點，從而使讀者能從淺顯易懂的教學方法中領悟到解剖學知識。

——知名圖書作者兼譯者 貴哥

前　言

關於畫畫這件事，每個人都有自己的故事。

對於我來說，畫畫大概開始於孩童時代。那時的我不好好唸書，就喜歡在課本上畫滿密密麻麻的小人，試圖讓它們演繹各種荒誕的故事，長期樂此不疲。那時畫畫之於我是最簡單的快樂。

就這樣，我一直玩耍到了高中才開始接觸到專業的美術訓練，天天和靜物、石膏、人像模特打交道。但畫畫並沒有讓我的學業一帆風順，高考兩度落榜。後來透過調整和努力，終於在第三次高考後，幸運地被一所省內的重點大學錄取。

因禍得福的是，幾次失敗的經歷，冥冥之中增強了我畫畫的韌勁，獲得了原始的能量和動力。我學會了調整自己對待繪畫的態度，得到了迅速的成長。

大學的時光美好而又短暫，在這幾年裡，我接觸到了很多有著不同繪畫特質的朋友，開始看到繪畫更多的可能性，逐漸對傳統高考美術以外的新領域進行探索，度過了一段開心畫畫的日子。

當然，在探索期間也遇到了很多難題，比如透視、結構、人體、構圖、設計、風格等。在這個過程中我開始有意識地整理繪畫問題，有計劃地歸納出解決問題的方法。一段時間後，再次看到整理的筆記，感受到自己在潛移默化中得以成長，知曉自己到底在繪畫之路上經歷了什麼，收穫了什麼。

當我把這些整理的筆記拿出來分享時，得到了很多小夥伴的反饋，這才發現筆記可以幫助大家解決一些在繪畫過程中遇到的問題。我也因此感到很開心，後續就順理成章地走上繪畫教育這條路，一晃過去了很多年。

從最開始的孩童繪畫樂趣，到體會繪畫路上的酸甜苦辣，以及之後的自我探索學習，這些就是我迄今為止在繪畫這件事上的經歷。

以後我會選擇怎麼樣的路？哪個方向？還會畫些什麼？我自己也不是很清楚。但這些年這條路走下來，自己對於畫畫這件事情內心卻是越來越篤定。

不知不覺，我教畫畫有十多年的時間了，在這期間遇到了來自小夥伴們提出的關於人體繪畫的各種各樣的問題。《人體結構原理與繪畫教學》這本書是對於這幾年教學內容的總整理，也是對我個人當前階段的一個總結。希望本書能夠給喜歡畫畫的朋友帶來些許幫助。

由於筆者水平有限，疏漏和不足之處在所難免，懇請廣大師生同人批評指正。

<div style="text-align: right">畫畫的春哥（肖瑋春）</div>

目 錄

第一章

人體 支架

第二章

頭部 結構

第三章

軀幹 結構

第四章

四肢 結構

Chapter One

人體支架

01

熟悉、掌握繪製人體支架

　　人體結構比較複雜，包含骨骼、肌肉等。很多人在剛接觸人體結構時，會被人體繁雜的結構關係難倒。本章對人體結構進行了劃分，並對人體的要點做了一些講解，希望可以幫助大家更好地學習人體知識。

　　本章對人體的支架進行了拆解，透過一些案例來介紹人體支架知識，同時也列出了一些熟悉、掌握繪製人體支架的方法，供大家參考。

　　人體有二百零六塊骨頭和六百三十九塊肌肉，要一一把它們記下來，將是一件很具有挑戰性的事情。如果我們在學習人體結構知識時沒有清晰的思路，那麼在認識人體結構的過程中往往就會迷失方向。

　　在複雜的知識面前，我們掌握人體結構的第一步就是對人體進行簡化，其目的是方便我們在複雜的人體結構中快速找到自己需要掌握的要點。

　　首先來説一下骨骼，骨骼在人體中的地位，就相當於一棟建築的地基，它是支撐人體的根本。

　　如果我們想要捕捉人體的運動狀態，那麼首先要做到的就是對骨骼所屬的動、靜區域進行有效劃分。

動區：
骨骼活動範圍較大的區域。

靜區：
骨骼活動範圍較小或者固定的區域。

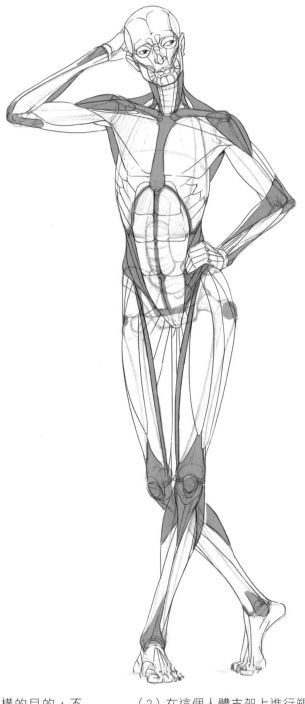

透過對骨骼的動、靜區域進行劃分，我們可以更瞭解肌肉與骨骼的關係：肌肉主要依附於骨骼生長，而骨骼的移動又依賴於肌肉的牽引。

觀察肌肉的時候，我們可以著重觀察脊柱、肩胯、四肢這些部位的關節點上的肌肉。因為人體在運動的時候，肌肉會隨著關節點運動狀態的變化而產生變化。

我們學習人體結構的目的，不僅僅是瞭解人體的骨骼和肌肉，更多的是學會運用相關知識創作出一個令人滿意的角色。

對於角色的創作過程，我們可以簡單地把它分為以下兩個步驟。

（1）構建一個紮實的人體支架。

（2）在這個人體支架上進行塑造。

人體支架不僅指人體的骨骼和肌肉，還包括人體的比例、人體的空間以及人體的運動狀態。

02

人體的關節點

　　畫骨骼三視圖的時候需要先畫好水平參考線，之後不要逐個畫完整骨骼的正面、側面以及背面，這樣很容易把看到的所有骨骼結構都當成重點。

　　我們在認知骨骼的時候，需要從不同的角度去認知骨骼的形態。因為在做不同動作的時候，人體的關節點會發生一些變化，這不僅需要我們掌握各關節點在不同角度下的形狀，還需要我們掌握它們各自的運動規律。

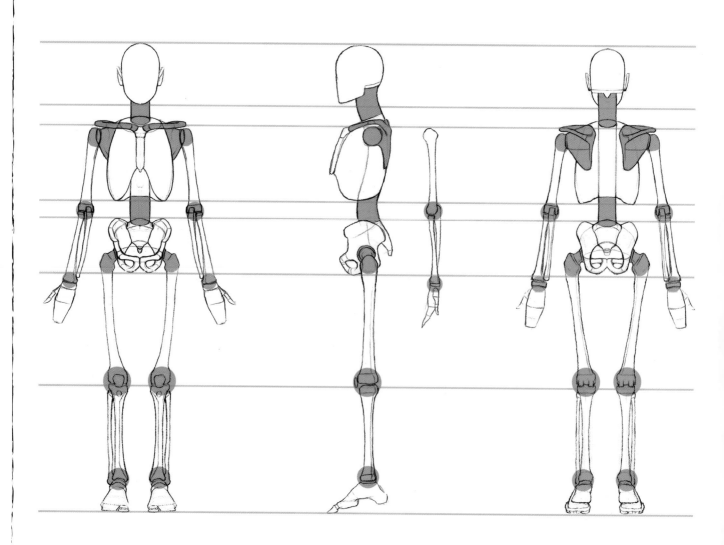

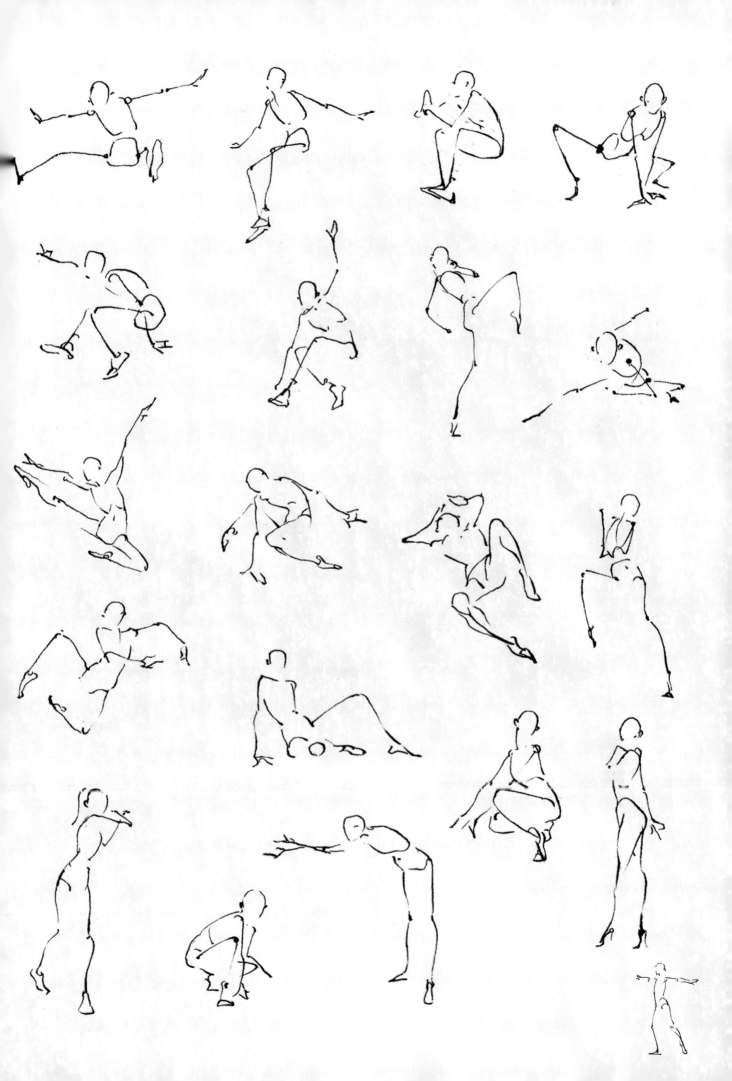

在繪製人體的關節點的時候，我們可以活動一下自己身上對應的關節，感受這些關節的運動狀態。

剛開始學習骨骼結構知識的時候，不要急著去逐個瞭解二百零六塊骨頭，這很容易打擊我們繪畫的積極性。在練習畫骨骼三視圖的時候，我們可以適當地做一些簡化。

做簡化是需要突出重點的，在這裡我想強調的是幾處大的關節點。這些關節點主要分佈在脊柱、肩、胯、四肢上，這些部位的每一次彎曲或者伸展，都會直接影響整個人物的運動狀態。

在進行角色創作的時候，我們還可以對關節點適當地做一些誇張設計。只要我們能夠掌握這些關節點的空間關係和運動關係，那麼誇張的設計也會給人一種真實可信的感覺。

想要創作出一個好的角色，就不能急著去塑造角色的局部細節。學會從整體出發，設計好角色整體的比例關係，是創作出好角色的關鍵的第一步。

利用好人體的每個關節點，透過調整關節點的大小和各關節點之間的距離，我們很快就可以塑造出一個體型獨特的角色。

在動漫人物的創作過程中，人物的比例比較誇張，很多這樣的動漫人物都是創作者在正常的人體支架的基礎上精心設計出來的。

好好觀察現實生活中不同的人體特徵，瞭解具有不同人體特徵的人的運動習慣，這樣我們才能在人體支架的基礎上創作出好的角色。

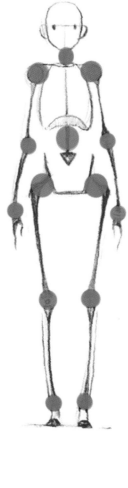

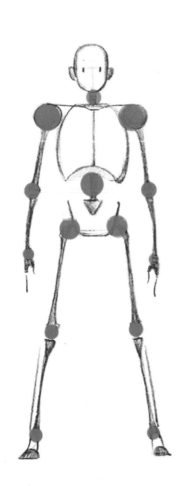

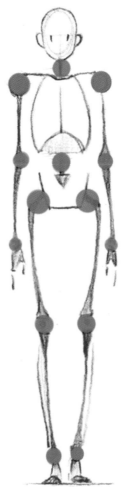

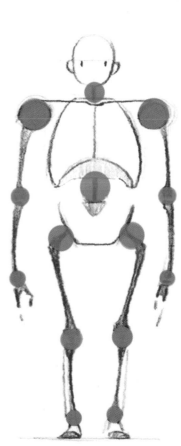

03

人體比例的變化關係

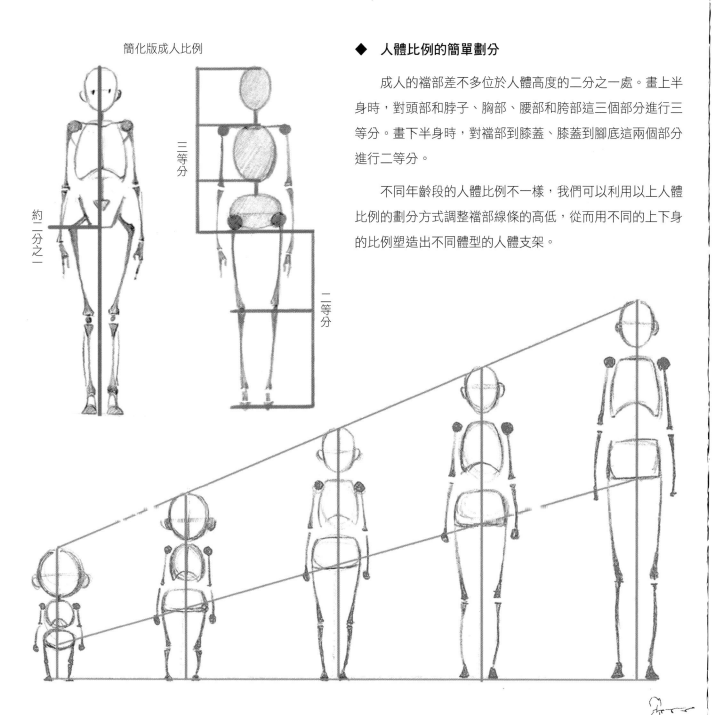

簡化版成人比例

三等分

二等分

約二分之一

◆ **人體比例的簡單劃分**

成人的襠部差不多位於人體高度的二分之一處。畫上半身時，對頭部和脖子、胸部、腰部和胯部這三個部分進行三等分。畫下半身時，對襠部到膝蓋、膝蓋到腳底這兩個部分進行二等分。

不同年齡段的人體比例不一樣，我們可以利用以上人體比例的劃分方式調整襠部線條的高低，從而用不同的上下身的比例塑造出不同體型的人體支架。

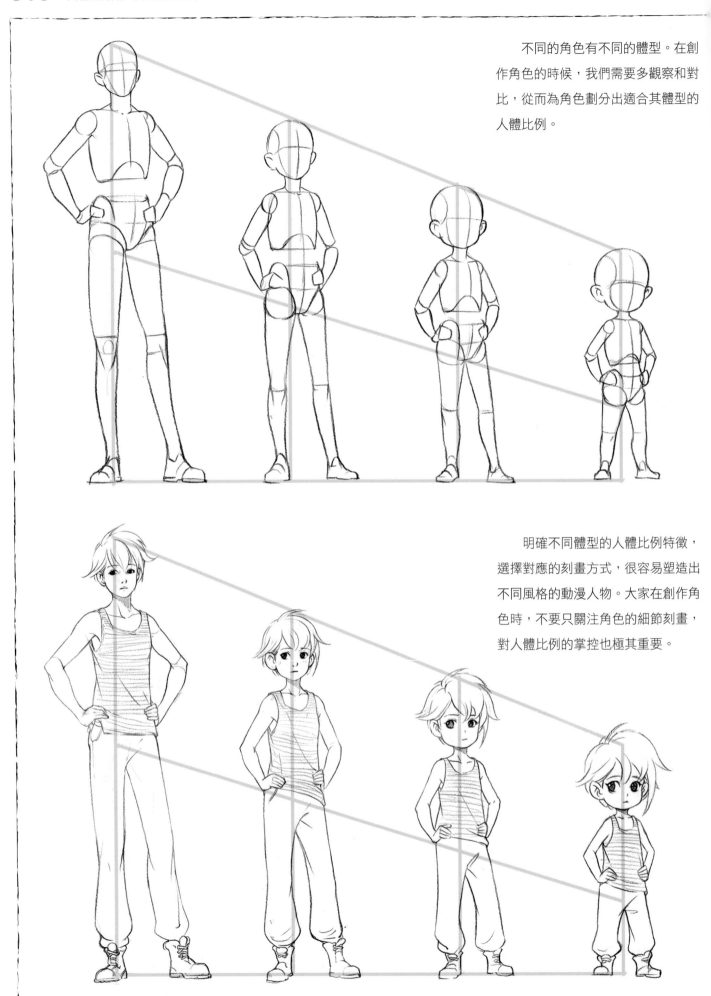

不同的角色有不同的體型。在創
作角色的時候，我們需要多觀察和對
比，從而為角色劃分出適合其體型的
人體比例。

明確不同體型的人體比例特徵，
選擇對應的刻畫方式，很容易塑造出
不同風格的動漫人物。大家在創作角
色時，不要只關注角色的細節刻畫，
對人體比例的掌控也極其重要。

受空間關係的影響，人體每個關節點的運動都會導致人體比例產生不同的變化。

想要塑造好人體動態，需要透過大量的觀察和練習，掌握人體每個關節點之間的間距比例和每個關節點的大小關係。

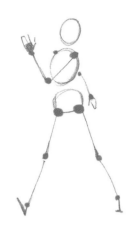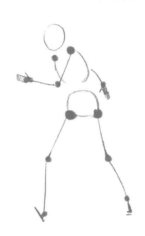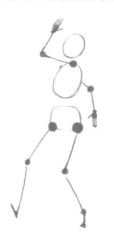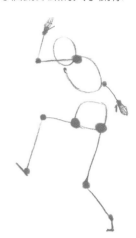

我們平時觀察到的人體動態往往都存在透視效果。

想要塑造出有空間感的人體支架，應先確定人體襠部的位置，並據此調整上半身三個圓的大小以及下半身大腿與小腿的長短，然後在每個關節點上塑造出關節點的橫截面。

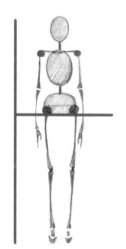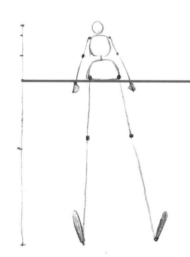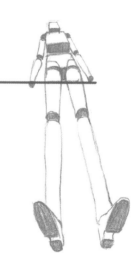

面對不同角度下的人體，我們可以先把人體看成一個平面，快速地找到人體襠部的位置，之後人體支架的塑造就會變得十分簡單。

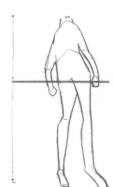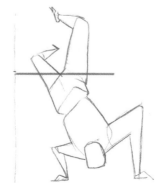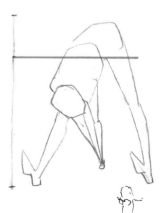

04

人體支架的繪製練習

01

畫一條垂直線，確定人體襠部的位置。這一步雖然簡單，但襠部的位置會直接影響人體的最終體型。

02

在襠部上方畫出表示頭部、胸部、胯部的三個圓。人的體型不同，動態不同，所處的角度不同，都會使這三個圓的形態產生變化。在繪製人體支架的時候，要注意控制好這三個圓的大小以及圓與圓之間的距離。

03

找到人體軀幹的中心線，並以這條線為中心，在胸部和胯部畫出「工」字形和「U」字形的支架。這一步可以有效地塑造出人體的軀幹。

04

分別在肩膀和胯部畫兩個球體，注意控制好這四個球體的大小，肩膀上的球體要比胯部的球體小一些。

05

以肩膀和胯部的四個球體為起點畫出四肢。手肘剛好和腰齊平，膝蓋剛好處於襠部到腳底的中間位置。畫四肢的時候一定要控制好四肢的長短。

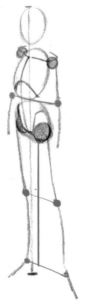

06

整個人體支架可以簡單地劃分為軀幹以及四肢。繪製時先確定襠部的位置，然後再畫出軀幹和四肢，最後細化，人體支架就繪製完成了。

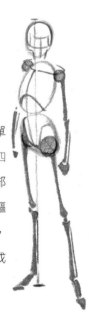

為了更好地繪製人體支架，我們可以做一些練習。

◆　**利用相同的人體比例，畫出不同狀態下的人體支架**

❶在上半身比例相同的參考線中畫出不同狀態的上半身。注意控制好三個圓的大小並表現出圓與圓之間的遮擋關係。

❷找好肩膀和胯部四個球體的位置。球體的位置盡量不要相同，調整好它們的大小和它們之間的距離。

❸分別畫出四肢，注意控制好四肢的長短和四肢的關節點的位置。

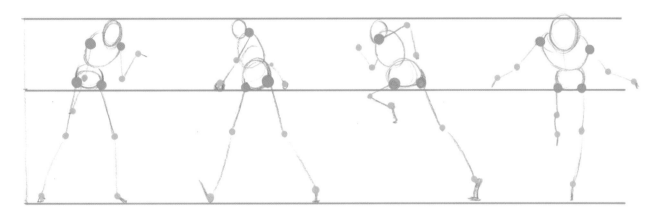

◆　**利用不同的人體比例，畫出不同動態的人體支架**

❶畫出長短不一的垂直線，分別確定襠部的位置。

❷在有限空間裡畫出三個圓及胸部和胯部畫出「工」和「U」字形的支架，並於肩膀和胯部分別畫出兩個球體。

❸根據軀幹的狀態安排四肢的動態。

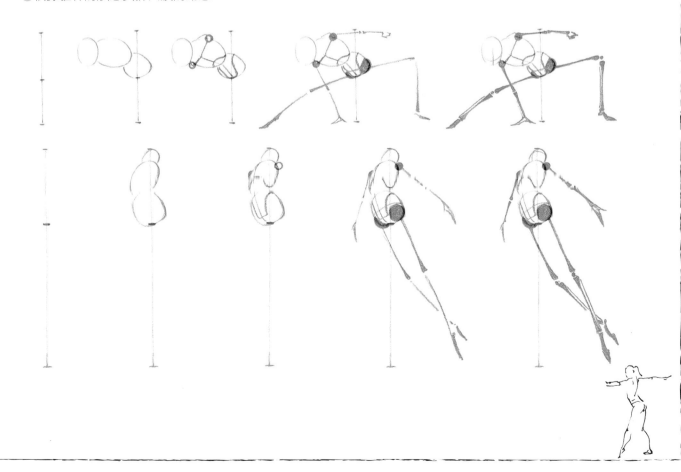

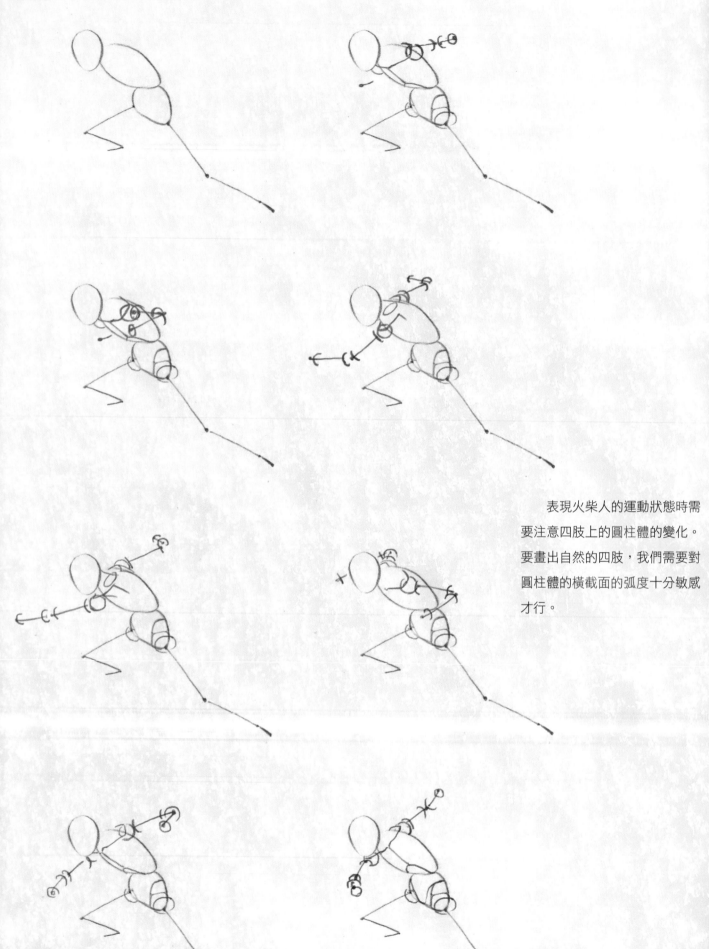

表現火柴人的運動狀態時需
要注意四肢上的圓柱體的變化。
要畫出自然的四肢，我們需要對
圓柱體的橫截面的弧度十分敏感
才行。

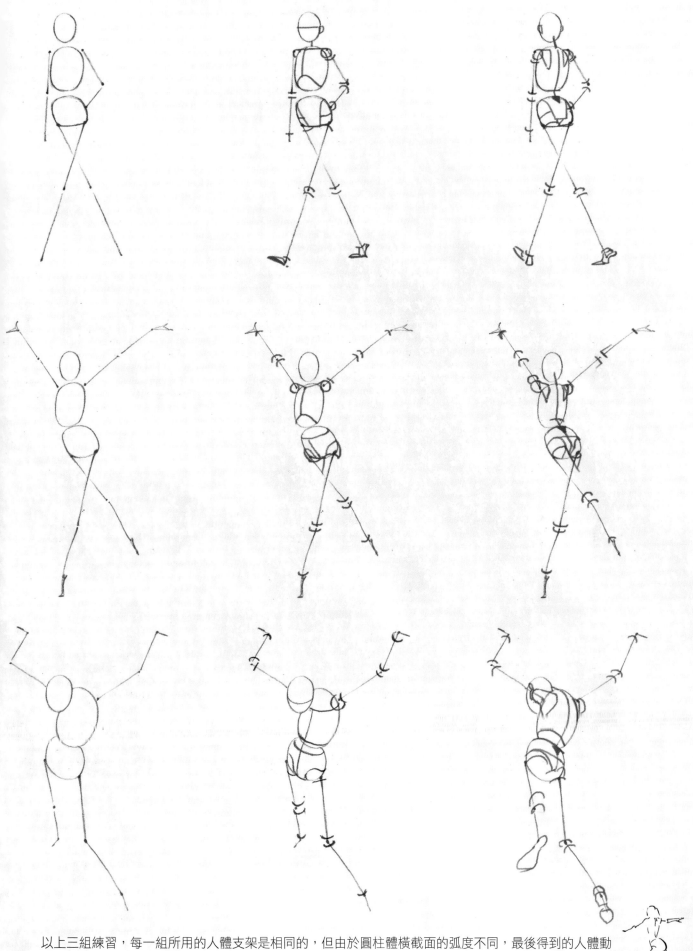

以上三組練習，每一組所用的人體支架是相同的，但由於圓柱體橫截面的弧度不同，最後得到的人體動態就不一樣。由此可見，善用弧度是極其重要的。

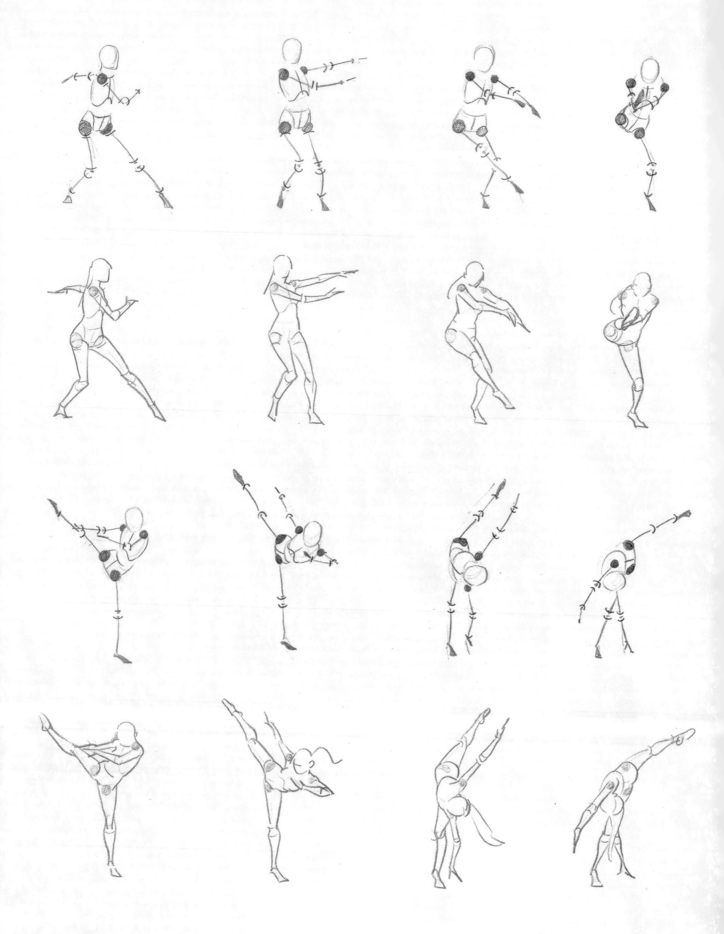

　　當我們對弧度的控制達到一定程度的時候，我們就可以透過練習繪製一系列聯貫的人體動作來掌握人體運動規律，這有助於我們在之後默畫人體支架的時候能表現出更豐富的人體動態。

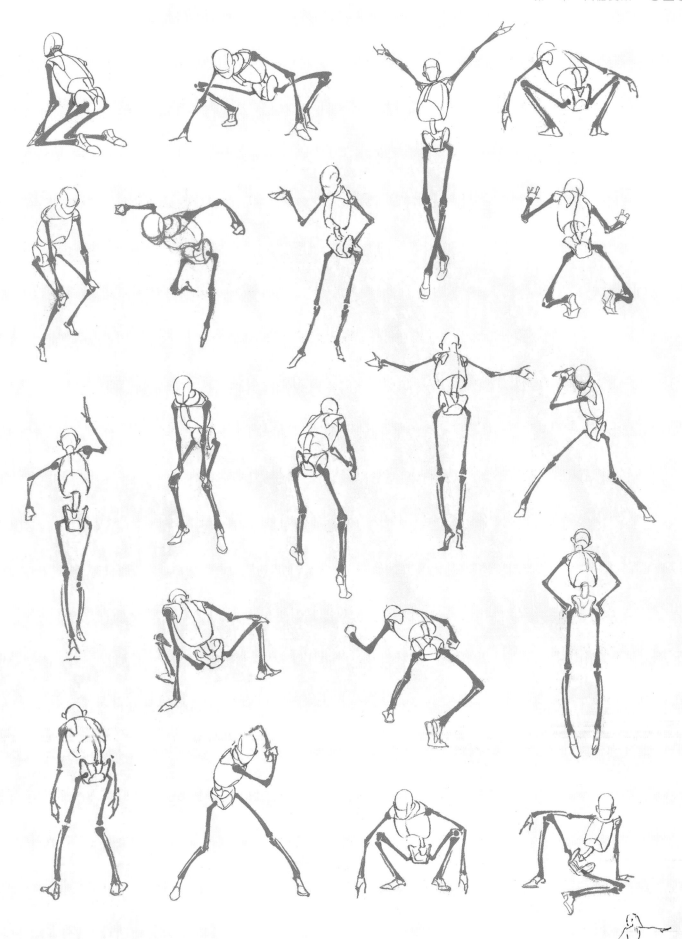

　　剛開始練習畫人體支架的時候，我們一定要找好參照對象，仔細觀察參照對象的比例和運動規律。

只有練習達到一定量，我們在默畫人體支架時才會有比較清晰的思路。

05

肌肉與關節的關係

肌肉就像骨骼上的一條條橡皮筋，人體透過擠壓和拉扯肌肉可以做出各種不同的動作。

想要畫好肌肉，需要做到以下三點。

❶畫好骨骼。初步瞭解肌肉前一定要先畫好骨骼，透過三視圖的繪製練習，嚴格控制好骨骼的比例，表現不同角度的骨骼狀態。只有畫好了骨骼再畫肌肉，我們畫出的人體才不會「垮塌」。

❷分清肌肉的主次關係。人體中有很多肌肉，在畫的時候不要把每一塊肌肉都畫出來，否則畫出來的人體會極其不自然。我們之所以要瞭解肌肉結構，其實是為了表現人體某個特定的狀態。在練習繪製肌肉三視圖的時候，我們可以先重點學習人體關節處的肌肉結構。人體在運動的時候，關節處肌肉的運動變化是非常頻繁的，掌握這些肌肉的畫法，是畫好肌肉非常重要的一個環節。

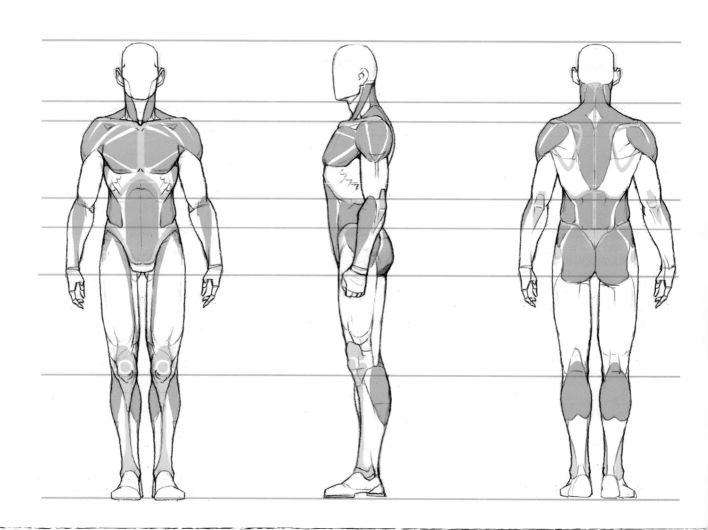

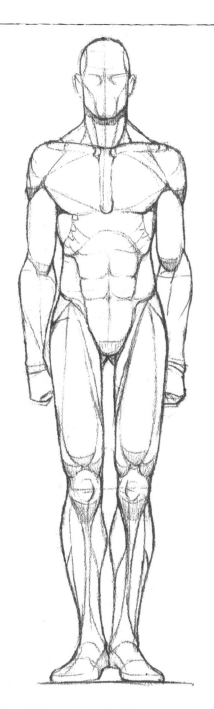

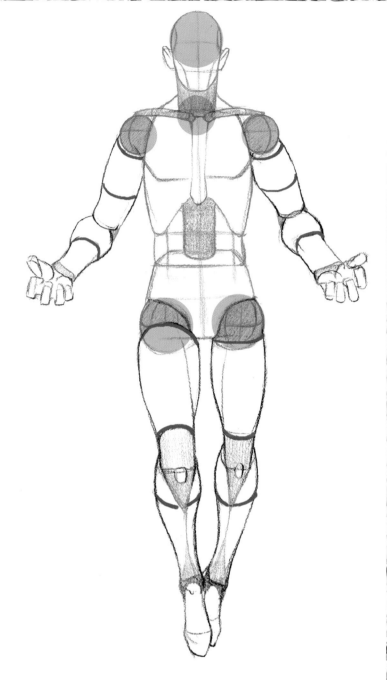

❸學會概括肌肉。在塑造角色的時候，我們經常需要對人體進行概括。因此，我們在瞭解肌肉的時候，除了掌握肌肉的基礎結構之外，還需要學會概括肌肉。

人體的大部分肌肉都會隨著關節的運動產生拉扯或者擠壓的變化。在所有關節中，我們需要重點掌握的關節主要集中在人體的以下三個區域。

❶脊柱。人體一共有三十三塊椎骨，而活動比較頻繁的是頸椎和腰椎這兩個部分，胸椎和尾椎在運動時彎曲的幅度不大。我們在學習脊柱結構的時候要多留意脖子和腰部的長度，因為脊柱在運動的時候只會彎曲，不會變長或者變短。

❷肩膀和胯部。這兩個區域是四肢的起點，也是我們控制四肢運動的關鍵部位。我們可以在這兩個區域分別畫出四個大小不一的球體，以此代表連接四肢與軀幹的關節球。正常成人肩膀球體的大小可以參考脖子的粗細程度，胯部球體的大小可以參考頭蓋骨的大小。

❸四肢。四肢是人體中最具表現力的部位。表現四肢時最大的難點在於其透視要合理，這需要我們對圓柱體的透視有一定的瞭解，特別是要掌控四肢上的圓柱體的弧度，它們是影響四肢在畫面中的長短變化的關鍵要素。

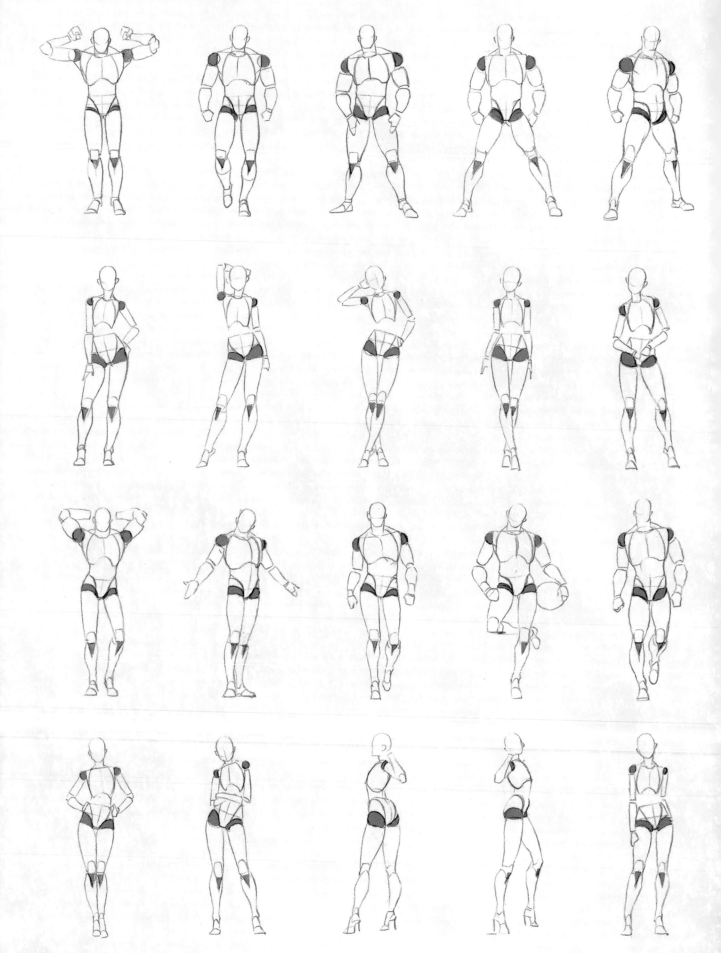

　　在塑造人體的時候，我們可以先考慮平面的比例關係，然後再利用關節連接各部位，這樣就可以很好地表現出人體的基礎動態了。

06

不同人物的比例調整

在畫人體的肌肉之前，我們可以先練習調整不同人物的比例。

做這個練習時我們可以先不為人物安排不同的姿勢，人物可以筆直地站著，將練習的重點放在人物的平面比例調整上。

在塑造動漫人物的時候，我們可以對人物身上的各個部位進行大小、長短的調整，方便我們進行調整人物的整體比例。

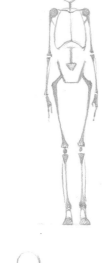
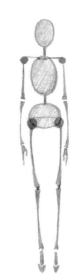

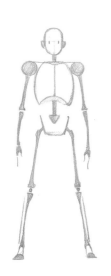

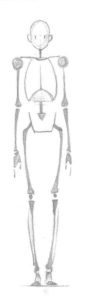
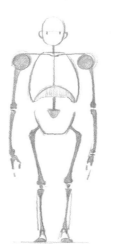
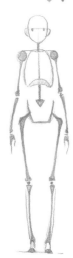

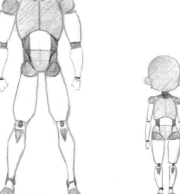
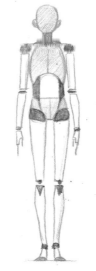
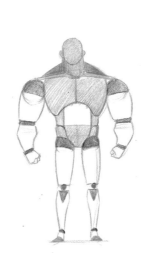
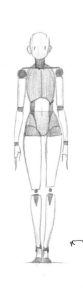

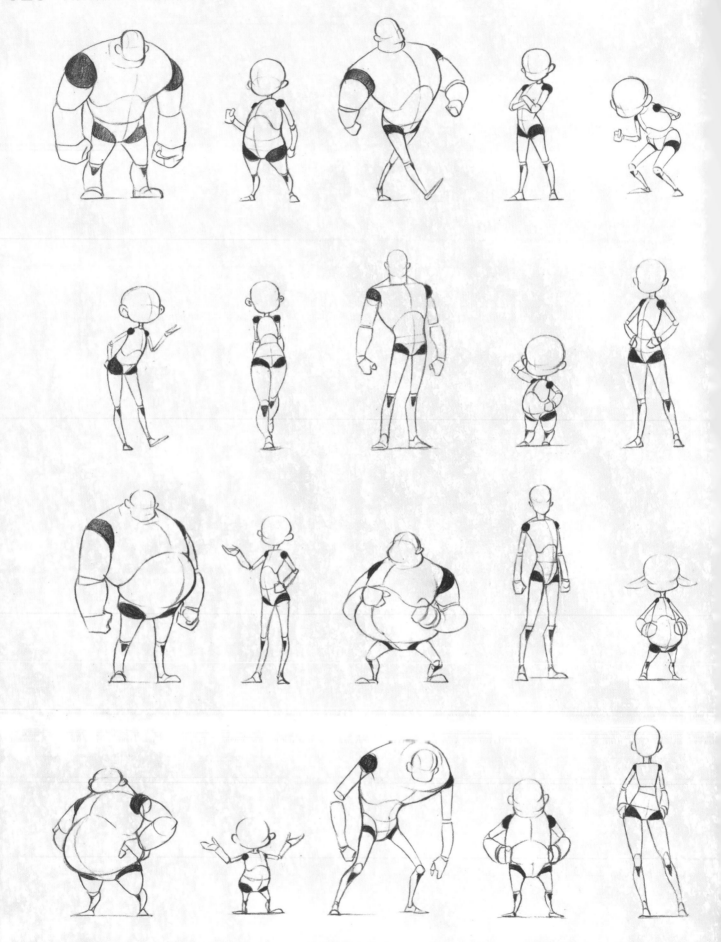

　　我們可以先把人體支架看成是由一個個簡單的幾何體組成的，只要在人體支架上處理好各個關節，那麼我們就可以對人體的軀幹和四肢做出大小、長短等方面的各種調整，這樣畫出來的人物會更有趣。

07

幾何體透視練習

在畫人體的時候，透視是無時無刻
不存在的。透過學習幾何體的相關知
識，我們可以更好地掌握透視的規律。

我們可嘗試做以下幾種練習，提高
自身對透視的認知水平。

這個練習可以以手繪的形式進行，
旨在提升我們對直線的控制能力。做這
個練習的時候我們可以先利用直尺畫好
方框，定出一個消失點，畫出一兩條參
考線，然後利用好參考線的指引，肩接
畫出一條條向消失點延伸的線條。

　　利用好消失點，我們可以很快畫出具有立體感的圖形。一點透視、二點透視、三點透視，這三種透視如它們的名稱那樣，分別有對應數量的消失點。

　　以畫方塊體為例，在做透視練習的過程中，利用好參考線，表現出每個方塊的透視效果，這樣做可以有效地提升我們對立體感的掌控能力。

　　在做兩點透視方塊體練習的時候，要特別注意近大遠小的規律。

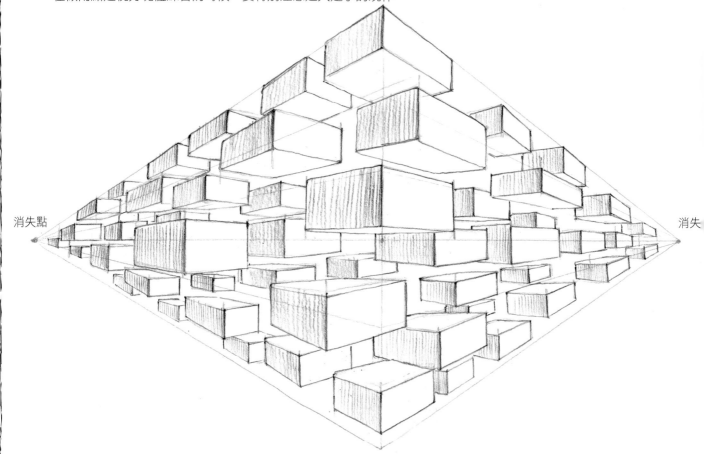

消失點　　　　　　　　　　　　　　　　　　　　　　　　　　　　　　　　　　　　　消失

　　在做透視練習的時候，我們也可以嘗試只用一些單線來表現透視效果。透過控制線條的長短、疏密，簡單的單線也能夠表現出空間的立體感。

　　在一些複雜的場景中，很多物體的擺放都比較雜亂，很難確定單個物體的消失點。這時候，我們就可以透過調整物體的平面比例和位置擺放來表現透視效果。

三點透視方塊體練習的難度相對較大，因為方塊體上面的每一條線條都需要延伸向遠處的消失點。

不同位置上的方塊體，它們的塊面變化都會比較大。利用好三點透視的原理，畫出來的方塊體立體感會更強。

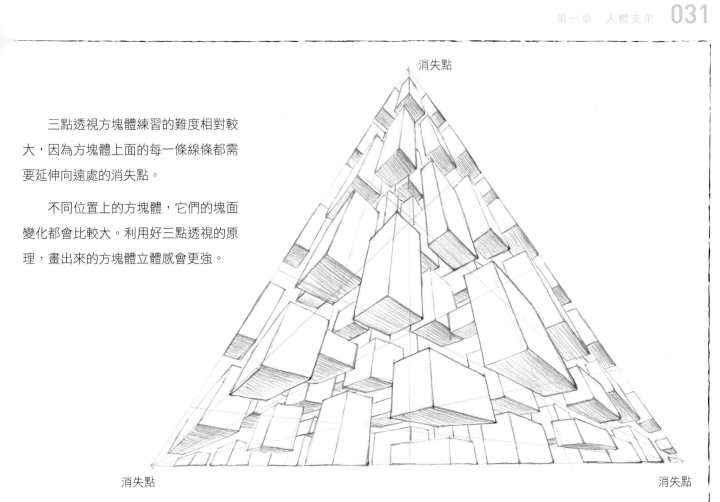

為了可以更好地進行三點透視方塊體練習，我們在畫方塊體之前都可以先把三點透視的輔助線畫出來，這樣能輕鬆地找到方塊體的每一條線條的延伸方向。

做這樣的練習最主要的目的是鍛鍊我們對直線的控制能力，以及利用這些直線進行空間表達的能力。

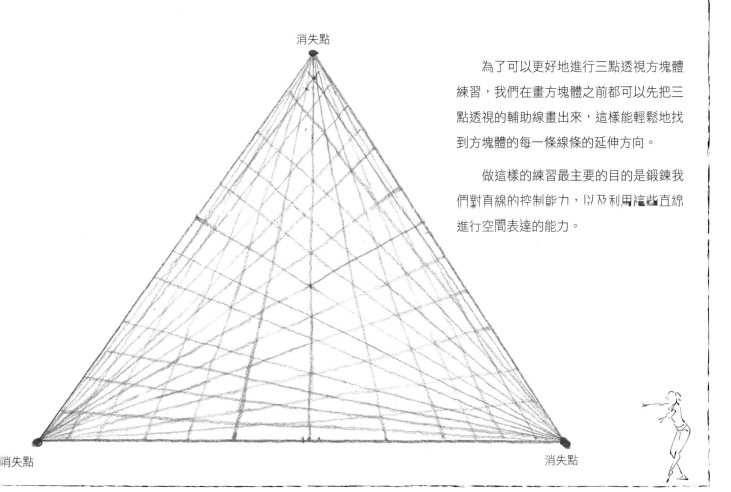

做透視方塊體練習對空間感的培養有很大的幫助。

在做一點、兩點、三點透視方塊體練習的時候，我們可以利用以上三種起型方式，快速畫出具有不同透視效果的方塊體。

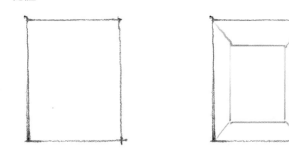

做一點透視方塊體練習時，我們可以先畫一個平行四邊形，然後在這個平行四邊形的周邊定出一個消失點，利用這個消失點畫出方塊體的厚度。這樣我們就可以畫出多個不同角度的一點透視方塊體。

做兩點透視方塊體練習時，我們先畫出三條豎向的平行線，然後標識出兩個消失點，利用消失點塑造方塊體的厚度。這樣我們就能很快畫出多個不同角度的兩點透視方塊體。

做三點透視方塊體練習時，我們應先畫好三角架，這個三角架的每一根線條都指向消失點所在的方向。藉助消失點的指引，我們可以很快畫出多個不同角度的三點透視方塊體。

接下來講解如何用方塊體來塑造人體結構。

在繪製一個人物的時候，我們首先要面對的是構圖問題，這是一個偏平面的認知。我們在塑造人體的時候，關注的內容往往都是人體的一些細節，很少關注人體的整體關係。因此要想繪製好人物，需要我們養成簡化圖形的習慣。

畫面裡所有的東西都可以用圖形進行拆解。

看上去很複雜的空間，我們也可以利用圖形的大小和疏密來嘗試表現空間的規律。

人體也是一樣，只要我們能夠將人體拆解，著重安排好它們在畫面中的大小，然後在畫面的關鍵部位表現它們的空間關係，就可以很快畫出人體。

　　在做透視練習的時候，我們可以在空間中的每個面上標識一些符號，比如根據用平行四邊形對角線找中心點的原理在平面上標識一個「米」字。當面的狀態發生透視變化的時候，面上的「米」字也會發生改變。

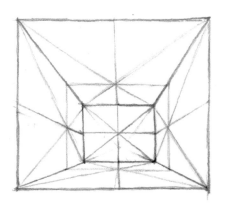 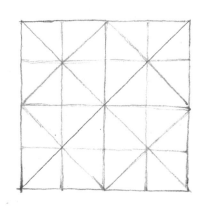 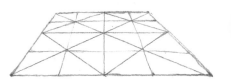

　　以下練習可以提升我們感知平面透視關係的能力。

　　運用一點透視原理，畫出七個向遠處延伸的面。這七個面在不同空間位置的狀態都不一樣，面上的符號也會發生改變。

　　人體也存在這樣的空間關係，當我們對人體進行水平橫切的時候，就會出現上述的這些面的關係。

　　人體的橫截面是偏圓的，在不同的透視狀態下，圓的邊緣弧度也會不一樣。

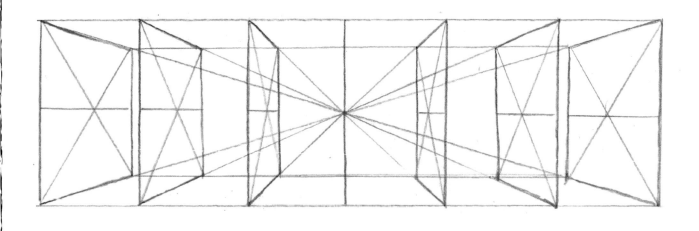

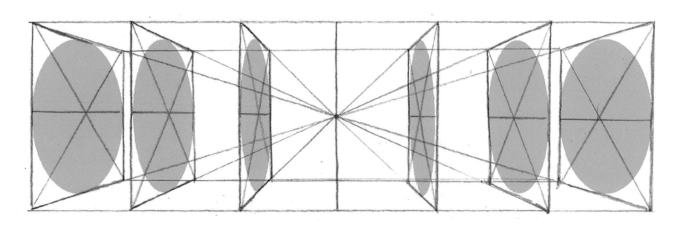

08

如何利用方塊體塑造人體

頭頂
肩膀
腰部
胯部
膝蓋
腳底

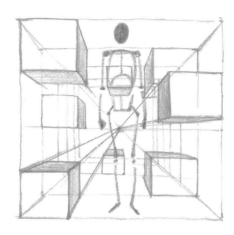

人體很靈活，可以做出很多動作。剛開始做人體橫截面練習的時候，建議可以先畫出一個筆直站立的人，方便我們利用方塊體的透視做參考。

人體的橫截面主要集中在六個位置，分別是頭頂、肩膀、腰部、胯部、膝蓋、腳底。這六個位置都是人體活動幅度比較大的部位。

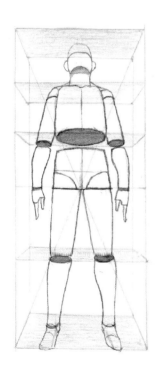

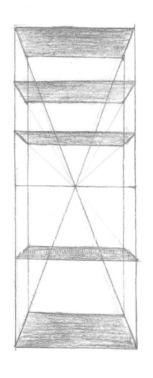

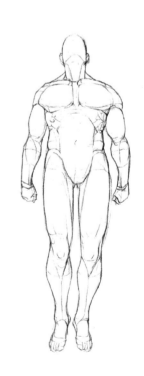

做一點透視橫截面練習時，我們可以想像這個人被裝在一個一點透視的「箱子」裡，人體橫截面的弧度會隨著箱子橫截面的變化而變化。

一點透視中的人體，橫截面會集中消失於一點，形體扁平，比例不會有很大變化，方便用於說明角色設定。

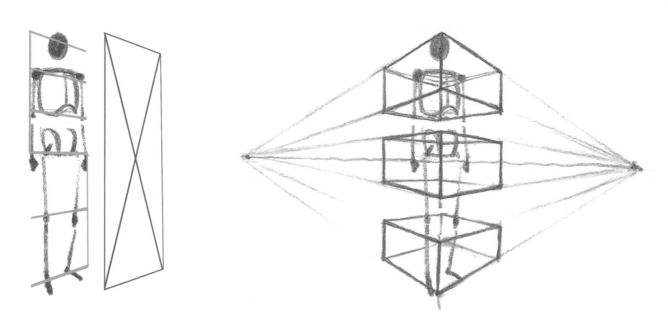

　　畫透視的時候，要注意人體不同位置的橫截面呈現出的狀態都會有一定的變化。在畫火柴人的過程中，我們很難感受到火柴人的立體感，原因就在於在畫火柴人時沒有表現它的橫截面。

　　做兩點透視橫截面練習時，我們可以看到人體的側面，在這種情況下，我們需要注意表現四肢的透視關係，掌控好四肢的長短。

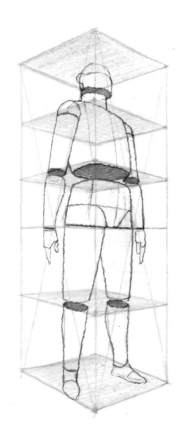
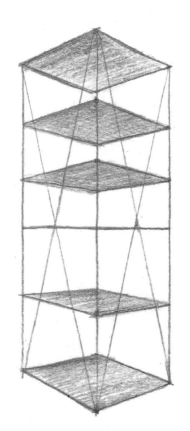
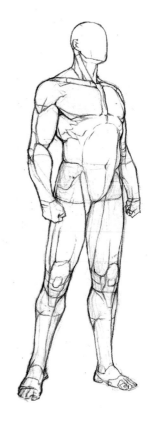

　　畫「箱子」中的人體時，要巧妙利用好「箱子」的比例劃分，將人體的上半身三等分、下半身二等分。將這種劃分方法用在不同的透視中時，我們需要靈活地根據近大遠小的規律進行比例調整。

　　兩點透視的人體能比較好地配合場景，塑造空間關係。

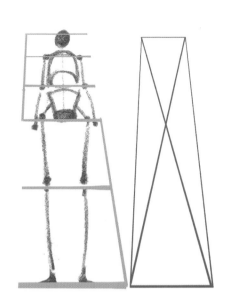
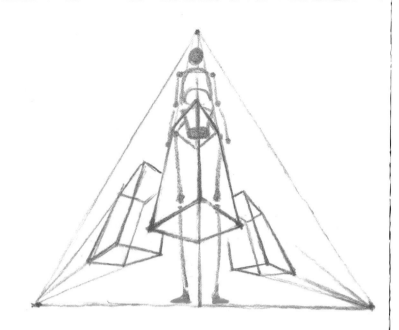

　　畫三點透視的人體時，人體的比例關係會比較難掌控。

　　我們可以先分析人體一個橫截面的透視狀態，利用對角線找出這個面的中心點，將這個面二等分，然後將上半身三等分、將下半身二等分。劃分的時候要注意掌控近大遠小的關係。在這樣的基礎上塑造人體就很容易取得大透視的效果。

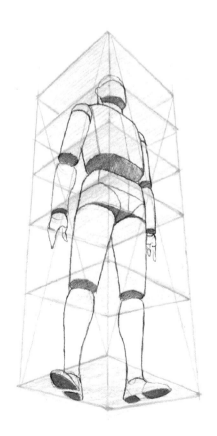
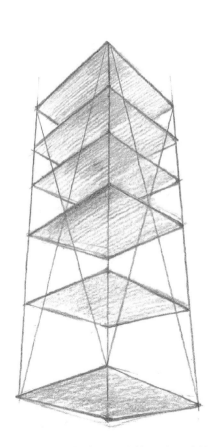
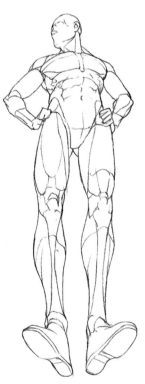

　　三點透視的人體就像一棟大樓，並且常呈現仰視或者俯視的狀態，這種狀態下的人體會給人比較強烈的空間感。

　　以上練習能幫助我們瞭解人體比例縮放的規律，並利用人體不同部分的橫截面來塑造人體。

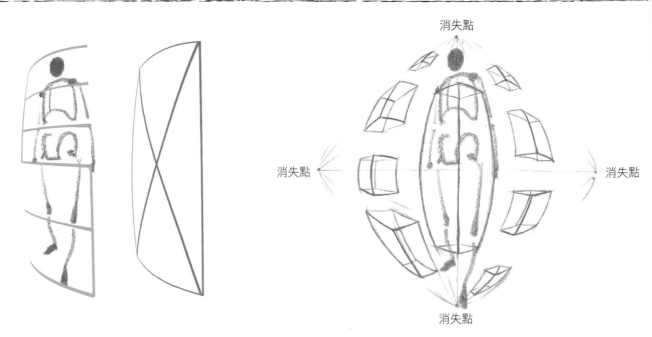

四點透視在上下左右共有四個消失點。視覺中心的視中線和水平線為直線,其餘線條為弧線並延伸向相對的兩個消失點,這些參考線有點類似於地球儀上的經緯線。

在這種透視狀態下,人體的比例劃分和平面關係都會受到影響。

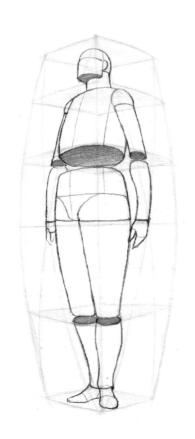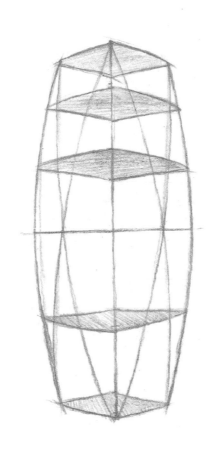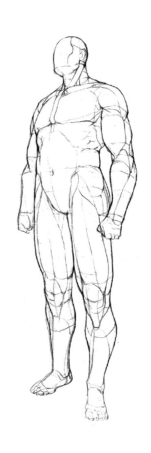

四點透視的方塊體有點像被吹鼓的氣球,人體被裝在這樣的方塊體中,看上去也像被吹鼓了一樣。人體部位越接近視覺中心,其十字線給人的感覺越飽滿,整個人體顯得很龐大。

這種透視在正常情況下是很難看到的,常出現於利用特定鏡頭拍攝的攝影作品中。

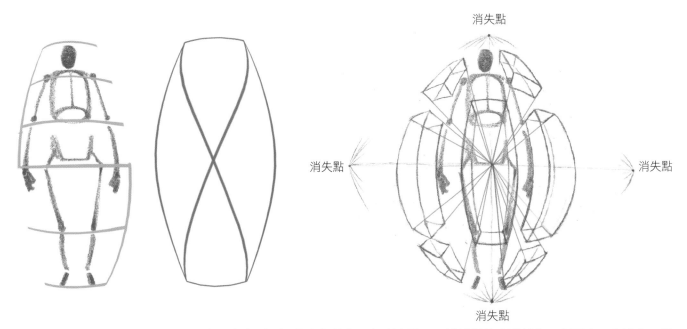

消失點

消失點

消失點

消失點

　　五點透視也叫作魚眼透視，在上下左右以及視覺中心共有五個消失點。五點透視的人體就像一個巨人，會給人一種強烈的壓迫感。

　　五點透視和四點透視的透視原理比較接近，只是多了一個延伸向視覺中心的消失點，延伸向視覺中心的線條為直線。

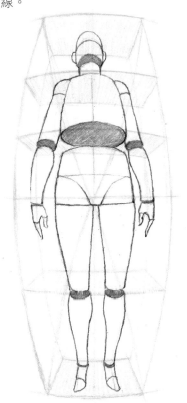
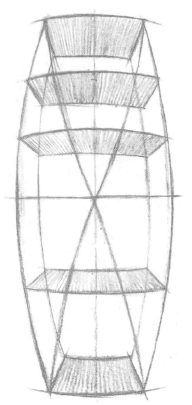
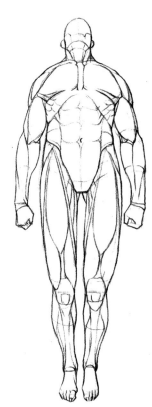

　　透視學是一個比較嚴謹的學科，涉及的領域很廣，我只選取了其中很小的一部分知識來做講解，主要目的是讓大家更瞭解方塊體和人體支架的關係。

　　學習繪製人體的時候，我們不能單純地學習骨骼或肌肉的結構，還要瞭解和運用人體支架，才能畫出更多有趣的人體。

09

圓柱體和人體的關係

之前介紹的不同透視的人體都是直立的。如果我們想要表現人體在不同透視中做出不同的動態,就需要把注意力轉移到圓柱體上,學會利用圓柱體的扭動來表現不同動態的人體。

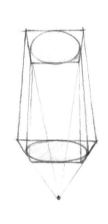
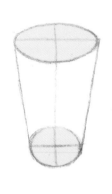

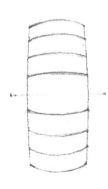
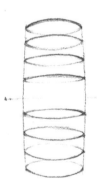

畫圓柱體時,主要畫的是圓柱體的圓切面和邊緣線。

圓柱體的圓切面會隨著圓切面位置的變化而變化,邊緣線也會隨之縮放。

人體的比例和弧度變化與圓柱體的變化非常相似。

當人體運動的時候,我們可以把人體看成管子,管子在扭動時,上面的圓切面和邊緣線的變化會很大。

畫扭動的管子時要注意控制管子上的每一個圓切面的間距,擠壓的一邊間距較小,拉扯的一邊間距較大。

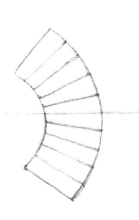

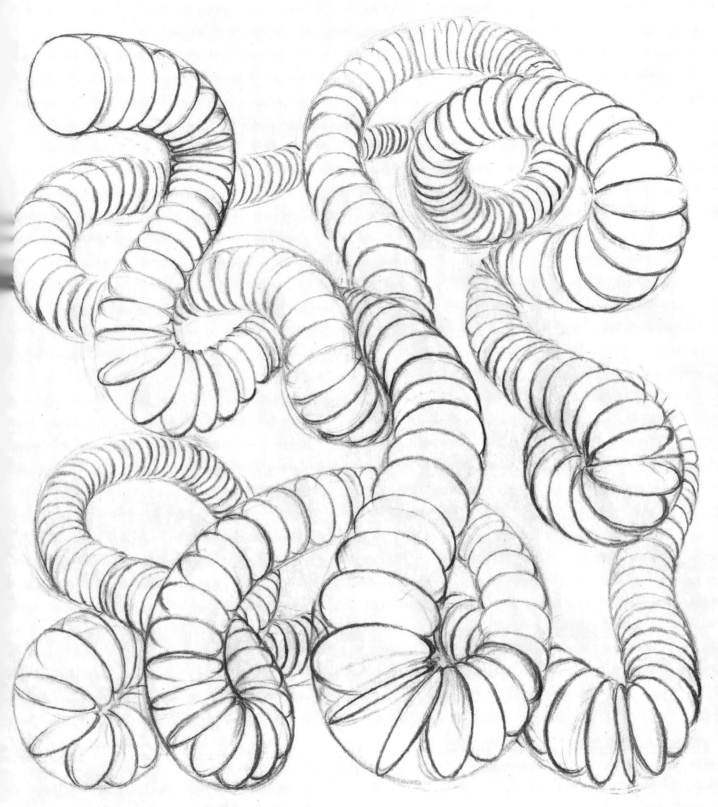

單個扭動的管子不難畫，難畫的是纏繞的管子。

練習畫管子的時候，可以把長管子拆解成一段一段的短管子，然後畫出各個短管子扭動的狀態，最後把短管子一一拼接起來，得到的管子就會很長。

練習畫管子主要是訓練我們對圓柱體圓切面的敏感程度。每一次扭動都會使管子的圓切面發生變化，根據空間近大遠小的原理，管子的粗細也會發生改變。

能夠做好管子的透視練習，表現人體動態就會變得很簡單。

　　人體可以視為一個大的圓柱體，每一次運動都可能導致其圓切面發生變化。我們在觀察人體的時候，可以將關節處想像成被切開的狀態，感受圓切面的變化給人體帶來的不同動態。

　　人體中切面的關係無處不在，我們在觀察人體的時候應將注意力主要集中在脊柱部位——圓柱體運用中最關鍵的地方。脊柱的每一次運動都會導致人體呈現不同的動態。尤其要關注頸椎和腰椎，它們是脊柱中運動最頻繁的部位。

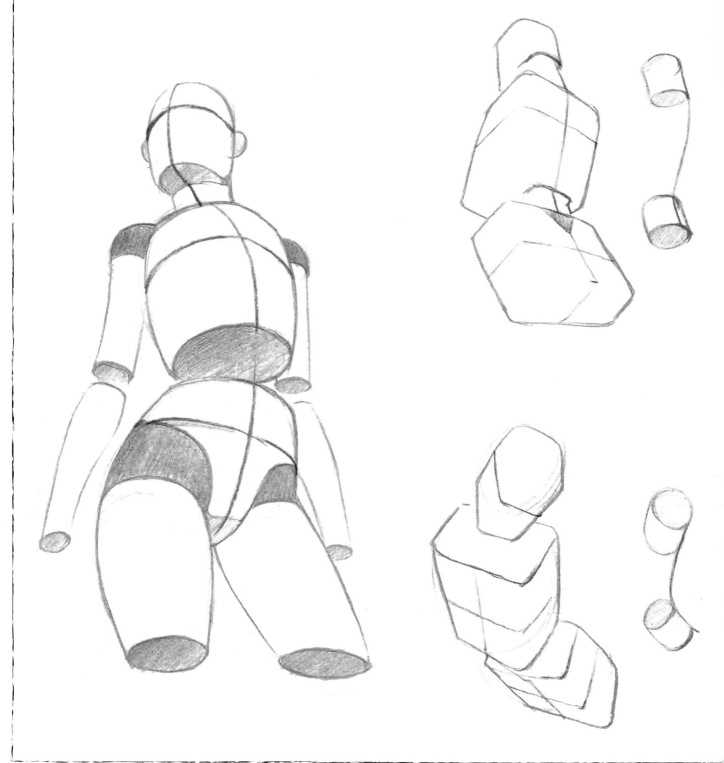

人體的弧度主要用於表現脊柱和四肢的狀態。

在判斷人體弧度的時候，我們可以把自己想像成所要繪製的人物，感受自己在做相應的動作時，身體各個關節部位的狀態是怎樣的。

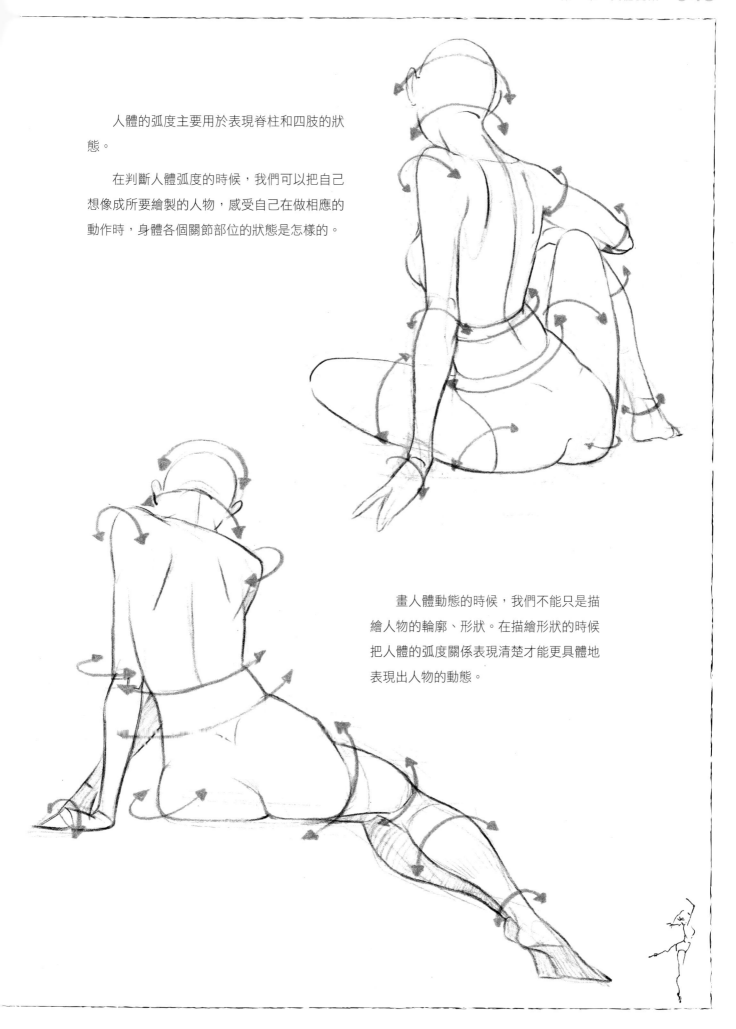

畫人體動態的時候，我們不能只是描繪人物的輪廓、形狀。在描繪形狀的時候把人體的弧度關係表現清楚才能更具體地表現出人物的動態。

弧度練習對於表現人體的細節有
很大的幫助。

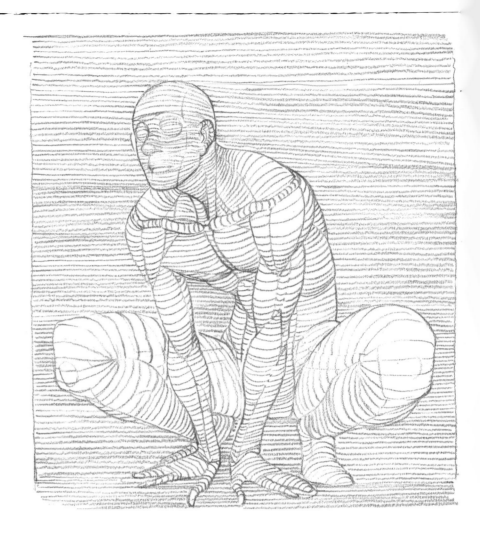

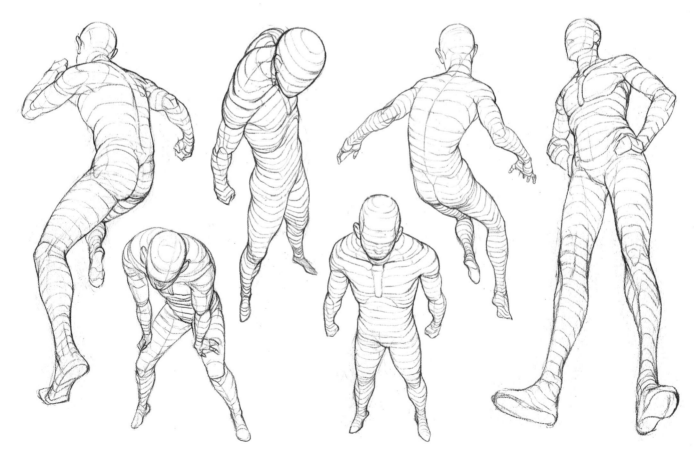

10

人體和平面形狀

我們掌握了一定的人體支架知識後，就能在不同的平面形狀中繪製不同狀態的人體。

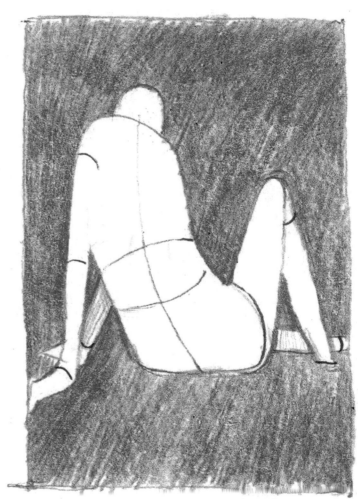

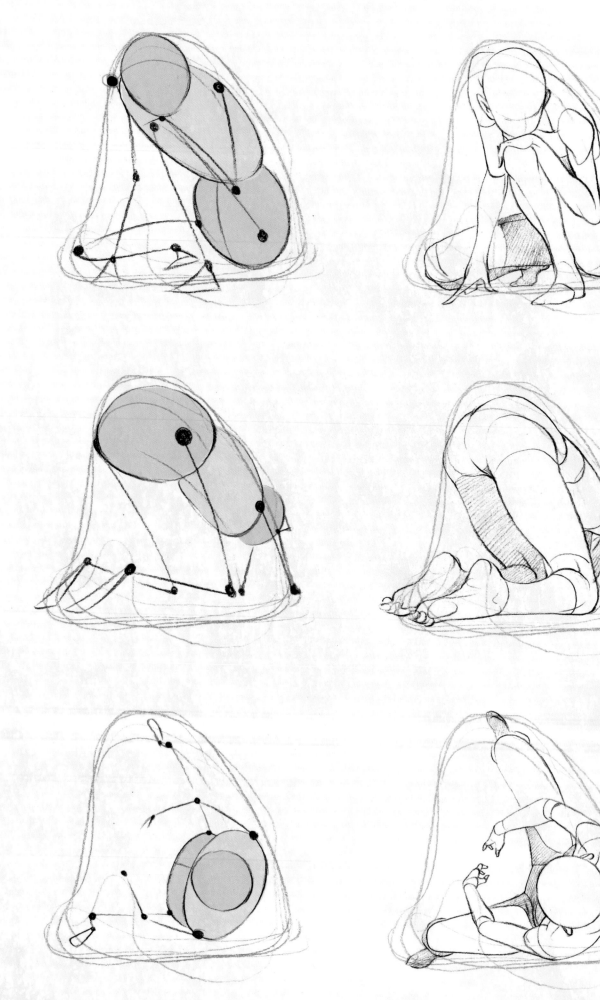

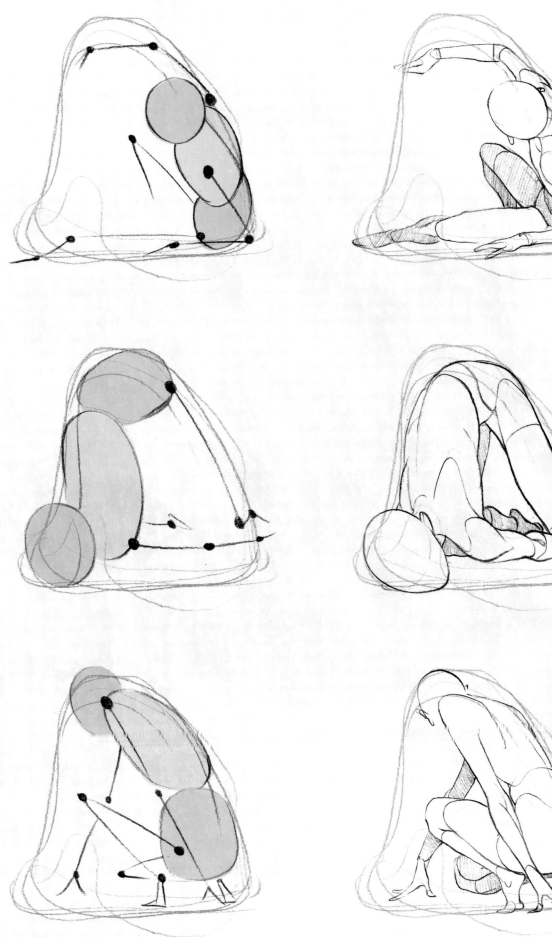

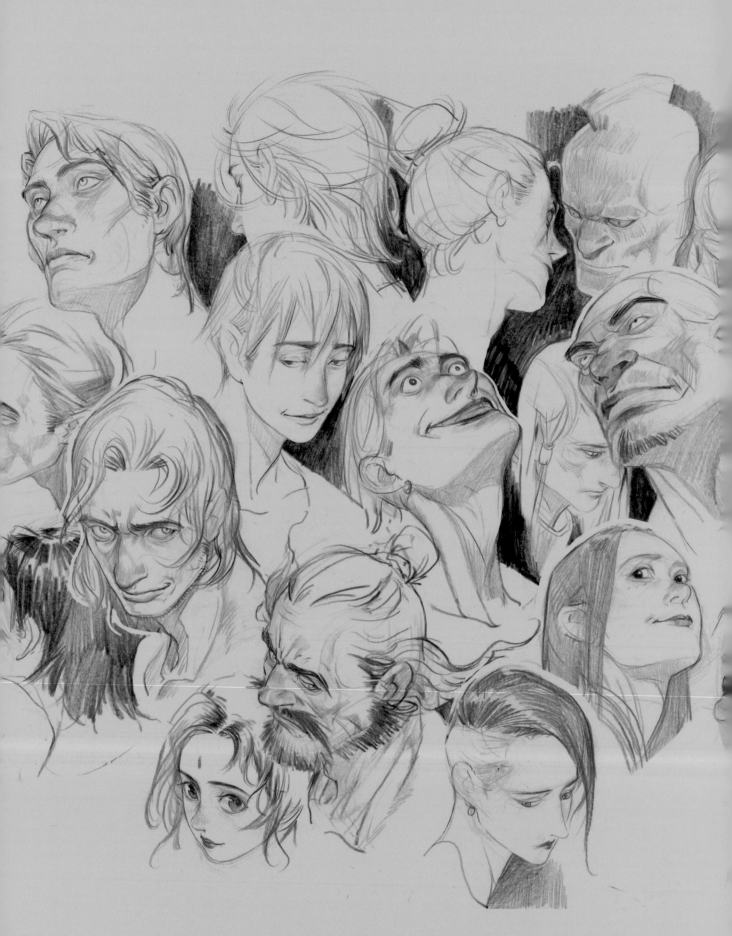

Chapter Two

第 二 章

頭部結構

01

顱骨、面骨和下頜骨

頭部結構比較複雜，不同角色有不同的頭部結構特徵。

在瞭解頭部結構的時候，我們需要對頭部進行拆解，從頭部的骨骼、肌肉、空間、特徵、表情等多個角度出發掌握頭部結構的知識。

我們可以從頭部骨骼開始瞭解人體頭部的結構。在這裡，我們重點瞭解頭部的空間和頭部的組成。

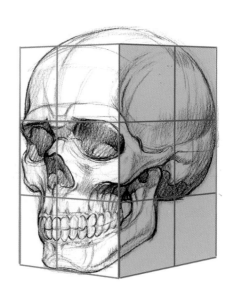

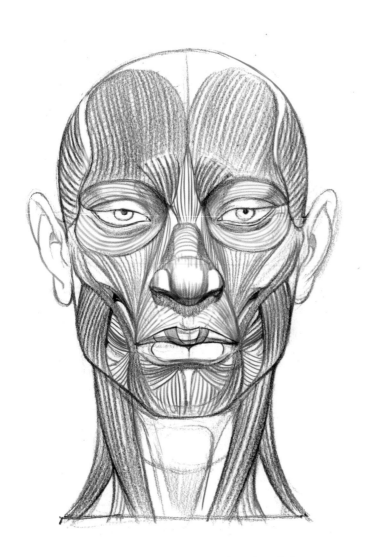

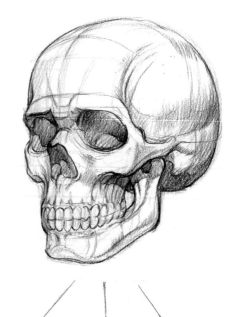

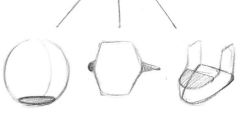

顱骨由20多塊骨組成，不含耳骨，這些骨頭會隨著人的年齡的增長而發生一定的變化。

　　為了更方便地對頭部結構進行瞭解，我們可以對局部的骨骼進行拼合，使頭部三分化，即讓頭部骨骼看上去是由三部分組合而成的：顱骨、面骨、下頜骨。

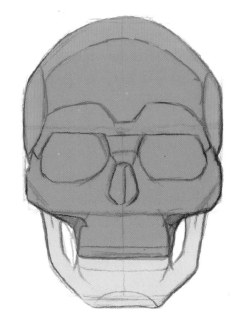
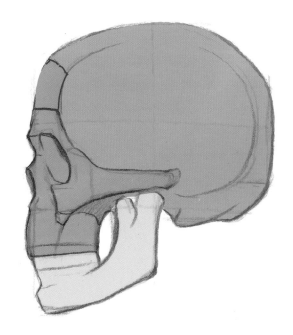

顱骨就像一個左右兩邊被斜著切了一刀的橢圓，這兩個切面是頭部轉折比較明顯的部位。

頭部的底部還有一個切面，那是連接頭部和脖子的區域。

我們能很明顯地從正面看到這三個切面的位置。

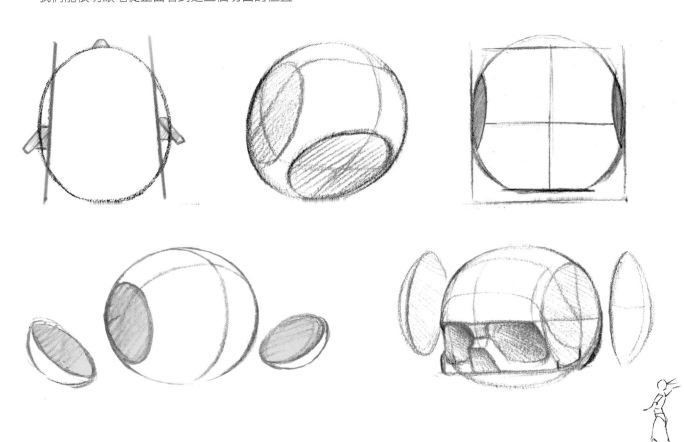

面骨由額骨、眉弓骨、顴骨、鼻骨、上頜骨等組成。面部的起伏關係是表現不同角色的面部特徵的關鍵，因此面骨是頭部結構中需要著重刻畫的部位。

我們的五官主要依附於面骨，只要能畫出各個角度面骨的透視關係，我們就能很快找到五官的具體位置。

面骨的起伏關係比較複雜，我們可以將這一部分的結構當成眼鏡，這樣更容易掌控。

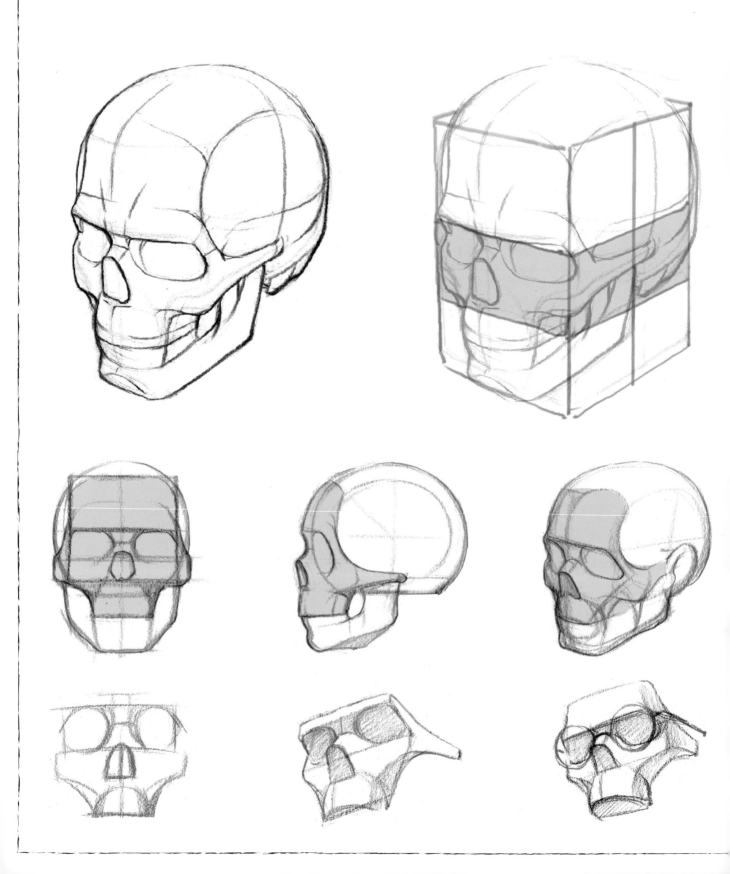

下頜骨是頭部骨骼中唯一可活動的骨頭。

隨著年齡的增長，下頜骨的變化會越來越明顯。男性女性、老人小孩，不同的人的下頜骨的大小也不一樣。

下頜骨最關鍵的地方是牙床，在畫下巴的輪廓線的時候，需要考慮牙床的透視，這樣才能畫出合理的下巴，讓整個頭部更加自然。

在畫下頜骨的時候，我們需要從多個角度去表現它的透視關係。

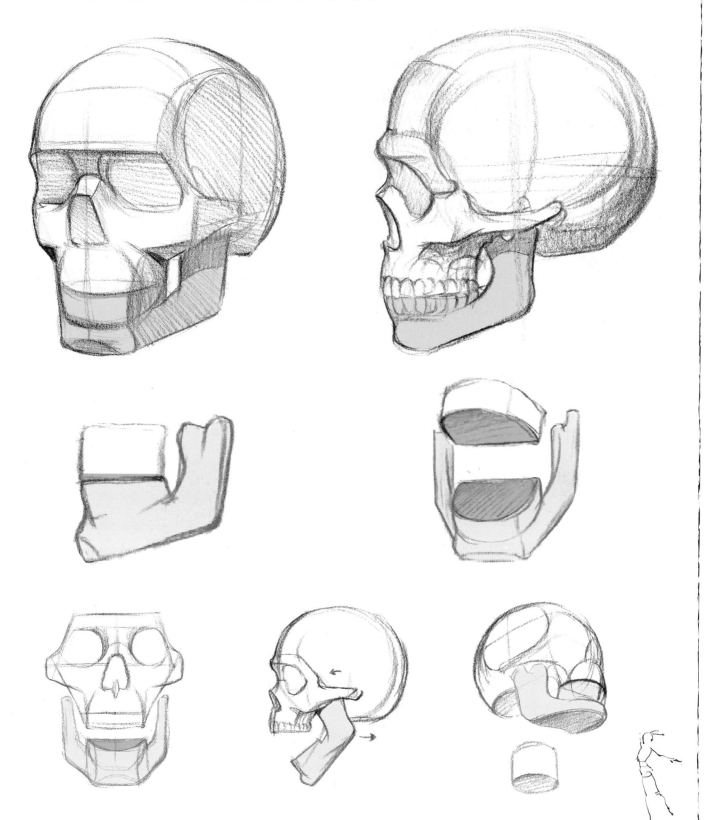

02

頭部骨骼的塑造步驟

塑造頭部骨骼首先要畫出一個長方體，將這個長方體沿長邊三等分。如果要繪製低齡角色，可以把圖中的紅色部分向下移動。

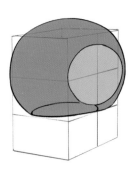 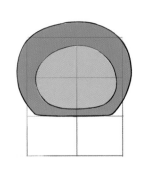

在長方體中畫出代表顱骨的橢圓，並畫好這個橢圓的三個切面。角色的年齡越小，顱骨越大。

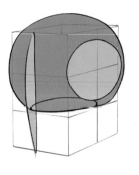 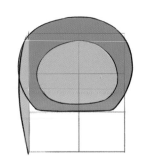

畫出頭部的中心線，注意中心線並不是一條直線而是會向外部突出，有一定的弧度。

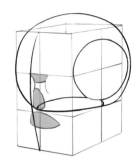 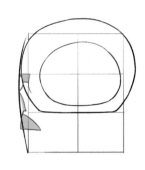

以十字線作為參考，畫出眉弓骨、鼻骨、上頜骨這三個面骨關鍵部位的起伏。

把額骨、顴骨以及上頜骨的剩餘部分補全，塑造出面部的轉折。

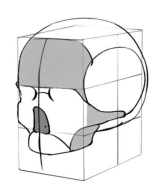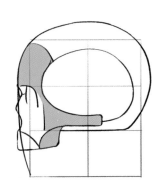

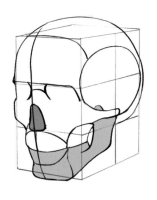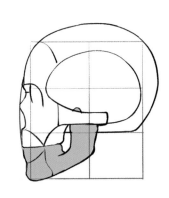

塑造出下頜骨。

依以上順序畫出頭部的三個主要部分，頭部骨骼就基本成形了。

為了把頭部的結構表現得更加清晰，我們可以利用一些素描調子畫出頭部的起伏關係，重點刻畫的地方是眼眶、鼻梁、顴骨。

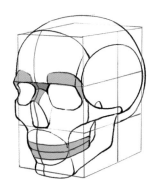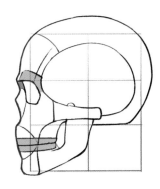

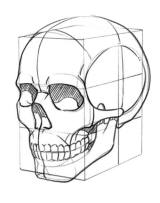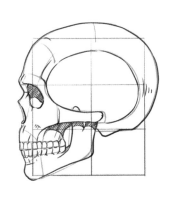

把頭部剩餘部位的素描調子畫完，表現出骨骼的整體關係。

03

頭部骨骼的繪製練習

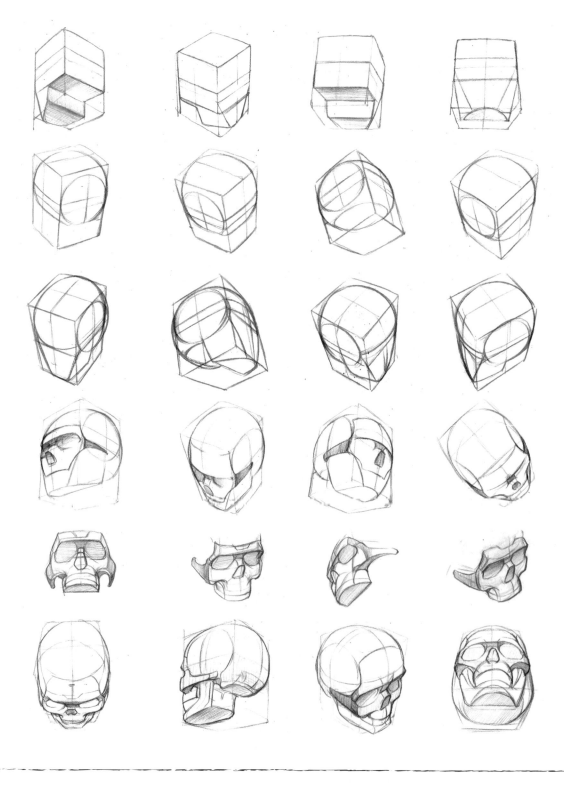

　　大家在做頭部骨骼繪製練習的時候，可以針對頭部的各個部分做一些單獨的訓練。掌握頭部的結構有助於我們進行創作。

　　大家可以試試在一張紙上隨意畫一些長方體，然後把它們畫成一個個朝向不同的頭部，這個練習對我們之後的角色頭部創作有很大的幫助。

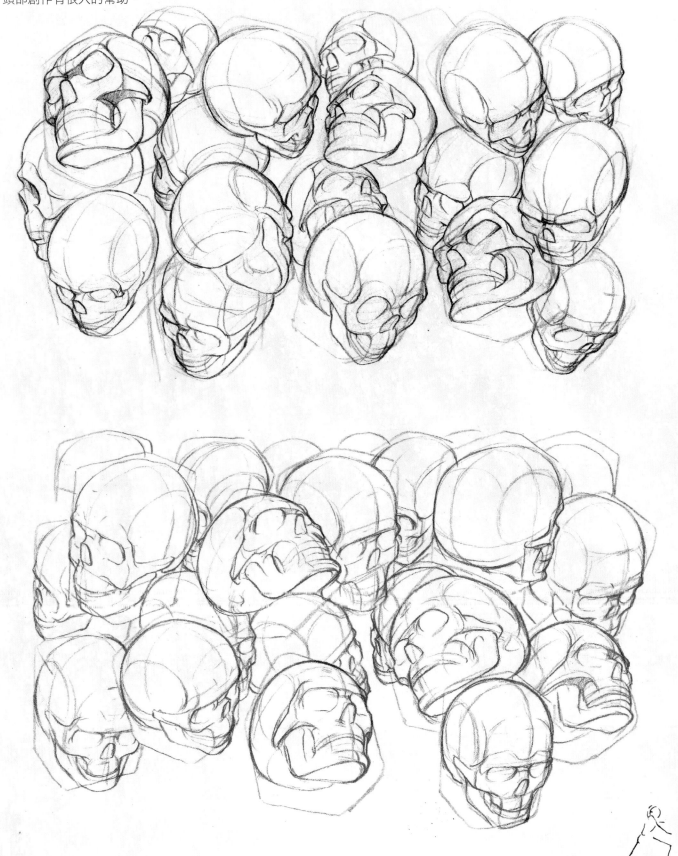

04

頭部三分化的運用

　　頭部三分化的方法，不僅僅適用於畫人類的頭部。其實很多動物的頭部組成都與人類的頭部組成相似，我們同樣可以把動物的頭部分為頭顱、面部、下頜三大部分。

　　動物的頭部有多種不同的呈現方式，不同動物的頭顱、面部、下頜會由於生活的環境和習性不同而產生區別。所以在創作動物的時候，我們可以利用這種區別對頭部結構進行對應的誇張處理，這樣創作出來的動物會顯得更生動。

　　表現不同怪物的頭部特徵可以參考不同類型動物的頭部結構，在動物原有的頭部結構的基礎上添加一些主觀元素，或者進行適當的比例調整。

◆　繪製動物頭部的步驟

01

將頭部三分化。

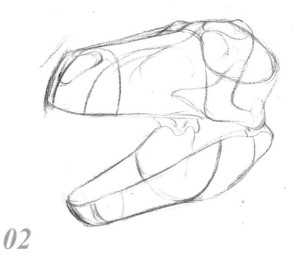

02

用線條標識頭部的起伏處，讓平面區域顯得更有立體感。

03

對頭顱進行塑造。

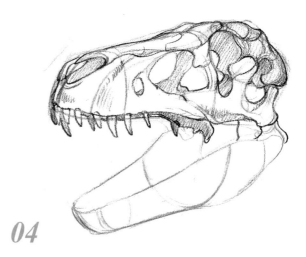

04

塑造面部及頭顱的細節，畫出上方的牙齒。

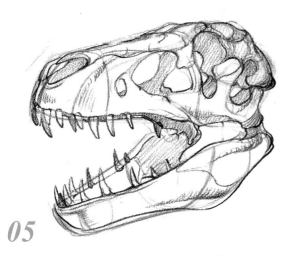

05

刻畫下頜骨及下方的牙齒，塑造整體的起伏關係。

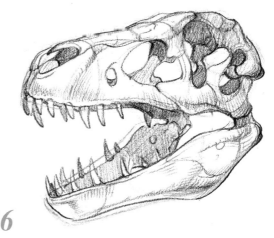

06

去掉草圖就可以得到一個比較完整的動物頭部。

我們可以運用三分化方法練習刻畫一些結構相對簡單的動物頭部。

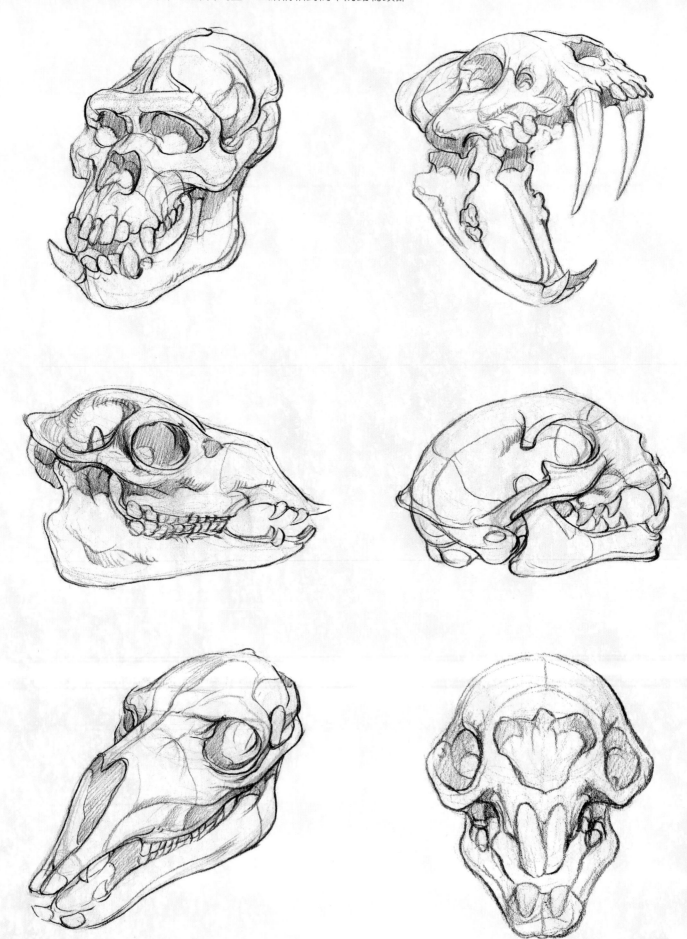

練習到一定程度後，我們可以挑選結構複雜一些的動物頭部，畫出它們的特徵。

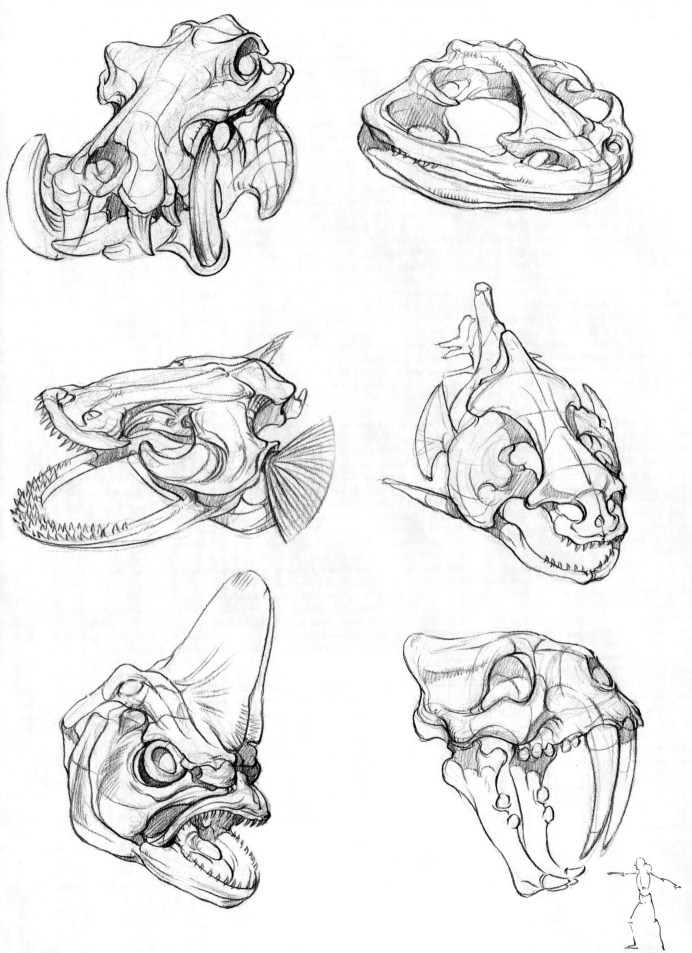

◆　繪製怪物頭部的步驟

01

畫一個基礎底型。

02

在底型的基礎上對頭顱、面部、脖子進行刻畫。

03

在面部刻畫出表情。

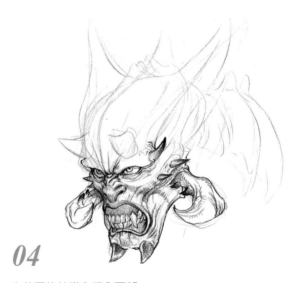

04

在草圖的基礎上細化面部。

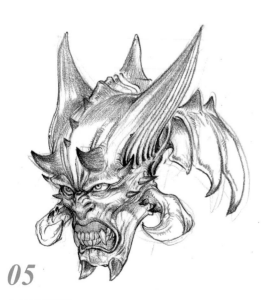

05

完善局部細節。

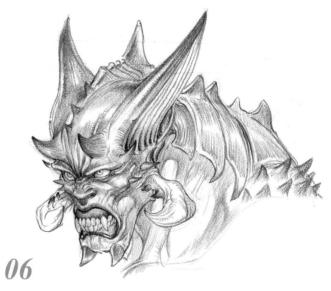

06

畫出脖子等部位，怪物的頭部創作完成。

以上練習步驟可以為我們之後進行頭部創作提供靈感、累積經驗。

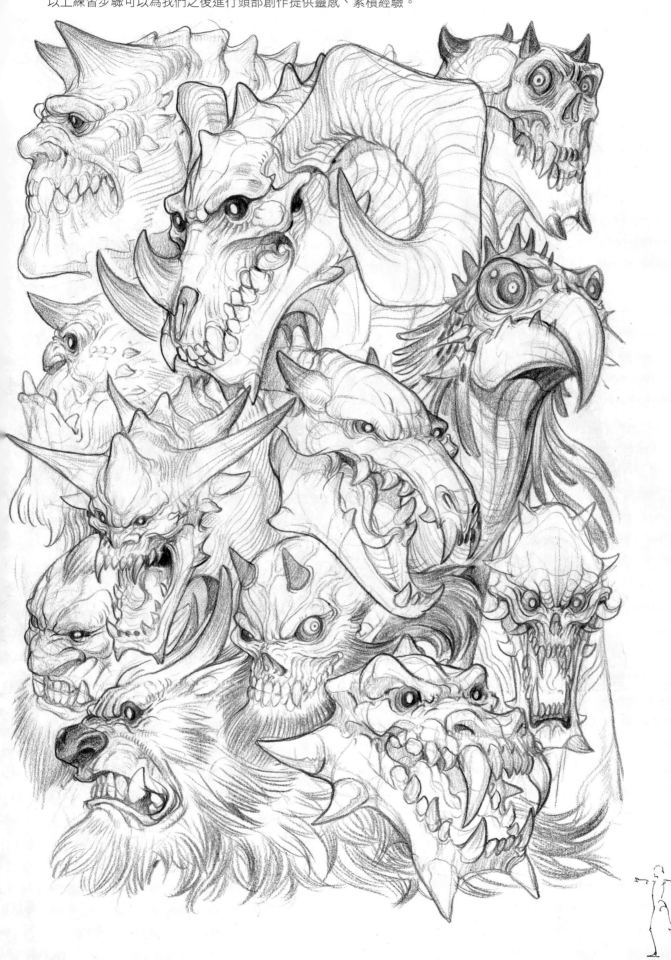

05

人物的面部特徵

　　我們能透過下圖中紅色區域（面部結構）的大小和起伏關係來呈現不同人物的面部特徵，不同年齡、性別、人種的人的面部特徵都不同。

　　我們對人物的面部進行區別化塑造的時候，可以嘗試對這些紅色區域進行調整。

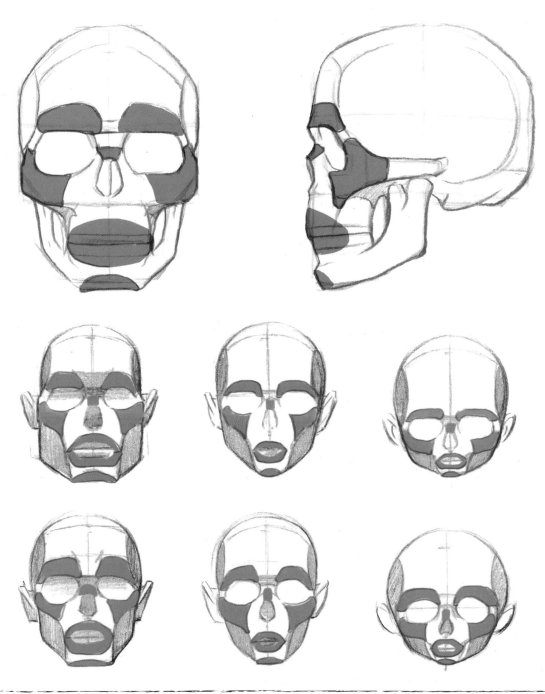

 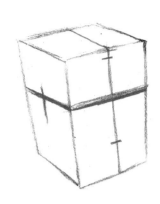

方塊體透視練習非常重要，想要更好地對面部進行塑造，我們需要在方塊體的十字線上細緻刻畫面部。

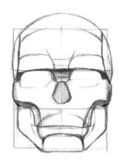 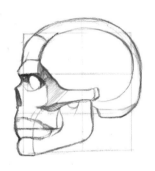 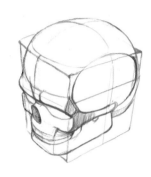 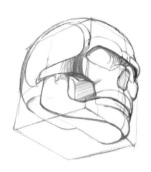

男性面部的棱角更為分明，口輪匝肌面積較大，下頜較寬。

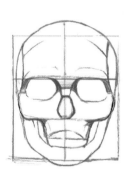 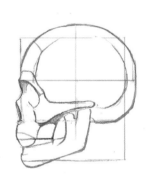 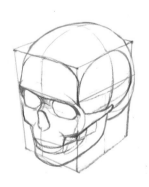 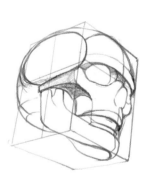

女性面部則相對圓潤，口輪匝肌面積較小，下頜較窄。

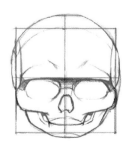 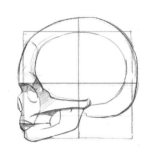 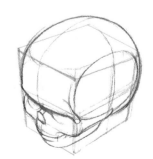 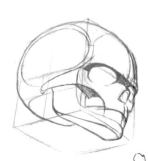

兒童的眉弓骨較低，面部棱角少，嘴部骨骼因未發育完全而顯得比較小巧，下頜在整個頭部中占較小比例。

現實生活中，不同人物的面骨會影響我們對他們的面部特徵的感受。

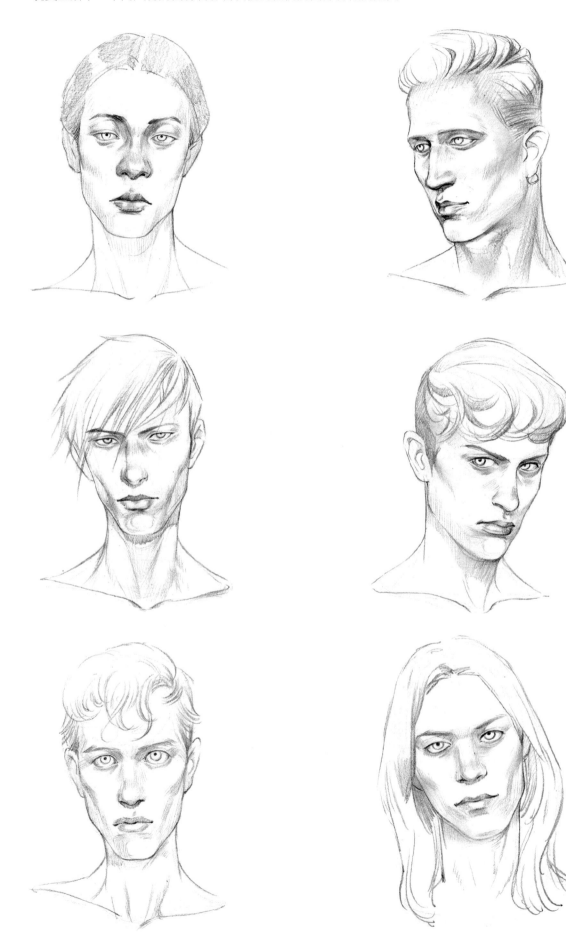

　　練習畫面骨的時候，我們可以著重練習判斷面骨的區域位置，重點是把面部的透視關係畫清楚，在透視的基礎上安排好五官對應的位置。

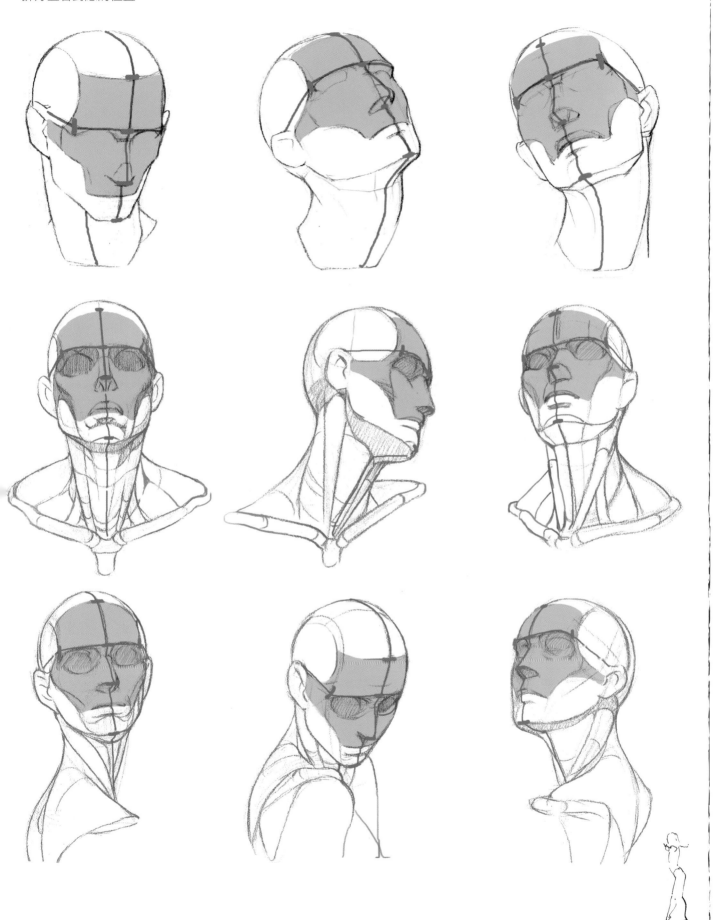

　　動漫人物面部的形狀和大小較為誇張，我們利用不同的面部特徵，可以在不同風格的動漫人物的面部表現出不同誇張效果。

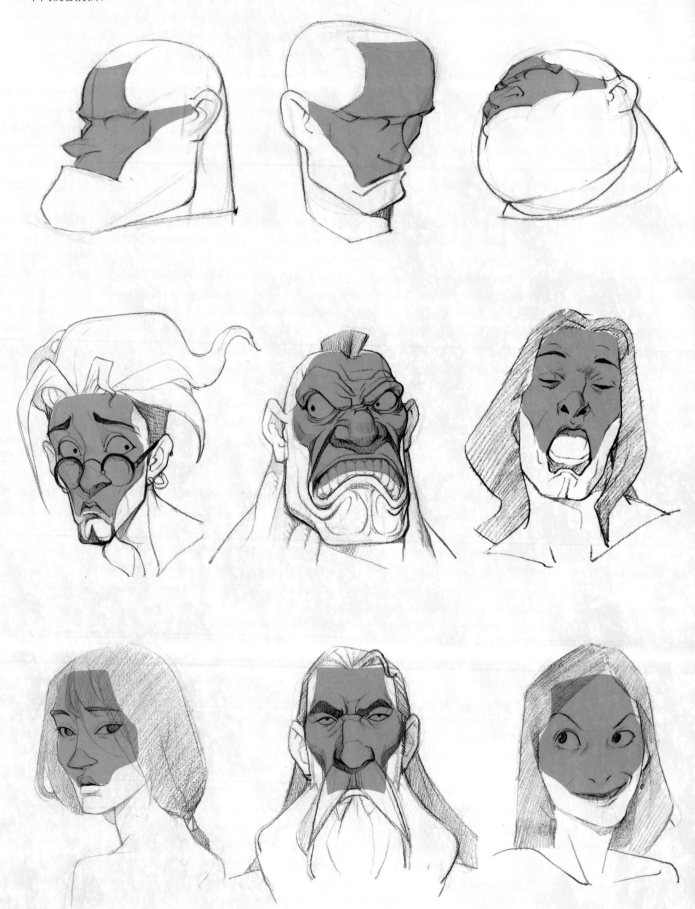

06

不同角度下同一角色的面部特徵

本節將介紹如何練習刻畫不同角度下同一角色的面部特徵。

01

畫出角色面部的平面形狀。

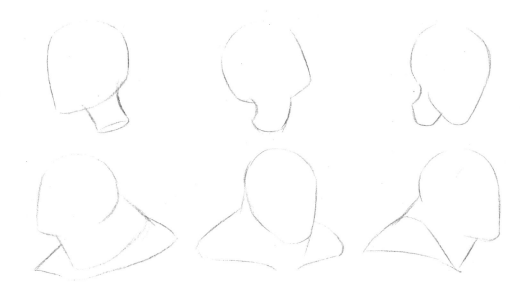

02

在平面形狀的基礎上標記出「中」字形結構的位置。注意標記的時候，「中」字的長寬比要保持一致。

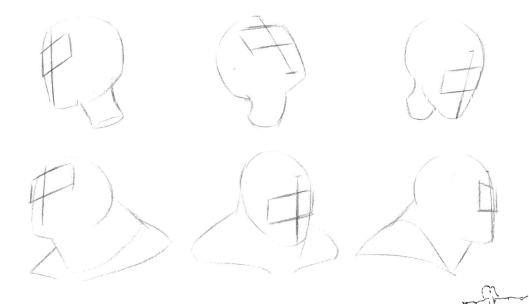

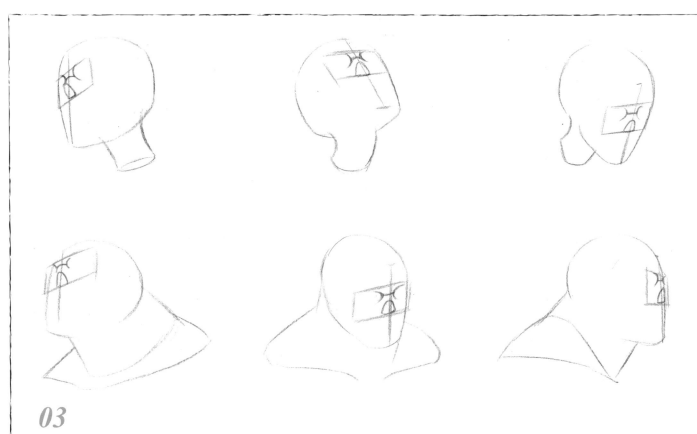

03

在原先「中」字的區域範圍中，找到眉心的結構，類似字母「H」。接著在眉心下面找出鼻骨的三角形區域。

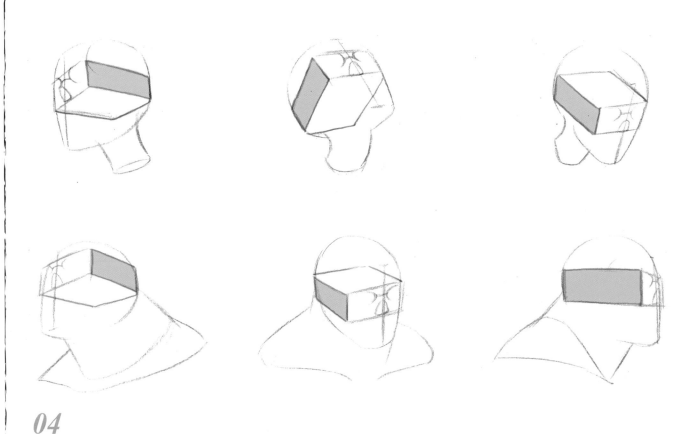

04

在「中」字的區域範圍內塑造一個表示整個頭部厚度的長方體，有點像一塊磚頭被鑲嵌在頭部中。

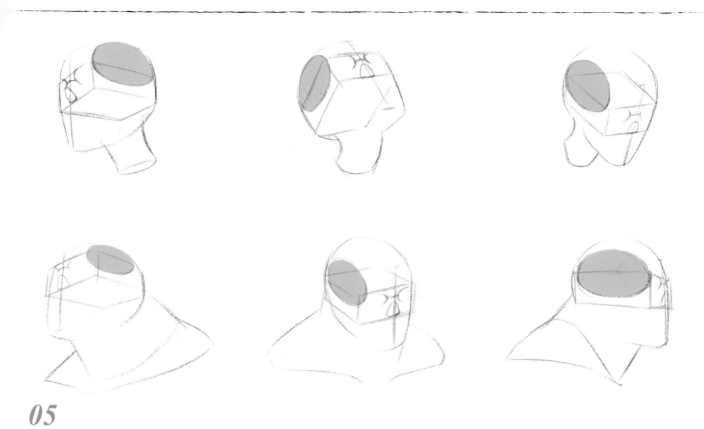

05

畫出表示顴骨的圓，這個圓能幫助我們確定眉弓骨轉折的具體位置。

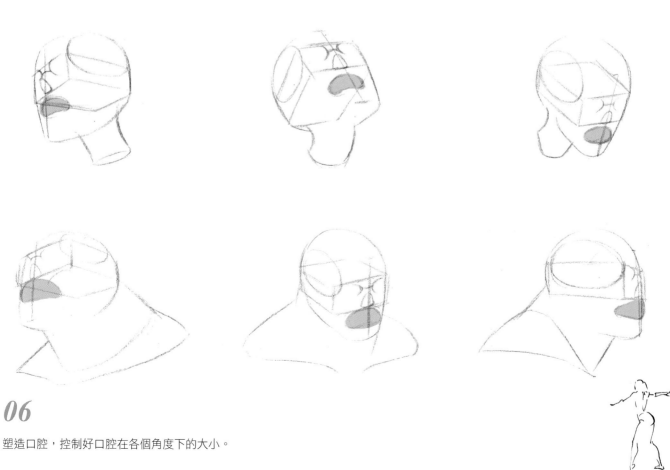

06

塑造口腔，控制好口腔在各個角度下的大小。

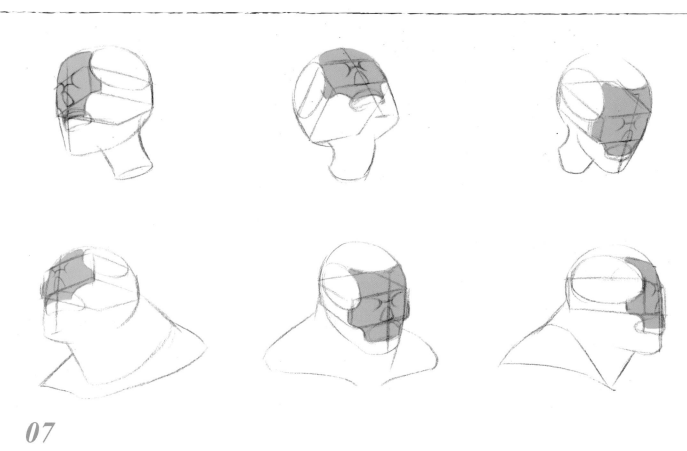

07

把角色的面部結構連接起來，形成一個「面具」，注意確保「面具」的特徵在各個角度下都相同。

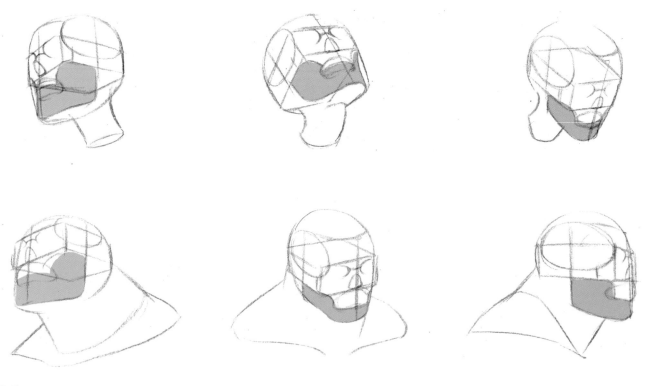

08

標記出下巴區域的位置，要控制好下巴在不同角度下的大小，不要畫得過大或過小。

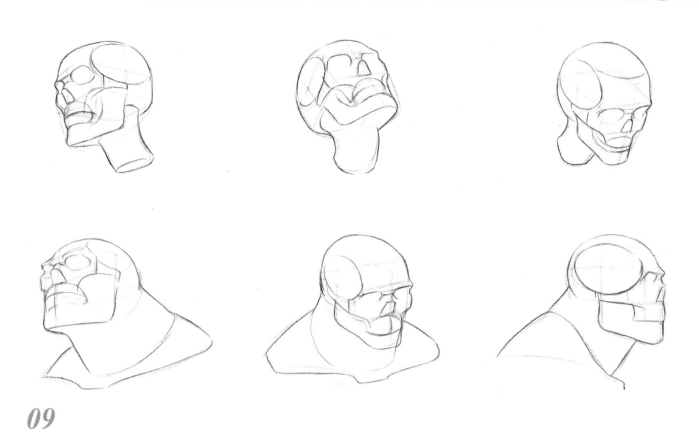

09

清除草圖，就可以得到角色基礎的面部。這也是能否把角色的面部特徵畫準確的關鍵一步。

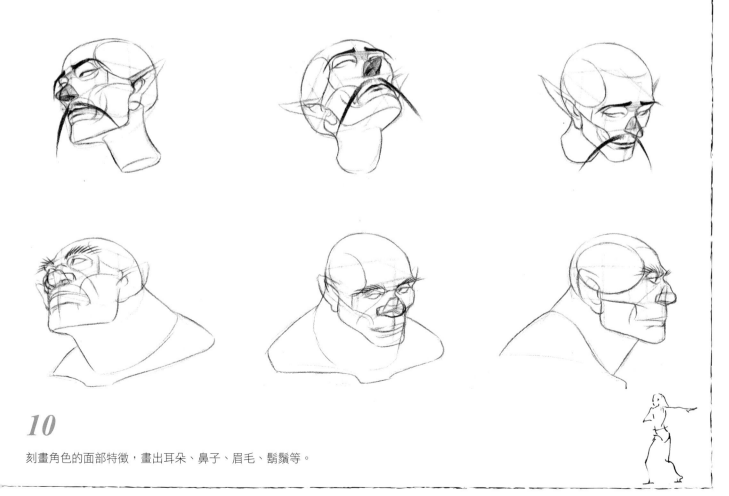

10

刻畫角色的面部特徵，畫出耳朵、鼻子、眉毛、鬍鬚等。

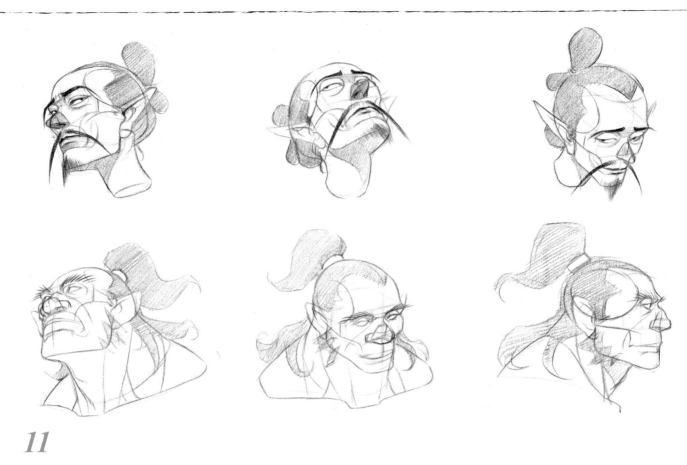

11

在平面狀態下刻畫角色的髮型，要注意髮型在各個角度下的變化。再大致勾勒出角色衣服上的線條。

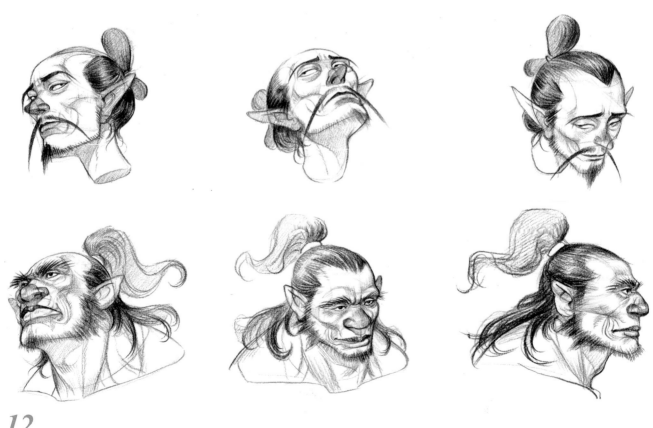

12

完善角色的細節，就將不同角度下同一角色的面部特徵刻畫出來了。

07

五官的塑造

　　畫五官最重要的是在頭部骨骼上找到五官對應的位置，透過不同的空間表現把五官的透視關係畫準確。

　　塑造面骨的起伏關係是非常關鍵的一步，只要把面骨的起伏關係塑造好，在這個基礎上添加五官就會非常輕鬆。

　　塑造五官的時候要注意小「H」和三角區在不同角度下的透視關係。

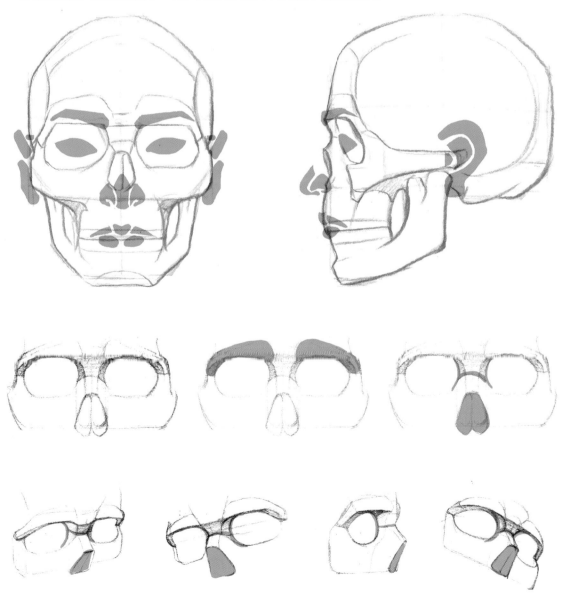

　　畫面骨時，我們常犯這樣的錯誤：將眉弓骨畫得很扁平。這時我們需要對整個面部的弧度進行處理，讓眉弓骨有一定的起伏。

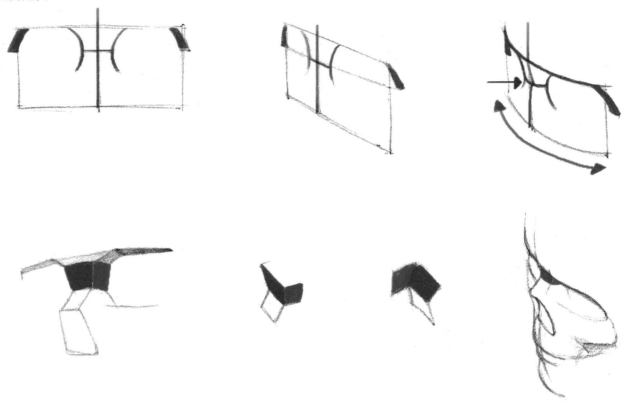

　　塑造眉心的時候，我們可以把它想像成一個夾角。畫動漫人物的時候，這個夾角處理會比較微弱，所以我們在畫的時候要使它立體化。

　　處理好眉弓骨和眉心後，再塑造眉毛和眼睛就會非常輕鬆。

　　很多人塑造眉毛時都很隨意，但眉毛對表現面部特徵非常重要，所以要注意讓眉毛符合眉弓骨的弧度，把眉毛的透視關係畫準確。

眉毛可以分成三個部分，分別是眉頭、眉身、眉梢。眉頭到眉梢的過渡有趨勢上的變化，眉毛則會順著眉弓骨的弧度轉折。

 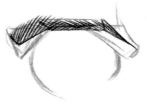

不同人物的眉毛特徵也不同，我們可以透過改變眉頭、眉身、眉梢，讓眉毛呈現不同的特徵。

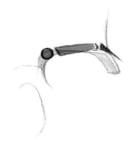 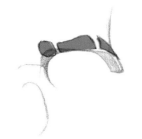

眉毛的透視是比較難把握的，眉心的位置也會隨著人物的情緒變化進行力度的表現。我們要學會控制眉弓骨的透視線、把握眉心的位置，這樣才能把人物的情感表現到位。

眼睛的結構可以簡單地理解為球體、葉子、眼珠這三個比較簡單易懂的形體的組合。

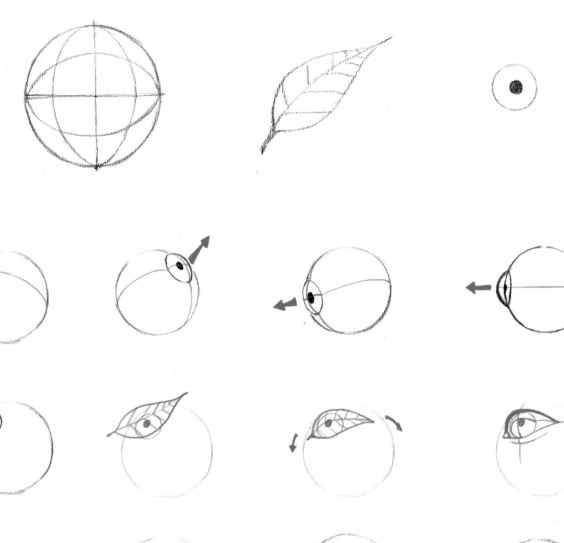

瞳孔會稍往外突，我們把瞳孔上的起伏表現好，就能塑造出朝向不同的眼珠。

讓葉子以及眼珠結合，這樣就可以很快畫出有立體感的眼珠。

結合以上步驟，就可以塑造出不同朝向的眼睛。

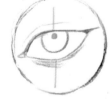

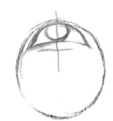

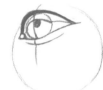
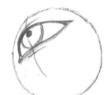
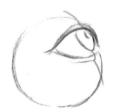

視線聚焦的眼珠能讓眼睛顯得更靈動，如果兩隻眼珠的視線不能交於一點，就會顯得眼神渙散。

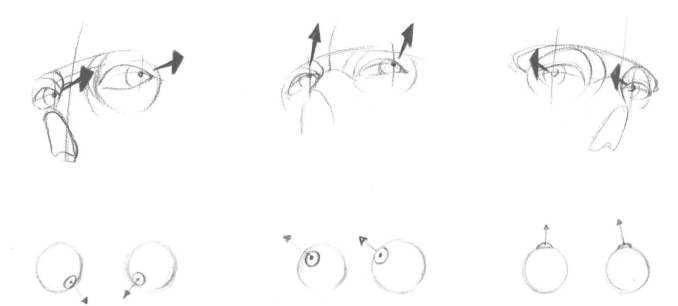

　　畫出一雙眼睛的步驟：先確定眉弓骨的起伏關係，確定兩隻眼珠在眼眶裡的位置，要注意使兩隻眼珠的視線集中交於一點；接著畫出眉毛的形態和葉子的透視狀態，在此基礎上塑造眉毛的走勢和眼睛的細節；然後加上陰影，讓整個眼睛顯得更有立體感；最後清除草圖，就會得到一雙比較立體的眼睛。

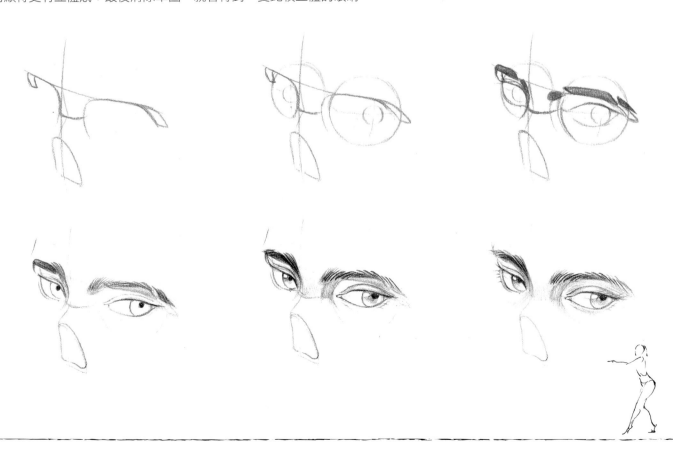

　　我們還可以觀察生活中的人物或照片，臨摹不同朝向的眼睛，這樣有助於我們在後續塑造眼睛的時候刻畫出更生動的眼神。

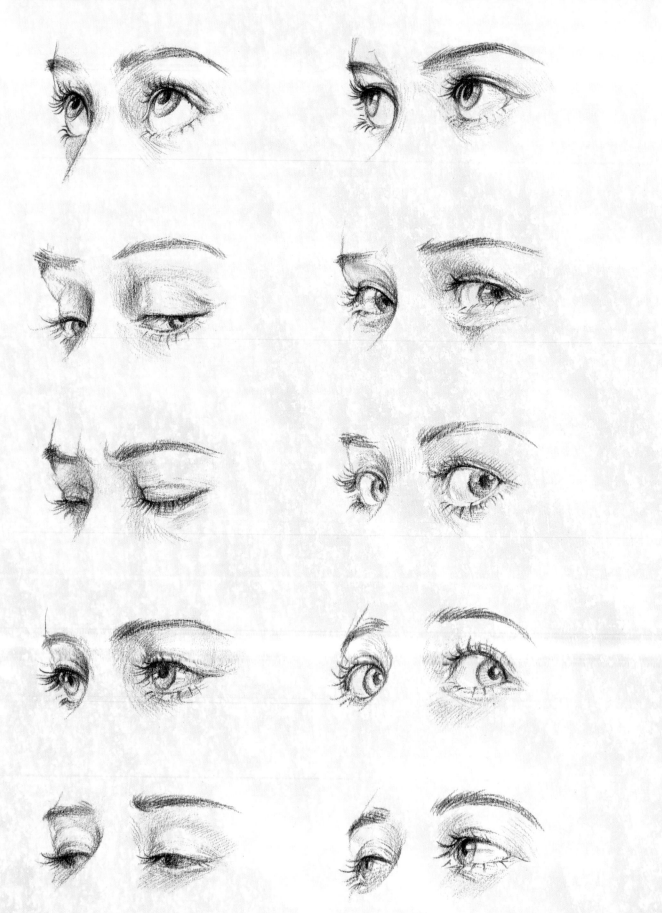

我們可以將鼻子看作一個梯形，梯形下面有一個長方形平面。

將梯形跟面部的長方形平面組合，我們就可以很輕鬆地畫出不同角度下鼻子的透視狀態。

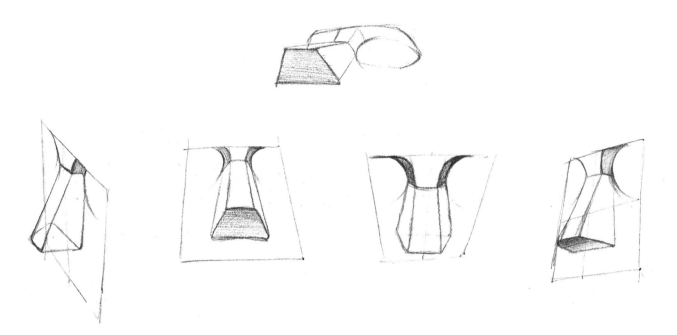

　　塑造鼻子最關鍵的重點是鼻頭，鼻頭分為鼻尖和鼻翼，我們若能在之前的梯形狀態下安排好鼻尖和鼻翼的位置，那麼塑造出的鼻子就會顯得比較真實。

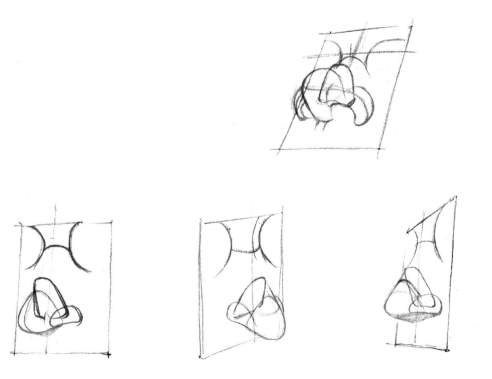

不同角色的鼻子有不同的形狀，巧妙地改變鼻尖和鼻翼的形狀，我們可以畫出有不同特徵的鼻子。

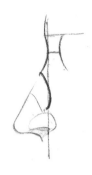 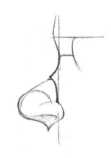 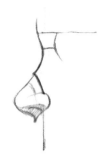 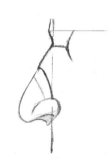

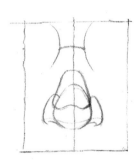 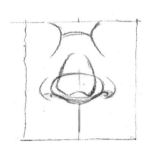 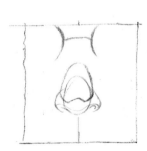 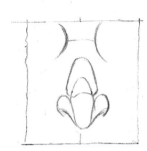

不同朝向的鼻子也會有不同的形態變化，掌握其中的規律,我們後面塑造鼻子就會比較輕鬆。

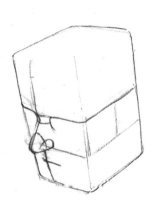 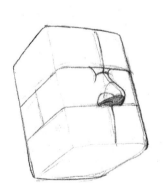 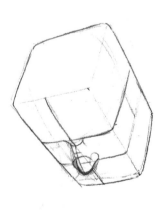

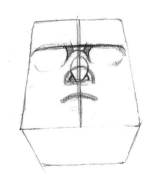 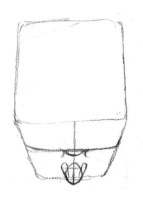 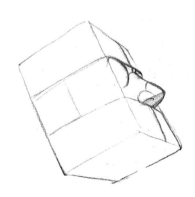

嘴巴是比較容易被忽略的部分，我們塑造動漫人物往往會簡化嘴巴。簡化之前我們要先瞭解嘴巴張開之後呈現的狀態，以及其對面部的影響——下牙床部分會有明顯變化，臉型也會被拉長。

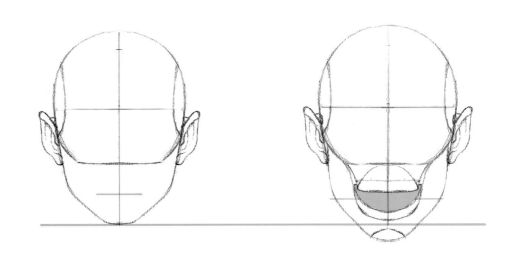

從側面看，嘴巴在閉合的時候長度相對比較正常，張開之後，張開的部分有一定弧度，向後下方移動的軌跡也是弧線。

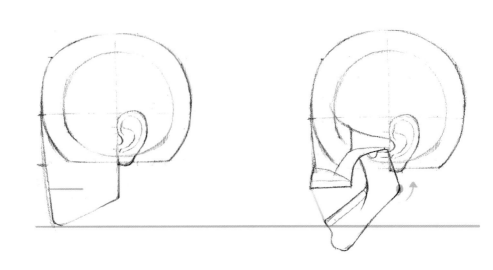

在右圖這樣的透視狀態下把嘴唇畫上，這樣塑造出來的嘴巴才有一定的立體感和空間感。

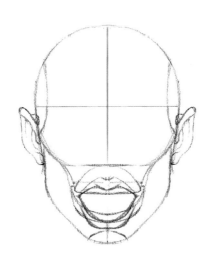

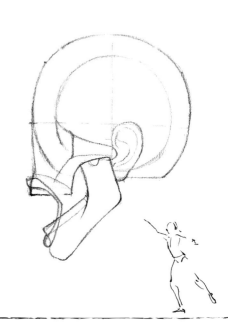

塑造嘴唇的時候我們應該著重觀察嘴唇上唇珠的形態，適當塑造唇珠的立體感能幫助我們更好地表現嘴巴。

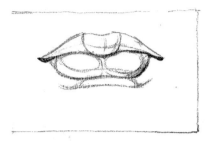 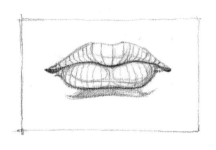

嘴巴是我們表達交流時所用的非常重要的器官，在不同的情況下會呈現不同的狀態。在塑造嘴巴時，我們要注意嘴角的位置以及唇縫、唇線的具體型狀。

想把嘴巴的透視畫好，我們可以嘗試做以下的假牙透視練習，先分別畫出上牙床和下牙床正確的透視狀態。

在此基礎上添加唇縫、唇線和唇珠，注意嘴角、唇線和唇珠的立體感，就能得到一個比較真實、立體的嘴巴。

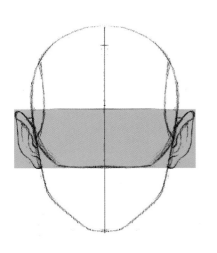 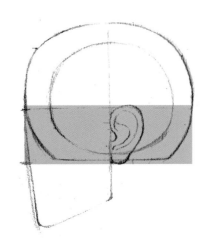 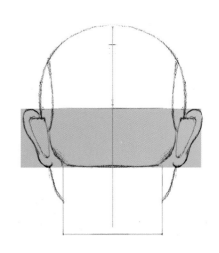

耳朵位於從眉弓骨到鼻底這一重要的面部區域裡。

 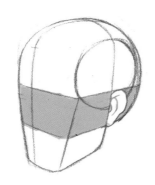 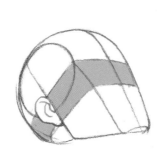 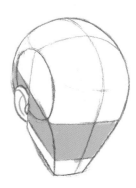

　　從長方體可以看出，耳朵的起點在側面居中偏後的位置。只要我們能表現好長方體的透視，就能快速找到不同透視下耳朵的具體位置。

耳朵的形狀就像一扇微微打開的門，從正側面的平面向外稍微突出一點。

　　塑造耳朵的時候可以先確定一個面，再畫出一扇打開的門。在這扇門的基礎上塑造出耳朵的外輪廓，再塑造出耳朵內部的一些細小結構。

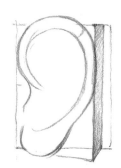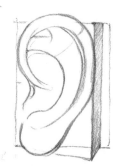

　　為了更好地塑造耳朵，我們可以畫出不同角度的門，在這些門中畫出不同角度的耳朵的透視。

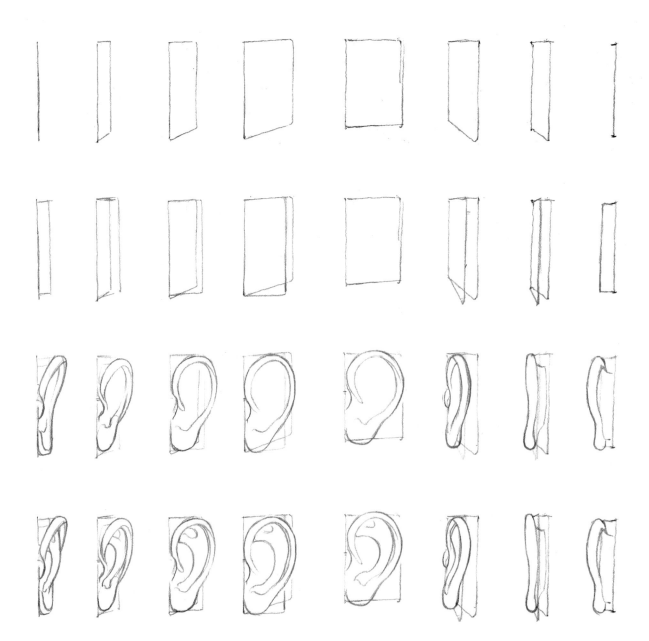

在對塑造五官的相關知識有所瞭解之後，我們可以試著結合骨骼與肌肉在頭部安排五官。

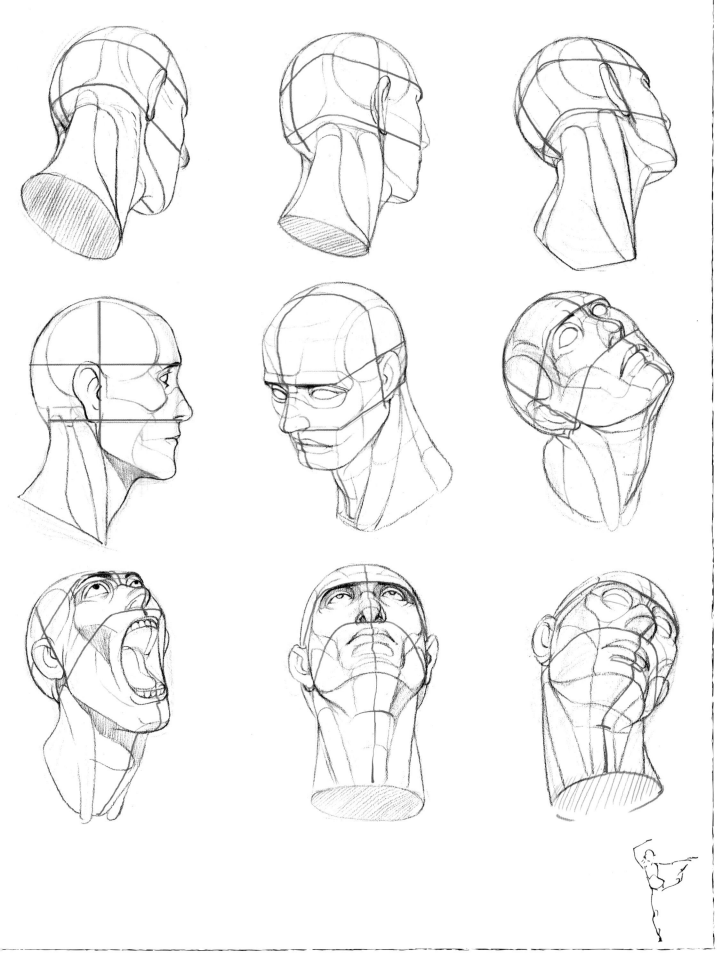

08

頭髮的塑造

　　塑造頭髮前，我們可以將頭髮的區域
劃分為前、中、後三個部分。在塑造的時
候要注意表現頭髮的起伏感，使其類似地
球儀上的經緯線。

　　在塑造頭髮的時候，我們要分析髮際
線所在的位置。我們之所以能把不同的頭
髮畫出立體感，都要歸功於對頭部轉折的
認知。

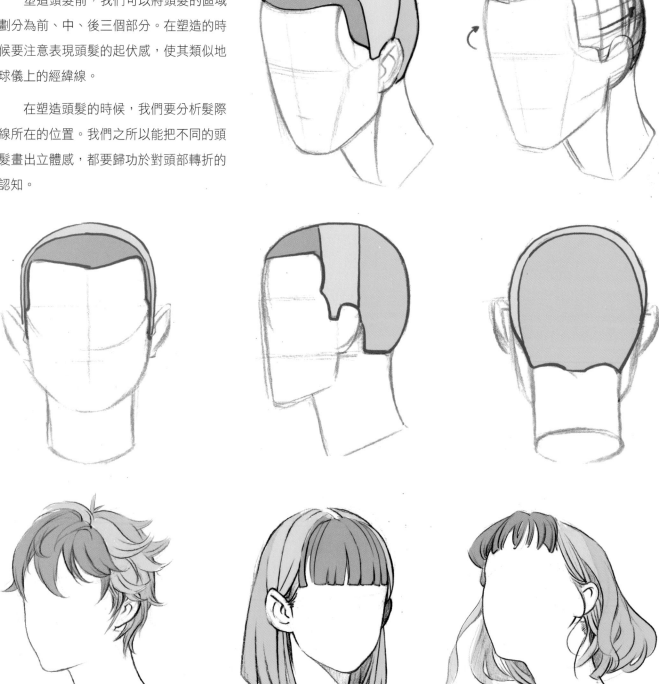

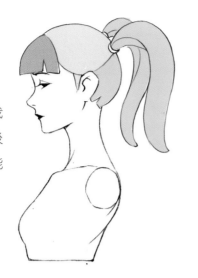
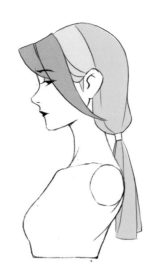
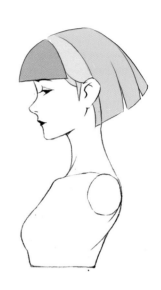

在塑造頭髮時，我
們嘗試改變前、中、後
三個區域的造型，就能
組合出不同的髮型。

為了讓髮型變得更
加豐富，我們可以在頭
髮中添加一些小的髮片
穿插。

在其基礎上再進行
勾線，注意頭髮的走勢
要呈現頭部的立體感。

◆　頭髮的分組練習

01

畫出頭髮下面的物體，確定物體的轉折。

02

將頭髮畫成片狀「布料」，把「布料」和物體接觸時的轉折關係處理好。

03

用線條對片狀「布料」進行劃分，畫出頭髮的轉折與疏密關係。

04

塑造頭髮內部的陰影，將頭髮的立體感襯托得更加明顯。這樣的練習可以幫助大家更好地明確頭髮與物體之間的關係。

頭髮就像一條條片狀布料，畫的時候要注意片狀近大遠小的透視狀態。

複雜的頭髮由多條片狀組合而成，把每條片狀的透視關係處理好後再對內部進行劃分，處理好頭髮中穿插的線條，就能夠更加明確地畫出頭髮的組合形態。

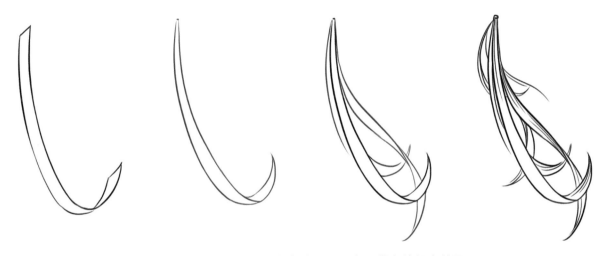

將幾組有轉折變化的片狀進行組合，能讓畫出來的頭髮產生更豐富的組合效果。

當多種有轉折變化的片狀組合在一起的時候，得到的頭髮組合會產生一種螺旋效果。

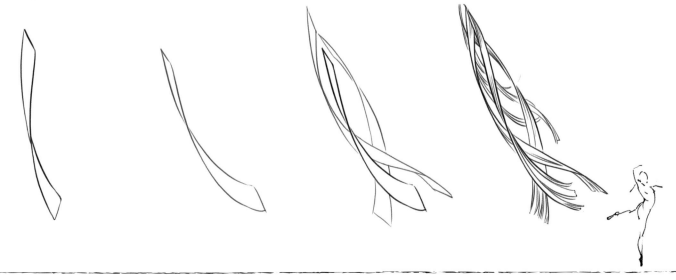

要呈現頭髮的立體感，我們還是可以把它看成一條片狀，當它與不同的物體接觸時，就會產生不同的轉折。

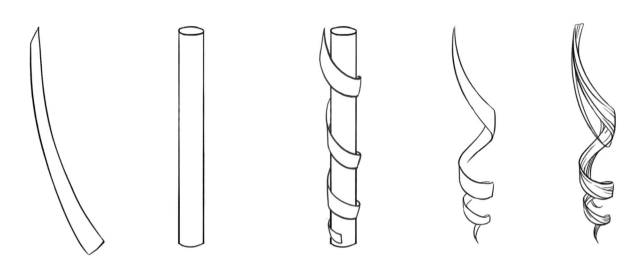

片狀纏繞木棍會呈螺旋狀，把木棍從片狀中抽出時，片狀的形態由於重力會發生一定的變化，在這種情況下再對頭髮內部進行劃分，並把局部細節處穿插的線條畫出來，就得到了一組螺旋狀的捲髮。

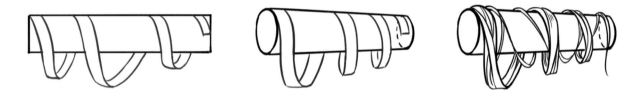

將纏繞著頭髮的木棍橫放，這時候木棍下方的頭髮由於重力會下垂。表現好這些細節，能更好地襯托頭髮的質感。

將頭髮盤繞在球體上，頭髮會呈現相互纏繞的狀態。

在塑造頭髮的時候，我們可以先明確頭髮的大體型狀，在大體型狀的基礎上進行片狀分組並添加呈現疏密的穿插線條，這樣可以更輕鬆地畫出頭髮的立體感。

頭髮是由簡單的形狀一步步塑造出來的，我們先將頭髮的大體型狀簡化，再逐步添加小的片狀進行組合，把每一條片狀的立體感刻畫到位，這樣才能更好地畫出頭髮的空間感。

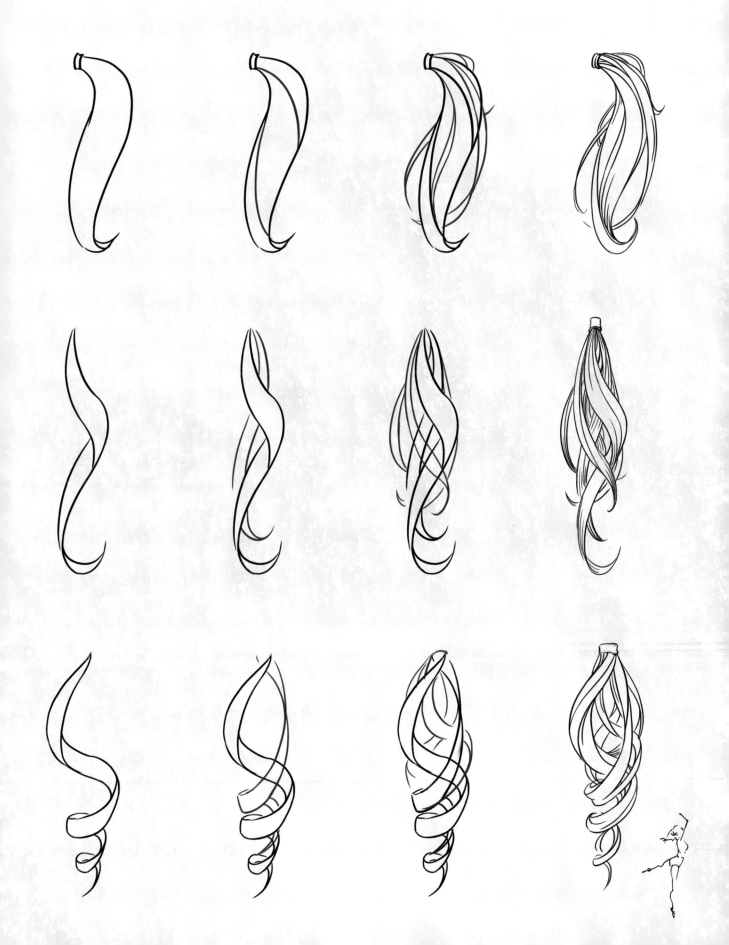

　　人的頭部就像一個球體，頭髮就像遮住這個球體的紗布。我們塑造頭髮的時候要注意紗布與球體的接觸點，它們會根據球體的狀態產生疏密變化，影響頭髮的轉折和分組處理。

　　透過劃分頭髮的前、中、後三個區域，我們將紗布進行裁剪，剪出常規的髮型，然後在此基礎上嘗試畫出頭髮飄動的效果，在這裡要注意頭髮的環形結構。

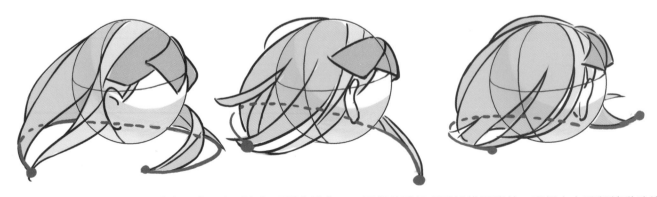

　　頭部在轉動的時候，我們不能單獨看每根頭髮的變化，而要從整體把環形結構看清楚，理解它在頭部轉動時的變化，這樣畫出來的頭髮才不至於顯得瑣碎。

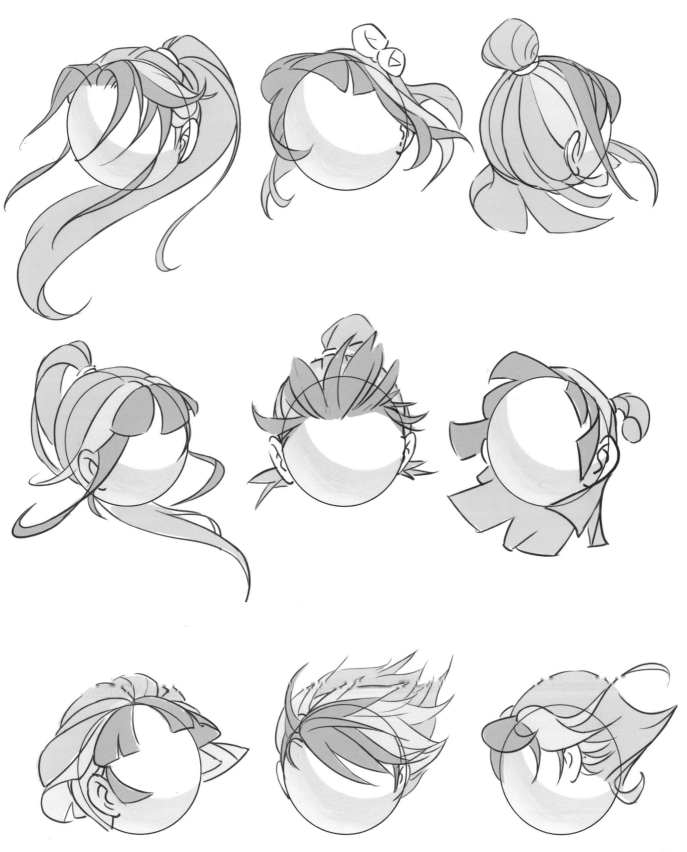

當頭髮在飄動的時候，我們可以分別表現出前、中、後三個區域不同的受力狀態。注意不同的髮型
在飄動時呈現的狀態都不一樣。

　　在繪製不同髮型的時候，我們依然可以把頭髮看成一條條片狀，分清楚片狀在不同區域的走向，同時掌握這些片狀的疏密和大小變化，就能組合出多種有趣的髮型。我們在練習繪製髮型的時候應儘可能多找一些髮型參考，不要急著默畫。

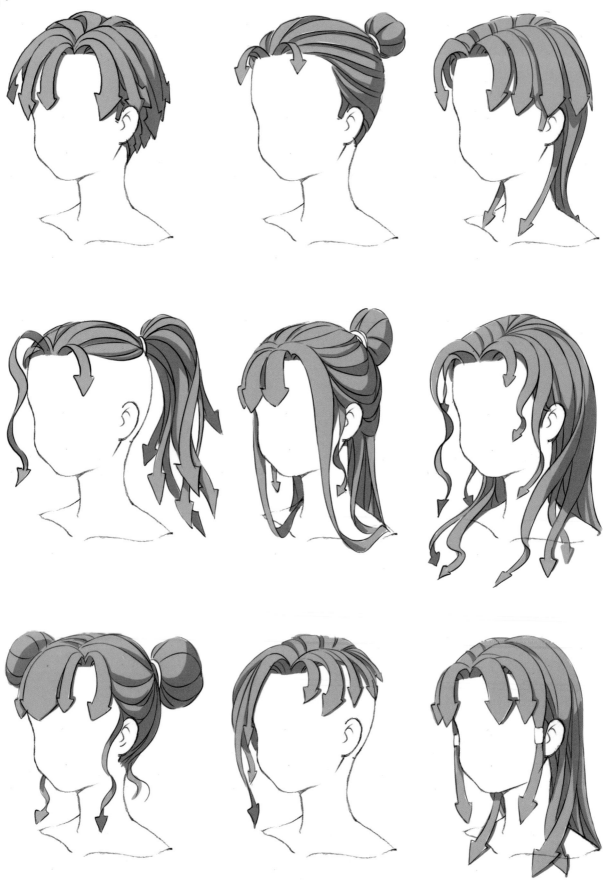

在繪製不同角度下的同一個髮型的時候，我們應記住前、中、後三個區域的幾組關鍵線條，利用這些線條的統一性就可以畫出不同角度下的相同髮型了。

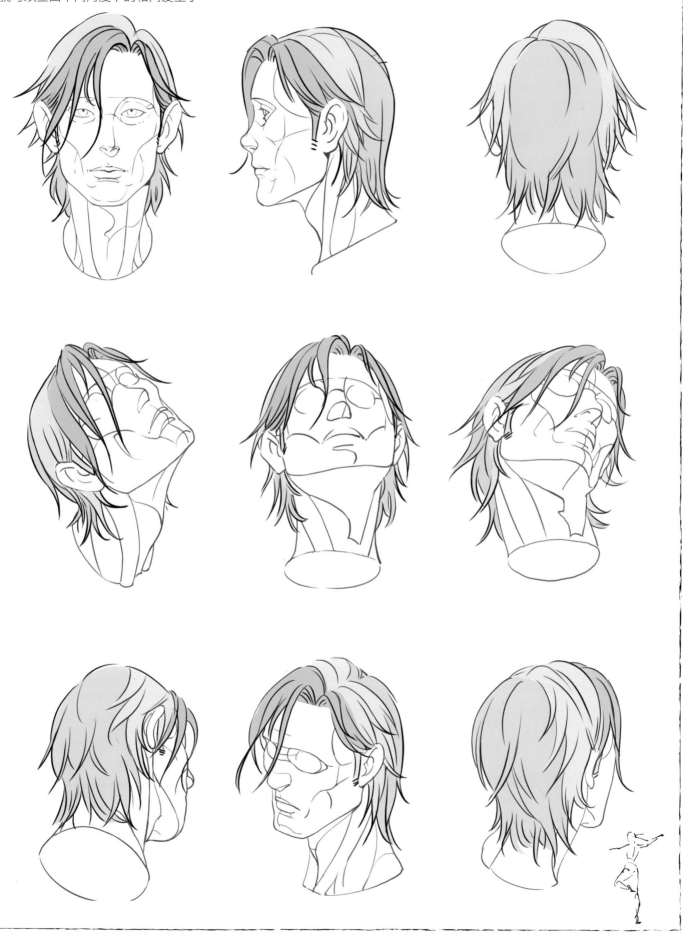

熟悉頭部的立體關係後，我們塑造頭髮的時候就要讓頭髮順著頭部的形態進行改變。不同的角度下，相同的髮型會呈現不同的狀態。

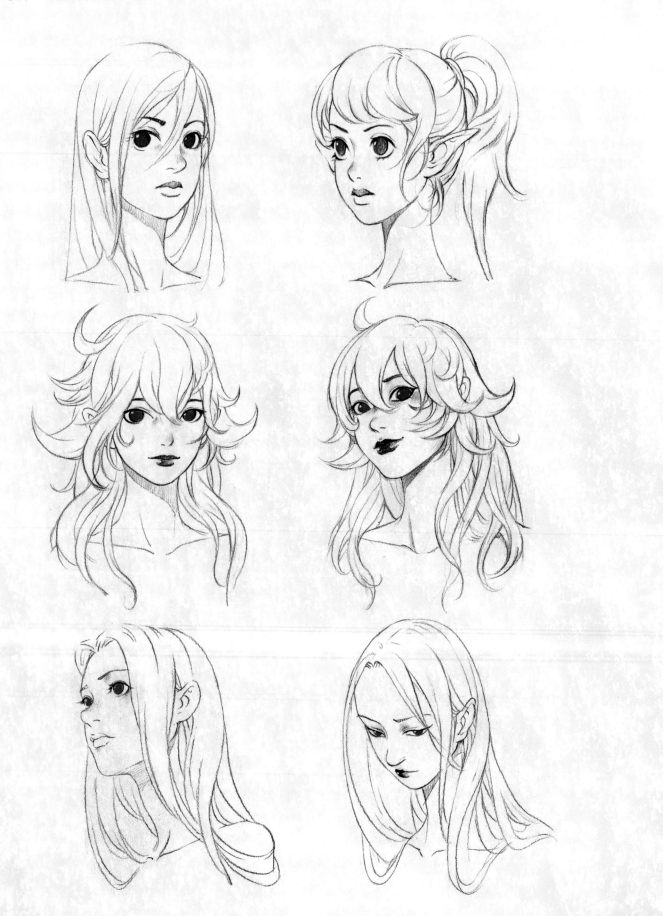

如果我們想要畫寫實一點的髮型，可以參考照片進行練習，嘗試順著頭髮的走勢畫出明暗與立體感。

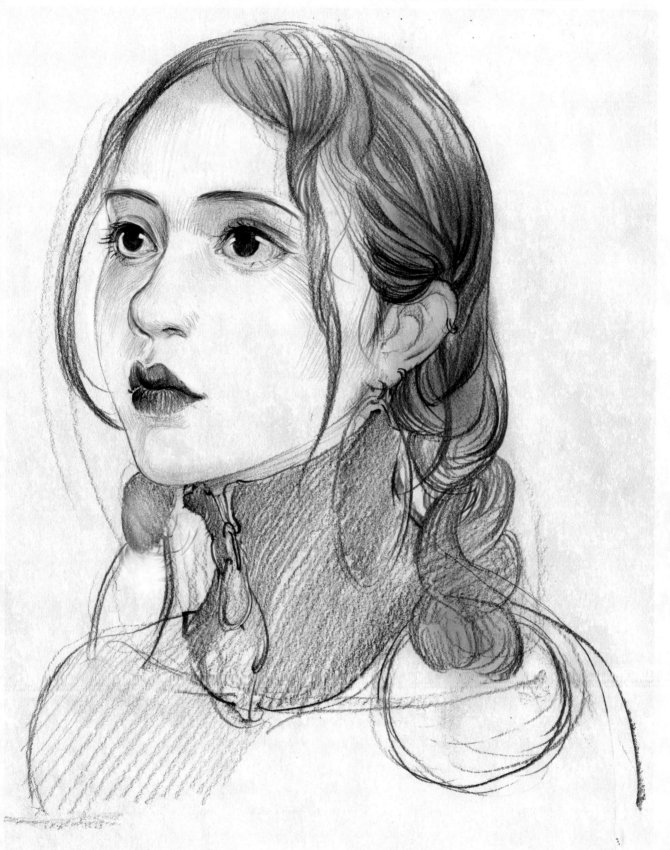

09

面部肌肉和表情

　　面部的肌肉比較複雜，為了快速記憶，我們可以把它們分為動、靜兩個區域。動區的肌肉主要集中在眉頭、眼眶、口輪匝肌周邊，這些肌肉的運動很容易讓人感受到人物的表情變化。靜區的肌肉也會因為一些動作而產生運動，但幅度不是很大，對人物表情的影響不大。

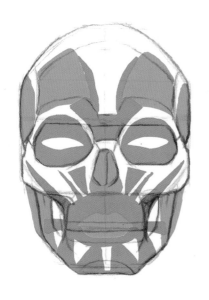
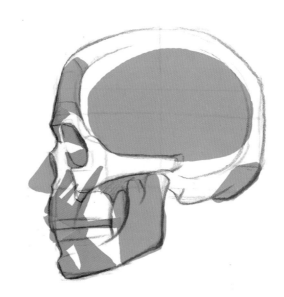

　　我們對面部肌肉有了一定的瞭解，畫調子時才能更好地表現明暗調子的起伏關係。

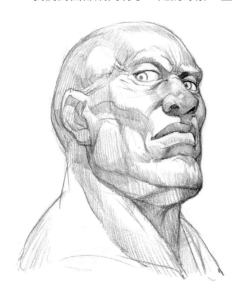
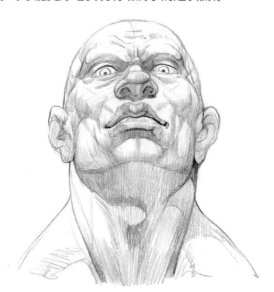

　　人物的面部支架和比例關係不是一成不變的，我們要學會利用面部支架的比例變化，在塑造面部肌肉的時候安排好它們的面積大小。

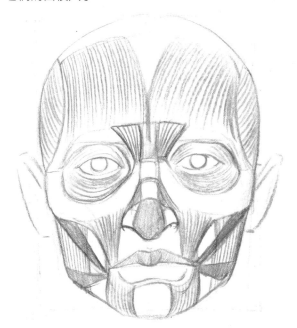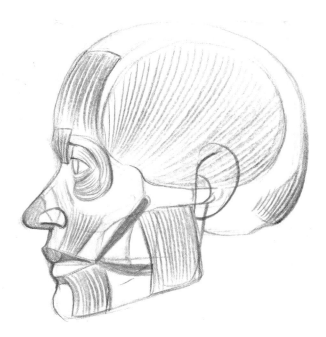

　　瞭解了人物面部肌肉的區域劃分後，我們還需要瞭解面部肌肉在不同年齡段、不同性別人物上的分佈規律。

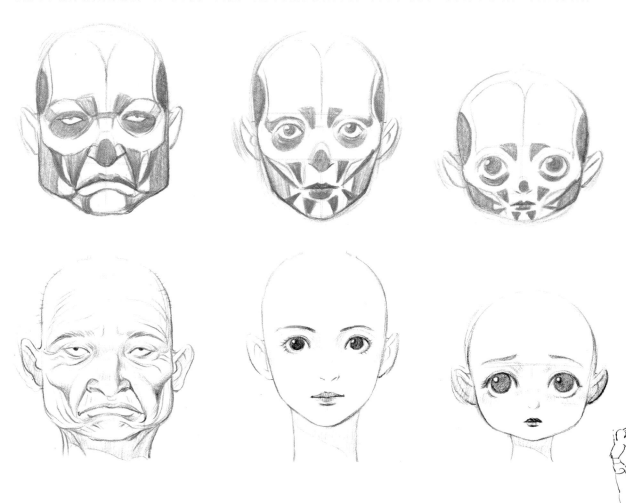

男性和女性的面部支架的區別主要表現在額頭、面部的棱角和口輪匝肌的面積大小。相較於女性，男性的額頭較寬大，面部的棱角較為分明，口輪匝肌的面積更大。

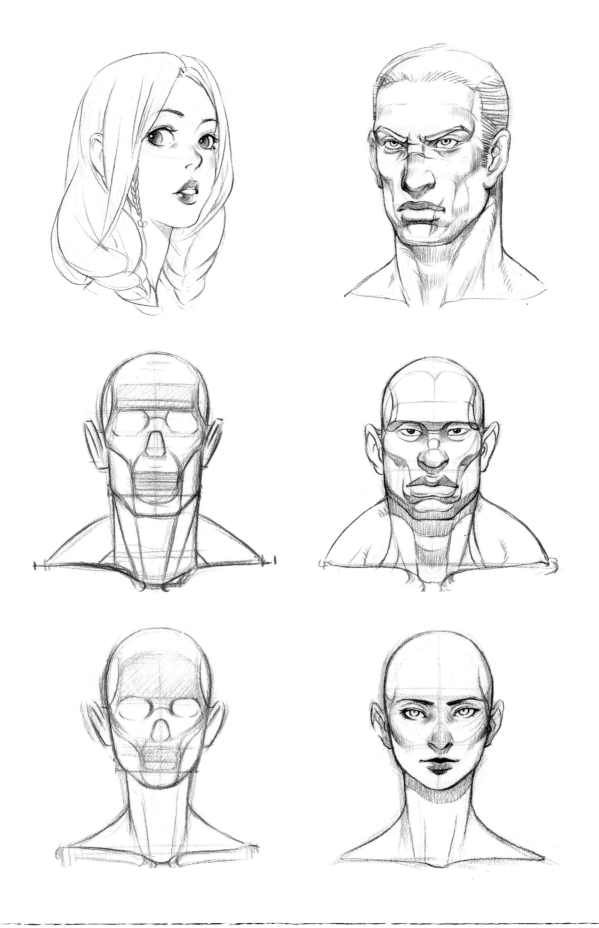

我們瞭解面部肌肉的主要目的是更好地在一個人物的面部塑造不同的表情。

我們可以把五官看成一個個符號，嘗試做不同的組合。

如果想提升表情的豐富度，可以練習將一個表情逐步誇張化，以下展示的就是把「笑」的表情逐步誇張化的效果。

如果想像不出生動的表情，我們可以在現實生活中觀察人在做出表情之後五官呈現的狀態。當觀察到的內容累積到一定量後，我們就可以在之後的創作裡把這些表情畫出來。

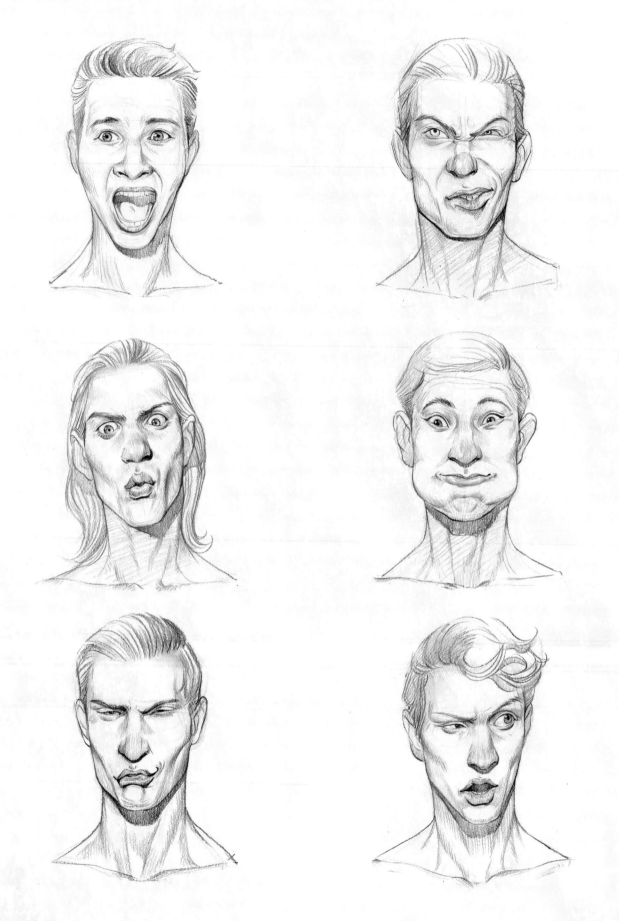

我們將真實的表情稍微做一下比例上的調整，就可以將其很好地運用到動漫人物上。

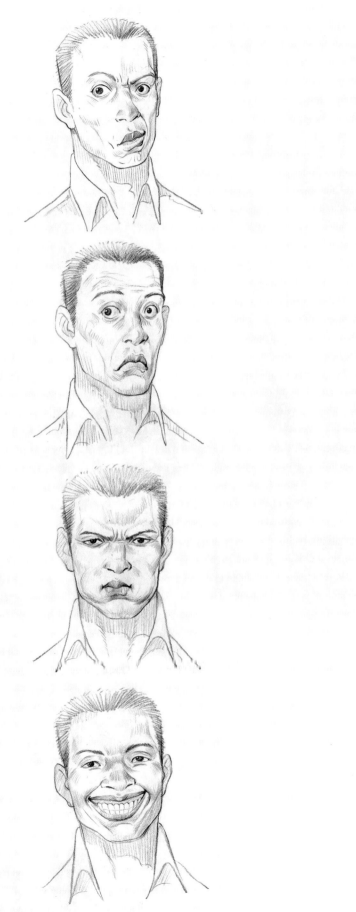

　　如果想要把表情畫得生動，我們可以嘗試進行角色扮演。當你想刻畫一個角色的表情時，可以先嘗試扮演這個角色，然後再進行繪製，這是一個非常有效畫好表情的方法。

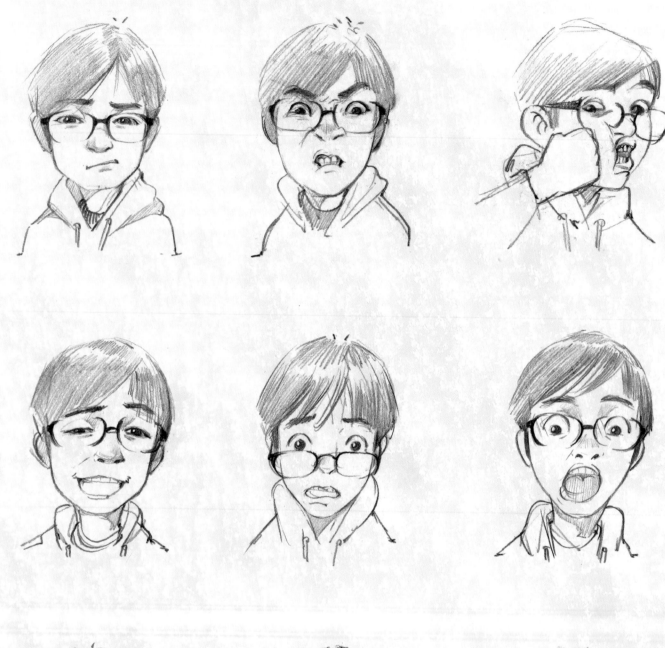

　　繪製的時候，我們可以記錄一些日常生活裡比較難忘的場景，如繪製不同人物在心情愉悅時呈現的不同表情。

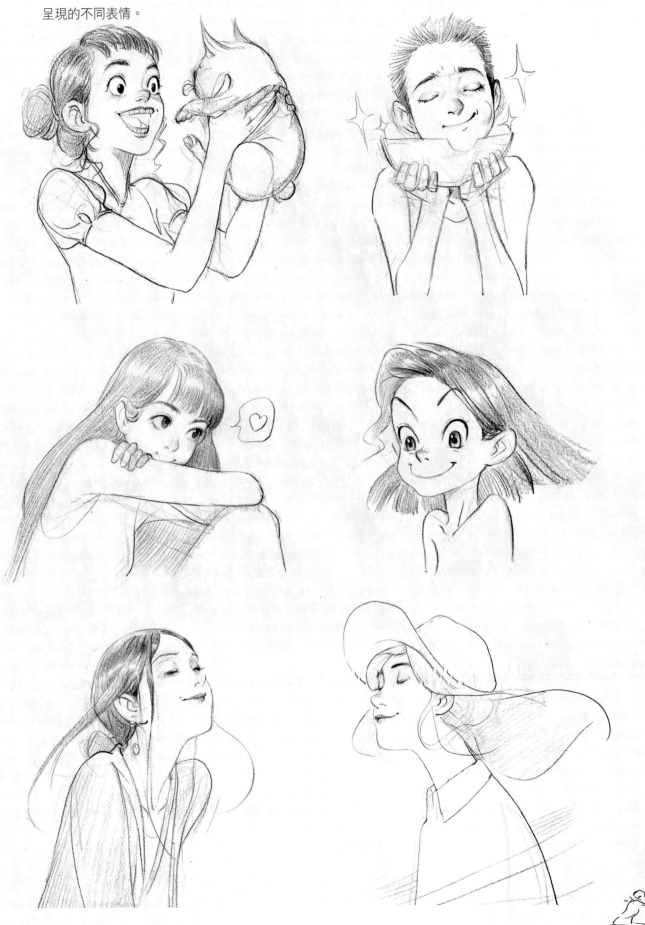

10

頭部的繪製步驟

01

起稿，紅色線條標出繪製角色時較關鍵的部位（五官、鎖骨）。

02

在草圖上用清晰的直線進行勾勒。

03

在細節線上添加更多細節。

04

用鉛筆鋪上調子。

05

用紙巾為調子製造過渡效果，讓紙更好地吸收鉛粉。

06

在上一步的基礎上進一步細化調子，讓調子的明暗關係更突出。

07

塑造五官，讓調子更和諧。

08

用小筆觸添加調子，與之前的調子形成自然過渡，使整體的調子更加柔和，然後畫出面部及頭部的裝飾物。

　　我們畫角色的時候不需要將角色的每個部位都畫完整，適當進行取捨，細緻地繪製角色的重點部分能讓主次關係更明顯。

11

頭部的綜合練習

角色的頭部除了骨骼和肌肉外，通常還有一些裝飾物。我們可以在生活中觀察不同人物的頭部裝飾，還可以利用照片累積不同的頭部裝飾元素，透過平面處理將累積的內容安排到角色的頭部。

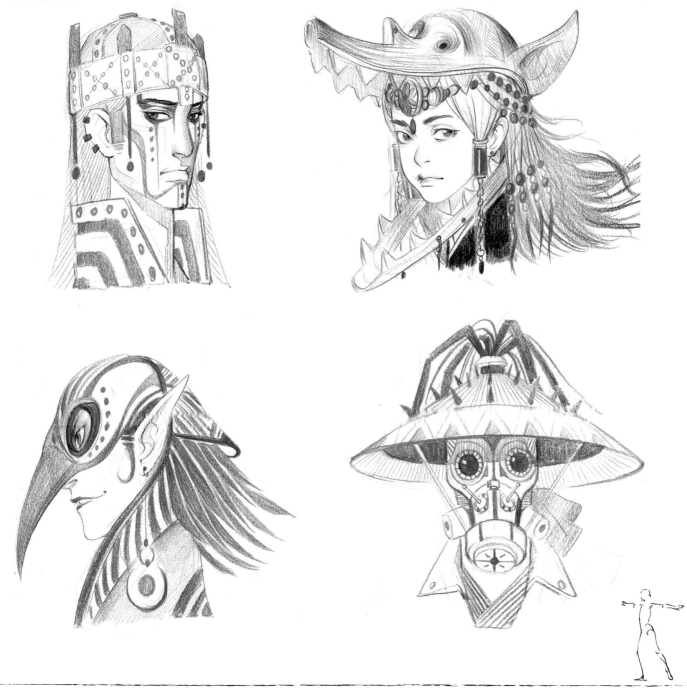

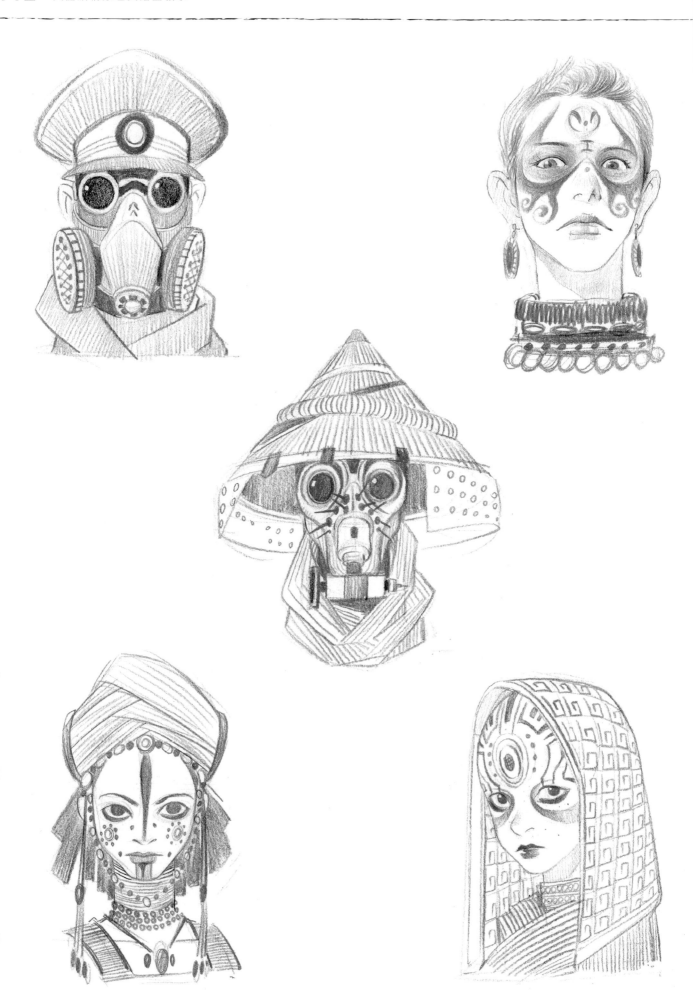

碰到自己非常喜歡的元素組合時，我們可以將其轉化為偏寫實風格的頭部裝飾物加以繪製，再慢慢刻畫細節。

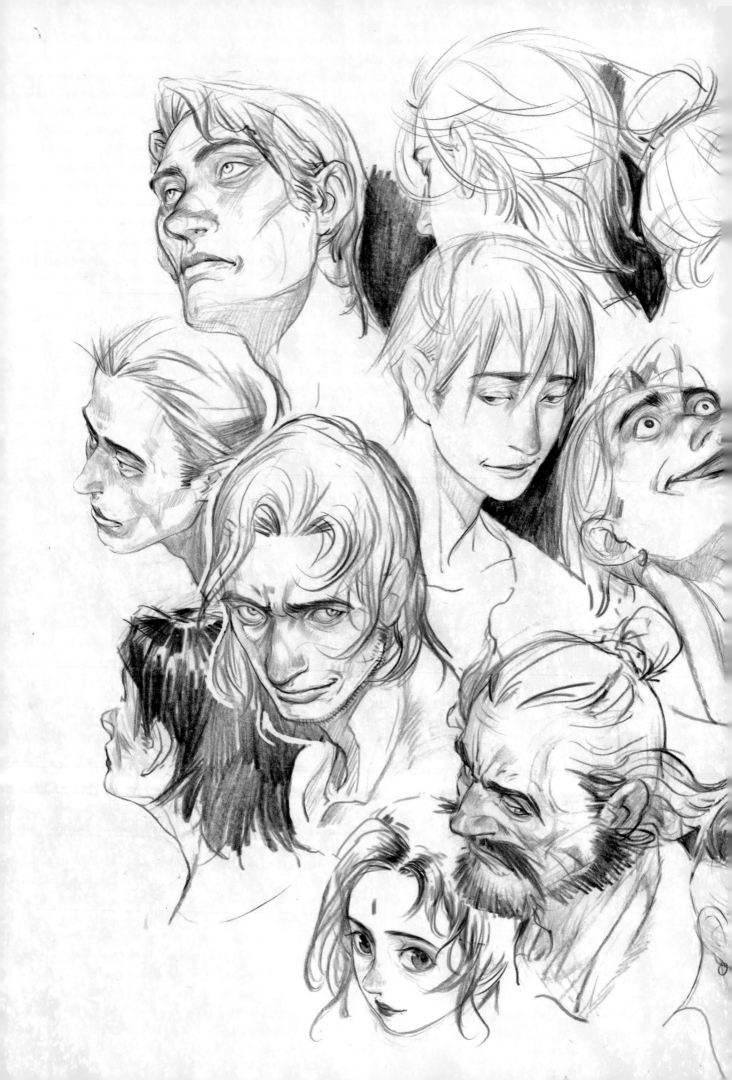

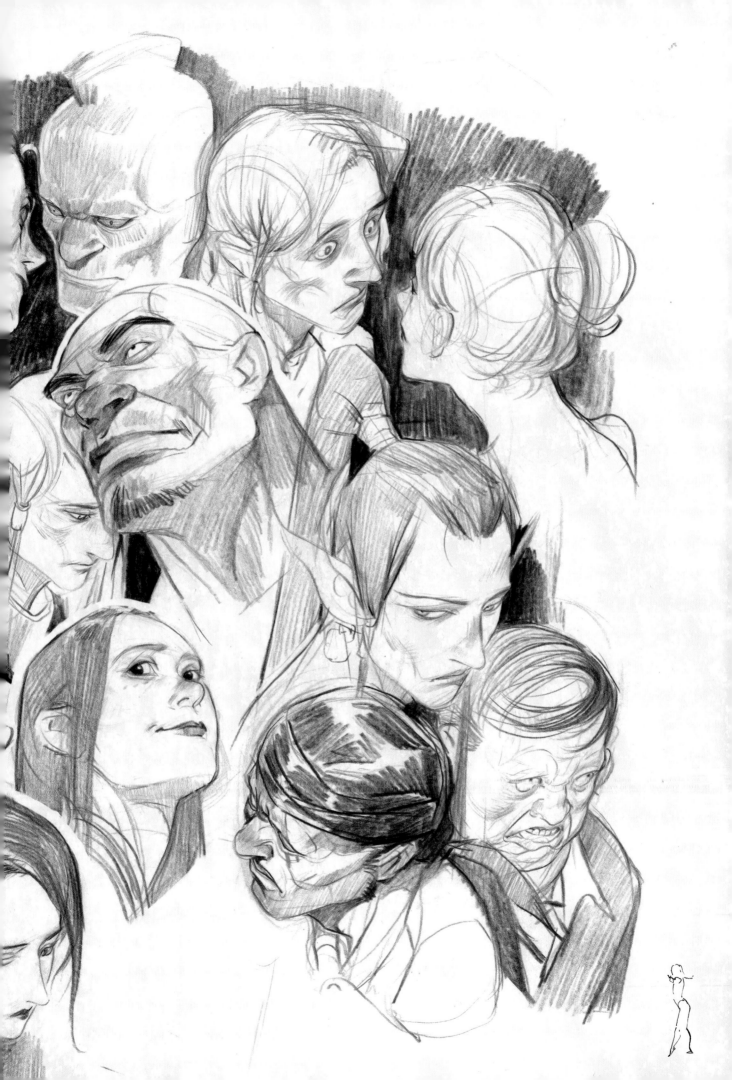

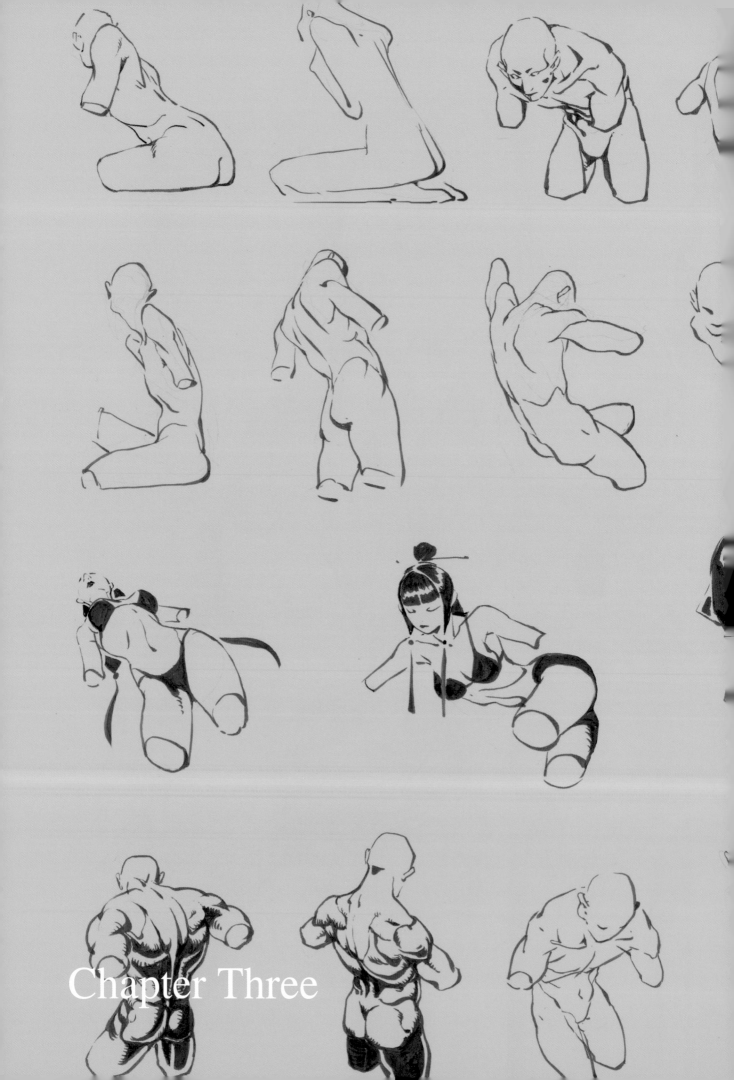

Chapter Three

軀幹結構

01

軀幹結構拆解

　　人體軀幹上的肌肉分佈較多，我們在下方的三視圖中可以看到肌肉的穿插關係較為複雜。

　　我們在繪製軀幹的過程中，要注意脊柱這一非常重要的結構，掌握好脊柱的運動規律，整個軀幹就可以很輕鬆地表現出來了。

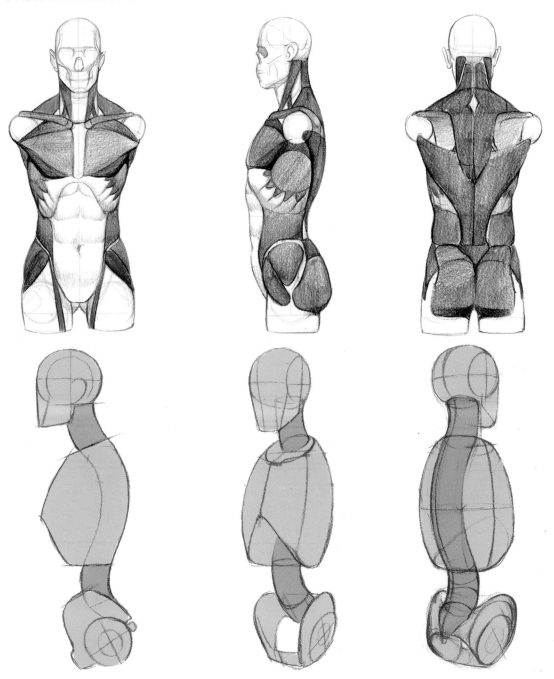

軀幹的結構較複雜，我們在繪製的時候要對其進行適當簡化。

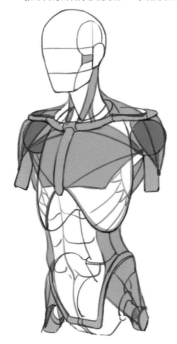 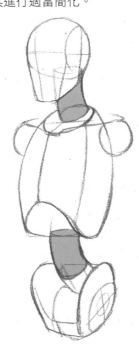 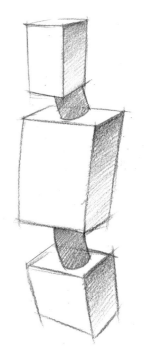

我們可以將軀幹簡單地理解為骨骼和肌肉的結合體，有效地簡化骨骼和肌肉是瞭解軀幹結構的第一步。

對軀幹進行動、靜區域劃分，頭部、胸腔、胯部的骨骼活動範圍較小，軀幹的形態變化主要取決於脖子和腰部的運動。

想更好地掌握軀幹的空間狀態，需要運用好方塊體和圓柱體的組合。

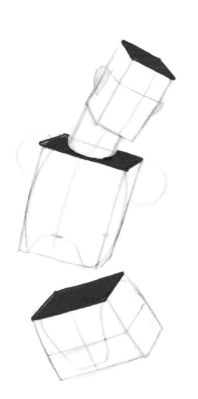 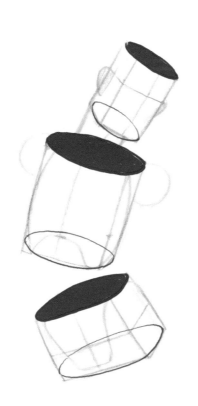 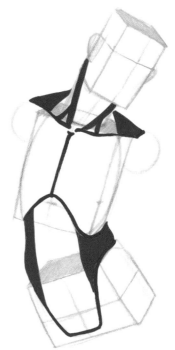

我們可以用圓柱體和方塊體表示軀幹，圓柱體更接近軀幹的真實形態，因為人的身體普遍偏圓，而方塊體能更好地表現軀幹的厚度。

　　我們繪製軀幹時需要注意表現脖子和腰部的形態。根據透視把脖子和腰部的動態表現好，由幾個幾何體組合成的軀幹就會顯得更真實。

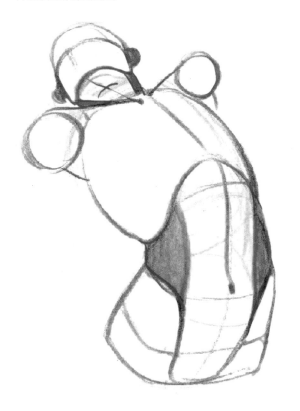
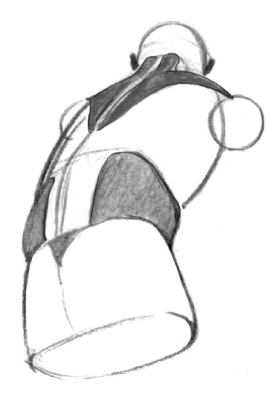

　　表現軀幹的扭動狀態時，我們可以在軀幹上套上環形。軀幹扭動時環形會向不同角度傾斜，掌握這一點後再去畫軀幹的邊緣線，就很容易塑造出立體感。

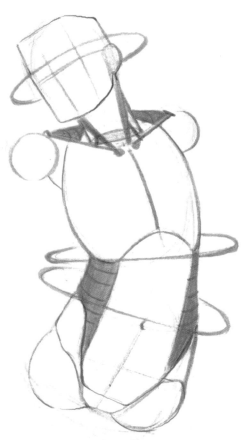
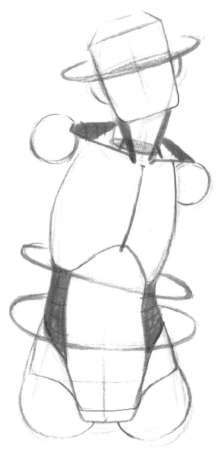

我們可以嘗試將軀幹想像成糖葫蘆。繪製軀幹時，軀幹很多部位的透視都是由這樣一個簡單的糖葫蘆透視決定的。描繪軀幹輪廓線的時候，輪廓線的上下穿插關係都是由透視決定的，將軀幹的輪廓線穿插得合理、準確，就很容易表現出軀幹的透視關係了。

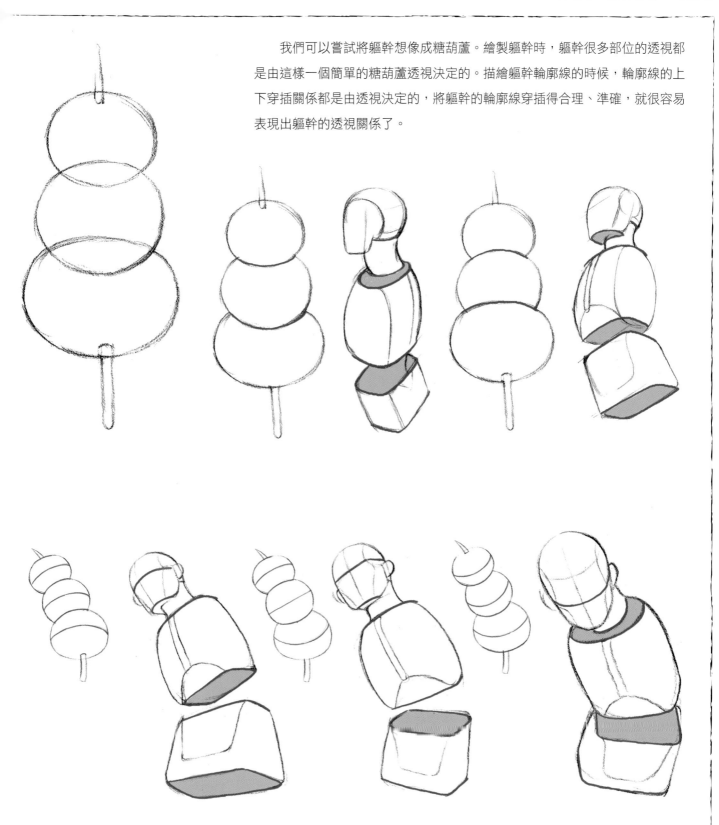

我們可以把串糖葫蘆的竹籤看成脊柱，但是人體運動時脊柱不會像這根竹籤一樣筆直。當脊柱彎曲時，我們可以巧妙利用糖葫蘆本身的弧度進行軀幹的塑造，透過不同的弧度分析和表現軀幹不同的狀態，再利用軀幹的弧度更好地表現軀幹的運動狀態，從而把軀幹畫得更加生動。

　　整個軀幹中最重要的部分是骨骼，而我們在塑造軀幹時，骨骼中脊柱的表現尤為重要。

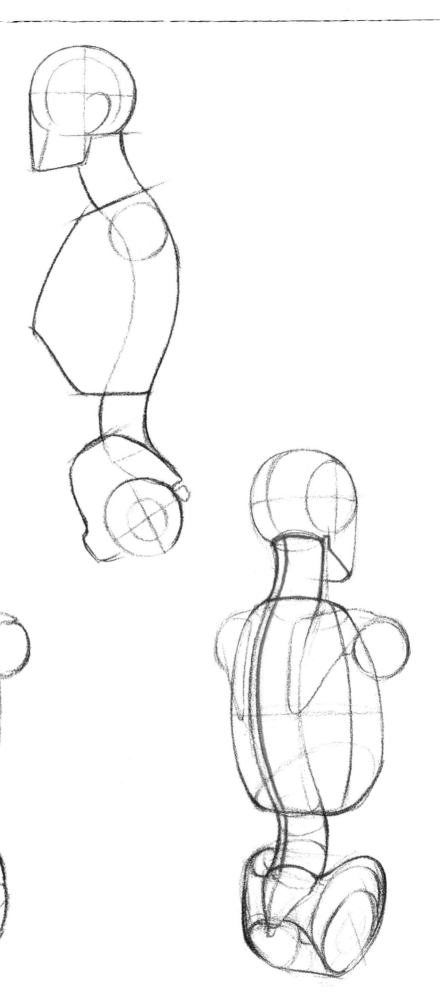

連接用於塑造軀幹的方塊體和圓柱體時，只要保證連接時不出錯，就能讓塑造出的軀幹比較合理。

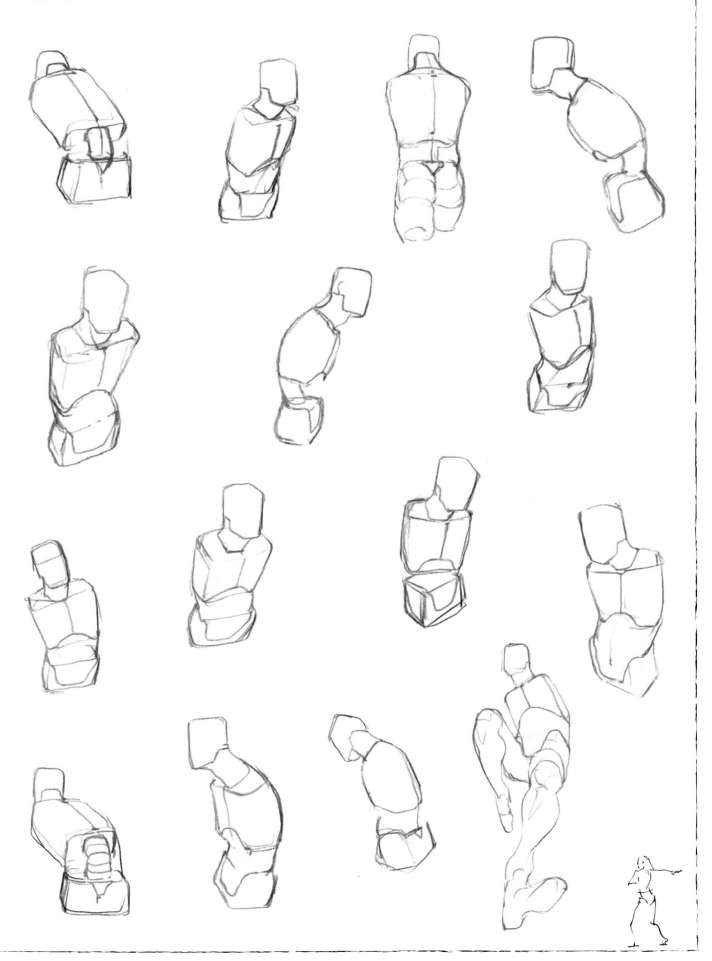

02

脖子的結構

　　瞭解脖子的結構前，我們可以先簡化頭部，把頭部看成球體，找到脖子和球體的連接點。脖子像一根軟管，帶動頭部運動。我們表現脖子運用的幾何體是圓柱體，繪製時要感受其立體關係，從各個不同的角度找到圓柱體的橫截面並把它們準確地表現出來。

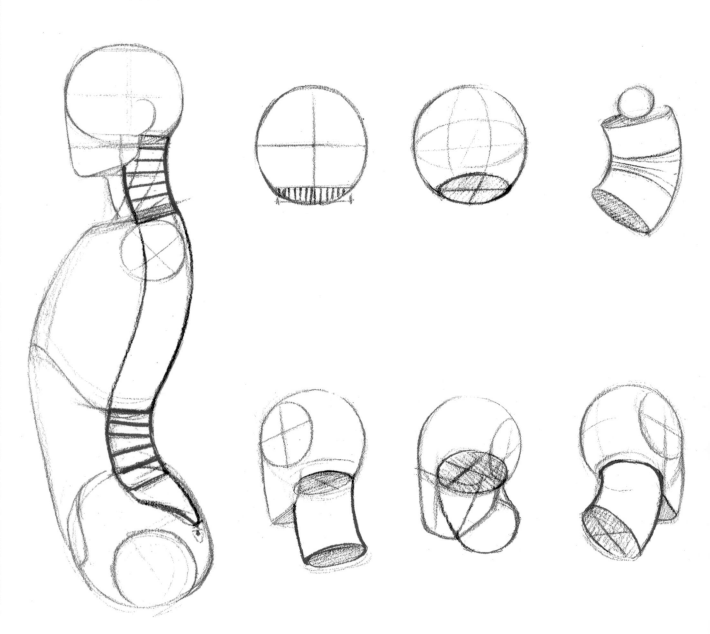

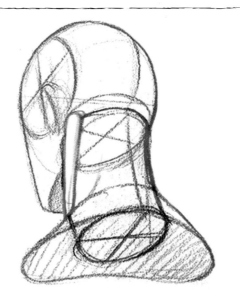
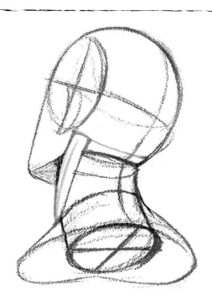

掌控好圓柱體扭動
時橫截面的狀態，然後
在正確的透視基礎上補
充圓柱體周邊的肌肉，
就能明確頭部和脖子的
空間關係。

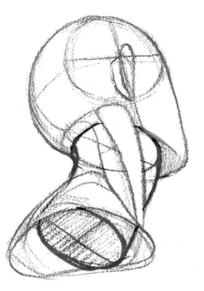
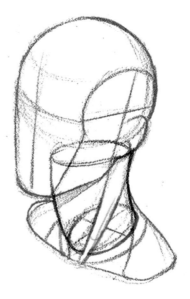

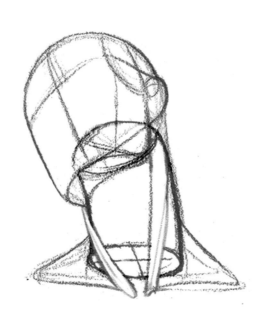
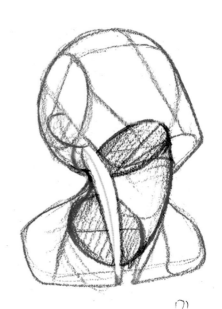

脖子的肌肉結構較複雜，我們可以簡單地將其概括成兩大部分：胸鎖乳突肌和斜方肌。胸鎖乳突肌是連接耳根到鎖骨的肌肉；斜方肌是比較大的肌肉群，從背面看，其屬於方塊體的後半部分並延伸至肩胛骨，斜方肌還有下半部分，不過這裡先瞭解脖子範圍內的肌肉群。

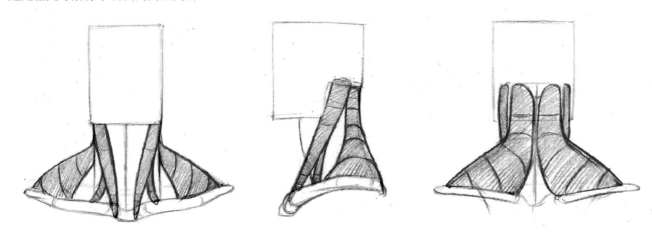

下巴緊挨脖子，呈現一定的立體感。要畫好脖子，我們需要瞭解下巴的結構，並對它進行有效的區域劃分。

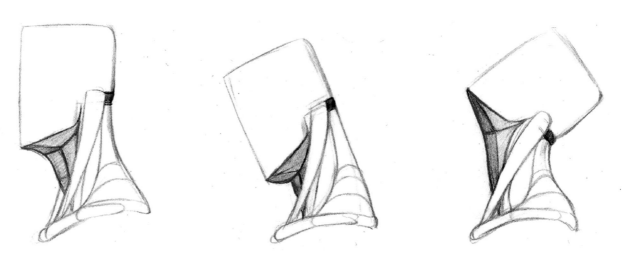

如下圖所示，從傾斜一點的角度可以看到，下巴的藍色區域和紅色區域有形態上的轉折。我們繪製脖子的時候可以先把下巴的轉折關係畫好，再補充胸鎖乳突肌和斜方肌，這樣畫出來的脖子會更真實。

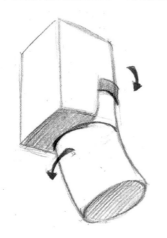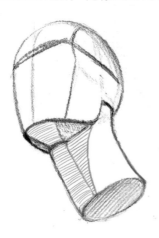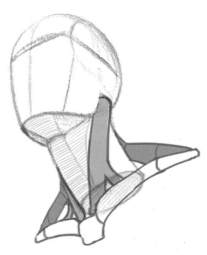

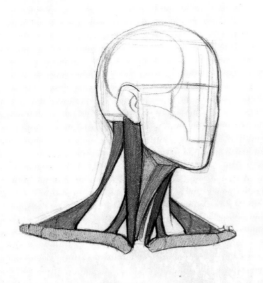

瞭解了脖子的肌肉分佈後，我們就可以更好地明白脖子的線條在不同角度下的穿插關係對脖子的體積以及肩膀的運動狀態有一定的認知後，我們才能把頭部與身子的連接關係畫好，這是突破只會畫頭部的困境的重要一步。

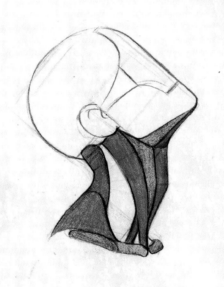

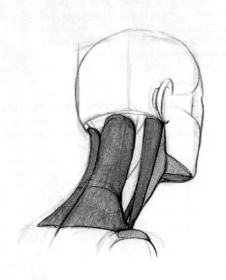

為了更好地塑造脖子，我們可以嘗試練習畫出不同角度下頭部與脖子的連接關係。

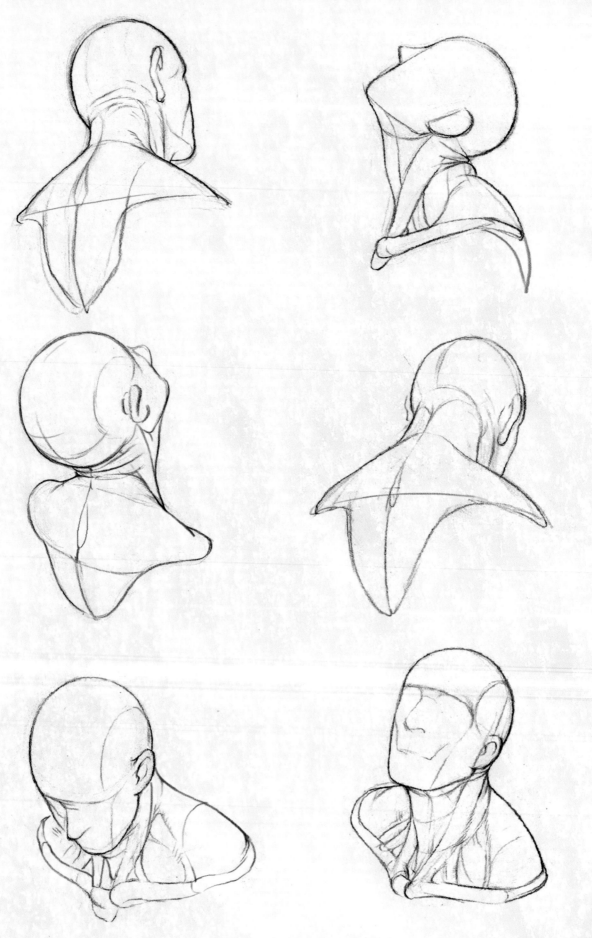

脖子是表現人物性格的關鍵部位之一，脖子的粗細能呈現人物的力量大小。若要塑造一個力量極強的人物，就可以將其脖子的肌肉進行適當誇張，這樣能突出表現人物的力量。

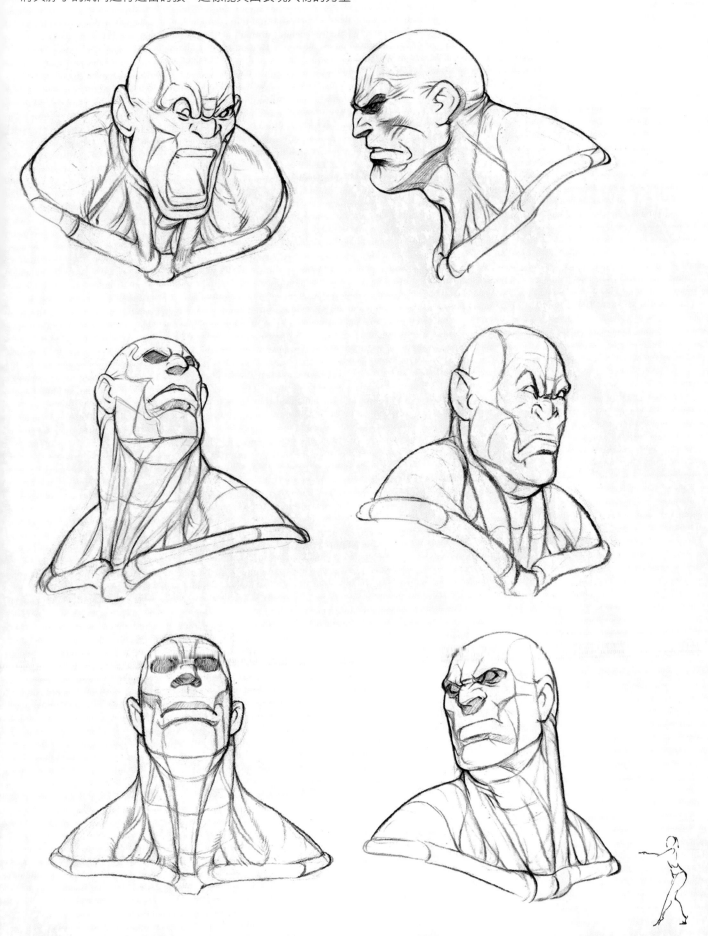

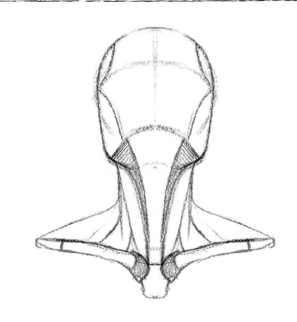

　想塑造出比較自然的脖子，我
們不能只關注脖子的結構是否準
確，最關鍵的是要處理好頭部、脖
子、肩膀的關係。

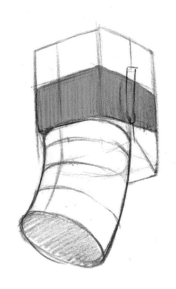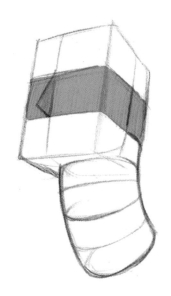

　頭部結構中，方塊體中間部分
的透視是非常重要的，方塊體和圓
柱體的透視關係正確，頭部和脖子
的連接才會顯得自然。

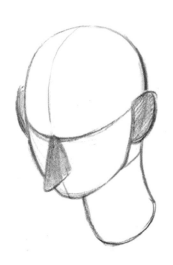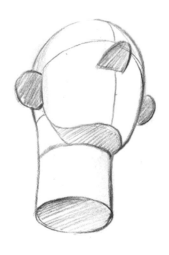

　現實中，人的頭部不是方塊
體，方塊體的寬度大致與耳朵和鼻
子的高度一致，處理好耳朵、鼻子
以及脖子的關係，就能畫出不同角
度的頭部透視。

　　動漫人物的脖子不像真實人物的脖子那麼複雜，塑造時，我們利用對透視的認知適當簡化線條，處理好線條的穿插關係，塑造出來的脖子就會顯得真實、自然。

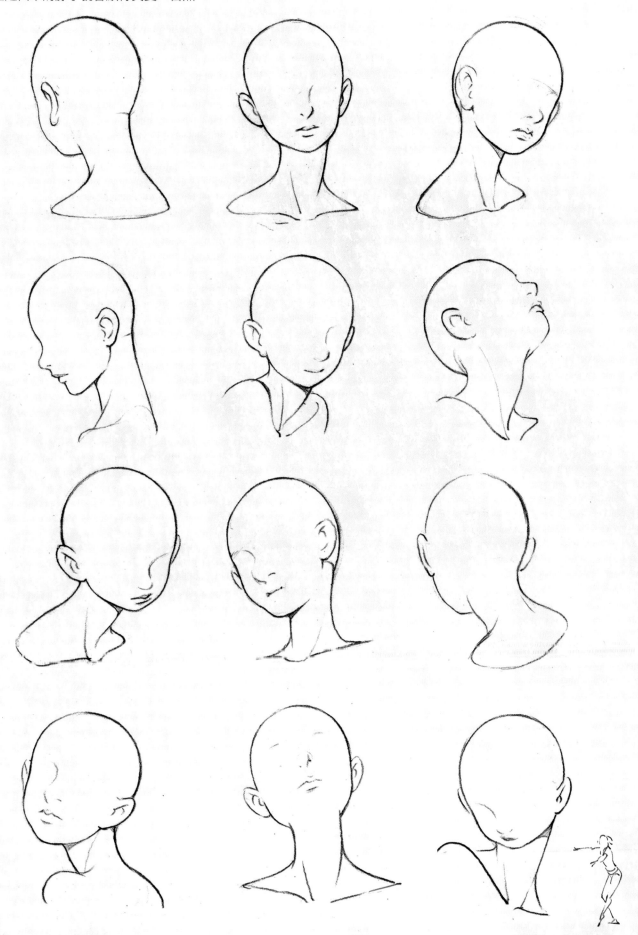

　　表現動漫人物的脖子的立體感也很重要，要使脖子像一個圓柱體在各個角度下都能合理表現，這樣才能使脖子即使只由兩根輪廓線組成也很有立體感。

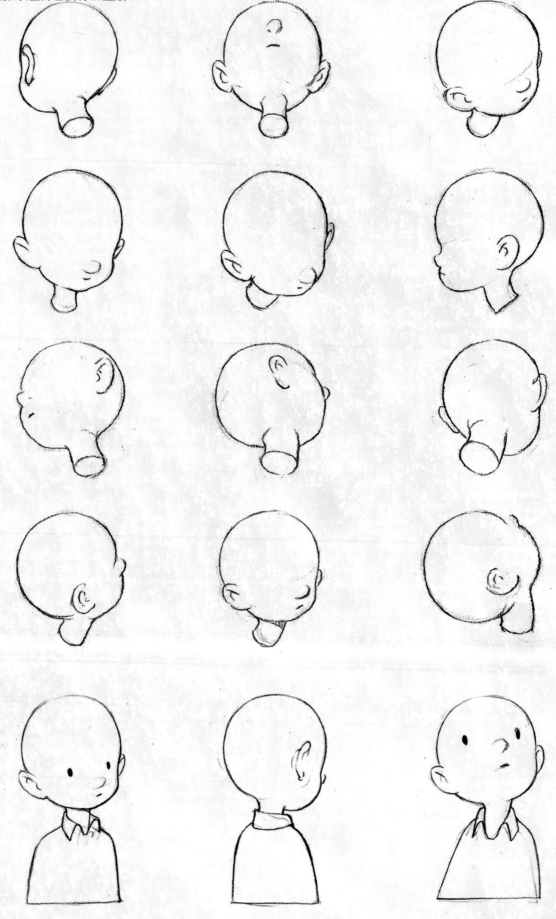

03

腰部的結構

腰部像一根周邊包裹著脂肪的管子,而脂肪是柔軟的,會隨著腰部運動發生形變。

我們練習塑造腰部的時候,感知管子的透視以及管子扭動時的形態是非常重要的。不要急於表現肌肉的狀態,更多的應該是在立體感知方面做練習。

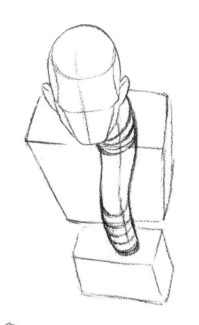
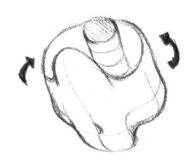

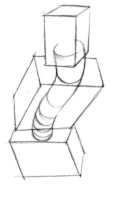
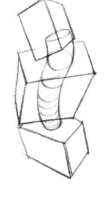
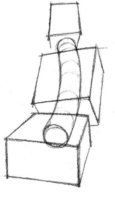
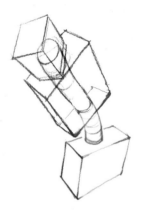

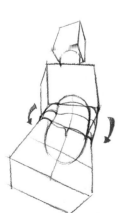
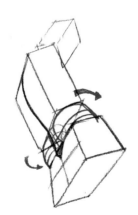
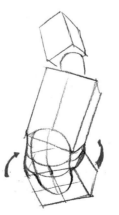
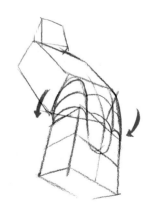

　　人的腰部、胸腔、骨盆都由骨骼支撐，相對來説比較硬。腰部主要被腹直肌和腹外斜肌包裹，支撐的骨骼是脊柱，形態上像柔軟的橡皮，可以適當彎曲和扭動。

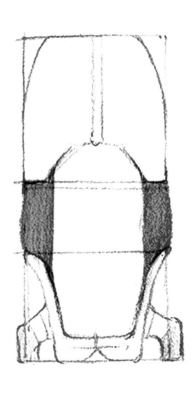
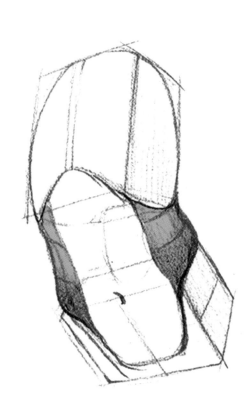
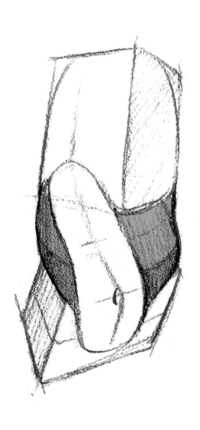

我們可以利用兩塊方塊體練習塑造扭動合理的腰部，嘗試調整腰部的長短和扭動後的形態變化。

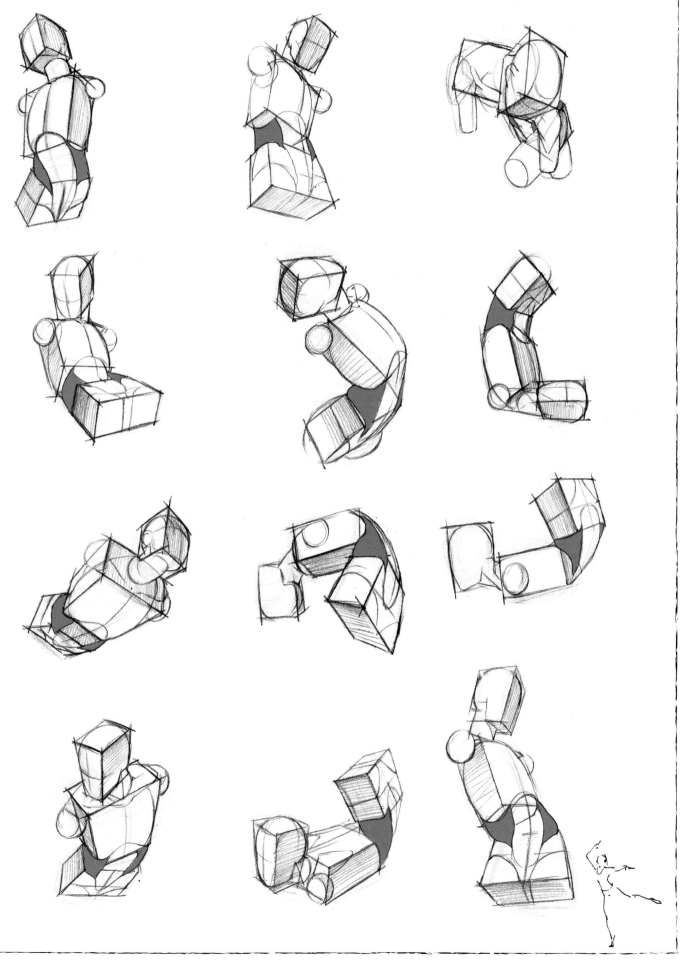

人體的脊柱扭動時長度不會改變，最多發生透視上的比例縮放。而脖子和腰部的前半部分由肌肉組成，在扭動時，這些肌肉會適當拉伸。脊柱前側的長度可以隨著扭動發生擠壓和拉扯變形，後側則不會因為扭動拉扯脖子和腰部。

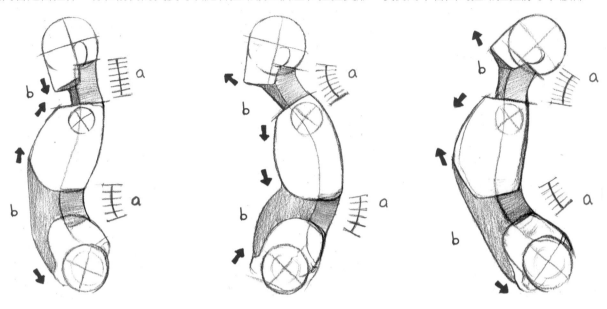

我們塑造腰部的時候，在管子透視正確的前提下在腰部周邊套上帶箭頭的線條代表骨盆頂部的骨骼，將兩者的關係處理好，塑造扭動的腰部就會比較容易。

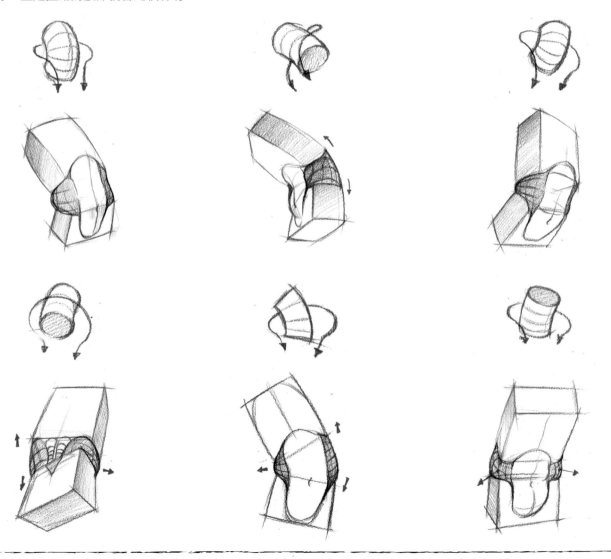

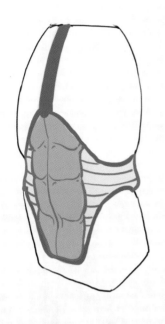

通常在表現強壯的人物時，我們都喜歡強調八塊腹肌，把它們畫得非常硬實，但這樣不方便認知扭動的腰部。我們可以試著把腹肌看成一塊塊柔軟的橡膠，當它們扭動或受到擠壓的時候會變形，掌握好變形的規律，就能把腰部塑造得更真實、合理。

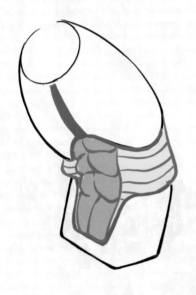

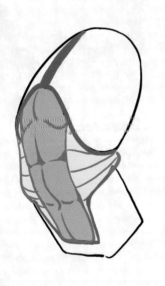

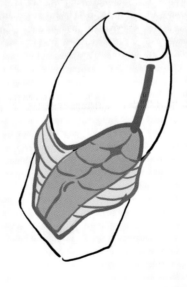

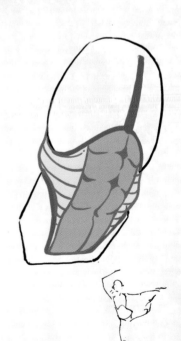

腰部是表現女性形體特徵的一個重要部位。女性的胸腔比男性的小，胯部比男性的寬，所以腰部看起來會比男性的修長。

男性的胸腔比女性的大，胯部看上去比女性的窄，所以整體看上去男性的腰部會顯得粗壯和短小。

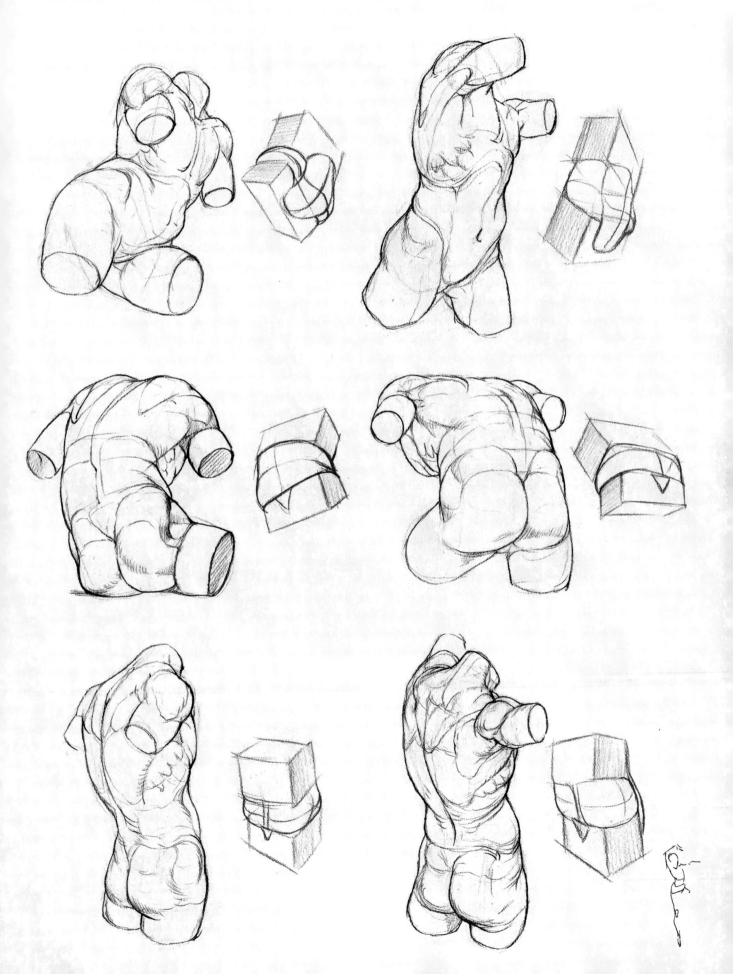

04

胸腔的結構

　　人體胸腔的骨骼可分為相對靜止的區域和相對運動的區域，整個胸腔可以
看成由筒狀的形體和兩個夾子組合而成的結構。

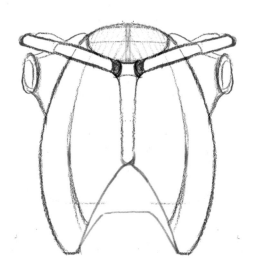

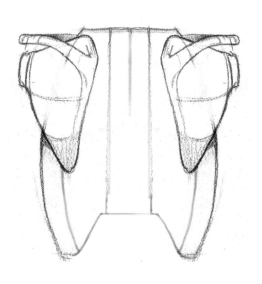

我們可以透過對方塊體進行剪切塑造胸腔的結構透視，這樣便於後續在軀幹上添加肌肉。

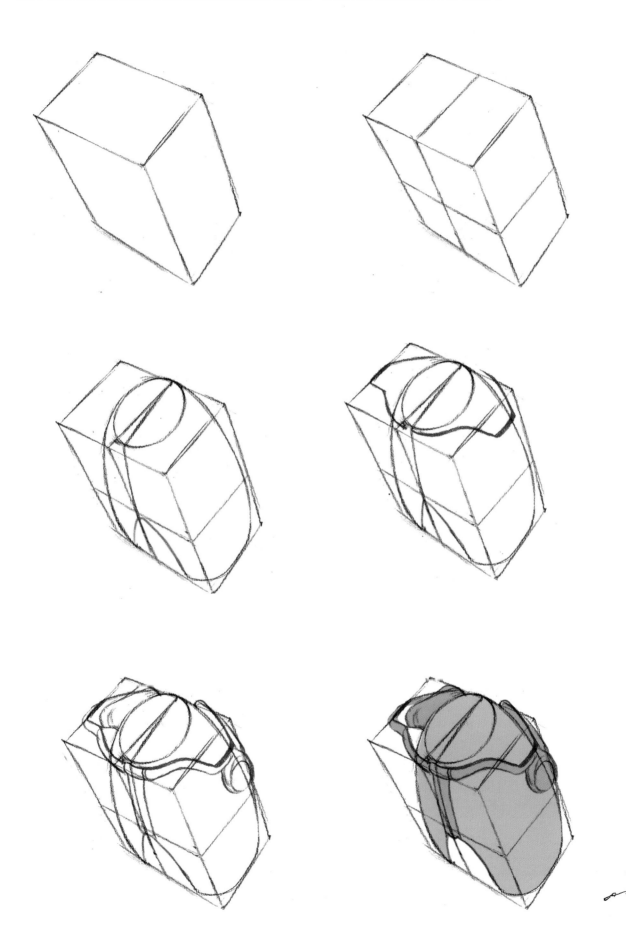

胸腔周圍穿插著很多細小的肌肉，在解剖圖上一一核對這些肌肉是十分費時費力的。

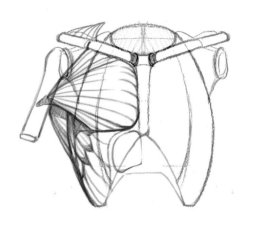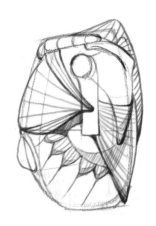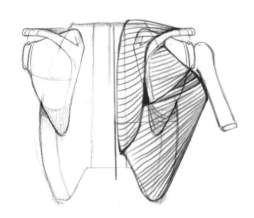

為了方便認知胸腔的肌肉，我們可以對肌肉所在的區域進行色彩劃分，這也有利於後續塑造局部肌肉時更好地畫出不同肌肉的運動狀態。

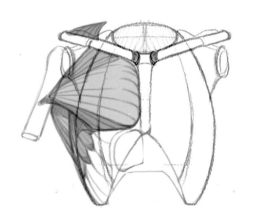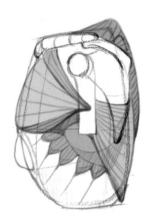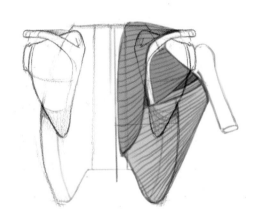

胸腔上的肌肉依據運動狀態可分為相對運動的肌肉和相對靜止的肌肉，相對運動的肌肉主要包括胸大肌、斜方肌和背闊肌，相對靜止的肌肉則指前鋸肌。整個胸腔上的肌肉可以概括成這四個肌肉群，這樣在繪製它們的運動狀態時就不會覺得複雜了。

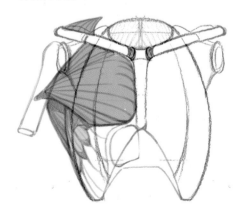

　　表現鎖骨和肩胛骨的運動狀態是塑造胸腔時最難的部分，因為胸腔的肌肉群會因為手臂運動而產生擠壓或拉扯，而且手臂的運動主要影響鎖骨和肩胛骨，我們可以把鎖骨和肩胛骨看成夾子，先把夾子的運動透視表現清楚。

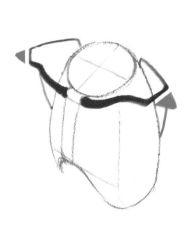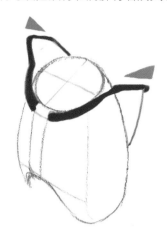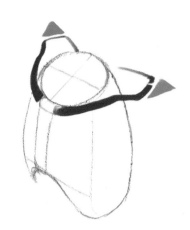

　　要表現手臂的透視狀態，可以將代表手臂的圓柱體在夾子運動的基礎上做透視調整，這樣畫出的手臂運動狀態會更生動。

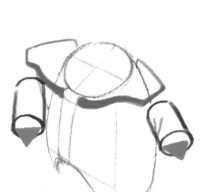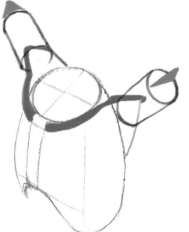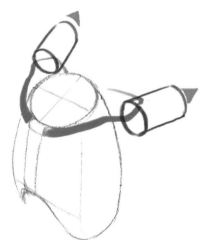

　　表現出胸腔支架的運動狀態後，再刻畫出肌肉的拉扯和擠壓關係，就能畫出生動自然的胸腔。

接下來展示軀幹的繪製步驟。先把人物的頭部、脖子、胸腔及手臂的基本支架表示清楚。

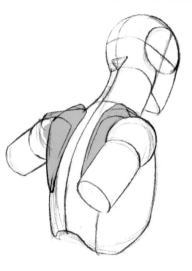
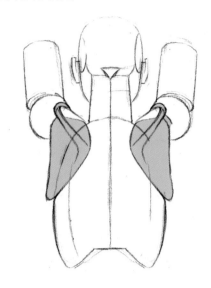

找到肌肉和骨骼的對應連接點進行連接，使人體透視以及肌肉穿插顯得更真實。

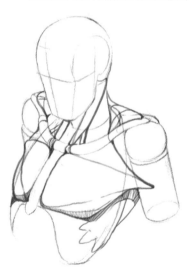
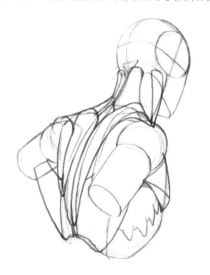
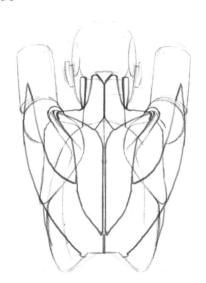

在線稿的基礎上進行色彩填充，這時候就能發現軀幹上的肌肉群其實並沒有那麼複雜。

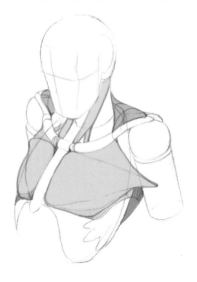
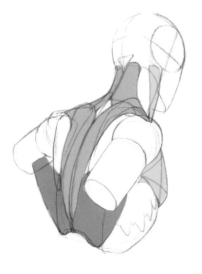
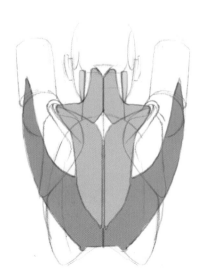

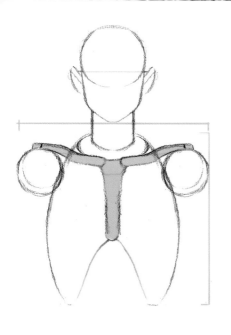
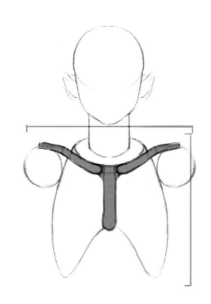

　　男性的胸腔比女性的更寬、更長，我們在繪製胸腔的時候要有意識地做這種比例調整，這樣畫出來的男性的上半身就會比女性的更強壯。

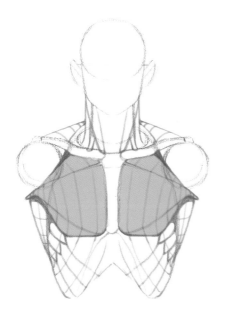
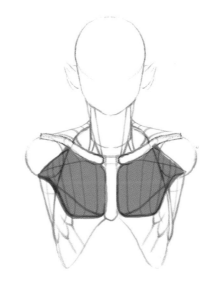

　　男性的胸肌面積比女性的大，這是由於骨骼的大小不同呈現出來的區別。

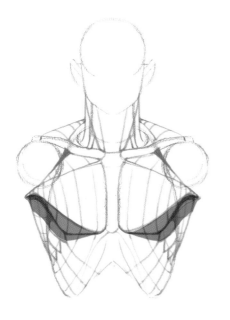
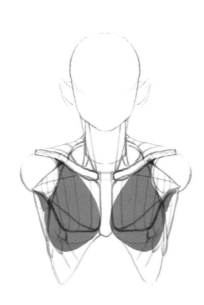

　　男性胸部上的脂肪分佈較少，這是區別男女性的關鍵點之一。

畫女性的胸部時，先標識出肌肉部分，在此基礎上想像將一個裝水的氣球掛在胸腔上，再根據氣球的受力狀態描出輪廓線，就能畫出自然的女性胸部。

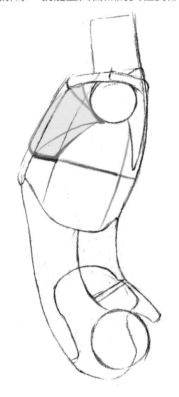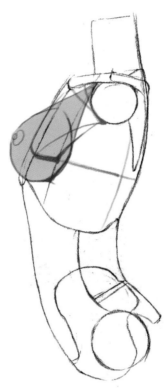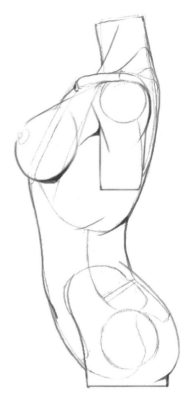

女性的胸部在各個角度下呈現的狀態都有所不同。

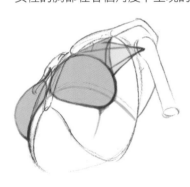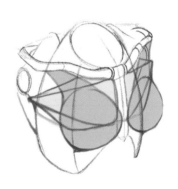

女性胸部的乳溝是擠壓產生的，並非天然就有。

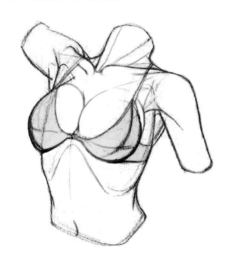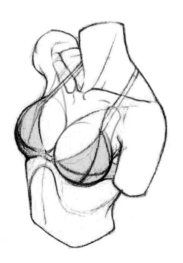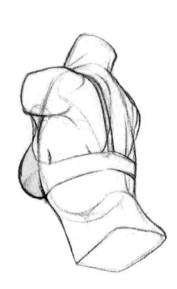

05

胯部的結構

　　人體骨盆的骨骼構造較為複雜，而畫好骨盆是畫好下半身的關鍵。骨盆類似於一個裝在方塊體裡的盆，畫的時候要重點表現骨盆的立體透視和大轉子（位於骨盆之上）的左右透視關係，這是正確畫出下半身的運動規律的關鍵點。

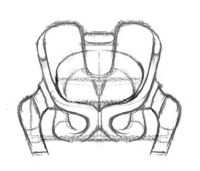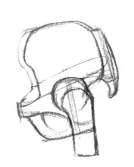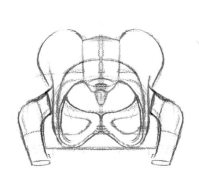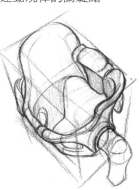

　　以下圖片展示的是在一個方塊體裡慢慢畫出骨盆的步驟。從圖中可以看出，畫骨盆要先找到正確的透視規律，在透視正確的基礎上慢慢找到對應的參照點進行塑造，這樣就能比較輕鬆地畫出骨盆的立體狀態。

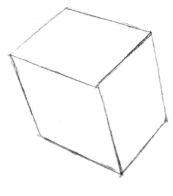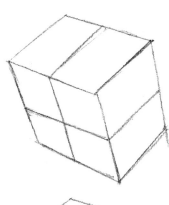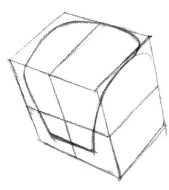

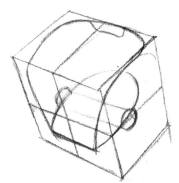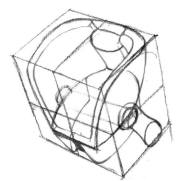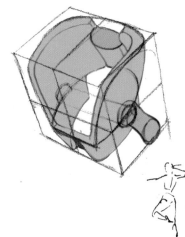

骨盆上的肌肉錯綜複雜，我們可以對這些肌肉進行色彩分區，這對掌握骨盆局部的肌肉結構會有很大幫助。

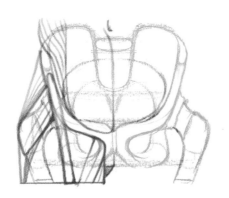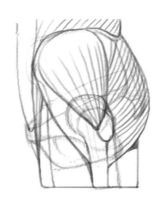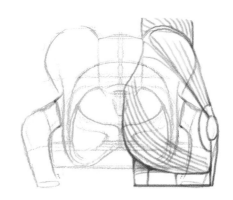

骨盆上的肌肉主要在骨盆側面形成四個大肌肉群：闊筋膜張肌、臀中肌、臀大肌、縫匠肌。骨盆側面還有許多其他的肌肉，此處就不再贅述。

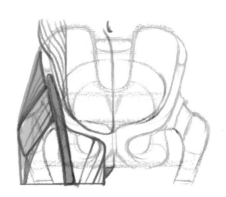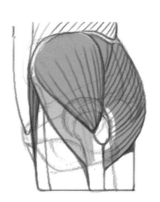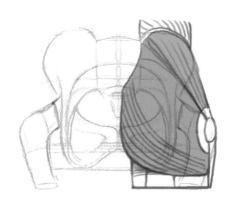

我們在畫這些肌肉群的時候要注意骨盆有一部分是露出來的，不能使肌肉群把骨盆全覆蓋住，這樣才更能呈現出人物腰部的形體美。

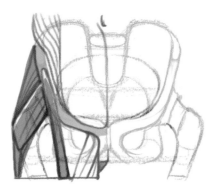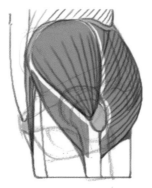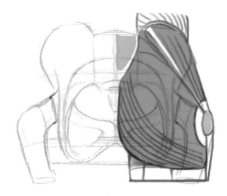

　　瞭解了骨盆的肌肉群後，我們還要重點瞭解骨盆上的幾何體運用。把骨盆想像成立方體，在立方體二分之一以下的部位進行切割，切出兩個拱形區域。

 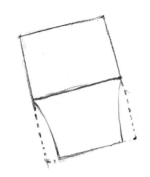 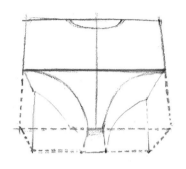

　　在拱形區域填充兩個偏圓的形狀，接著補充大腿的圓柱體透視，透過形狀和圓柱體的組合表現出大腿的運動透視關係。

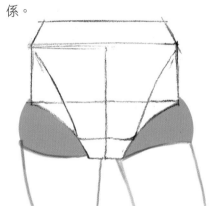 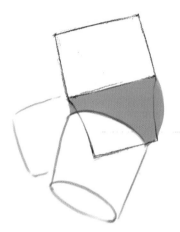 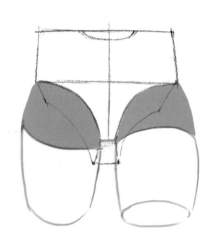

　　有了較明確的運動透視關係後，添加肌肉的連接關係，把肌肉的穿插和擠壓感表現出來，這樣畫出的肌肉才顯得更真實。

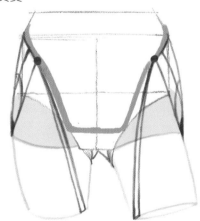 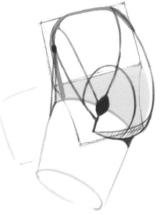 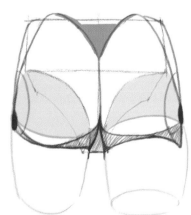

胯部的繪製難點是塑造大腿根部的弧線，弧線塑造不當會直接導致腿部比例失調。

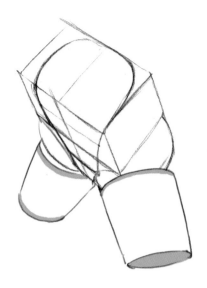
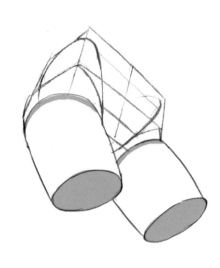
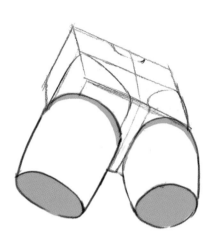

在不同的透視中把握準確大轉子的位置，將大轉子和骨盆的連接作為參照進行點對點的肌肉連接，畫出肌肉的基礎形態。

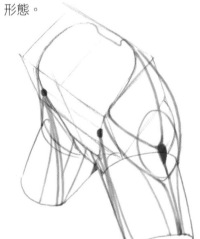
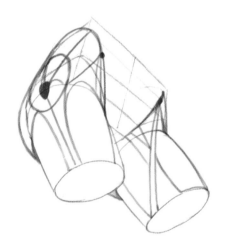
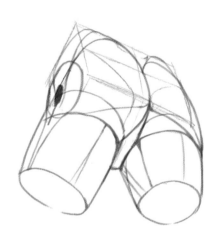

在立方體中進行點對點的連接，這樣的練習可以幫助我們把局部肌肉的穿插和立體感表現得更加準確。

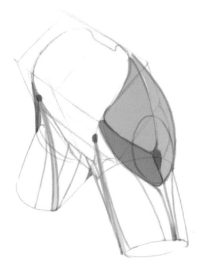
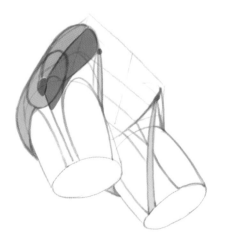
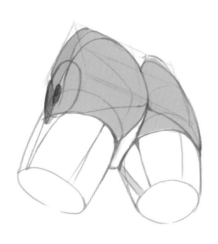

男性骨盆和女性骨盆有以下幾處明顯不同的地方。

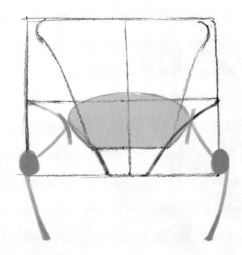 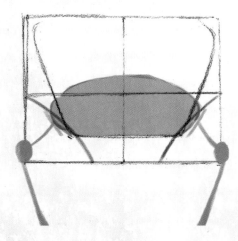

　　男性骨盆和女性骨盆最大的不同點在於骨盆底部的結構，這個緣於男性與女性不同的生理構造：男性沒有子宮，不能進行分娩，所以骨盆底部比較狹小；女性則擁有培育嬰兒的能力，分娩需要比較寬大的通道，所以骨盆底部比較寬大。

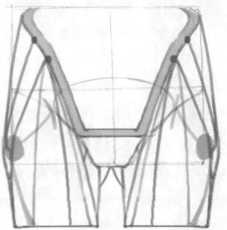 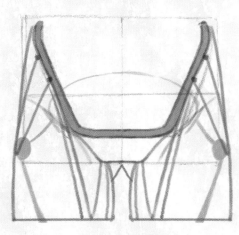

　　男性骨盆和女性骨盆骨骼裸露的部分也有所不同：骨盆裸露部分是指沒有被肌肉覆蓋的區域，上面只有皮膚覆蓋，呈字母「U」形。男性骨盆比較長而窄，女性骨盆比較寬而扁。

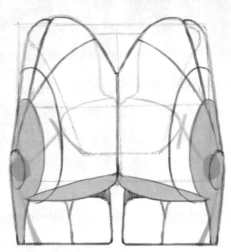 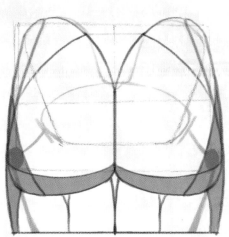

　　男女的臀部肌肉也有一些區別：男性的臀部脂肪含量較低，臀部的輪廓形狀較硬朗；女性的臀部脂肪含量較高，臀部的輪廓較圓潤。

繪製骨盆的重點是找到骨盆的頂部以及大轉子的位置，塑造穿插的線條時要表現的主要穿插點也都是位於這兩個地方。

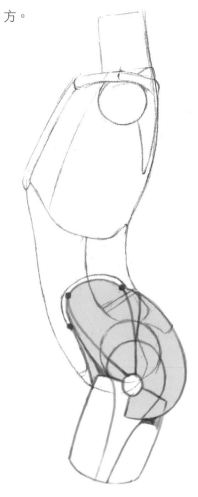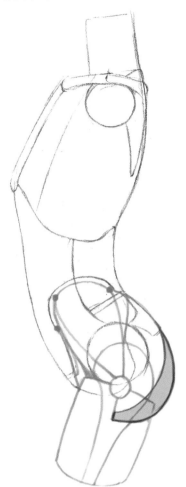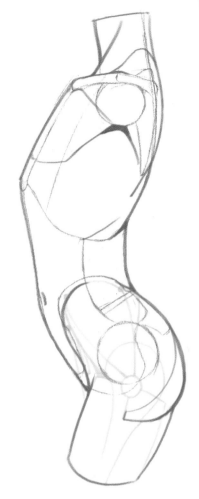

塑造骨盆還要注意在方塊體和圓柱體的透視配合下畫出肌肉的擠壓感。

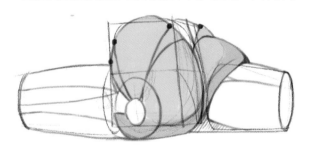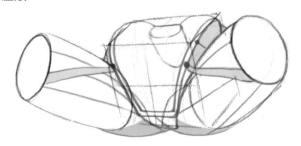

畫臀部時，臀部起伏的線條都應根據我們對立體感的認知進行繪製。

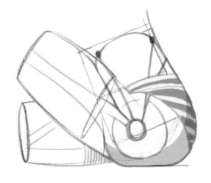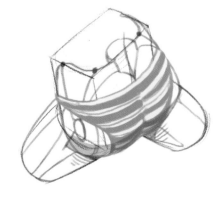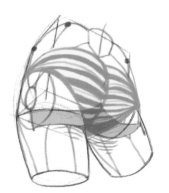

06

偏胖的人和偏瘦的人軀幹對比

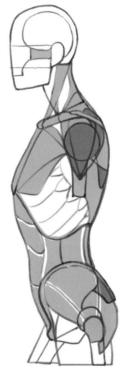
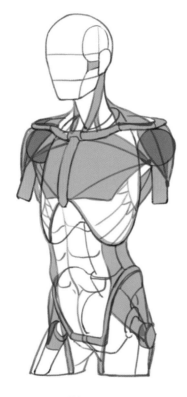
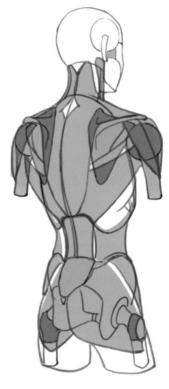

人物有胖有瘦,同一個人物的體型發生變化時,其骨骼大小是不會變化的,變化的主要是骨骼上的肌肉。

畫偏瘦的人時,應在其骨骼上畫一些比較薄的肌肉群,在一些骨點盡量畫出骨骼的基礎結構,這樣畫出來的人就會顯得瘦。

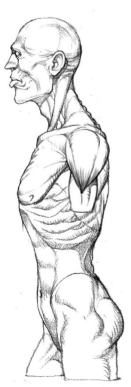
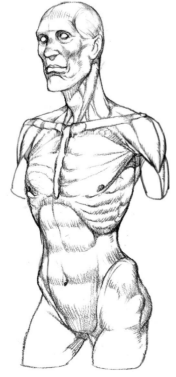
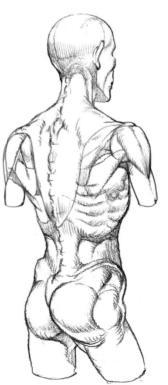

　　畫偏瘦的人時，要使人物身上的肉往體內凹陷，找到骨骼突出明顯的部分進行特殊化處理，就能畫出比較真實的偏瘦的人。

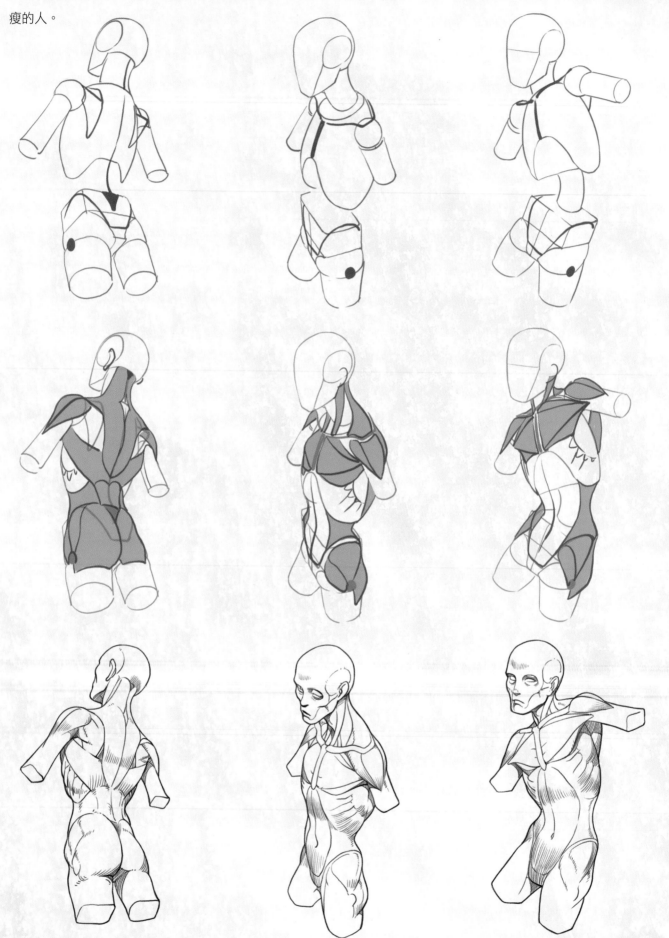

偏胖的人脂肪偏軟，受重力影響，這些脂肪在往外鼓脹的時候會下垂，像裝水的氣球吊在骨骼上。

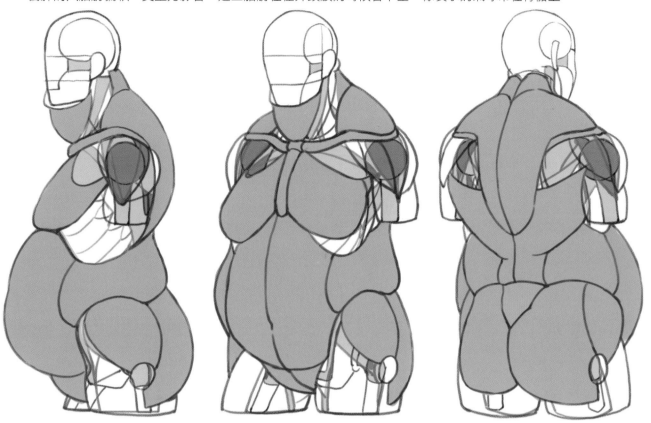

畫偏胖的人時，要增多其體內的脂肪，區分表現外輪廓在脂肪堆疊處的形態，這樣畫出偏胖的人會比較合理。

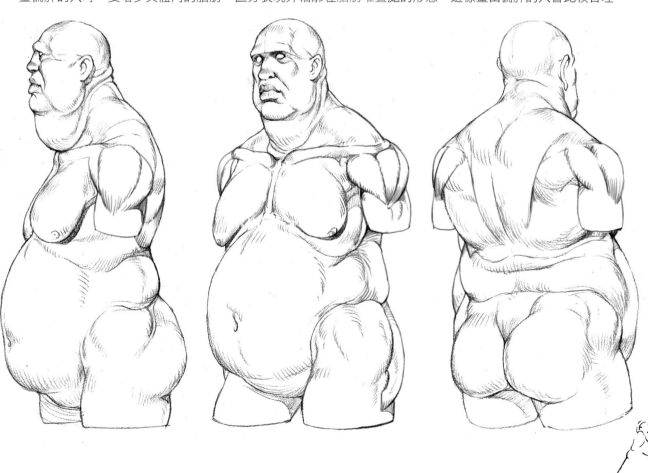

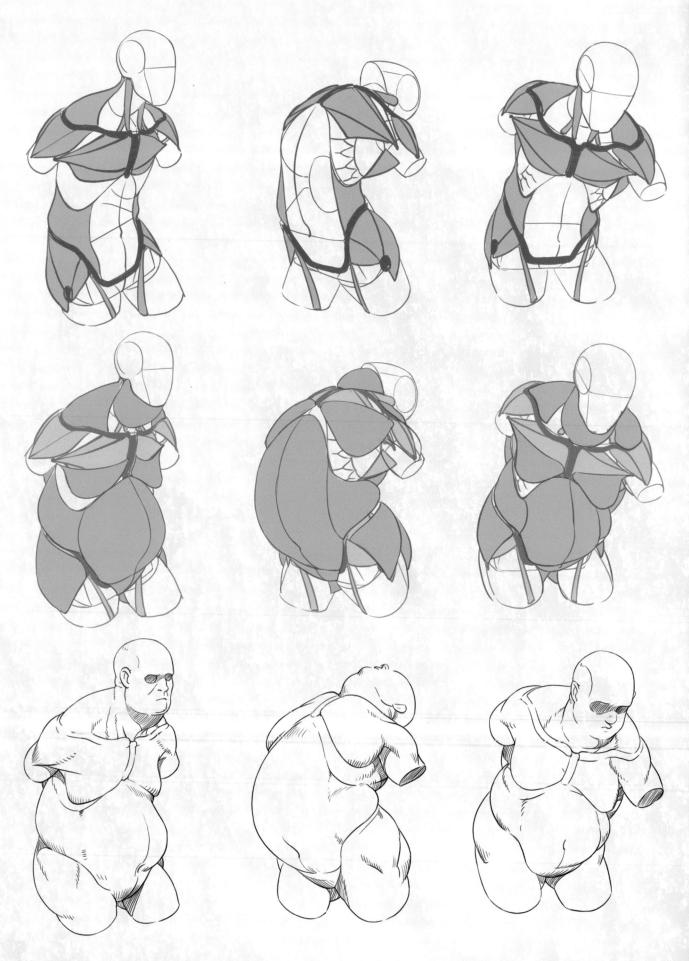

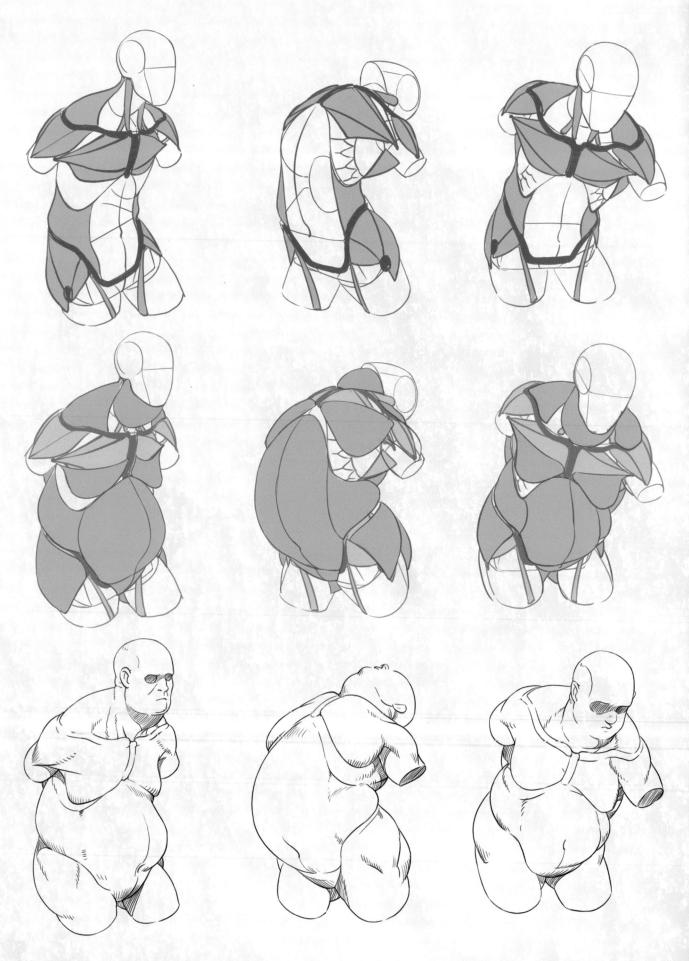

偏胖的人在運動的時候，身上的脂肪會隨著骨骼進行拉扯和擠壓，而這些脂肪都會往骨骼以外鼓脹。

07

軀幹的繪製步驟

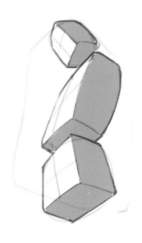

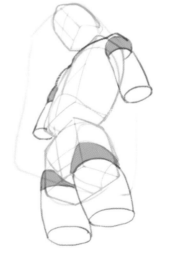
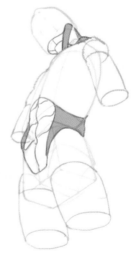

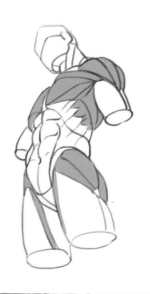
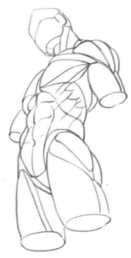

此處是軀幹繪製步驟的示範，我們可以參照這些步驟繪製出有透視的軀幹。掌握了軀幹的空間關係和骨骼、肌肉的繪製方法後，我們後續刻畫人體時就會更得心應手。

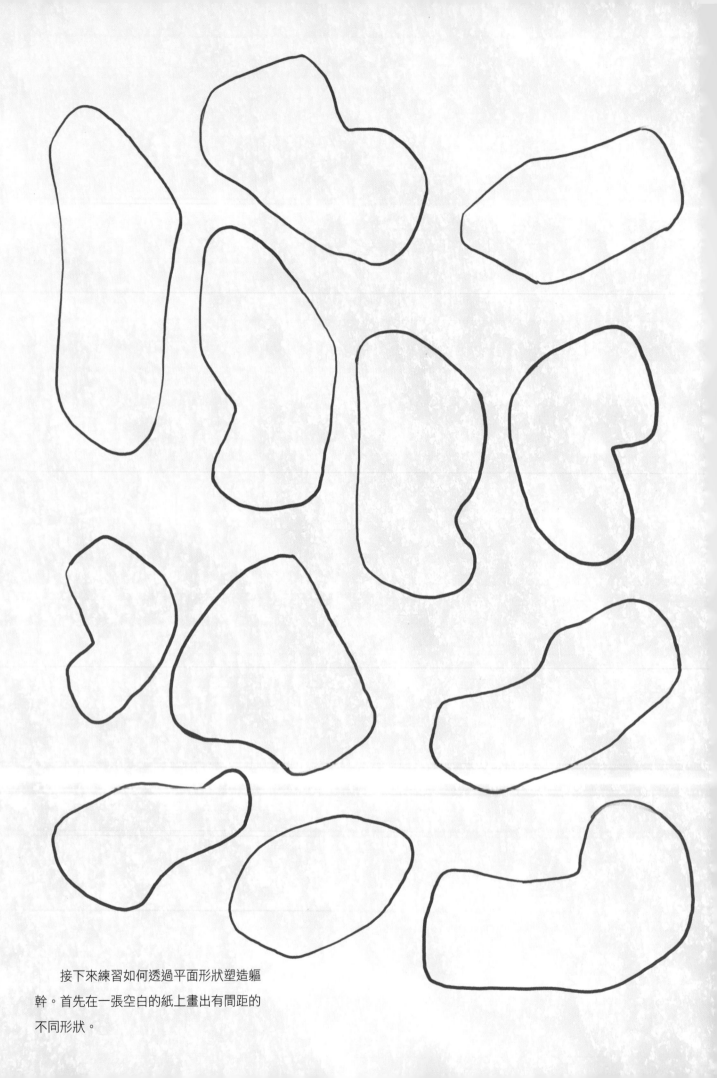

接下來練習如何透過平面形狀塑造軀
幹。首先在一張空白的紙上畫出有間距的
不同形狀。

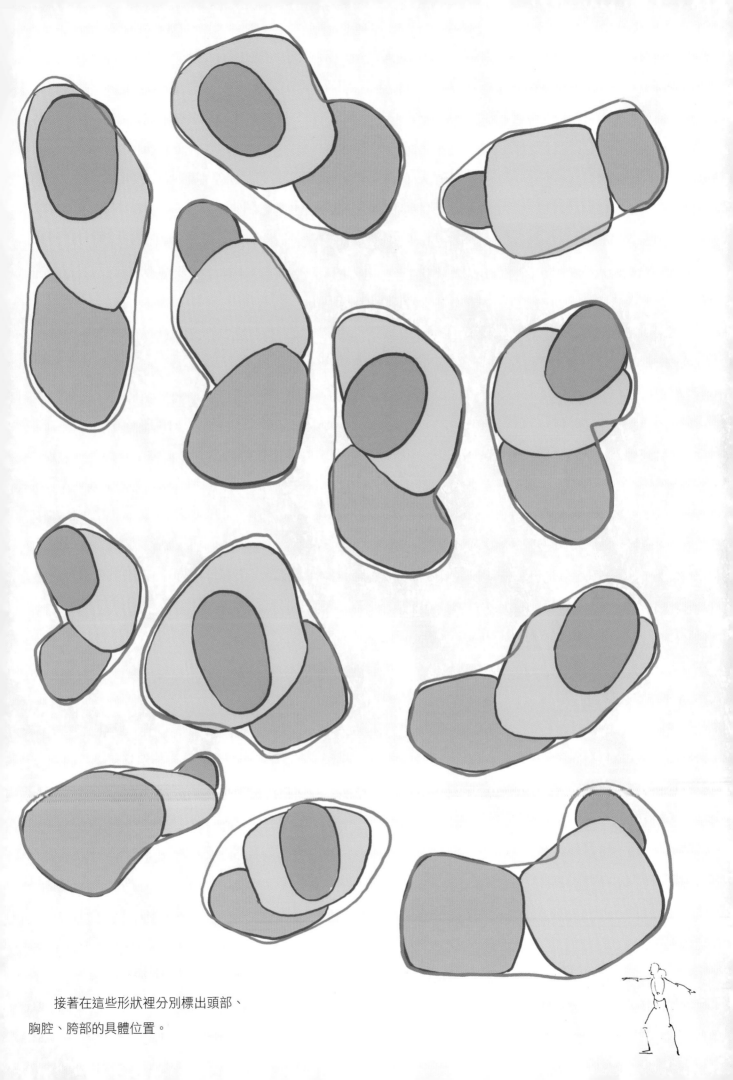

接著在這些形狀裡分別標出頭部、
胸腔、胯部的具體位置。

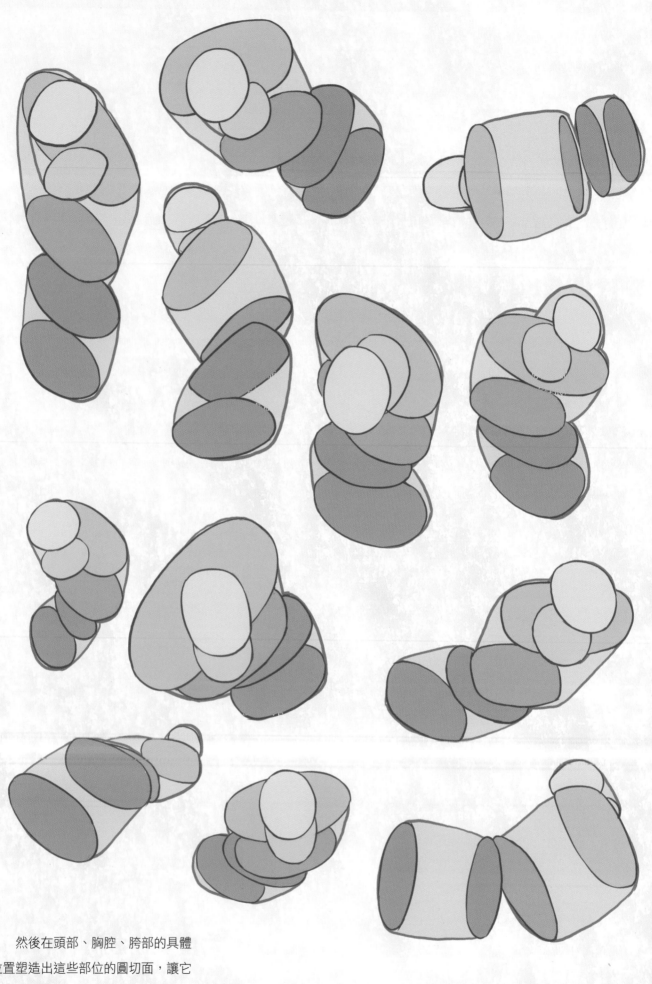

　　然後在頭部、胸腔、胯部的具體
位置塑造出這些部位的圓切面，讓它
們變得立體。

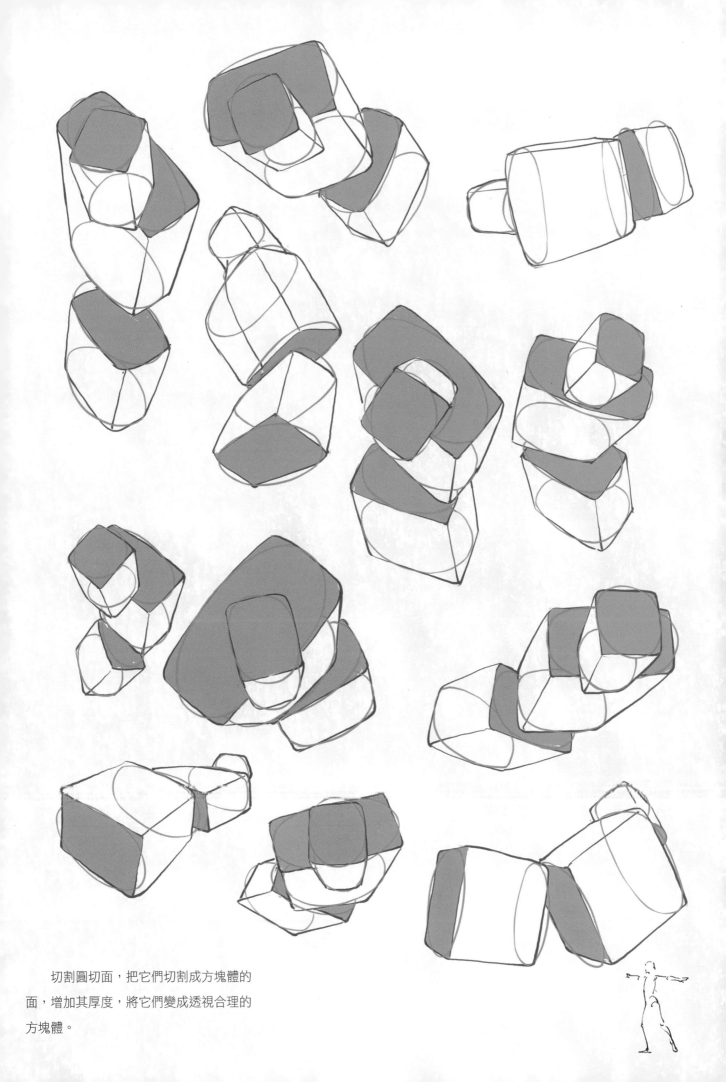

切割圓切面,把它們切割成方塊體的
面,增加其厚度,將它們變成透視合理的
方塊體。

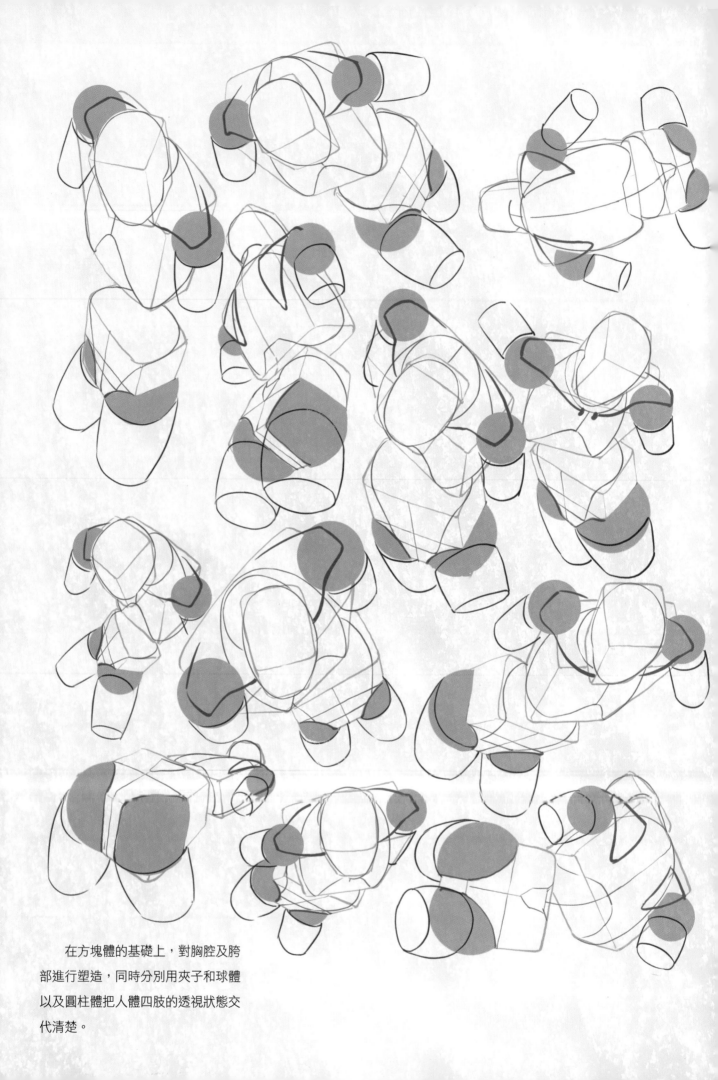

在方塊體的基礎上，對胸腔及胯
部進行塑造，同時分別用夾子和球體
以及圓柱體把人體四肢的透視狀態交
代清楚。

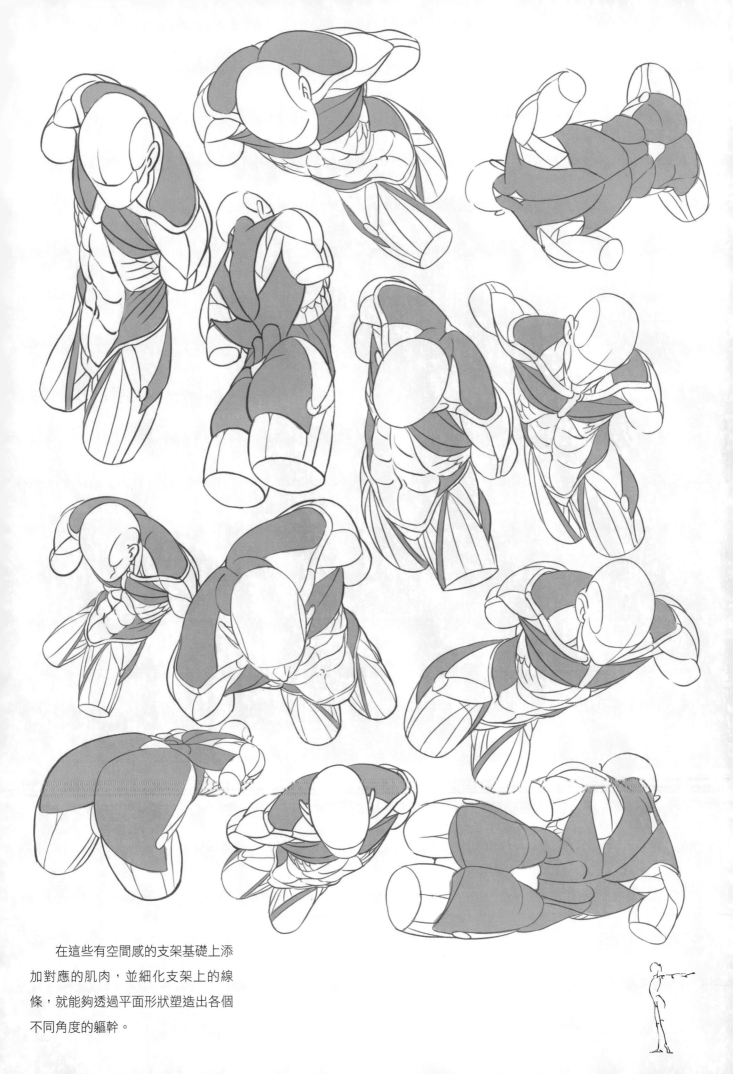

在這些有空間感的支架基礎上添
加對應的肌肉,並細化支架上的線
條,就能夠透過平面形狀塑造出各個
不同角度的軀幹。

08

軀幹的變通和運用的繪製步驟

我們可以靈活地運用人體支架的比例變化來塑造不同體型的動漫人物。

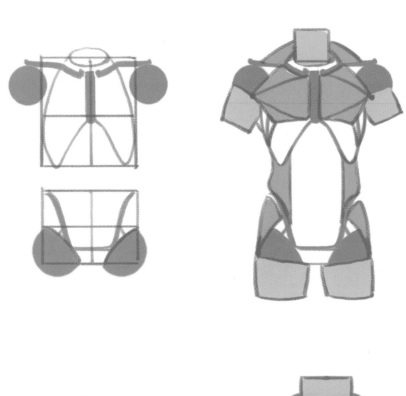

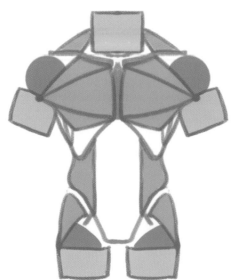

　　塑造動漫人物的時候，要多關注頭部、胸腔、胯部及四個球體的比例關係，在比例不同的人體支架上添加肌肉，塑造出的人物形態會更加豐富、有趣。

　　人物的體型差異主要是由骨骼、肌肉、脂肪這三個因素決定的，我們理解了三者的結構後再進行細化，才能夠更加巧妙地塑造出不同的人體軀幹。

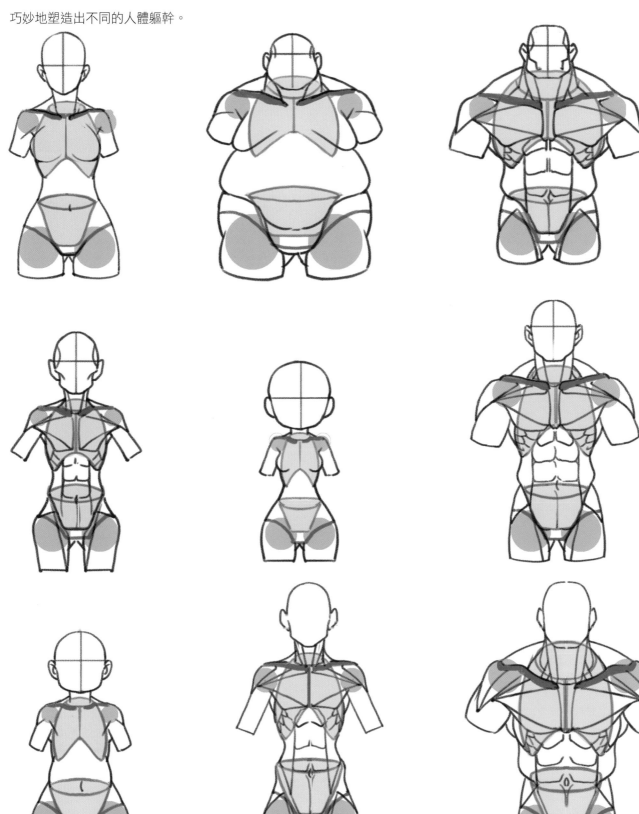

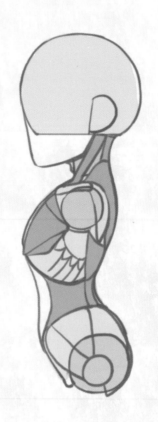
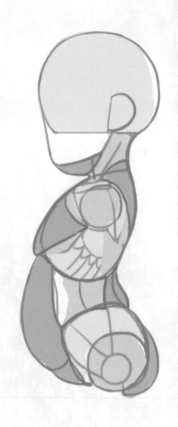
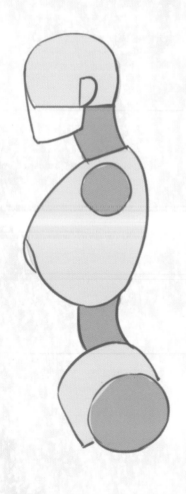
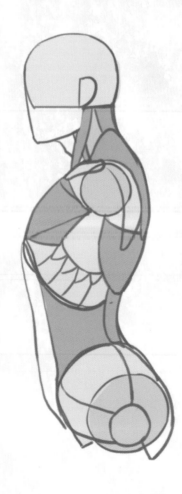
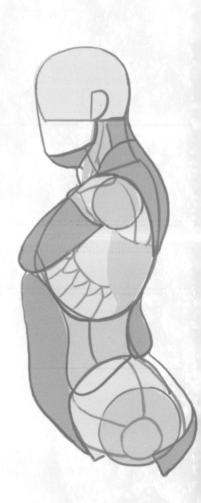

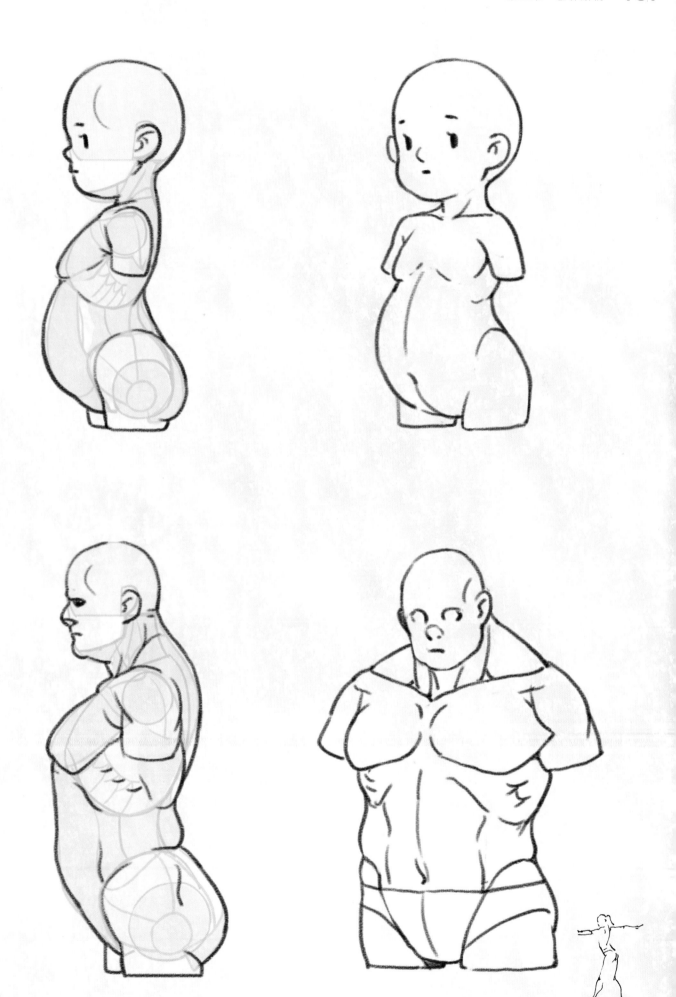

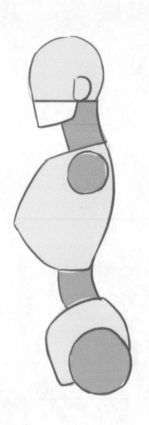

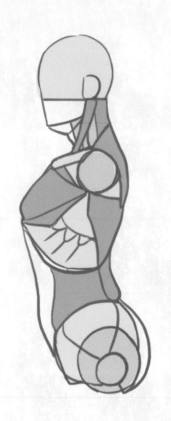

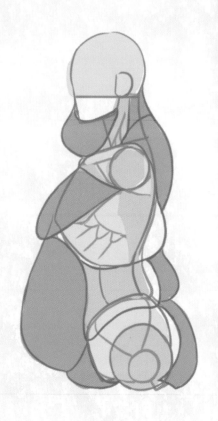

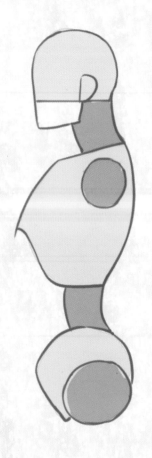

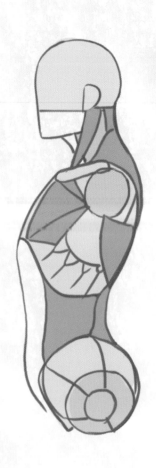

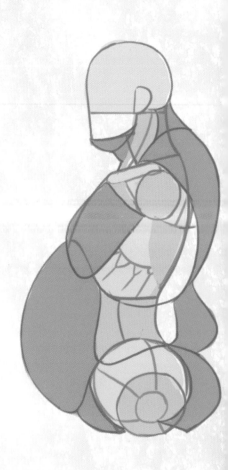

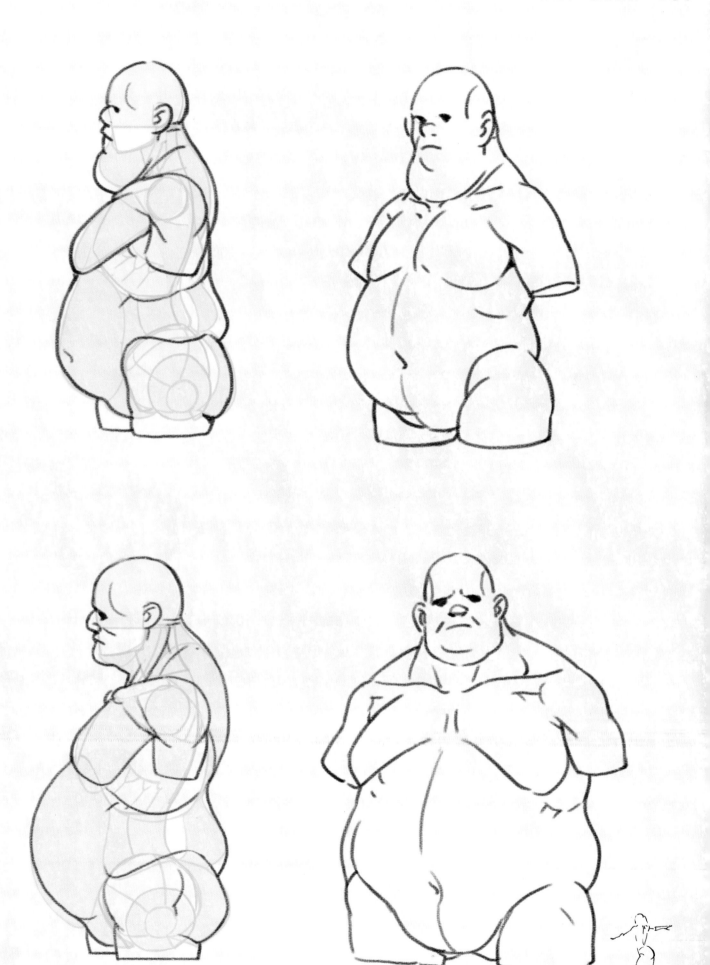

我們做繪製肌肉的練習時可以分析一些精壯的男性的肌肉結構，這對塑造軀幹的扭動狀態有很大幫助。

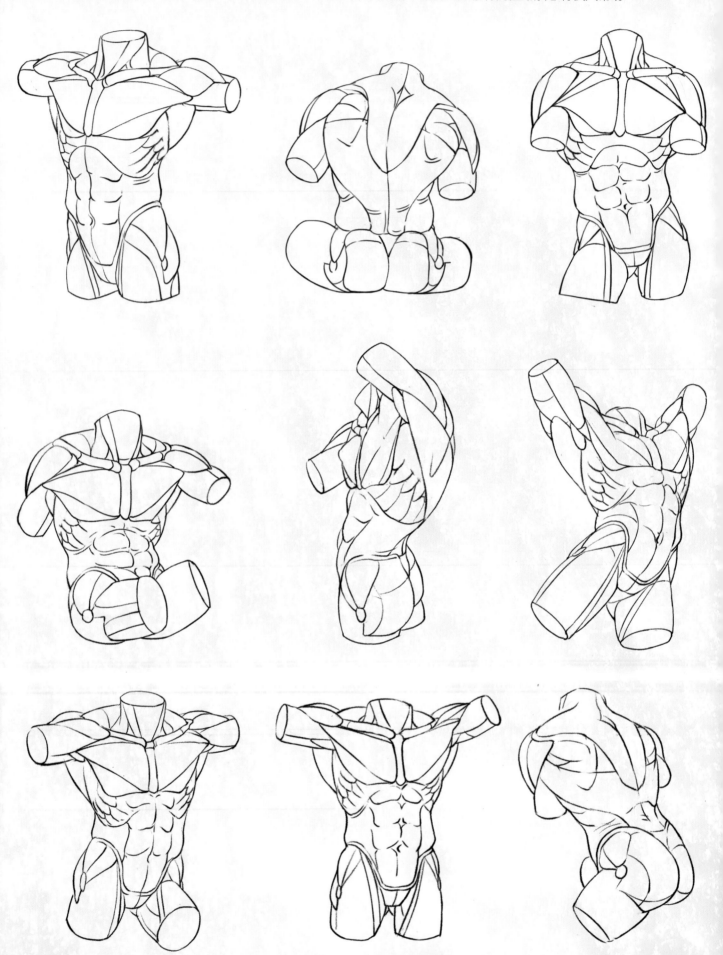

當練習繪製軀幹的支架達到一定熟練度後，可以透過速寫的方式對軀幹進行塑造。

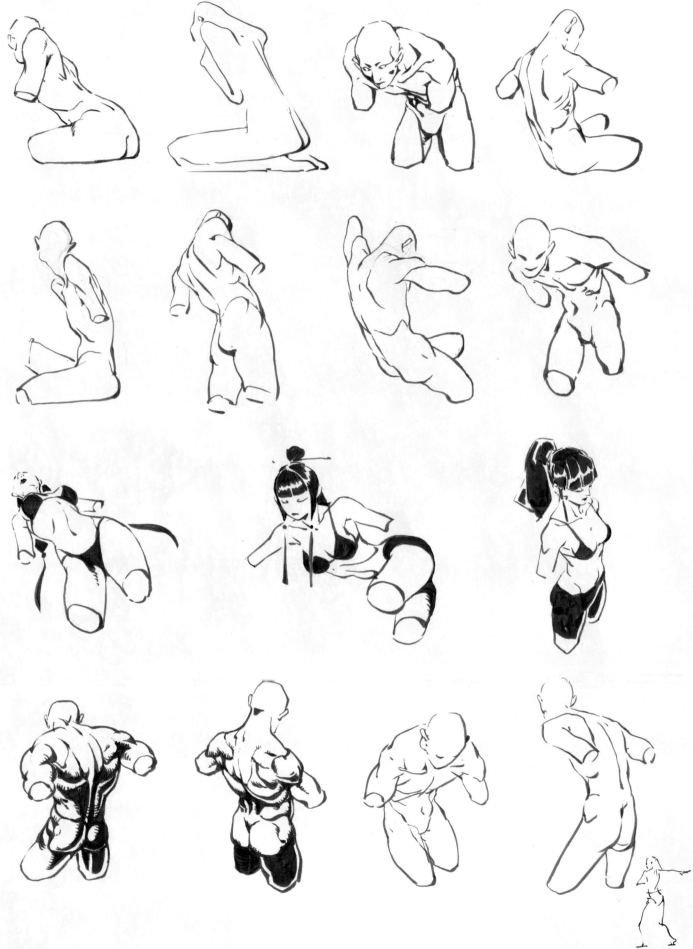

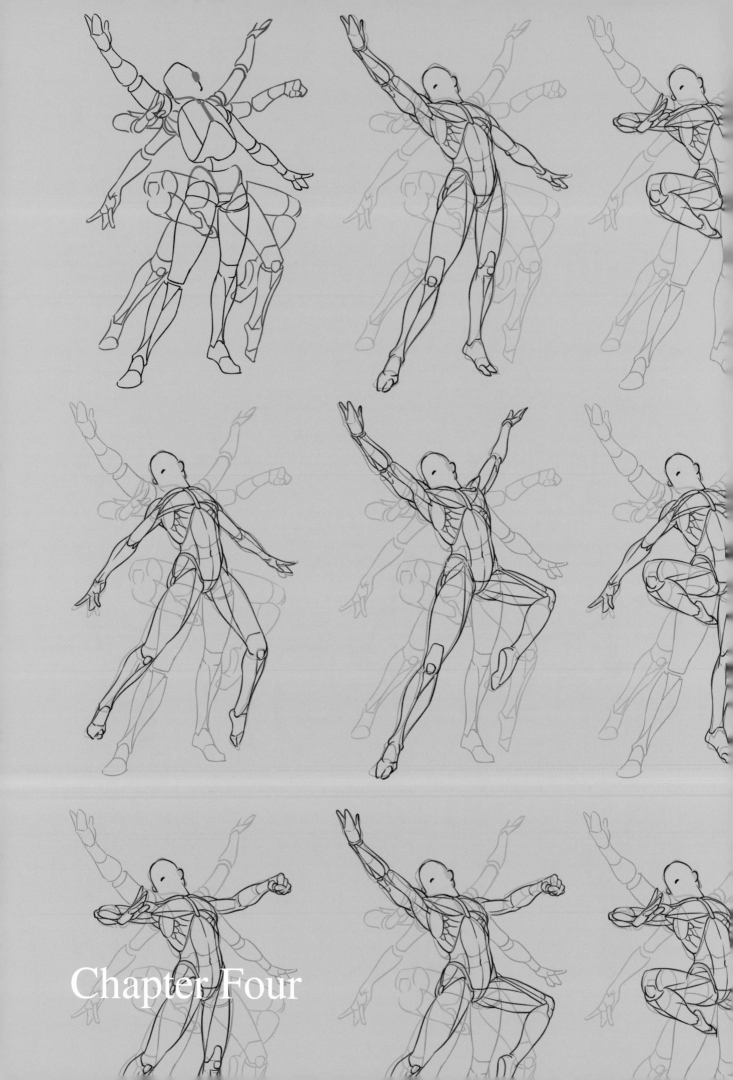

Chapter Four

第四章

四肢結構

01

四肢結構拆解

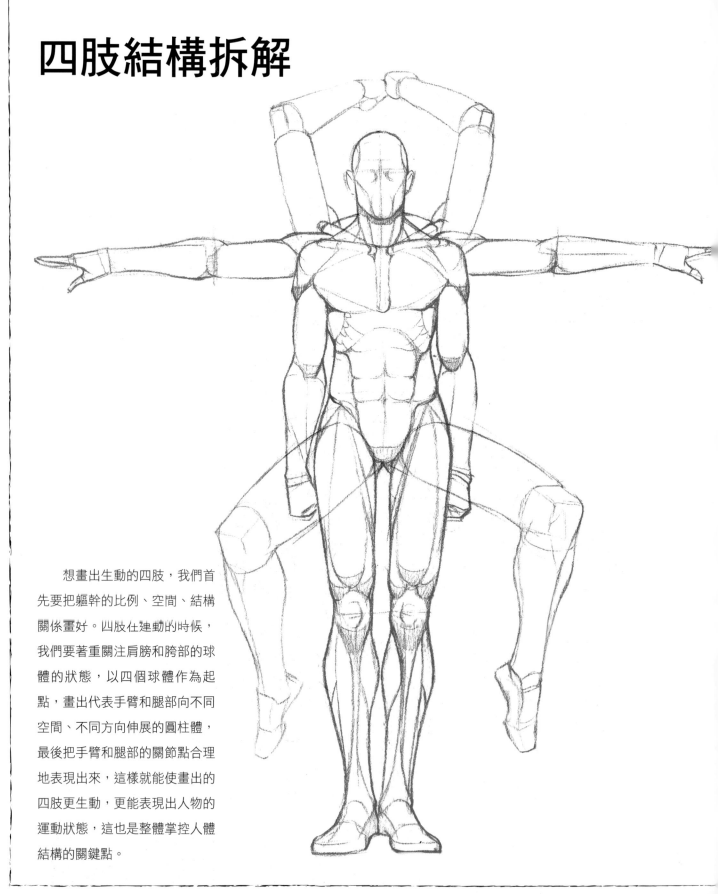

　　想畫出生動的四肢，我們首先要把軀幹的比例、空間、結構關係畫好。四肢在運動的時候，我們要著重關注肩膀和胯部的球體的狀態，以四個球體作為起點，畫出代表手臂和腿部向不同空間、不同方向伸展的圓柱體，最後把手臂和腿部的關節點合理地表現出來，這樣就能使畫出的四肢更生動，更能表現出人物的運動狀態，這也是整體掌控人體結構的關鍵點。

人體下半身的比例可以快速地劃分出來，在雙腿之間從腿部頂端向地面拉一條直線，將直線二等分，膝關節剛好處於直線的二分之一處。

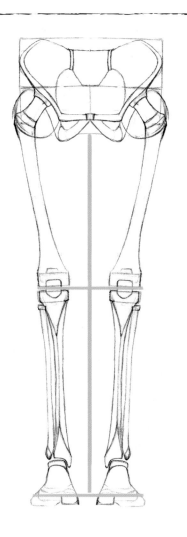
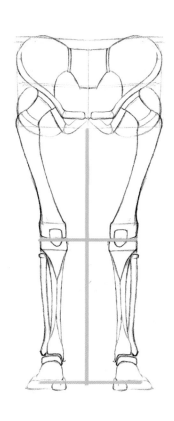

人體下半身主要由骨盆、大轉子、大腿、膝關節、小腿、腳掌組成，我們可以藉助幾何體瞭解這幾個部分，方便後續繪製下半身的運動狀態時表現它們的空間關係。

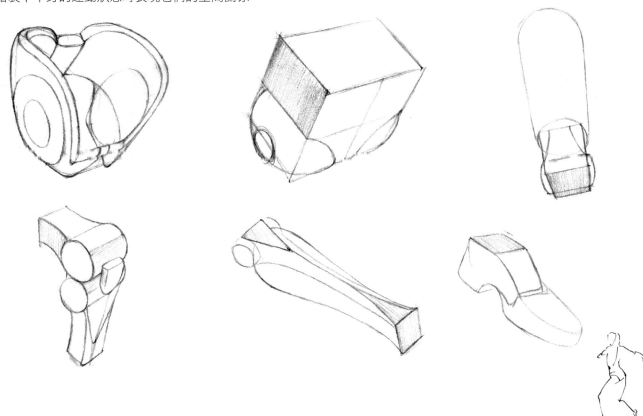

02

肩膀的結構

手臂的長度沒有固定值，不同年齡段的人的手臂長度都不同。從圖中可以看到。當手臂自然下垂時，肘關節所處的位置大概在腰的中心部分，而腕關節大概在襠部偏下一點的位置。不同年齡段的人的手臂與軀幹的比例相差不大。

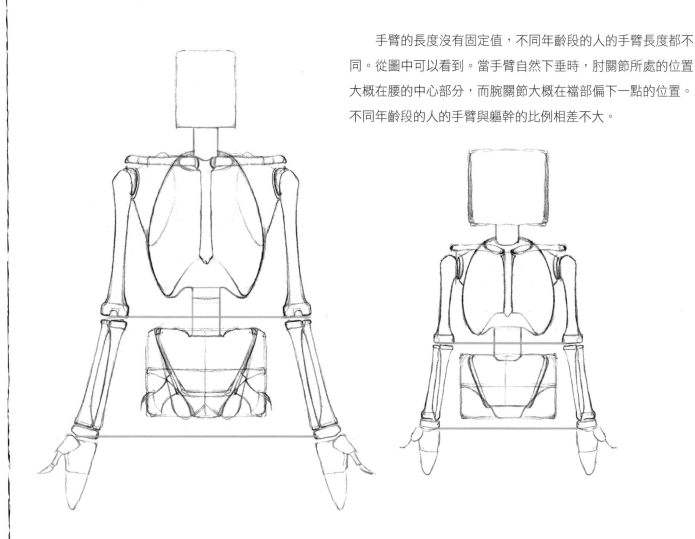

上肢主要由肩膀、上臂、肘關節、前臂、手掌組成。

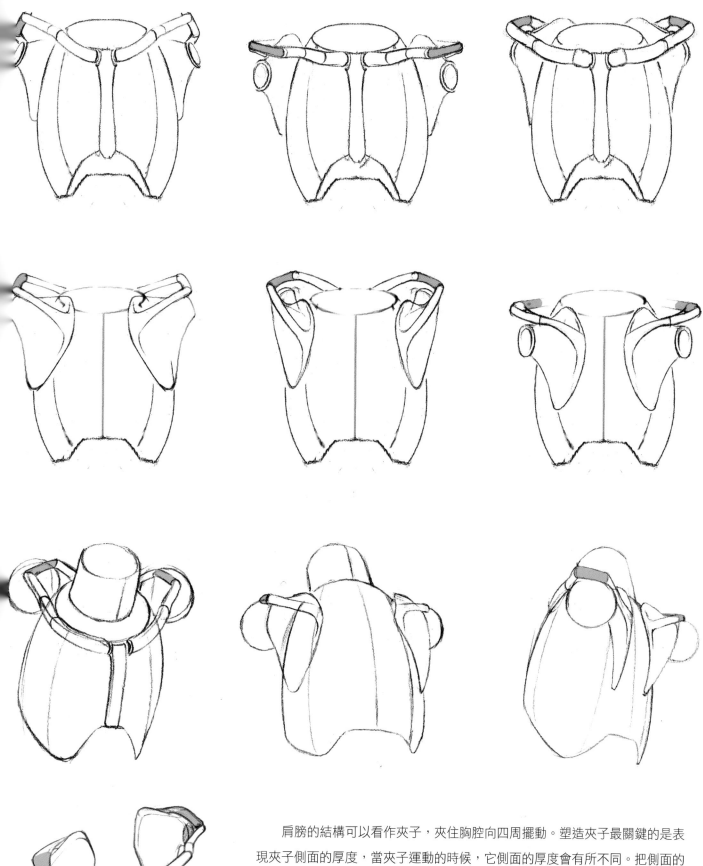

肩膀的結構可以看作夾子，夾住胸腔向四周擺動。塑造夾子最關鍵的是表現夾子側面的厚度，當夾子運動的時候，它側面的厚度會有所不同。把側面的厚度表現好，就能把肩膀向各個方向的運動表現準確。

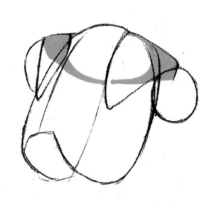

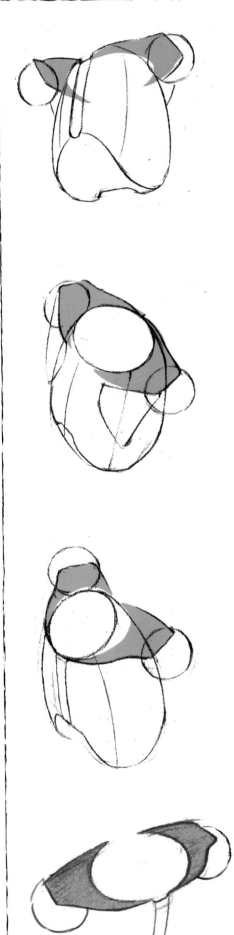

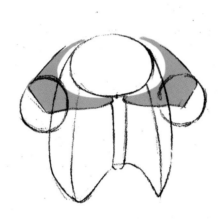

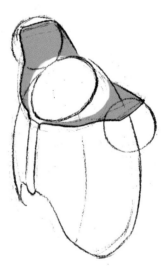

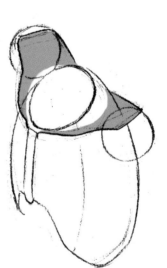

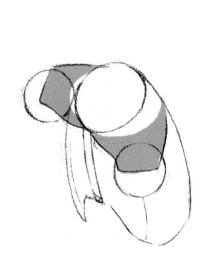

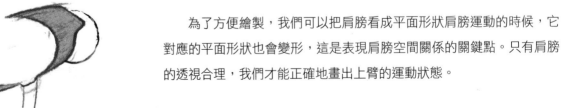

為了方便繪製，我們可以把肩膀看成平面形狀肩膀運動的時候，它對應的平面形狀也會變形，這是表現肩膀空間關係的關鍵點。只有肩膀的透視合理，我們才能正確地畫出上臂的運動狀態。

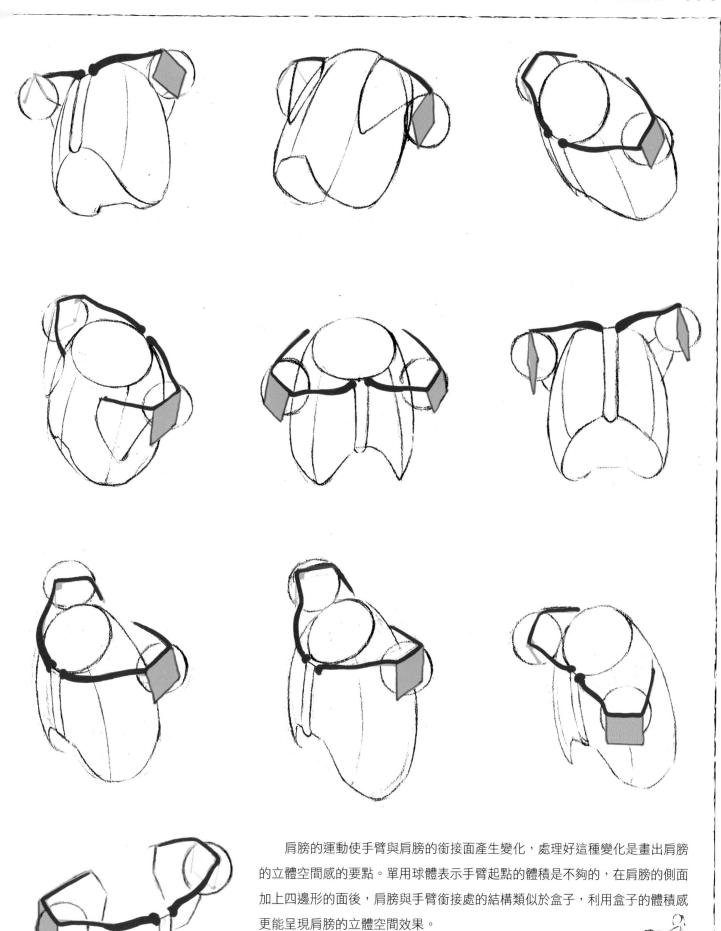

肩膀的運動使手臂與肩膀的銜接面產生變化，處理好這種變化是畫出肩膀的立體空間感的要點。單用球體表示手臂起點的體積是不夠的，在肩膀的側面加上四邊形的面後，肩膀與手臂銜接處的結構類似於盒子，利用盒子的體積感更能呈現肩膀的立體空間效果。

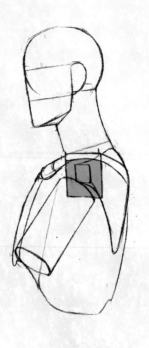

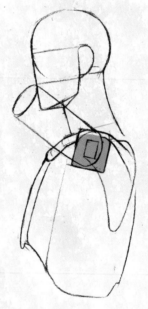

綜合以上知識，我們可
以總結出真實的人體手臂運
動時肩膀會發生怎樣的變
化，然後將這些變化繪製出
來。

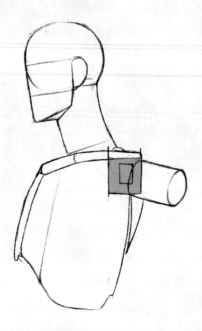

　　接下來繪製三角肌，它分為前、中、後三部分，分別連接鎖骨和肩胛骨的前、中、後轉折位置，而三角肌的終點在整個肱骨下端大概三分之一的位置。

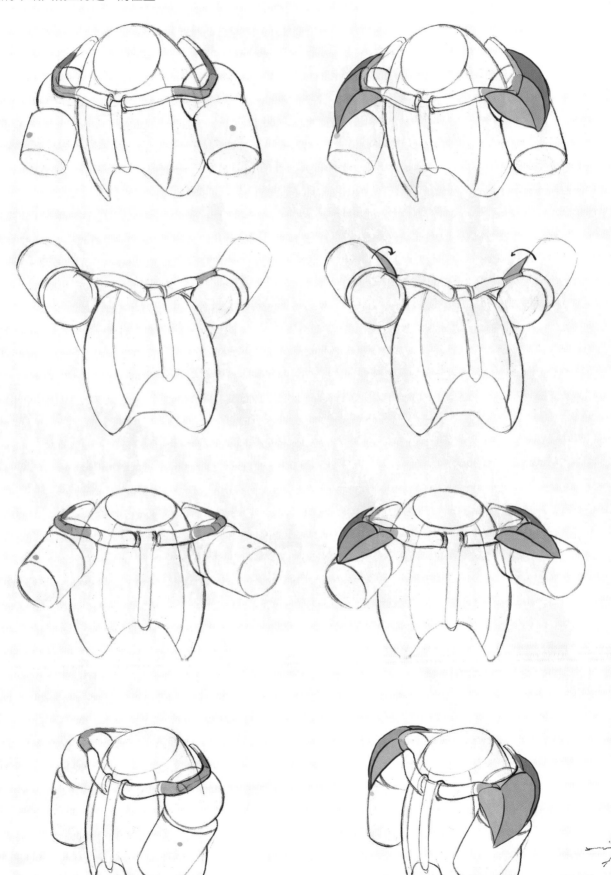

03

上臂的骨骼和肌肉

　　為方便繪製，我們將部分肱骨看作一個方塊體，用黃色、紅色、藍色分別代表正、側、背面。添加肌肉也依據方塊體的正、側、背面進行，肱二頭肌在方塊體的正面，肱肌在側面，肱三頭肌在背面，有了這樣的指引，為上臂添加肌肉就會變得簡單、輕鬆。

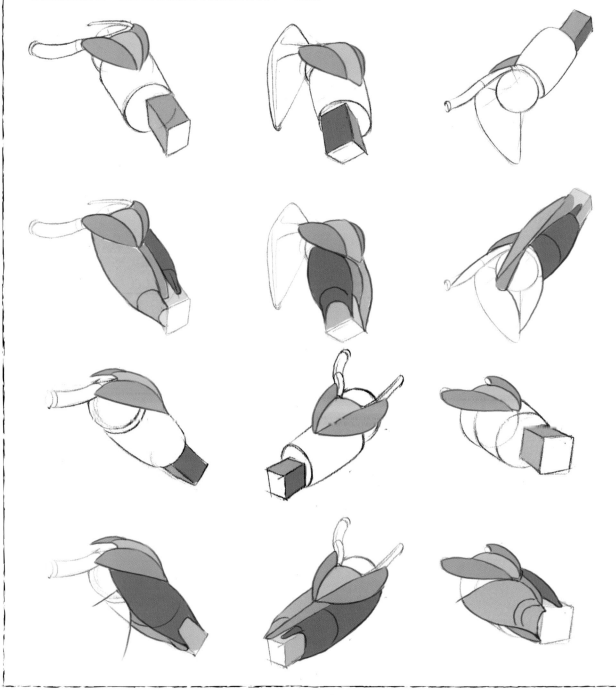

04

肘部的結構

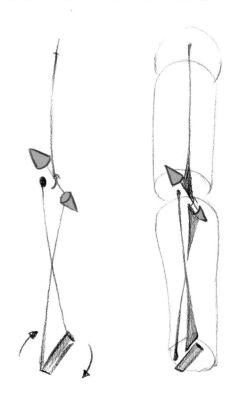
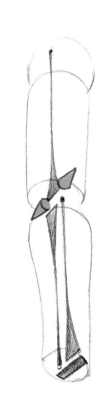
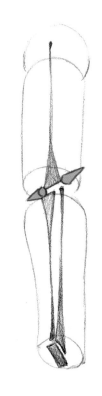

手臂轉動的時候，骨骼會隨之進行位移，而這種位移會導致手臂表面的肌肉發生形變，因此我們表現肌肉關係前應先瞭解骨骼的轉動狀態。

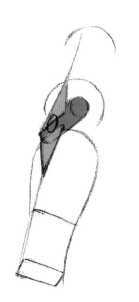
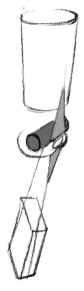
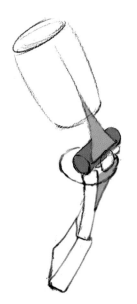

繪製轉動的手臂的關鍵之一是表現肘關節，肘關節可以看成三角形和圓柱體的組合，手臂轉動時，這兩者也會根據手臂轉動的角度發生變化。分析圓柱體的具體透視狀態，然後在圓柱體側面安排好三角形的位置，使兩者統一配合，我們就能很好地畫出肘部的運動狀態。

05

前臂的骨骼結構

前臂的骨骼由尺骨和橈骨組成，尺骨固定在肱骨上，橈骨則可以根據小臂的扭轉進行運動和變化。

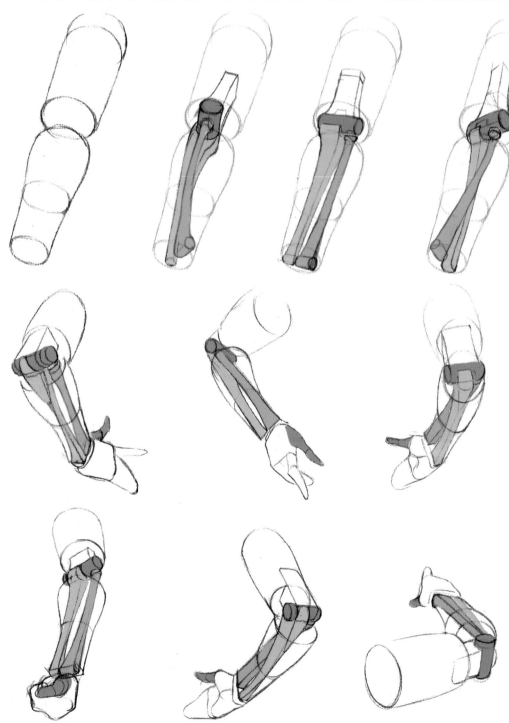

橈骨的變化取決於大拇指的位置，找到尺骨和肘關節的連接點，將其與大拇指連接起來，就可以很好地表現出前臂的轉折和運動。

06

手臂結構的繪製要點

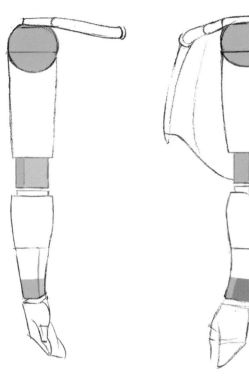
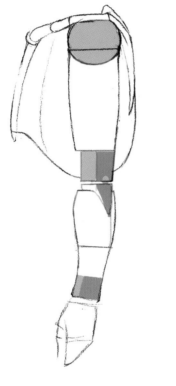
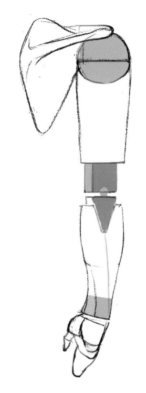

想儘快熟悉手臂結構，我們繪製的時候可以分階段進行練習。首先掌握手臂的幾何體結構，把手臂看成圓柱體和方塊體，用簡單的幾何體解釋手臂的空間關係。

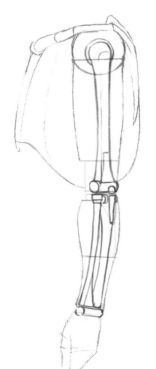
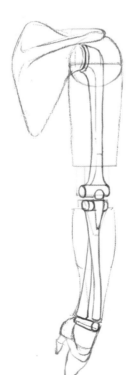

對手臂的空間關係有一定認知後，我們再去瞭解手臂的骨骼，著重瞭解肘關節和腕關節在運動的時候會發生的變化。

接下來就是添加肌肉，著重表現三角肌、肱肌和肱橈肌後，再添加其他的肌肉就會很輕鬆。

添加手臂其餘肌肉的方法是在之前的三塊肌肉上進行左右堆疊，這樣能方便、快速、有效地繪製出手臂肌肉的結構。

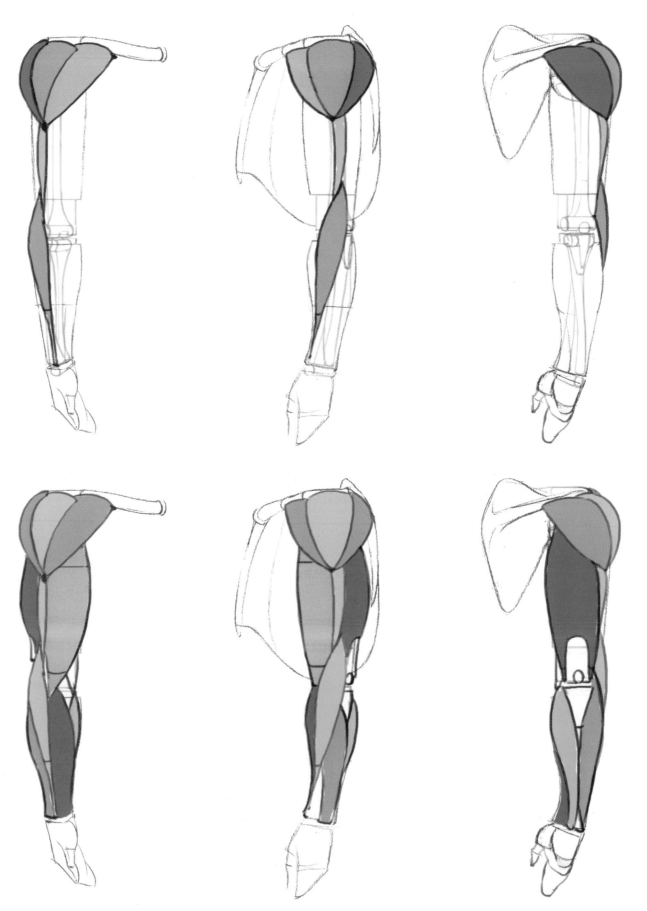

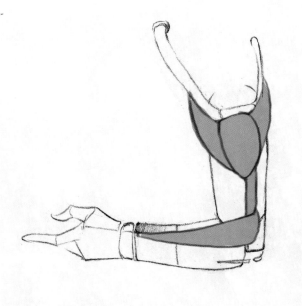
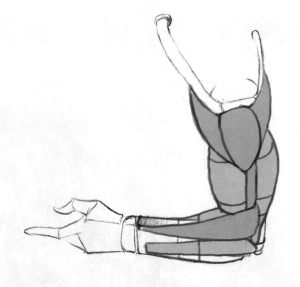

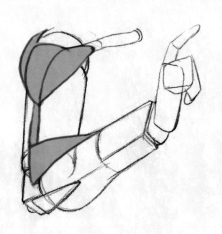
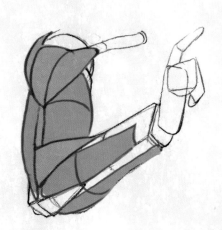

想快速表現手臂上的肌肉，我們可以做這樣的練習：先把手臂上的關鍵肌肉繪製清楚，再添加其餘部分的肌肉。這樣我們就不會過於糾結某塊肌肉具體的運動狀態。

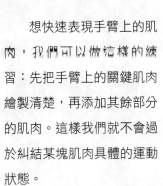
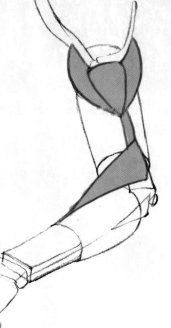
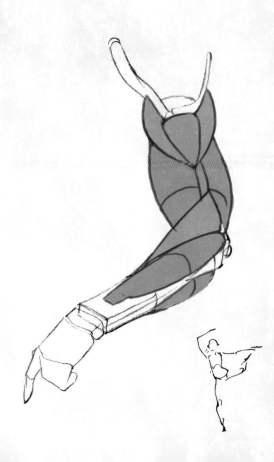

07

手臂的繪製練習

做手臂繪製練習的時候，我們可以透過以下步驟逐步進行上半身的繪製。

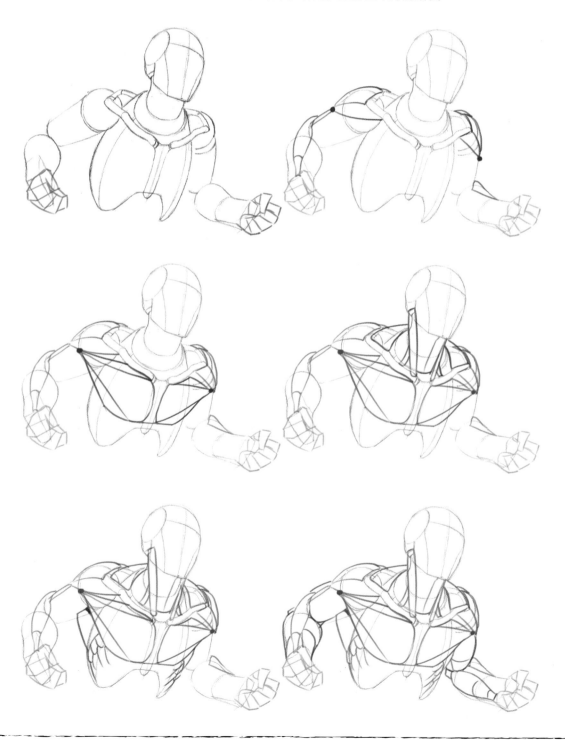

為了快速掌握手臂在上半身的結構，我們最好透過觀察生活中的真實人體熟悉手臂在不同狀態下的形態。

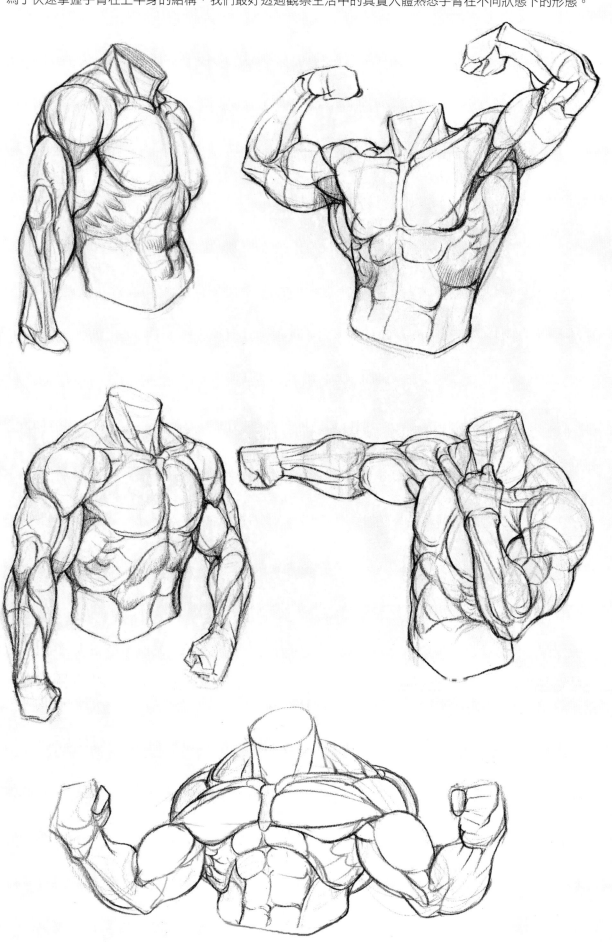

08

胯部及下肢的結構關係

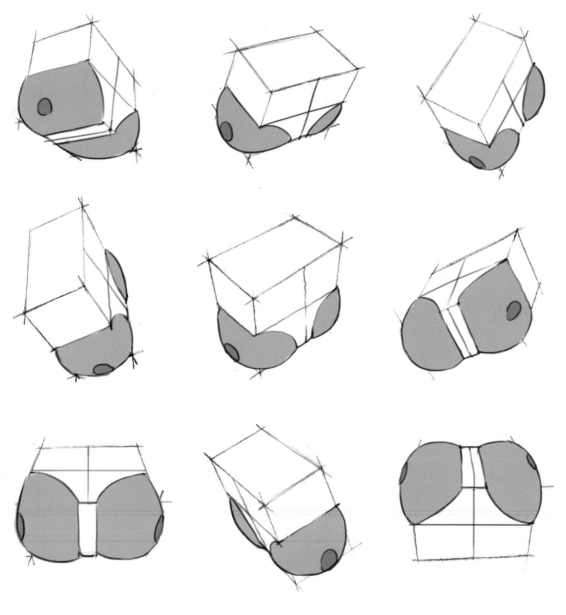

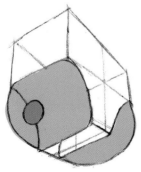

畫大轉子的結構前,我們可以先畫好不同朝向的方塊體,
用兩個球體填充方塊體上代表大腿根部的位置,大轉子大致處
於方塊體側面底部球體的二分之一處。

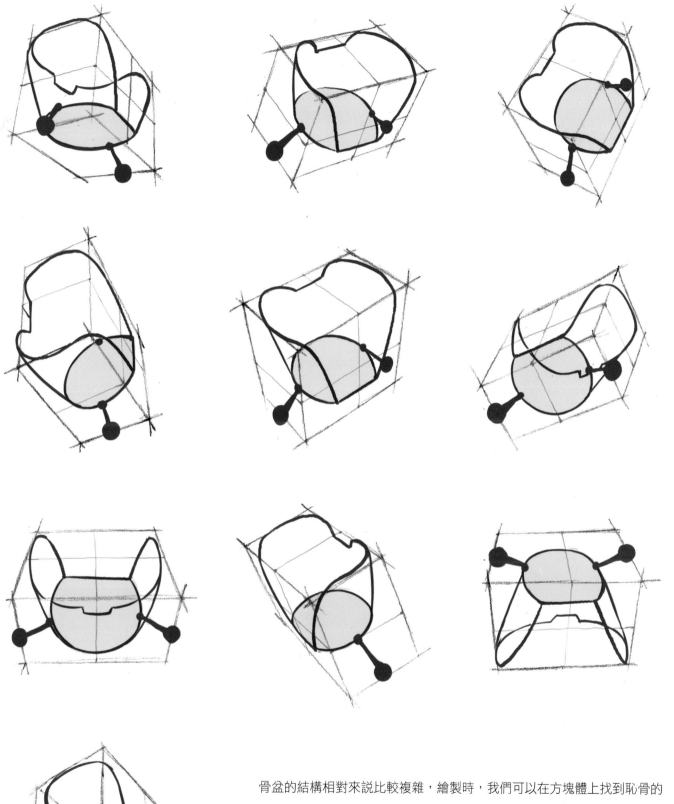

骨盆的結構相對來說比較複雜，繪製時，我們可以在方塊體上找到恥骨的位置，然後在恥骨的基礎上畫出骨盆的底部，再把位於方塊體頂部的髖骨的起伏關係畫好，最後連接各部位，這時候就可以得到一個類似盆狀的結構。

繪製骨盆最大的難點，是對整個方塊體透視關係的掌控。

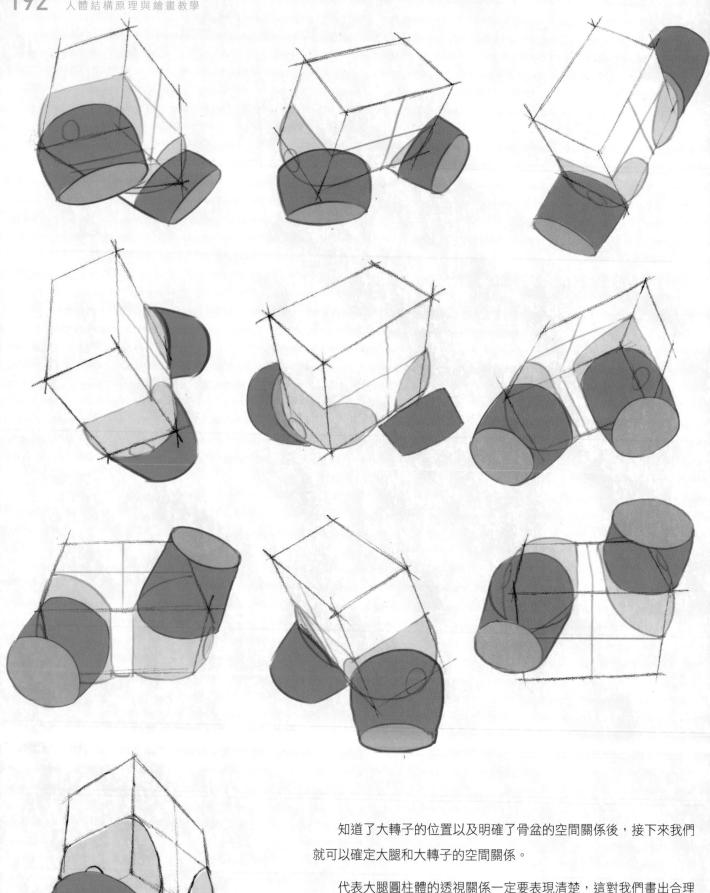

知道了大轉子的位置以及明確了骨盆的空間關係後，接下來我們就可以確定大腿和大轉子的空間關係。

代表大腿圓柱體的透視關係一定要表現清楚，這對我們畫出合理的下肢極其重要。

腿部運動時，大轉子的位置基本不變，但它在腿部朝不同方向運動的時候，面上的轉折會發生改變。從圖中可以看出，代表大轉子的方形會因為腿部運動而發生變化。

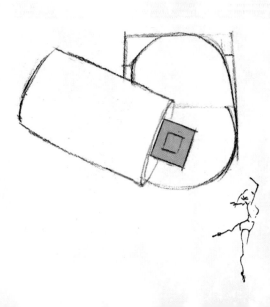

骨盆結構中較為
重要的肌肉分佈在骨
盆的左右兩側，這些
肌肉的起點位於骨盆
頂部，它們會與大轉
子聯結。腿部在運動
的時候，兩側的肌肉
也會發生變形。

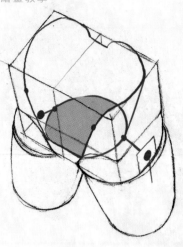
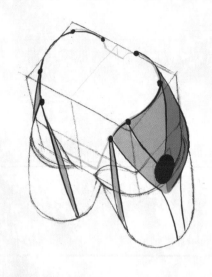
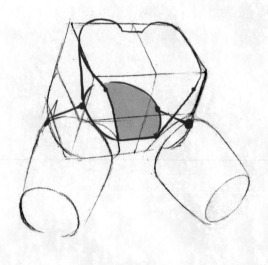
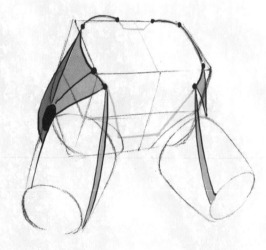
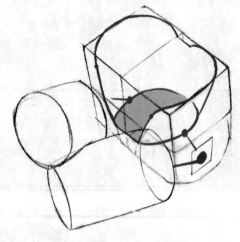
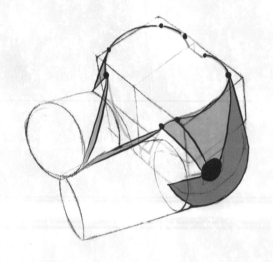
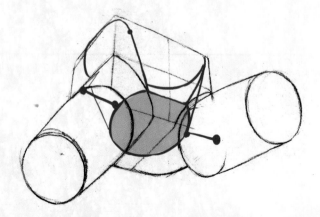
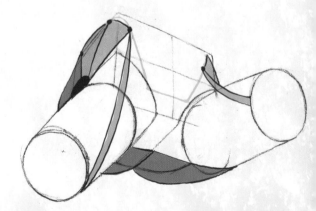

09

大腿肌肉的結構

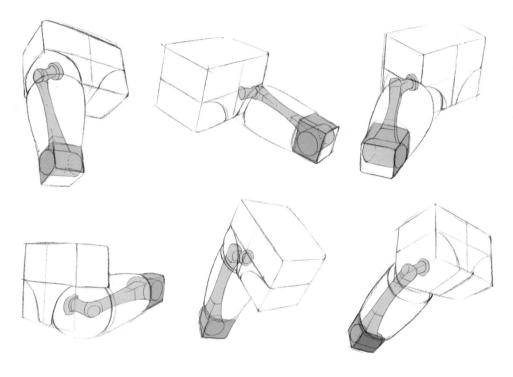

繪製大腿肌肉與繪製前臂肌肉的步驟是差不多的，確定膝蓋的正、側、背面的具體位置，透過代表膝蓋的方塊體分別畫出大腿正面、內側、背面的肌肉。

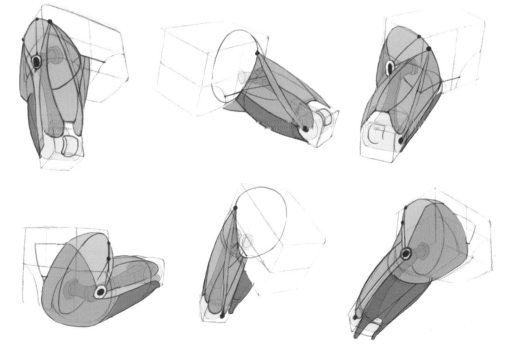

大腿正面的肌肉包括股直肌、股內側肌、股外側肌等。三塊肌肉組合起來就像一個花苞。

大腿內側的肌肉主要為縫匠肌。大腿內側的肌群比較複雜，可以統稱為內收肌群。

大腿背面的肌肉主要為股二頭肌和半腱肌，它就像一個小叉子位於大腿背面。

10

膝關節的結構

膝關節的結構和肘關節的結構相似，我們在繪製時同樣可以把膝關節看成圓柱體。

膝關節是表現腿部空間關係的重要部分，表現清楚不同角度下圓柱體的狀態對後續的腿部塑造有很大幫助。

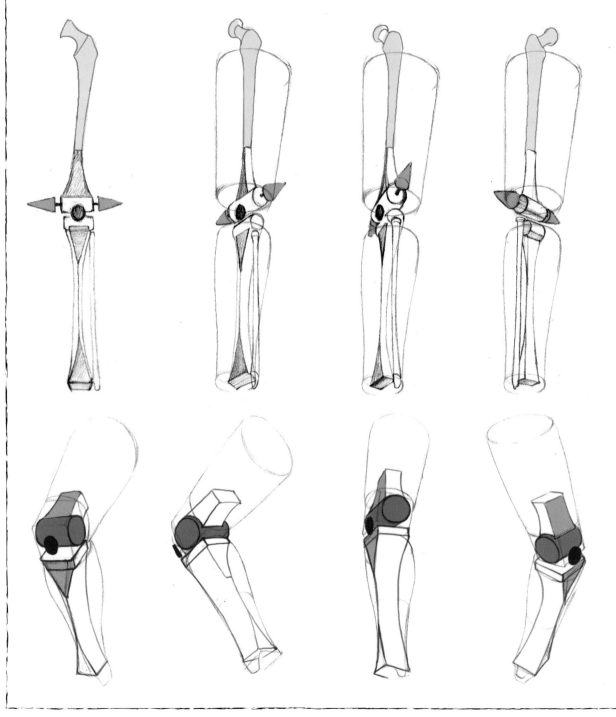

11

小腿的結構

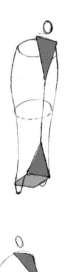
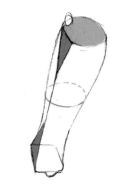

可以將小腿看作圓柱體和長方體的結合，在小腿長度的二分之一處進行劃分：小腿的上半部分像圓柱體，下半部分像長方體。

小腿上的肌肉較複雜，脛骨前肌依附於脛骨外側，也就是在腳掌小腳趾的那一側。而另一側是沒有肌肉包裹的，脛骨裸露出來。

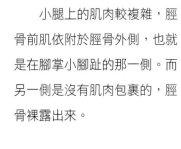

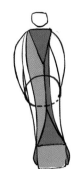

12

腿部肌肉的繪製練習

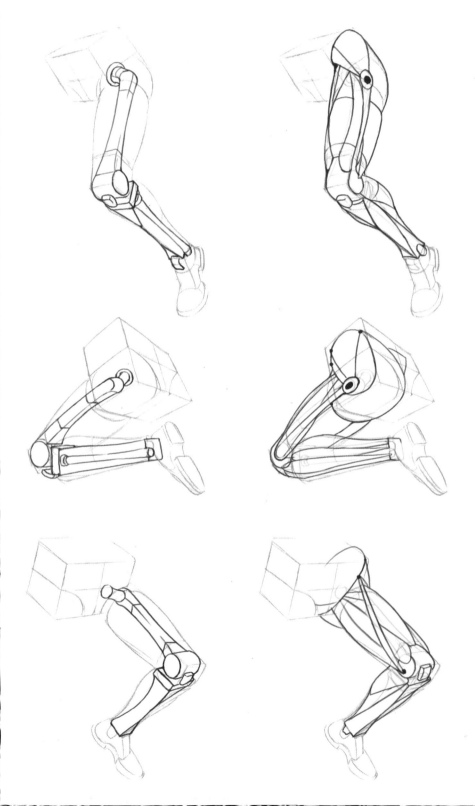

繪製腿部肌肉時，我們應先將腿部看作多個幾何體，掌控好幾何體的透視，找到幾何體的坐標方向，再逐步進行點對點的肌肉繪製。

◆ 腿部肌肉的繪製步驟

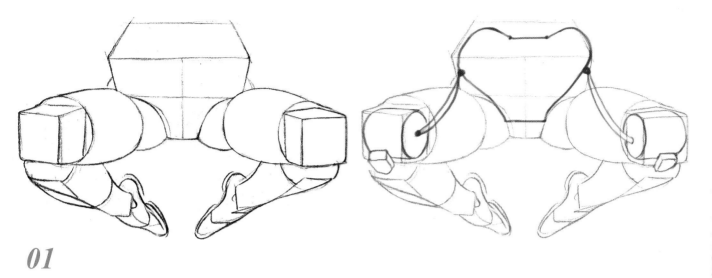

01

畫出正確的腿部幾何體透視，找到骨盆和膝蓋的具體位置，刻畫出其基本形態。

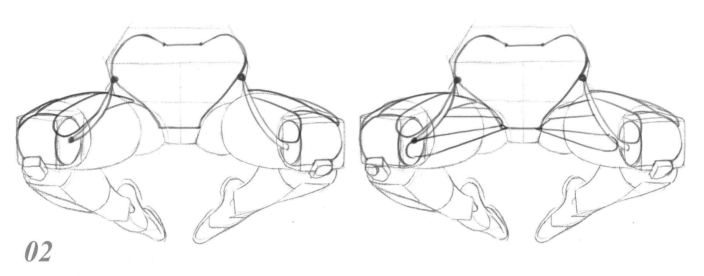

02

繪製大腿正面和內側的肌肉群。

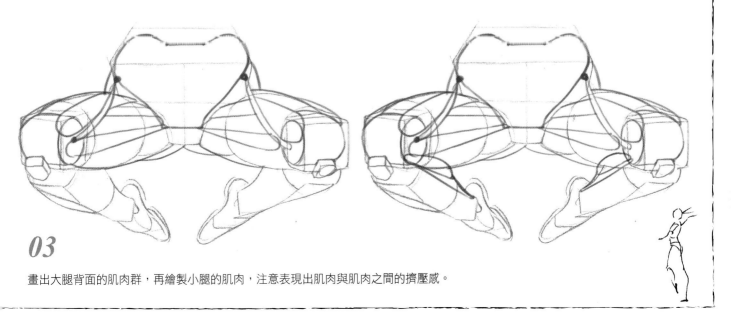

03

畫出大腿背面的肌肉群，再繪製小腿的肌肉，注意表現出肌肉與肌肉之間的擠壓感。

腿部肌肉和手臂肌肉的繪製步驟類似。在繪製腿部肌肉時，要先表現腿部的幾何體狀態，在幾
何體的基礎上畫出骨骼在各個角度下的形態。

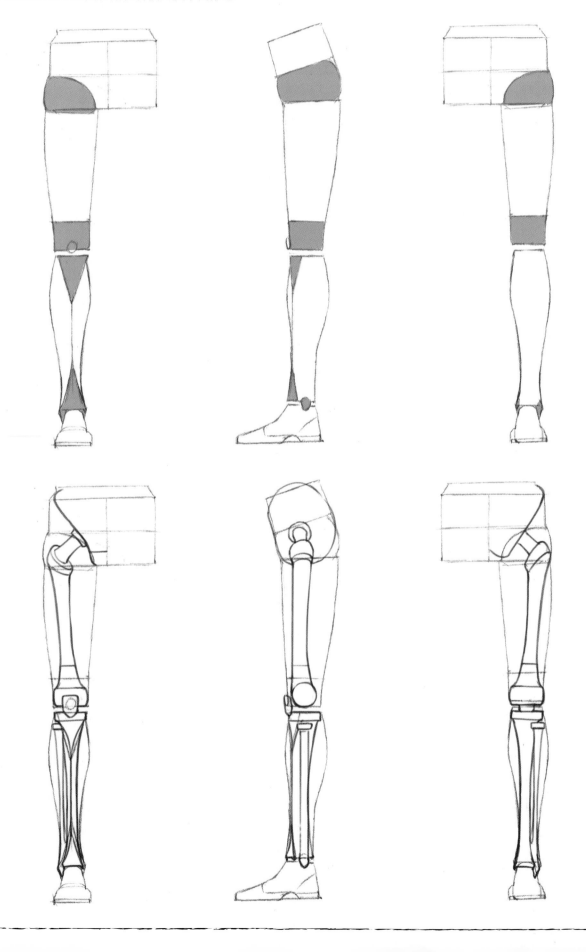

然後繪製關鍵的肌肉：臀中肌、闊筋膜張肌、臀大肌、縫匠肌、比目魚肌和腓腸肌。

再繪製大腿正面的股直肌、股內側肌和股外側肌，背面的股四頭肌和小腿上的脛骨前肌。

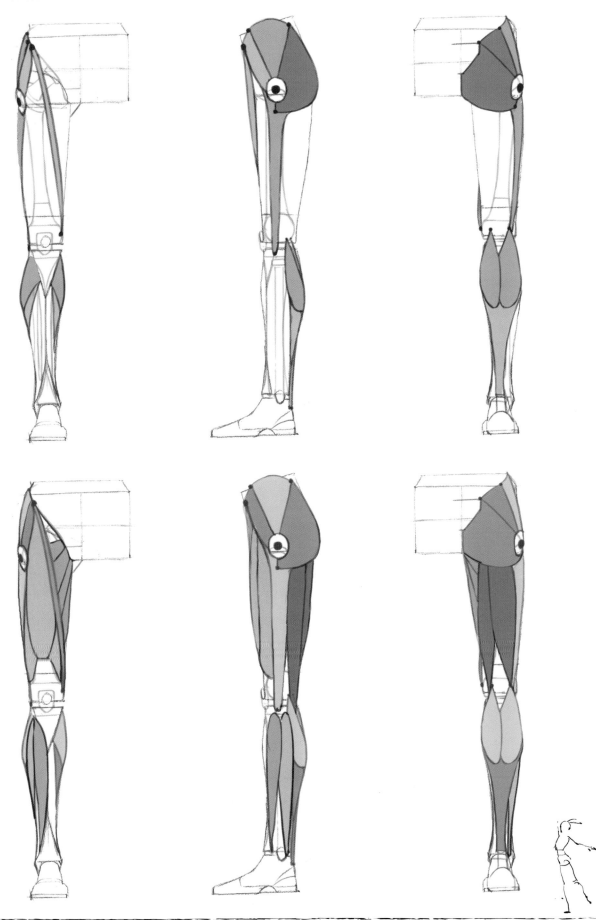

我們還可以參考真實人體的腿部動態，並參照以下圖片進行練習。

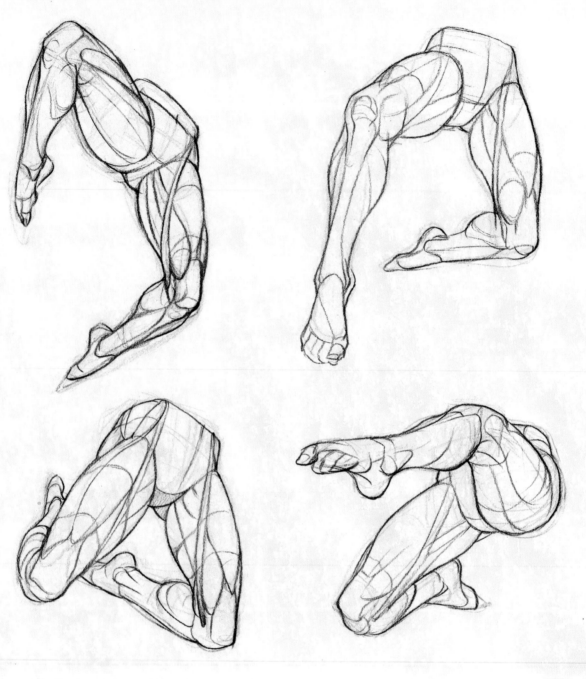

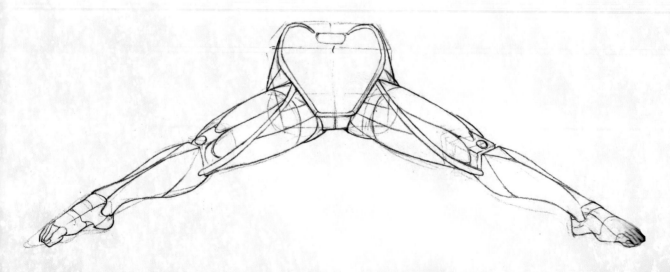

　　繪製四肢時最難的部分是繪製四肢的起點。我們瞭解人體的四大骨骼，掌握四大點在不同的運動狀態，就能繪製出自然的四肢。

　　繪製四肢的肌肉時要集中表現四大點的肌肉狀態，表現好四大點的正、側、背面的肌肉群，這有助於我們更好地表現四肢的運動變化。

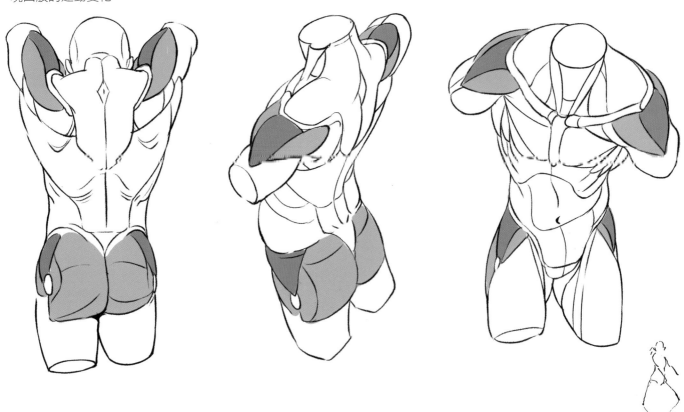

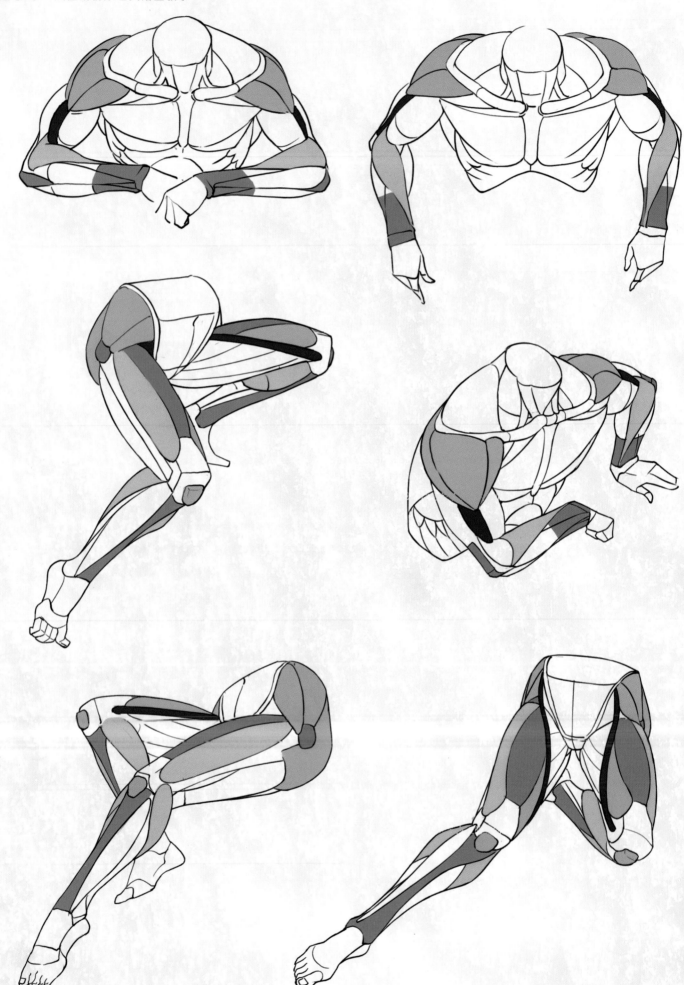

人體的上肢和下肢都有一些比較關鍵的肌肉，學會抓住重點，我們就可以畫好上肢和下肢。

13

上肢結構的運用

　　繪製四肢的難點是把握四肢的空間表現，這種空間表現主要集中在四肢橫截面的變化以及四肢在運動後產生的透視變化。

　　合理地畫出四肢的橫截面，把握好四肢在空間中的比例縮放，這樣才能把四肢畫得自然。

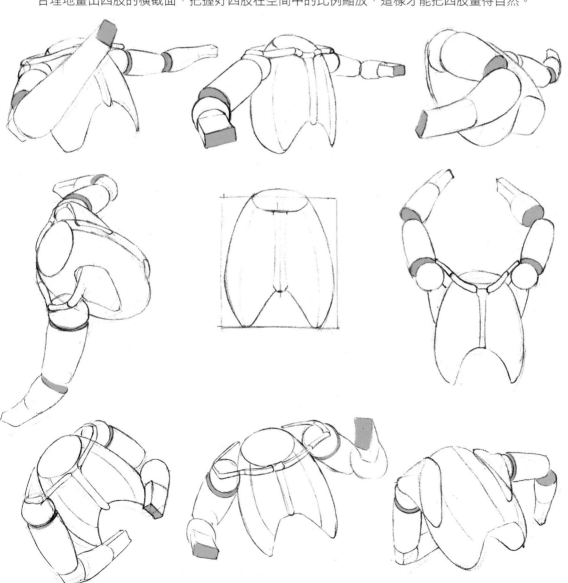

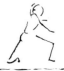

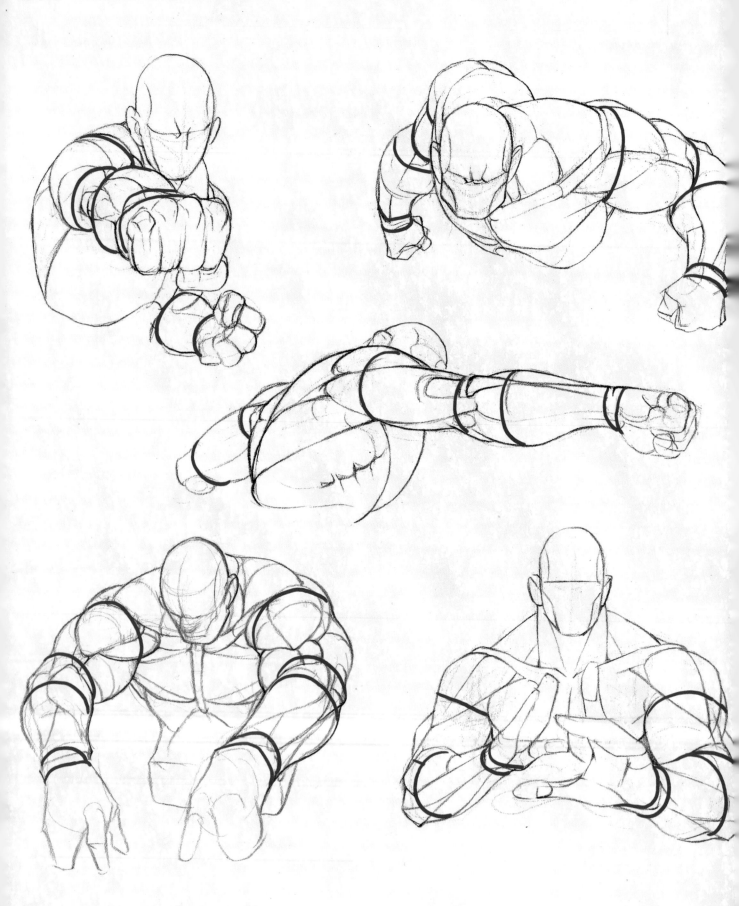

上肢需要與整個人體相協調，我們在繪製上肢時，應先掌握好上肢的空間規律和透視狀態後再添加肌肉，這樣才能畫出合理、生動的上肢。

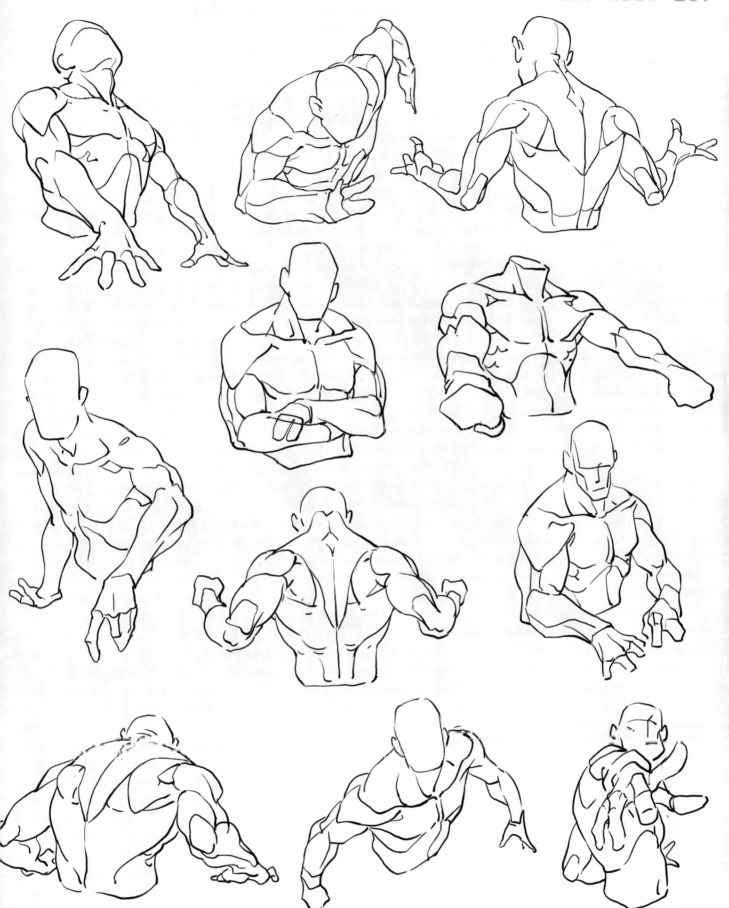

掌握了繪製上肢的相關知識後，我們需要進行大量的速寫練習，透過繪製以上在生活中常見的參考圖，我們可以更熟練地畫出自然的上肢。

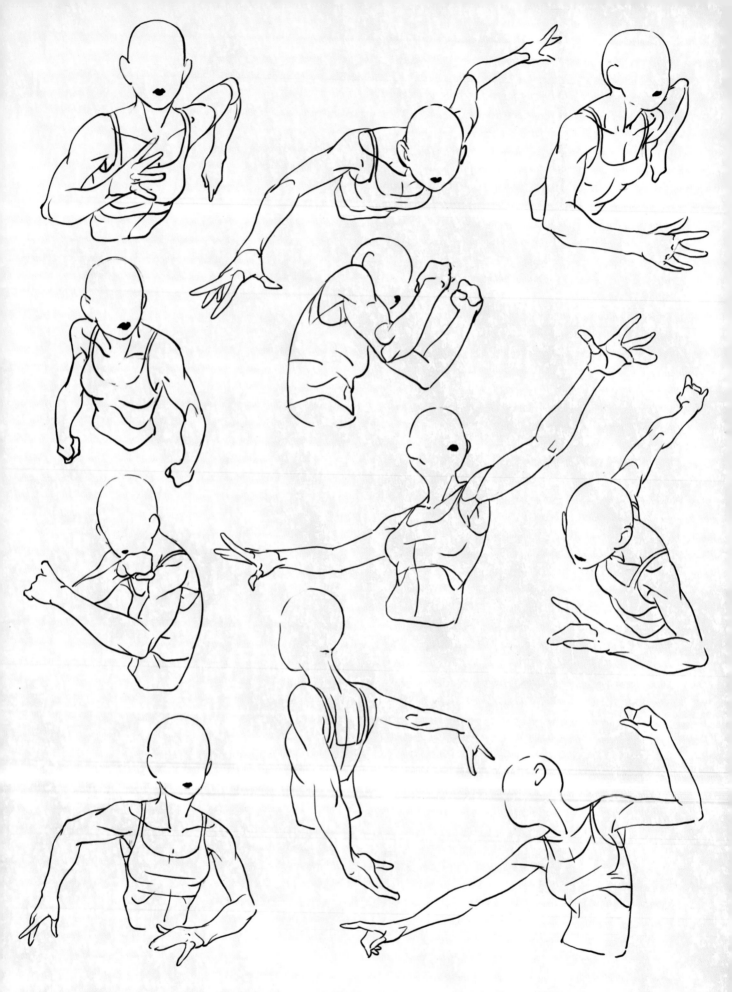

　瞭解了一定的人體結構知識後，我們就不需要把每塊肌肉都畫出來，而應適當取捨並勤加練習。只有達到了一定的

練習量，我們才能將人體結構知識融入自己後續的創作中。

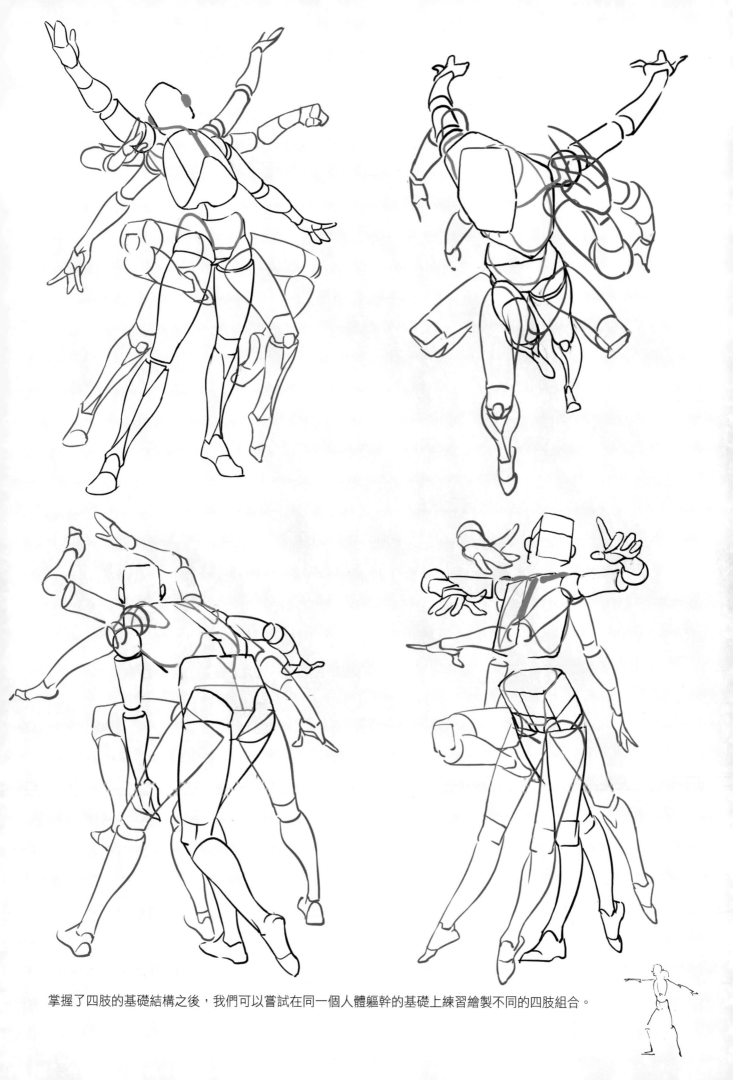

掌握了四肢的基礎結構之後，我們可以嘗試在同一個人體軀幹的基礎上練習繪製不同的四肢組合。

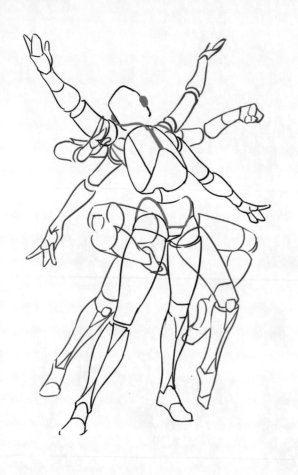

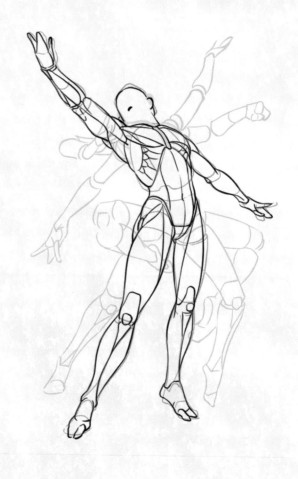

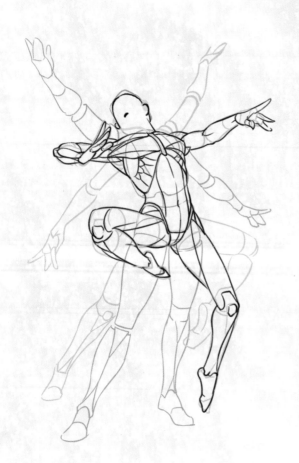

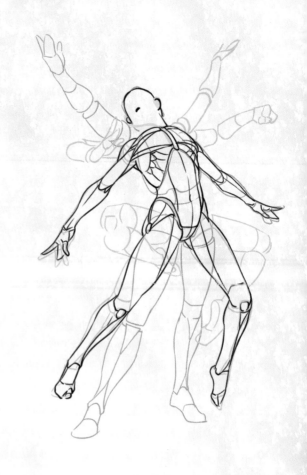

用不同的四肢組合畫出來的人物動態也不一樣,而練習繪製四肢組合對我們默畫人物動態是很有幫助的。

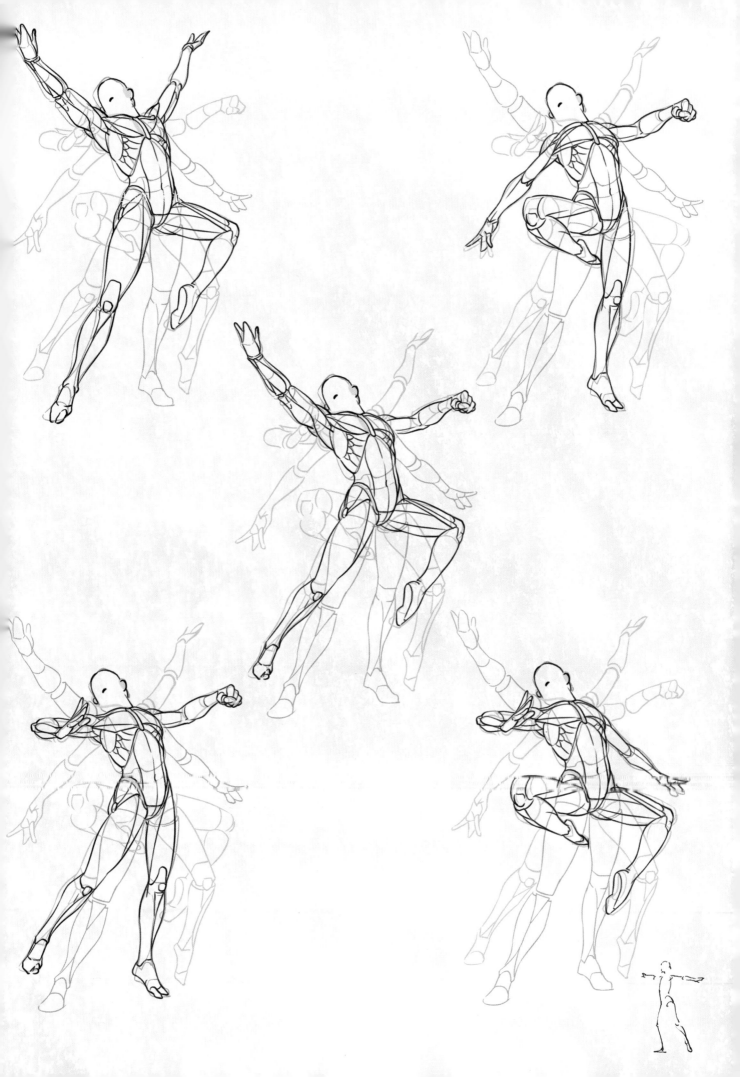

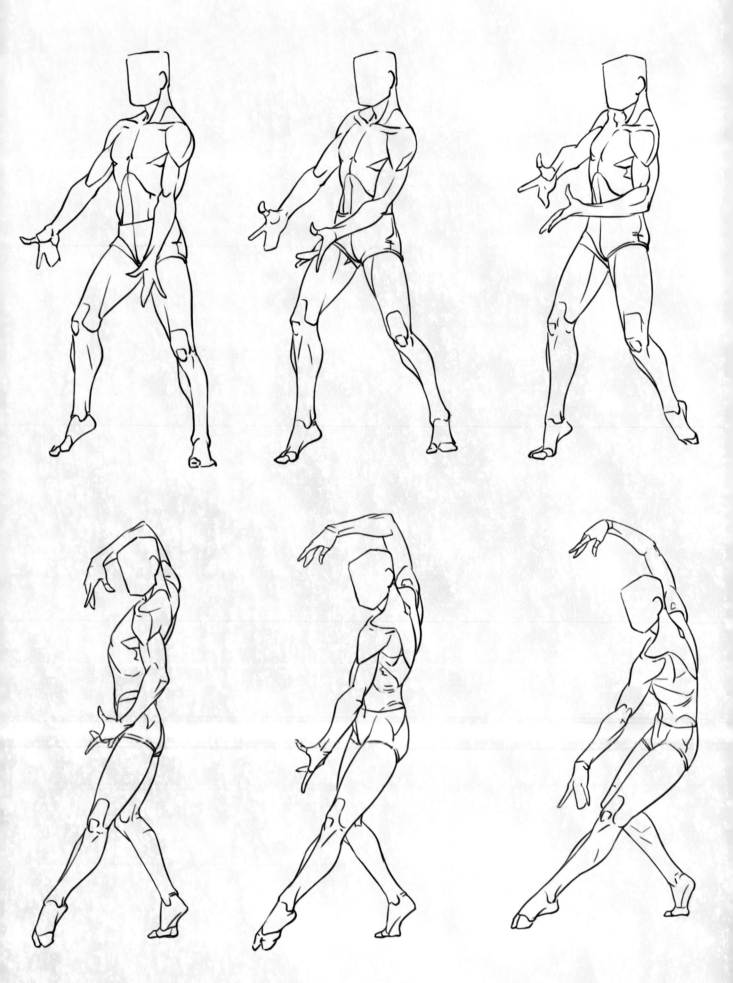

掌握四肢的變化規律後，我們可以嘗試畫這樣一組連續的動作，熟悉四肢在動作變化時的空間變化。

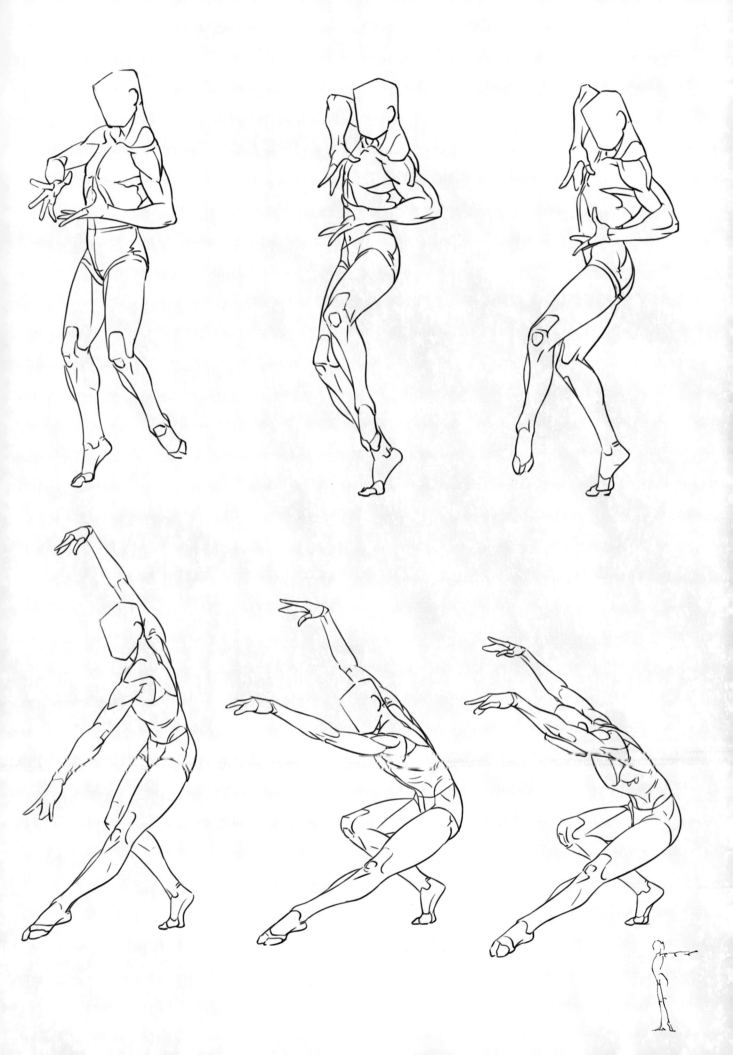

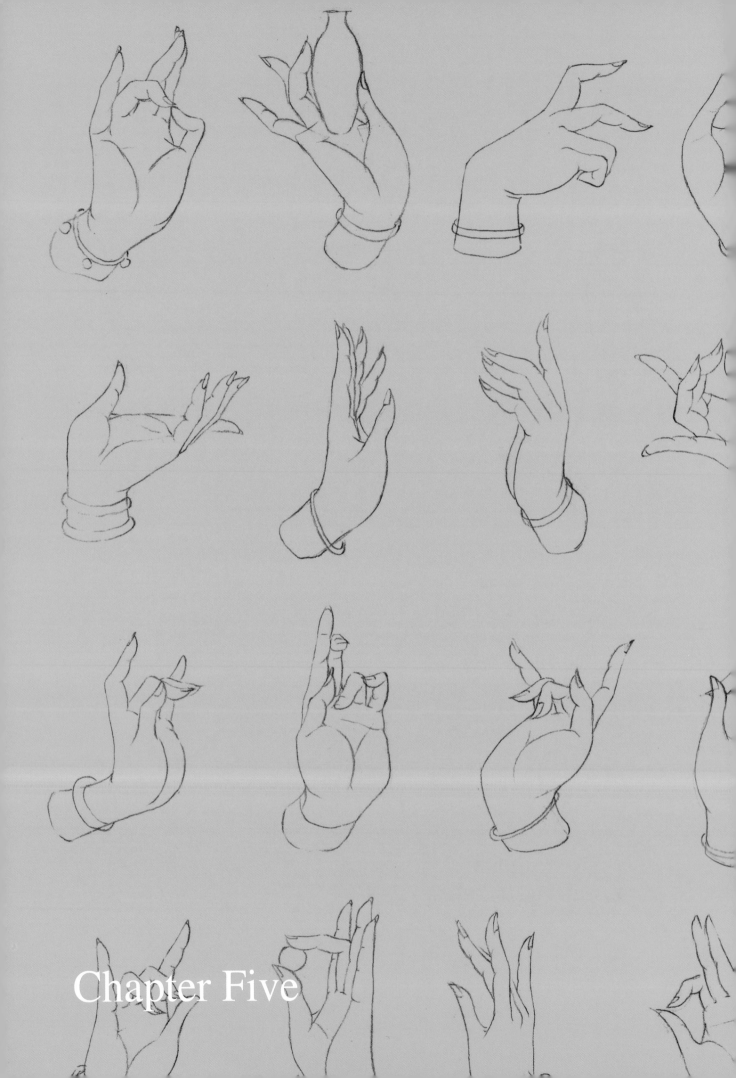

Chapter Five

01

手的結構拆解

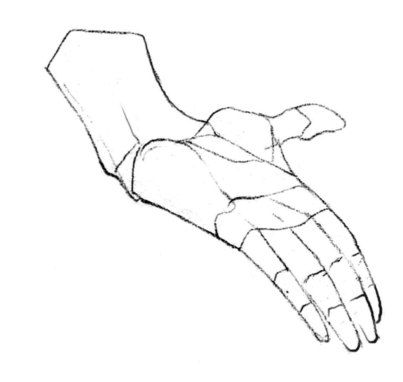

手是人體中比較複雜的部分，手
上有多個關節，每個關節的轉折都會
導致手指產生相應的透視變化。手活
動的時候，手指呈現的形態是非常豐
富的。

手腕

為了方便掌握手的結構，我們可
以將手的結構簡單拆解為手腕、手
掌、手指三個部分。

想要把這三個部分有效地組合起
來，需要我們掌握好各個部分關鍵的
結構原理。

手指

手掌

02

手的比例

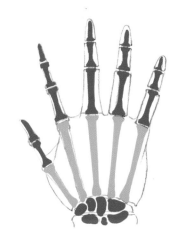

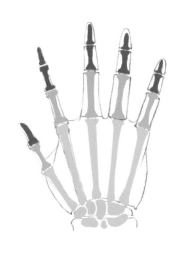

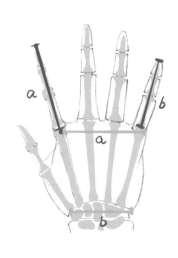

　　手指分為上下兩個部分，上半部分的長度和隱藏在掌中的部分的長度一樣。

　　除大拇指外，其餘手指的第一塊指骨的長度等於上面兩塊指骨的總長度。

　　食指的長度 a 等於掌面指節處的寬度，小拇指的長度 b 約等於手腕的寬度。

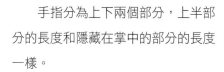

手腕由八塊小骨組成，我們可以把它簡化成鑲嵌在腕部的柔軟方塊體。

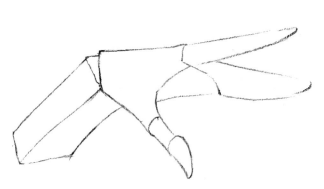

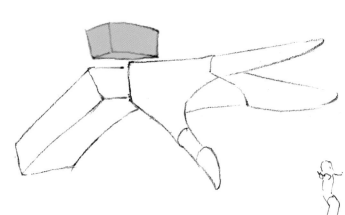

03

手腕的結構

手在不同角度下活動的時候，腕部的方塊體也會產生對應的擠壓和拉扯。

繪製手腕的時候，將立體感表現出來是極其重要的。

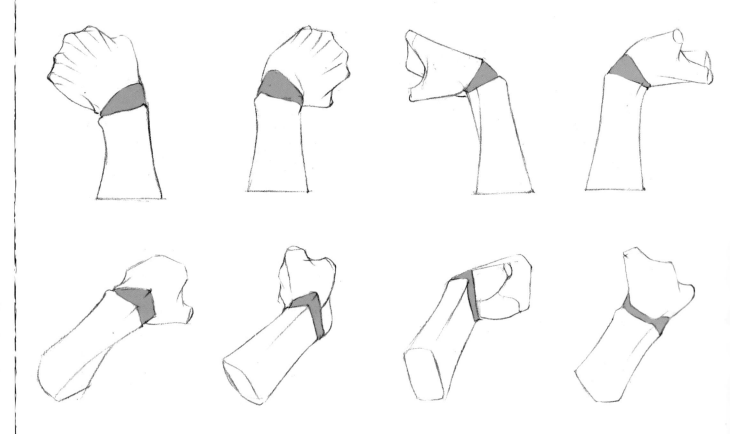

04

手掌的結構

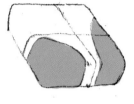
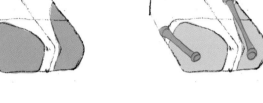
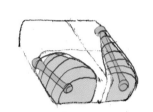
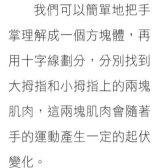

我們可以簡單地把手掌理解成一個方塊體，再用十字線劃分，分別找到大拇指和小拇指上的兩塊肌肉，這兩塊肌肉會隨著手的運動產生一定的起伏變化。

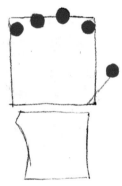
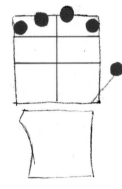
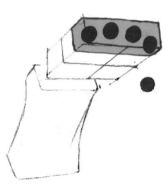

手指的根部隱藏在掌面之中，它們所處的位置高低錯落。想要把手指畫好，我們可以先熟悉手指根部在各個角度下所處的位置。

我們把手掌上的兩塊肌肉和手指根部連接起來，再標識出虎口的位置，這時得到的手掌結構就會很清晰。

掌面不是完全靜止的，手在做特定動作的時候，掌面會彎曲，彎曲後大拇指和小拇指上的肌肉也會隨之產生擠壓。

為了更好地掌握手掌的結構，我們可以透過以上步驟對手掌進行簡化處理。

在瞭解手掌的結構的過程中，我們需要瞭解手指根部的位置、掌中骨骼的分佈及掌面上肌肉的起伏關係，細節上需要把握虎口和手腕的透視關係。

整個手掌中，活動最頻繁的是大拇指所在的區域，大拇指活動的時候，虎口的三角區也會有對應的變化。小拇指活動的時候，整個掌面的形狀會隨之產生變化。大拇指和小拇指活動時，相關的肌肉也會隨之活動。

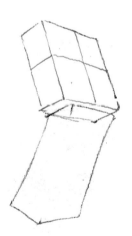 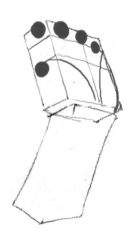 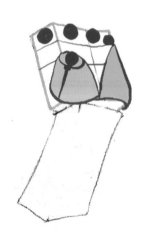

為了方便理解手掌的運動狀態，我們可以把手掌看成一個方塊體，當方塊體因活動而發生變化時，其內部的肌肉以及骨骼都會發生位移。手掌的活動範圍非常有限，掌握好手掌簡單的移動變化規律，後續添加手指及手腕的時候才能把整個手的狀態表現得更加準確。

05

手指的結構

　　刻畫手指是繪製整個手最困難的部分，刻畫之前我們可以先瞭解手指的結構。

　　除大拇指外，其餘手指的第一塊指骨的長度等於其他兩塊指骨的總長度，當手指彎曲的時候，我們要掌控好這種長度關係。

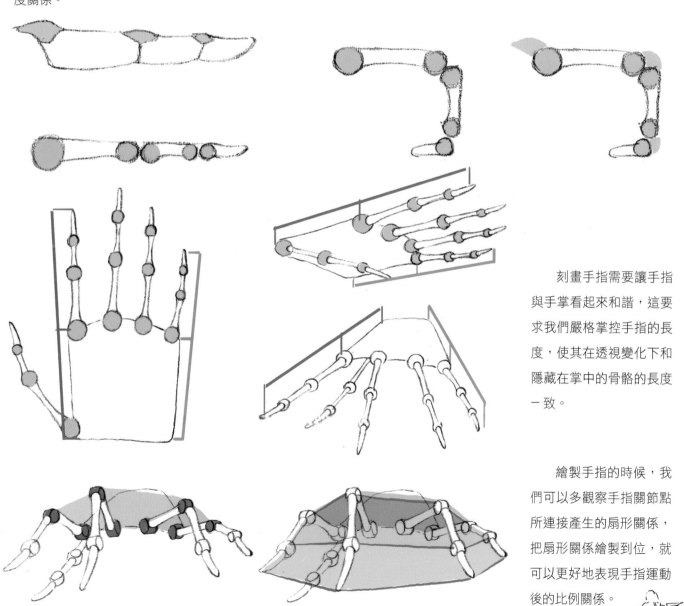

　　刻畫手指需要讓手指與手掌看起來和諧，這要求我們嚴格掌控手指的長度，使其在透視變化下和隱藏在掌中的骨骼的長度一致。

　　繪製手指的時候，我們可以多觀察手指關節點所連接產生的扇形關係，把扇形關係繪製到位，就可以更好地表現手指運動後的比例關係。

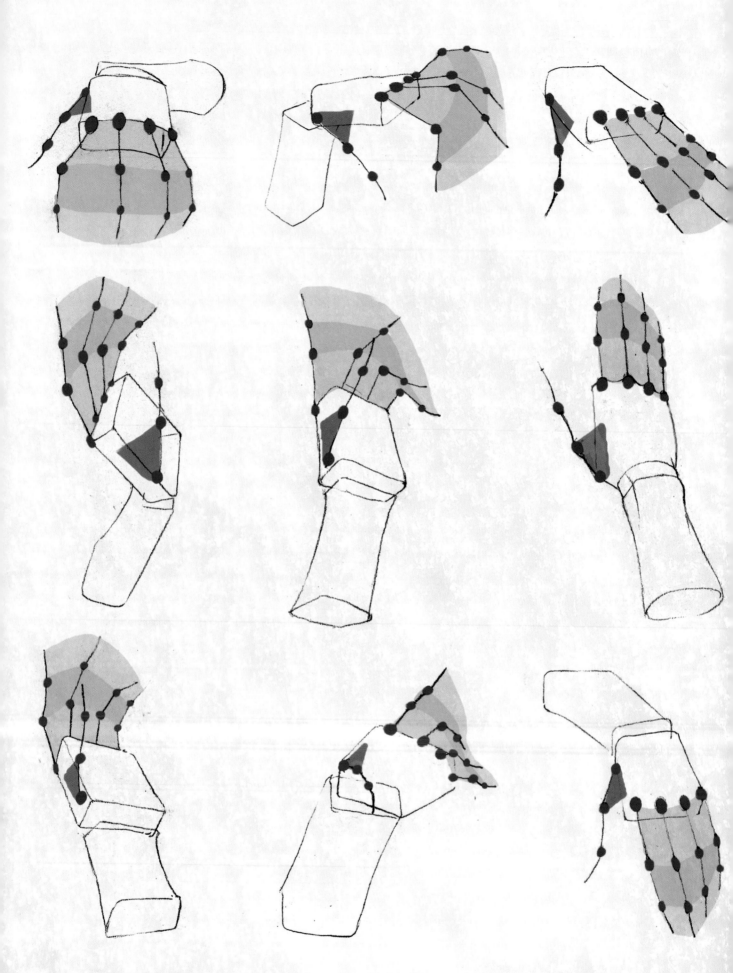

以上是繪製手指關節點之間的扇形關係的練習，這個練習可以幫助大家更好地掌控整個手的比例關係。

我們可以這樣簡單理解手指的透視關係：紅色區域和藍色區域的長度是一樣的，當產生一定的透視變化後，紅色區域和藍色區域的長度也會有對應的變化。

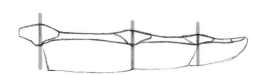
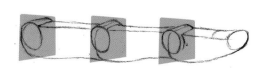

手指在透視狀態下會多出一個橫截面，橫截面在不同位置上呈現出來的形態是不一樣的。

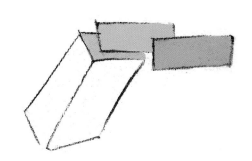

為了更好地掌握手的透視關係，我們可以先瞭解手腕、手掌、指根這三個部分的橫截面，在不同透視變化下把這些橫截面的透視關係表現清楚，這對後續表現手指的透視會起到很大作用。

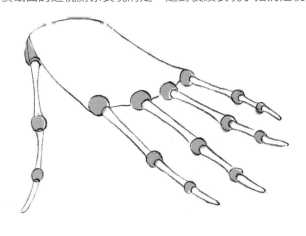
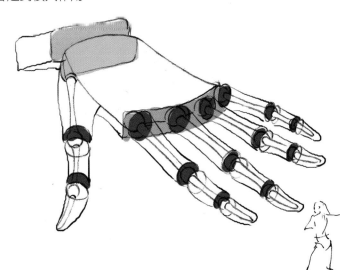

06

手的空間關係

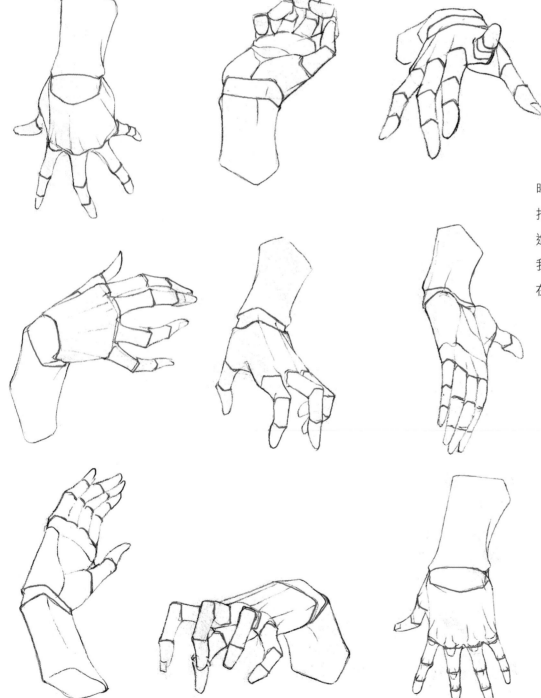

在練習繪製單隻手時，我們可以對每個手指關節點的橫截面透視進行標識，這樣能幫助我們有意識地控制手指在空間中的長度關係。

　　手指的透視會影響手的整體表現。如果我們只把手指看成圓柱體，手指轉折的時候就會出現圓柱體斷裂的情況，所以在這裡我們把圓柱體和面進行結合，把指骨在活動的時候產生的圓柱體透視簡單地處理成一個面的透視。

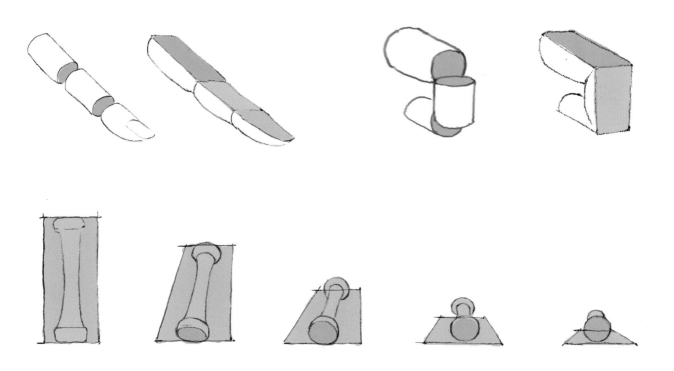

　　當我們把手指關節點的局部立體透視轉化為整體的面透視後，就可以更快地掌握手的空間關係。

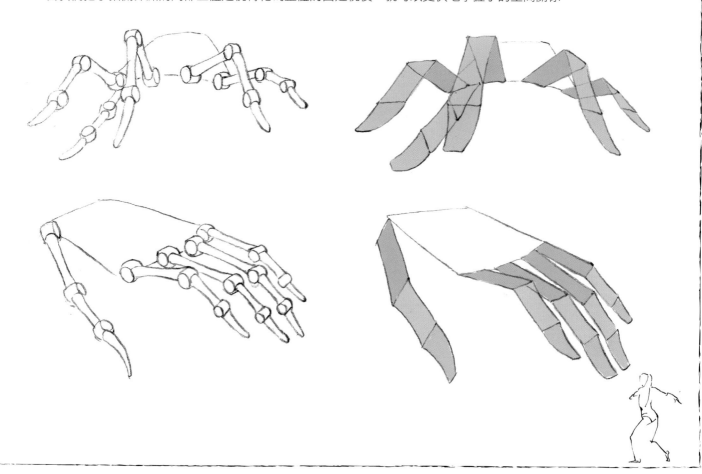

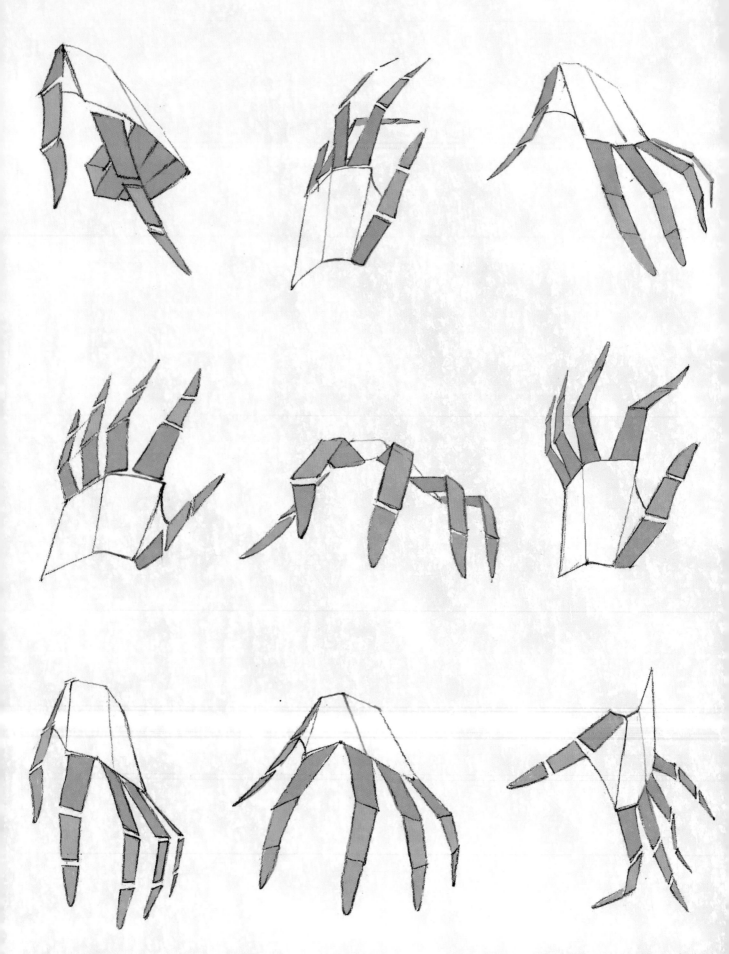

把手進行片狀處理可以讓我們更能感受各個透視狀態下手的轉折關係，當我們掌控好這種轉折關係後，就可以把它運用到表現真實手的透視變化中。

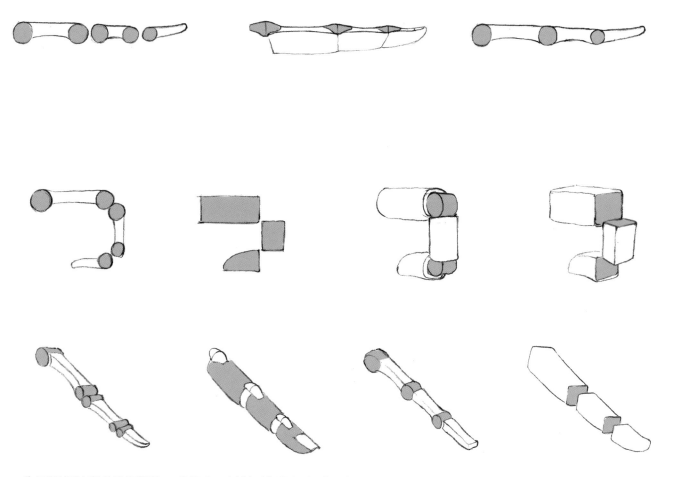

為了更好地對手進行塑造，我們也可以對手指進行立體化處理，這也有助於我們掌控手指細節處的透視。

對手指進行立體化處理時，我們可以省去每根手指的關節，同時強化對每根手指厚度的表現。

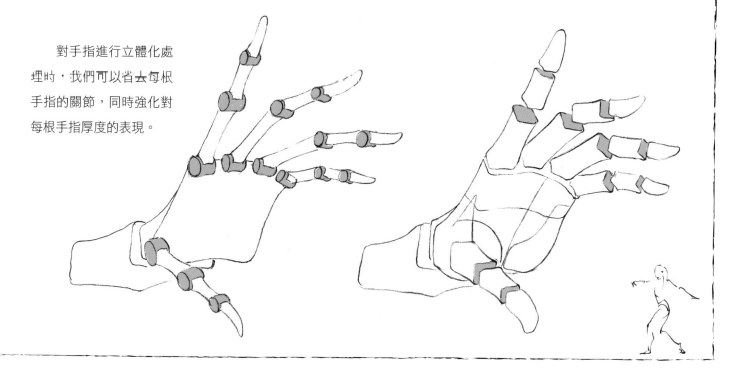

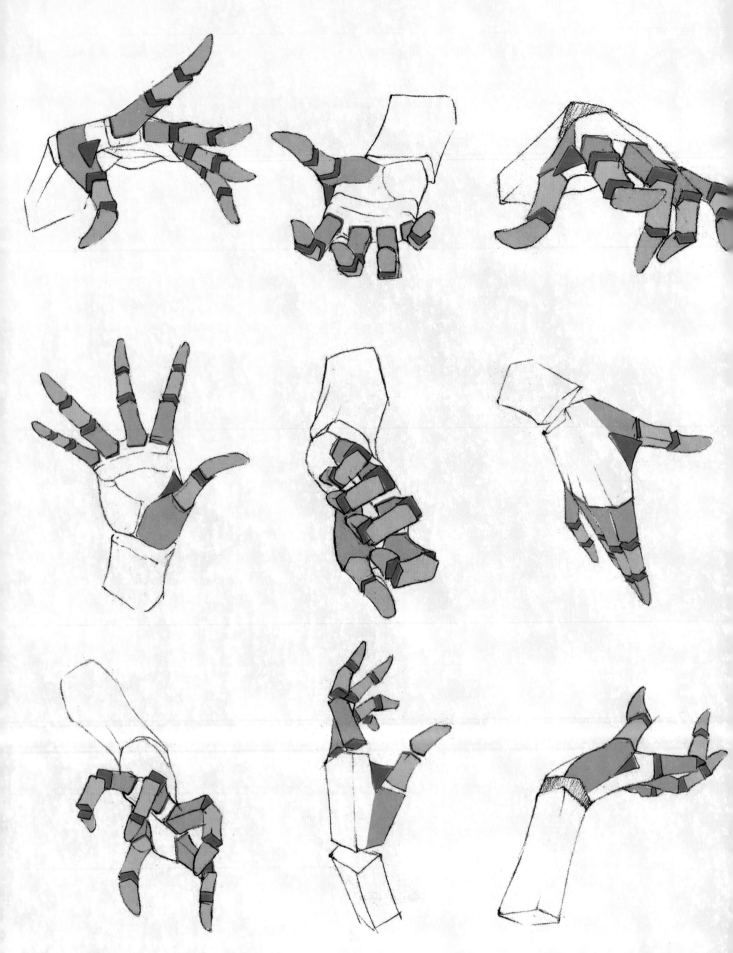

在繪製每根手指的時候，我們要理解手指變化的規律，考慮代表關節點的方塊體的朝向以及對應的空間關係。

07

抓住東西的手繪製練習

◆　抓住物體的手繪製步驟

01

確定所畫物體的體積，接著畫出代表手掌的方塊體（注意方塊體的透視要正確）。

02

在方塊體上加上大拇指和小拇指上的兩塊肌肉，找到手指根部並標出手指及手指關節點，同時找到手指和物體接觸的部位。

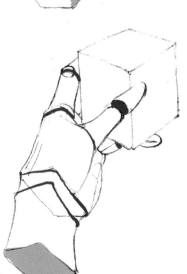

03

將每個手指關節點的透視、弧度標識清楚，最後在支架中添加細節。

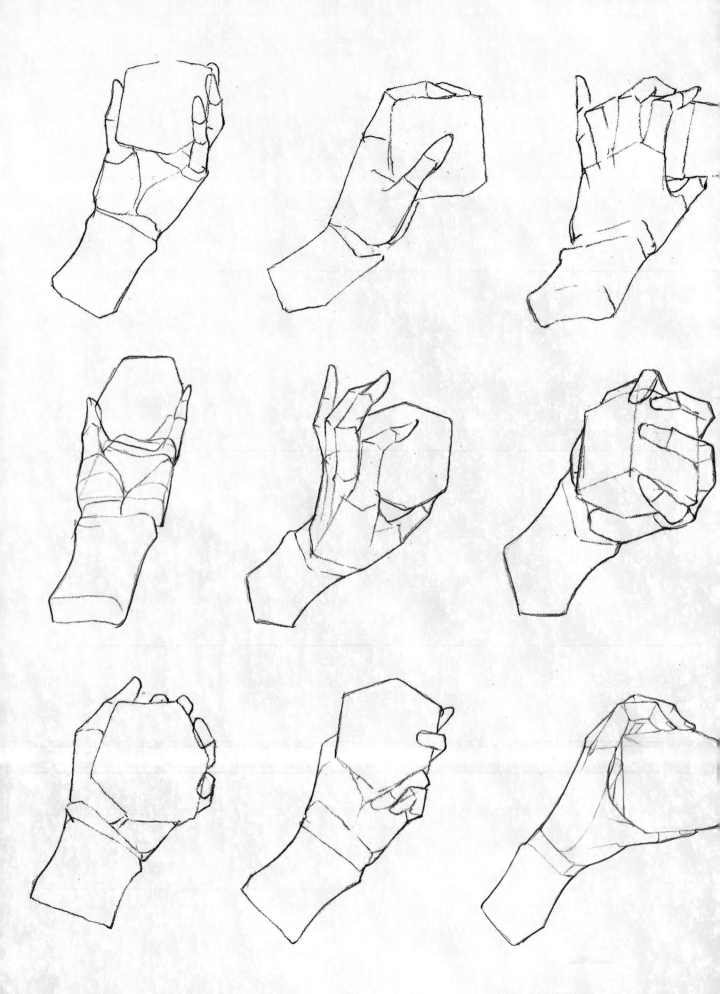

繪製抓住物體的手需要做大量練習，我們可以參照上圖，用自己的手抓住一個較小的物體進行多角度的觀察與繪
製。

08

握拳的手繪製練習

◆　握拳的手繪製步驟

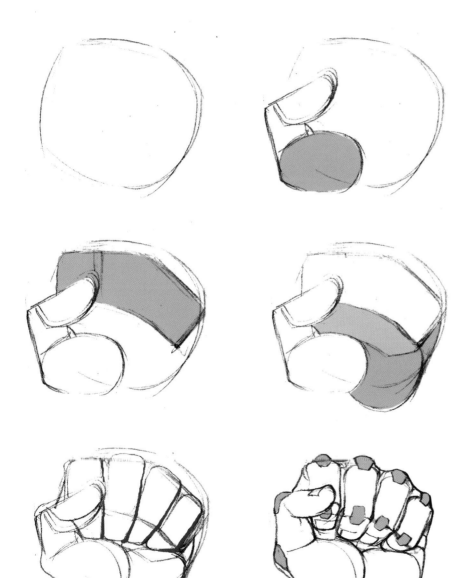

01

確定手的大致形狀，找到大拇指所處
的位置。

02

確定其餘四根手指的位置和四根手指
因轉折形成的面。

03

將得到的平面進行劃分，確保每根手
指粗細合理，最後再進行刻畫。

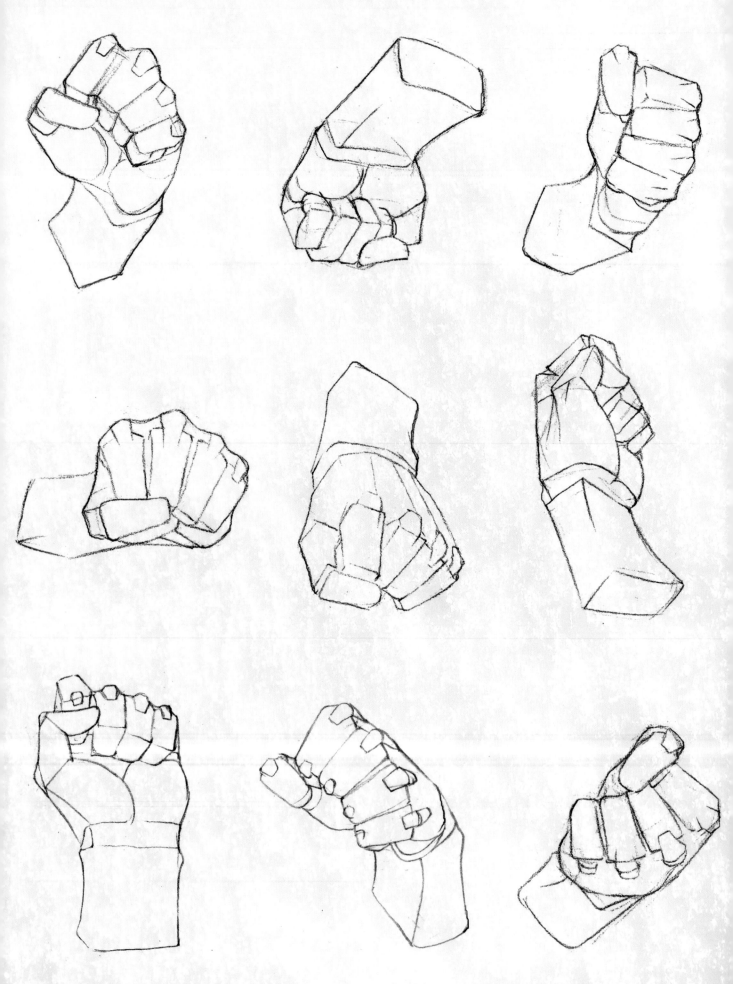

繪製握拳的手時，我們可以多關注指節突起處的表現，以及每個指節突起處的透視關係。

09

雙手繪製練習

先確定手腕的透視關係以及要握住物體的透視關係，接著找到代表手掌的方塊體所處的位置和每根手指的起點位置。

再找到手指的轉折點，將手指進行片狀處理，這時會得到比較直觀的立體支架，最後在這個支架上進行細化處理。

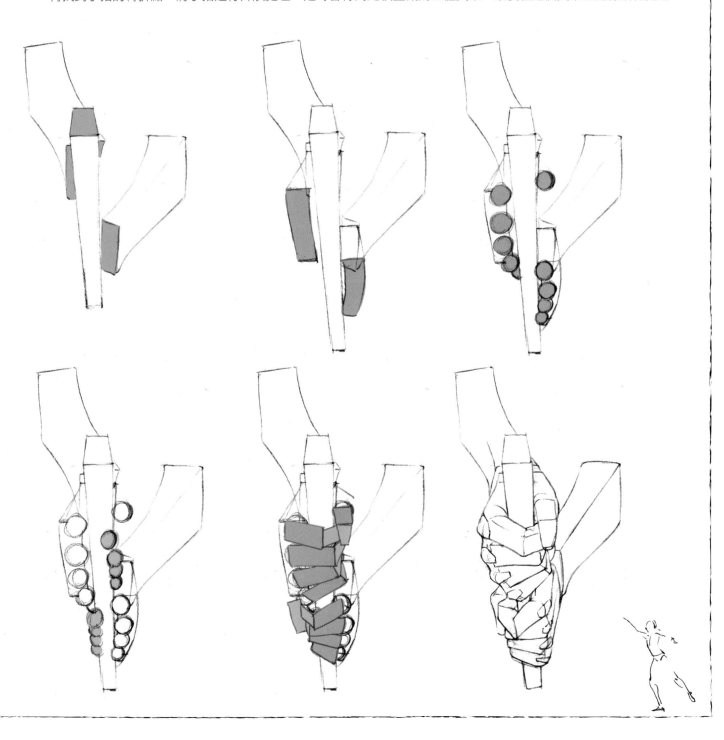

要掌握雙手的繪製方法需要做大量的練習，我們可以根據不同的需求嘗試做「百手練習」。我們可以先試著練習表現雙手的關係，在這個過程中可以著重表現手掌和手指的立體感。

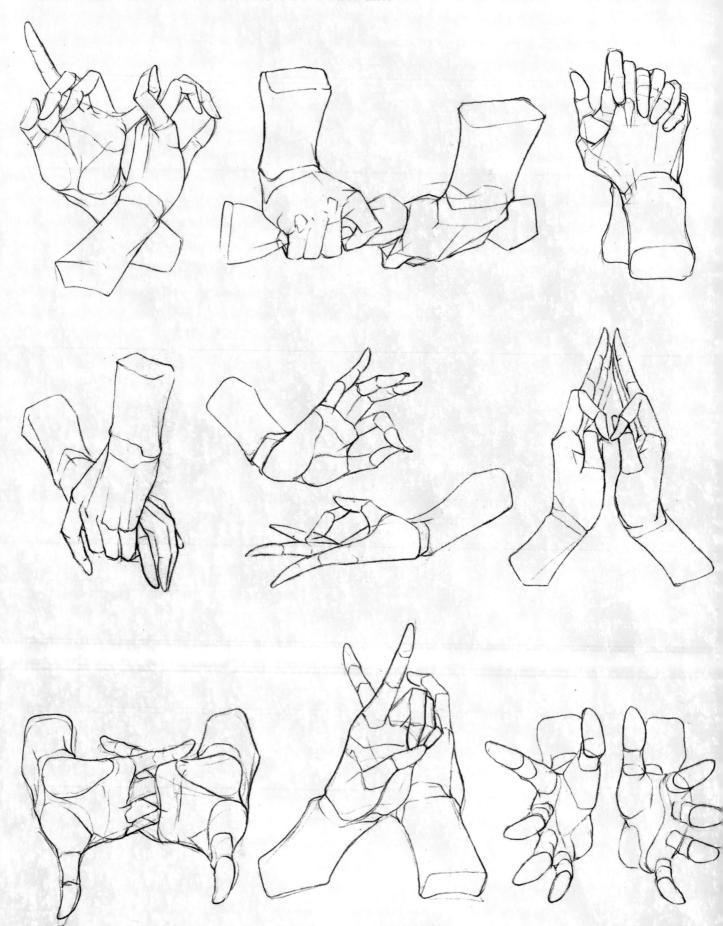

10
不同形態的手

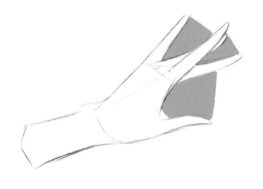

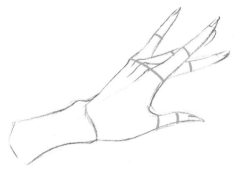

將手的支架繪製掌握到一定程度後，我們可以嘗試對手指進行美化。不同的起稿方式會產生不同的繪製結果，有些手指在特定情況下呈現的平面關係更好看，我們在起稿的時候就可以針對這種平面關係進行概括處理，然後在形狀範圍裡劃分手指關節，最後再細化手的各個部位。

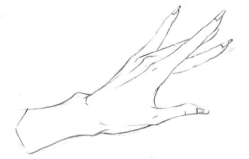

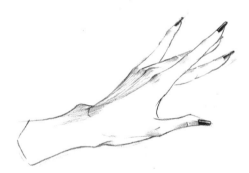

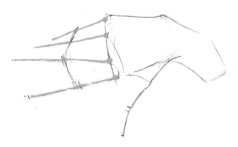

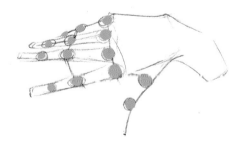

有些手指關節極具美感，我們也可以針對手指關節採用不同的起稿方式，再對每個手指關節所處的位置、表現的狀態進行細化處理，這樣就能夠畫出不同表現的手指。

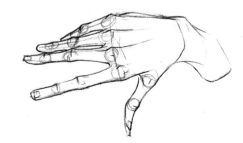

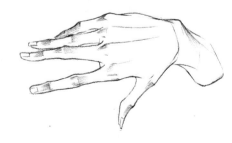

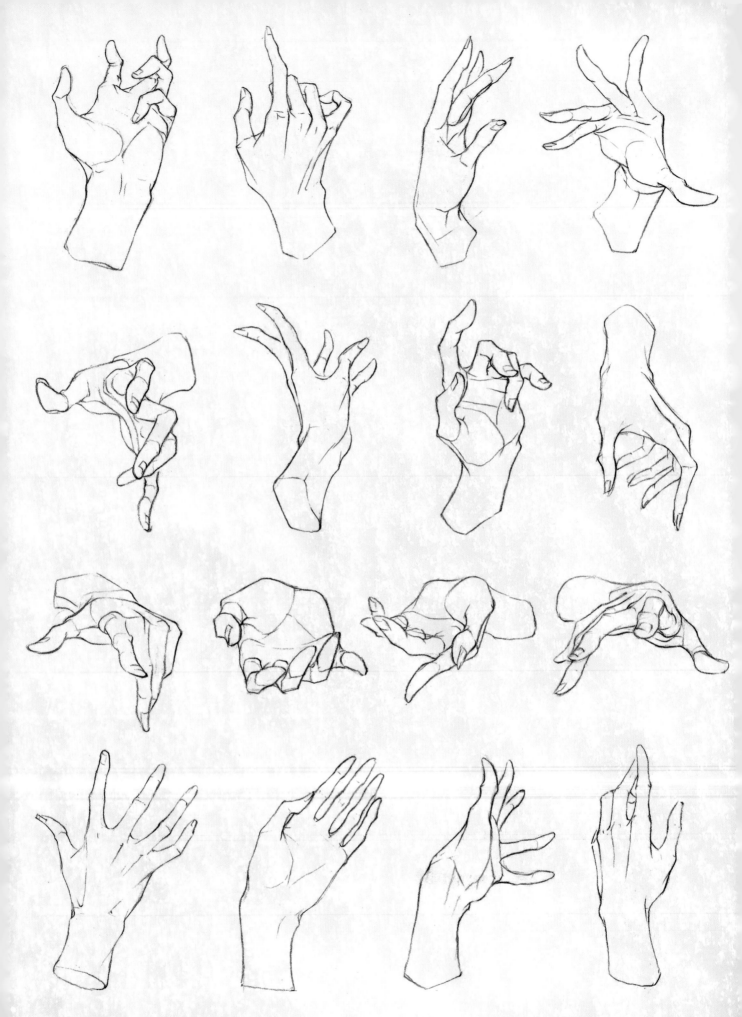

我們可以參照上圖繪製不同的手指。

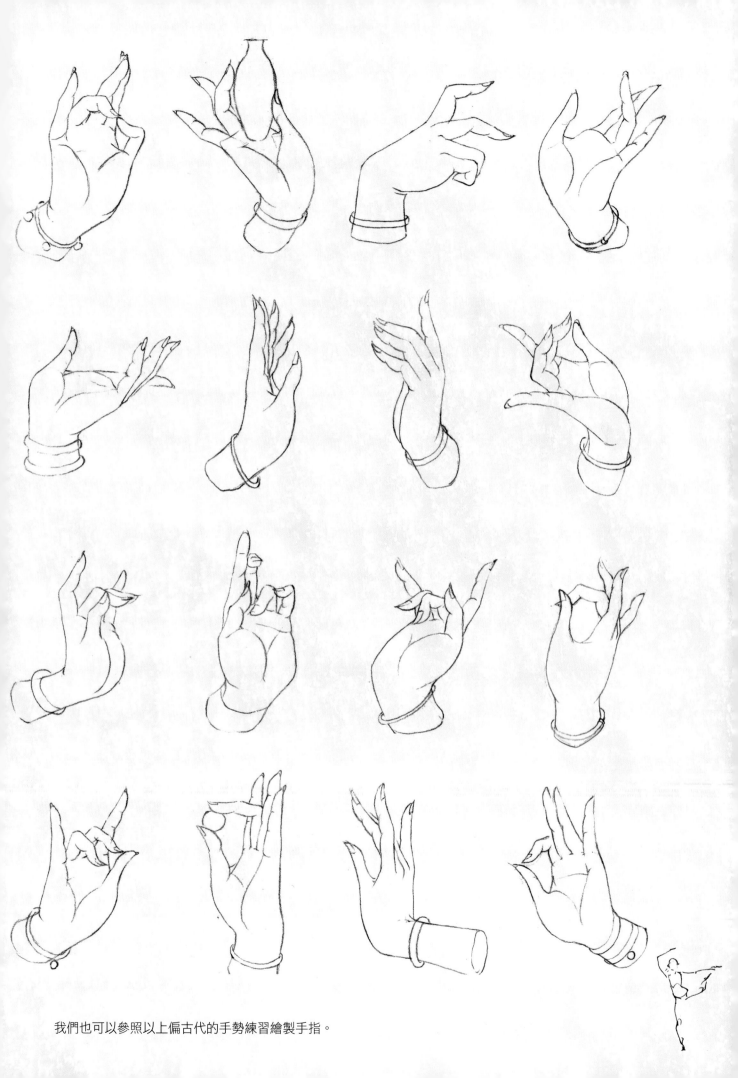

我們也可以參照以上偏古代的手勢練習繪製手指。

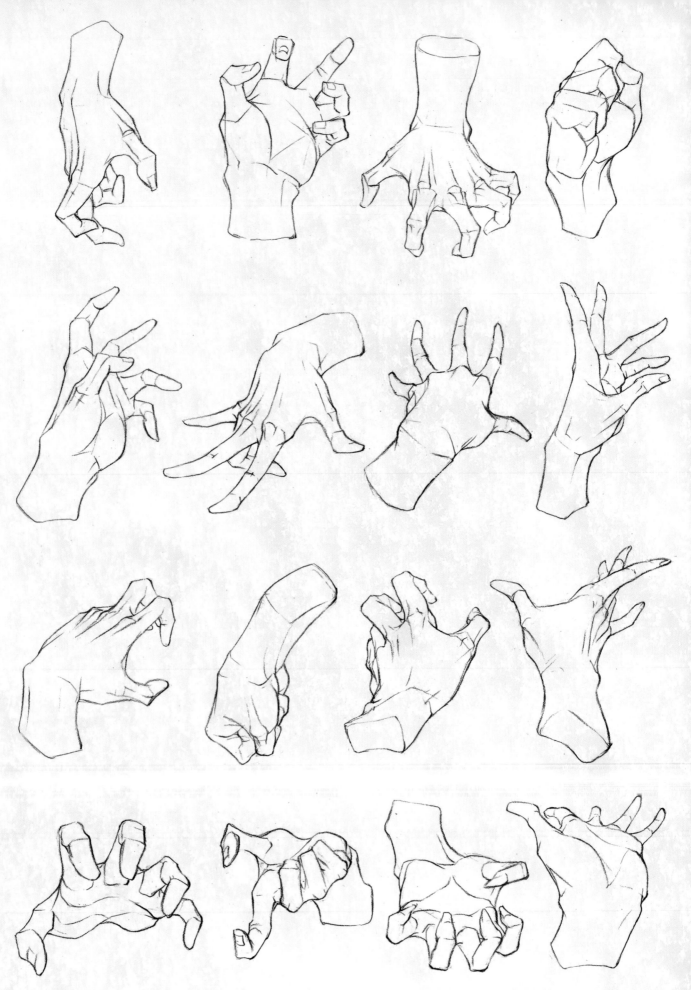

此外，我們還可以參照上圖練習繪製有力量的手指。

畫手的方式有很多，當我們掌握了相關知識後，就能繪製出自己想要表現的手指。

11

腳的結構拆解

我們可以把腳的結構拆解成五個部分：腳踝、腳跟、腳掌、足弓和腳趾。

腳趾沒有手指那麼靈活，我們應該著重把腳的立體關係理解到位，在各個角度下把腳的透視畫好。

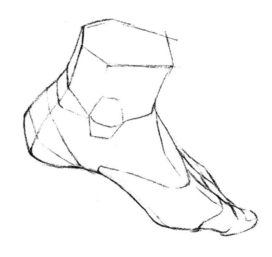

腳踝
腳踝是小腿和腳的連接處。

腳跟
腳跟的透視是否繪製準確會直接影響腳的透視能否繪製準確。

腳掌
對腳掌進行劃分能方便後續對腳進行塑造。

足弓
足弓是腳的關鍵塑造部位。

腳趾
繪製腳趾時需要把腳趾的透視關係畫清楚。

12

腳的比例關係

◆ **腳側面基礎結構的繪製步驟**

01

把代表腳底的直線三等分。

02

在末端畫一個方塊體。

03

在其基礎上增加腳底的厚度，增加的厚度大致是方塊體厚度的
四分之一。

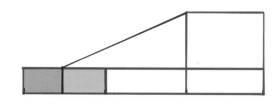

04

將前端二等分，將二分點連接方塊體。

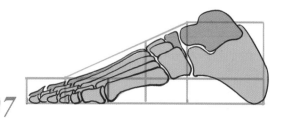

05

將腳底二等分，用二分點連接上方的斜線，這樣就把腳側面的
基礎支架畫出來了。

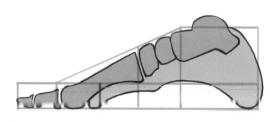

06

透過這樣的基礎支架，我們在畫腳部骨骼時就更容易找到這些
骨骼的對應位置。

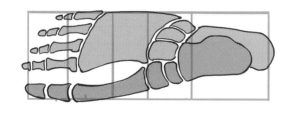

07

腳的比例不是絕對的，但我們可以透過掌握大致的比例規律更
好地掌握整個腳的基礎形態。

13

腳踝的結構

01

腳踝的橫截面可以看作一個方形。

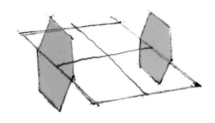

02

將這個方形放平，在左右兩側分別加上兩個骨骼的突起面。

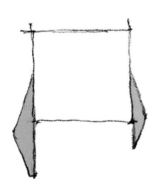

03

從正面看，外側的骨骼突起面要比內側的骨骼起面高。

04

腳踝像一個夾子夾住腳的起點。

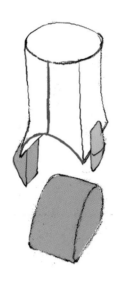

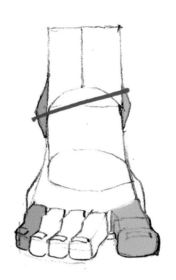

05

換個角度看，更方便我們瞭解兩者的立體關係。

06

腳踝畫得是否準確決定了我們能否把腳的結構畫好。

為了更好地繪製腳的結構，我們可以利用以下結構關係圖練習畫出各個角度下的腳踝透視狀態。

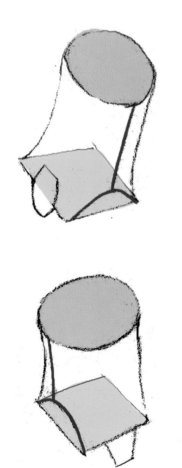

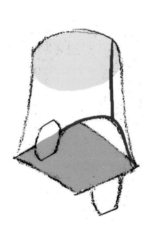

14

腳的結構要點

 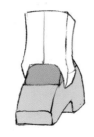

對腳踝有了一定的立體認知後，我們可以在這個基礎上進行腳跟的繪製，要注意畫出腳跟的立體關係。

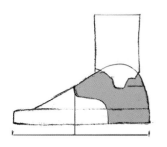 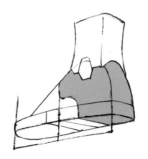

從側面看，腳跟的比例關係大致如左圖所示：腳跟的長度大致占整個腳面長度的二分之一。利用這樣的比例關係，掌握各個角度下腳跟的透視，再來掌控腳的透視關係就會比較簡單。

 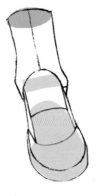

 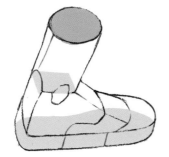 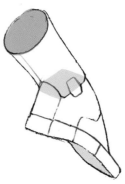

要掌控腳的透視關係，我們可以著重注意小腿、腳腕、腳底這三個面的透視關係，把這三個面的透視關係表現到位，刻畫腳就會比較簡單。

在活動的時候，腳上運動的關節不多，主要集中在以下三個部位。

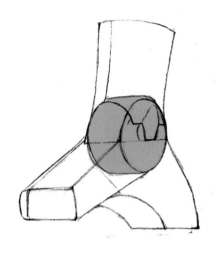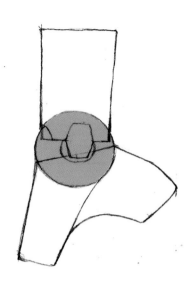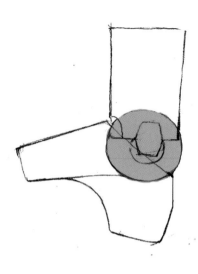

腳踝處。我們可以把腳踝處的關節想像成圓柱齒輪，腳的運動都需要依靠這些關節進行。

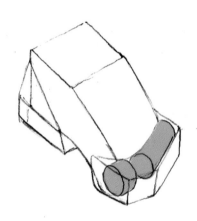

腳趾起點處。我們可以把大拇指和其餘四根腳趾的起點進行劃分，方便我們在繪製腳的時候進行概括處理。

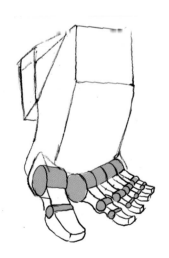

　　腳趾處。大拇趾只有兩個關節，其餘四根腳趾有三個關節，但這四根腳趾在活動的時候變化的幅度很小，所以我們在繪製的時候可以對其進行概括處理。

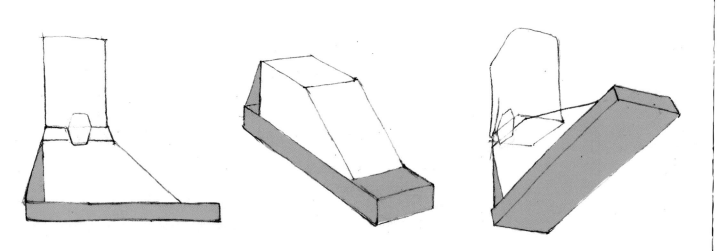

　　當我們對腳的關節有了一定的認知後，可以嘗試對腳進行簡單的幾何化處理，先掌握代表腳底的長方體在各個角度下的透視狀態。

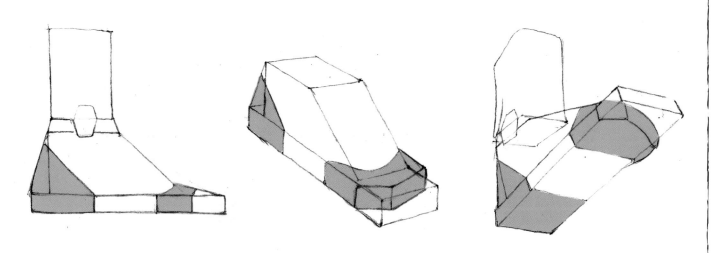

　　在以上幾何體的基礎上，分別找到腳跟和腳趾的起點區域，將這兩處進行簡單的幾何化處理。

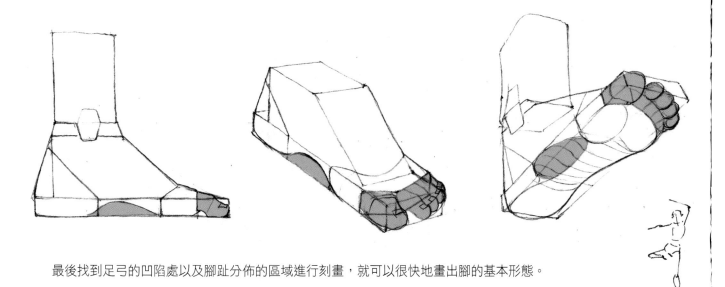

　　最後找到足弓的凹陷處以及腳趾分佈的區域進行刻畫，就可以很快地畫出腳的基本形態。

我們畫腳的時候要注意腳底的結構變化。

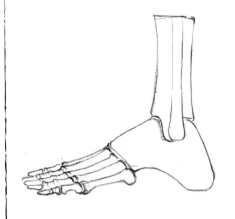

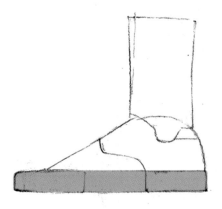

從外側觀察，腳底相對平整。

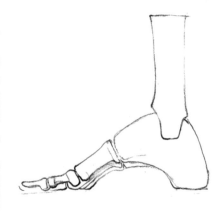

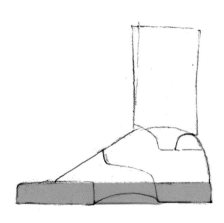

從內側才能看到足弓的拱形狀態。

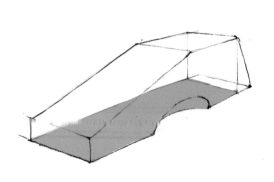

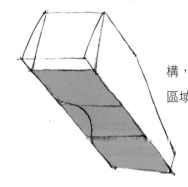

我們可以把腳看成一個梯形結構，在下方居中的位置挖出一個拱形區域。

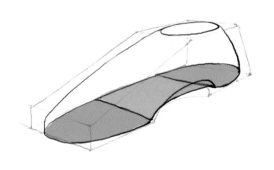

為了更好地表現這個區域，我們可以把腳底簡單地三等分。

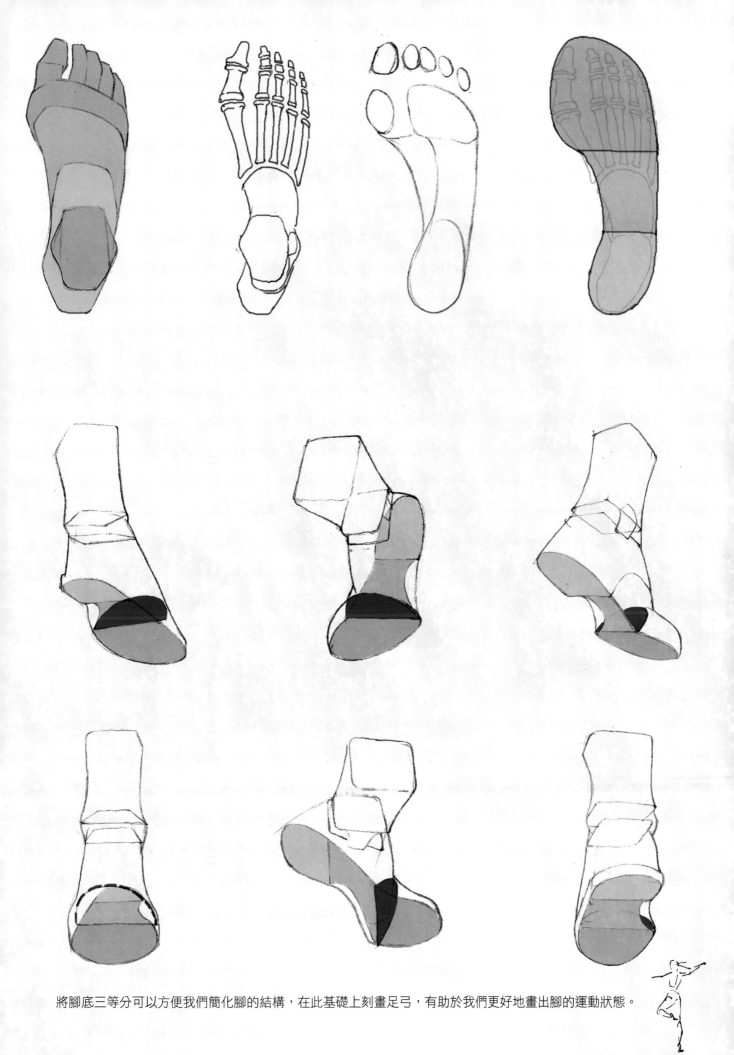

將腳底三等分可以方便我們簡化腳的結構，在此基礎上刻畫足弓，有助於我們更好地畫出腳的運動狀態。

15

腳與地面的空間關係

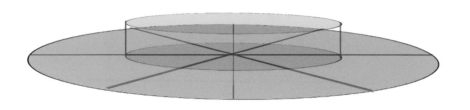

我們可以簡單地將腳與地面的空間關係理解成左圖所示的幾何體透視關係。先畫出一個圓，在圓的中心部分畫一個圓柱體。

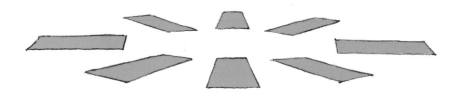

找到不同朝向腳底的透視關係並畫出透視面。

在透視面上塑造出腳跟的高度。

以腳跟的高度為基礎，增加厚度。

最後添加腳背的傾斜面，畫出腳趾的厚度，就能得到一個個朝向不同的梯形結構。

16

腳的繪製步驟

01

我們把所學知識進行串聯，先確定腳底的透視，將腳底三等分。

02

在末端塑造一個方塊體來確定腳跟的透視狀態。

03

接著塑造腳趾的厚度，將其上端與腳跟的起點做連接畫出梯形結構。

04

在腳底二分之一處找到並標出一個橫截面。

17

腳部繪製要點

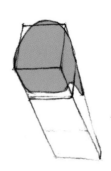

01

有了橫截面作為參考，對腳跟進行詳細塑造。

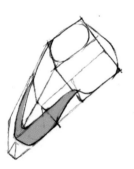
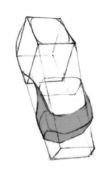
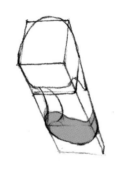

02

標出腳趾起點的區域。

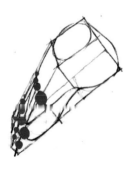
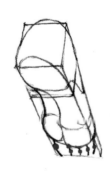

03

為了更好地塑造腳趾，我們透過點和線劃分出每根腳趾的位置。

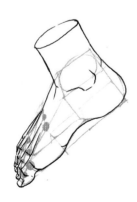
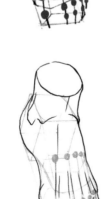
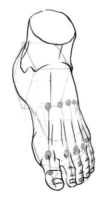
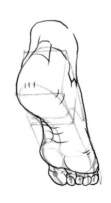

04

在以上幾何體結構的基礎上，再對整個腳的輪廓、結構進行修整，就可以得到朝向不同的腳。

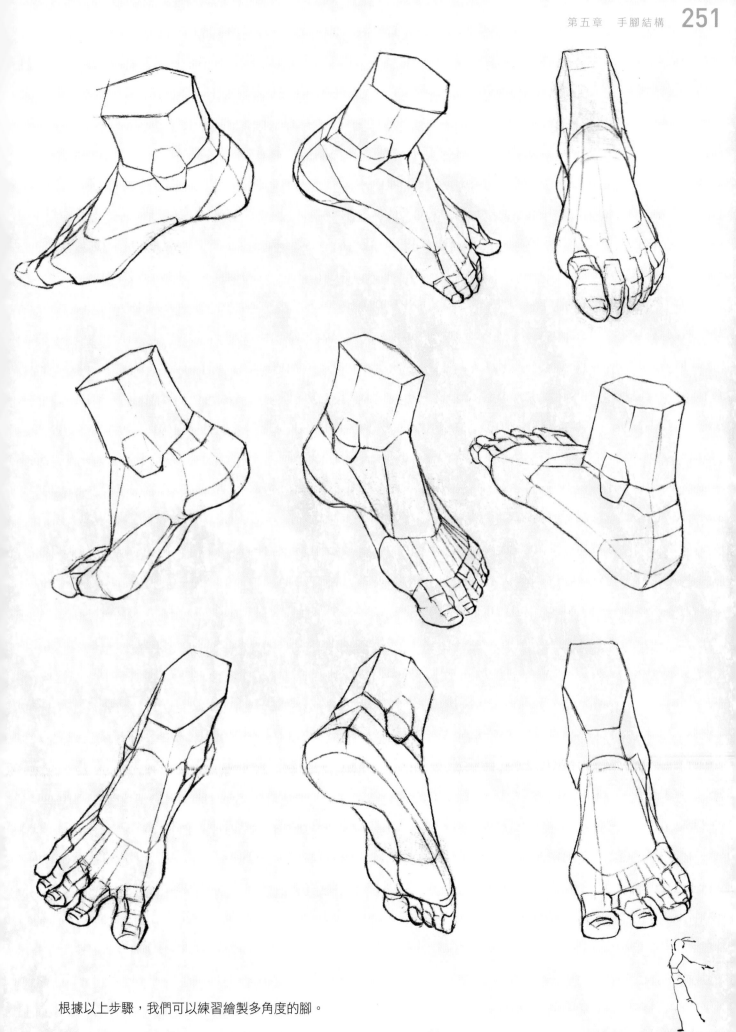

根據以上步驟，我們可以練習繪製多角度的腳。

18

鞋子的繪製練習

◆ 在腳的結構上繪製鞋子的步驟

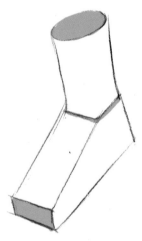

01

繪製鞋子不需要詳細刻畫腳，所以我們可以先把腳用簡單的幾何體進行概括。

02

標出腳腕以及腳跟轉折的區域。

03

在各個位置上畫出鞋子對應的結構設計。

04

對鞋底的結構進行概括化處理，細化鞋面。

05

在以上的結構中表現出足弓的弓形弧度。

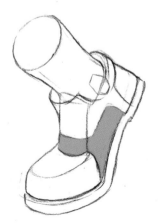

06

腳在運動的時候，腳上主要的活動和擠壓的部分集中在足弓和腳趾的銜接區域，繪製鞋子要呈現出這種活動與擠壓。

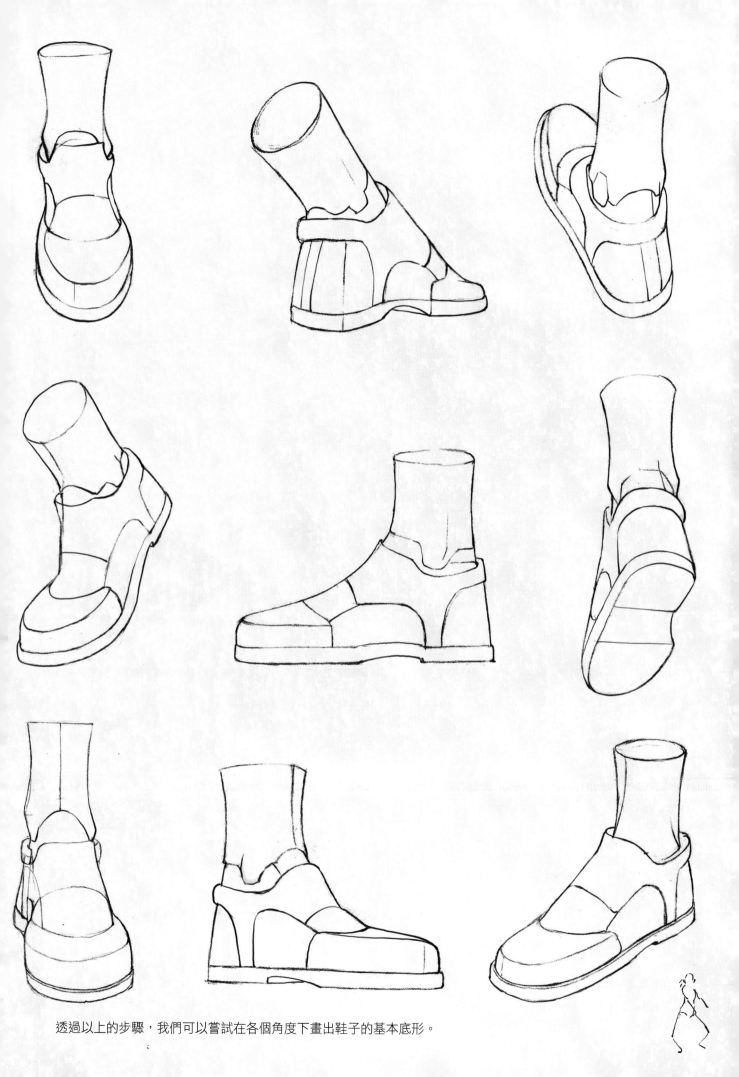

透過以上的步驟，我們可以嘗試在各個角度下畫出鞋子的基本底形。

◆ **繪製不同鞋子的步驟**

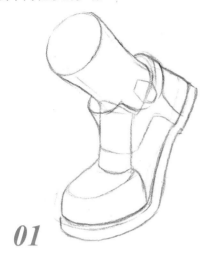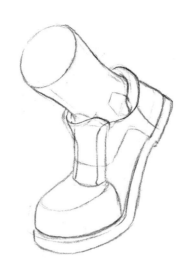

01

我們可以利用鞋子的基本底形對不同的鞋子進行塑造。

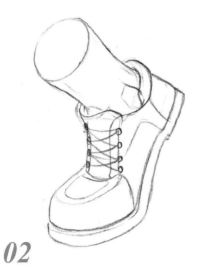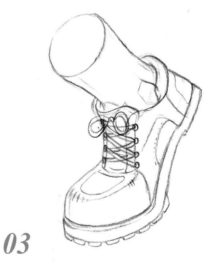

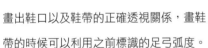

02

畫出鞋口以及鞋帶的正確透視關係,畫鞋帶的時候可以利用之前標識的足弓弧度。

03

對鞋子進行細化,很快就能畫出鞋子的基礎結構。

04

不同的鞋子都可以利用這樣的基本底形繪製出來,因為鞋子的基本底形一般沒有太大區別。

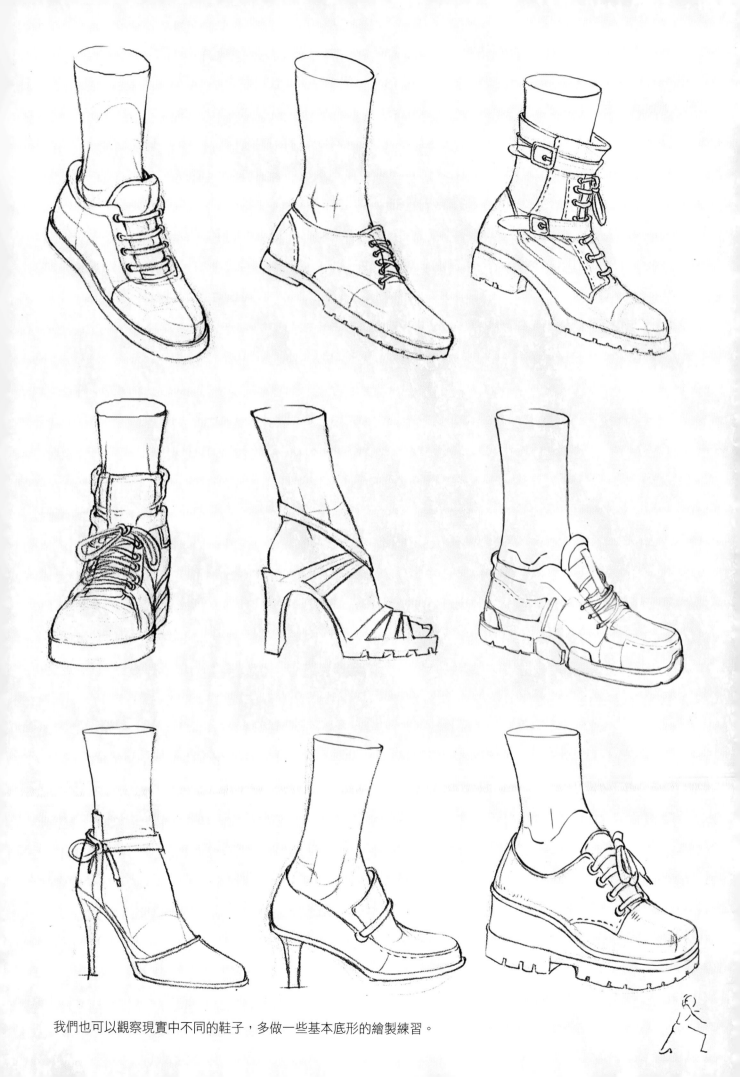

我們也可以觀察現實中不同的鞋子，多做一些基本底形的繪製練習。

◆　直接繪製鞋子的步驟

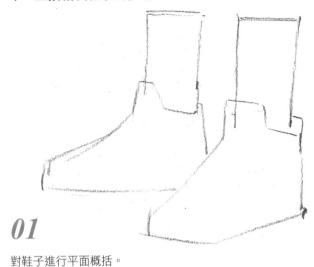

01

對鞋子進行平面概括。

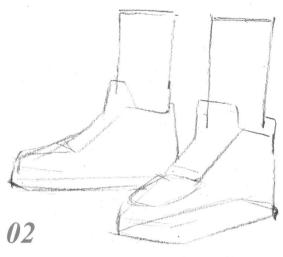

02

畫出鞋面的立體關係以及鞋與地面的空間關係。

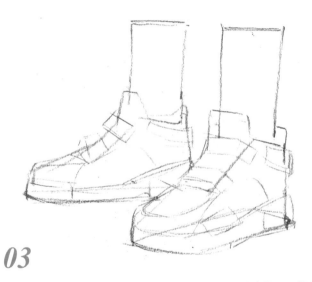

03

對鞋子的結構進行劃分並細化。細化的時候著重畫出鞋口、鞋帶以及鞋底的結構關係。

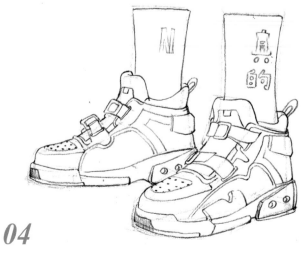

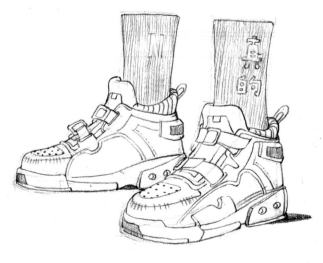

04

在鞋子的各區域裡添加對應的細節，加上一些調子和小的轉折，處理好陰影關係，一雙鞋就繪製完成了。

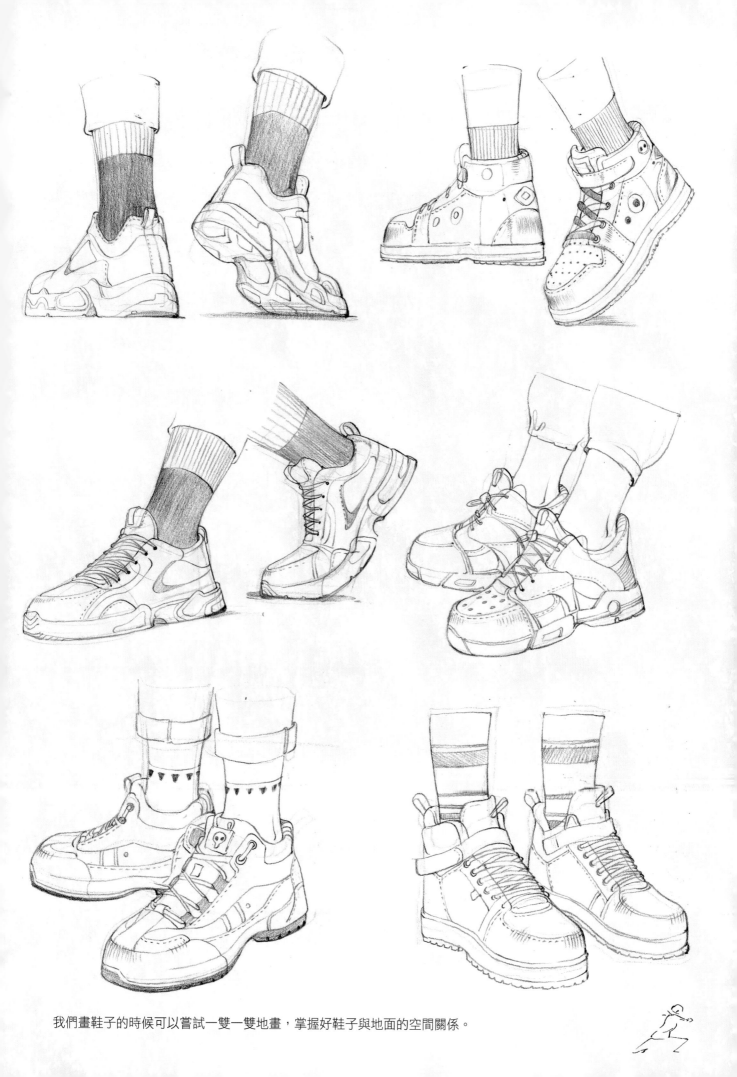

我們畫鞋子的時候可以嘗試一雙一雙地畫，掌握好鞋子與地面的空間關係。

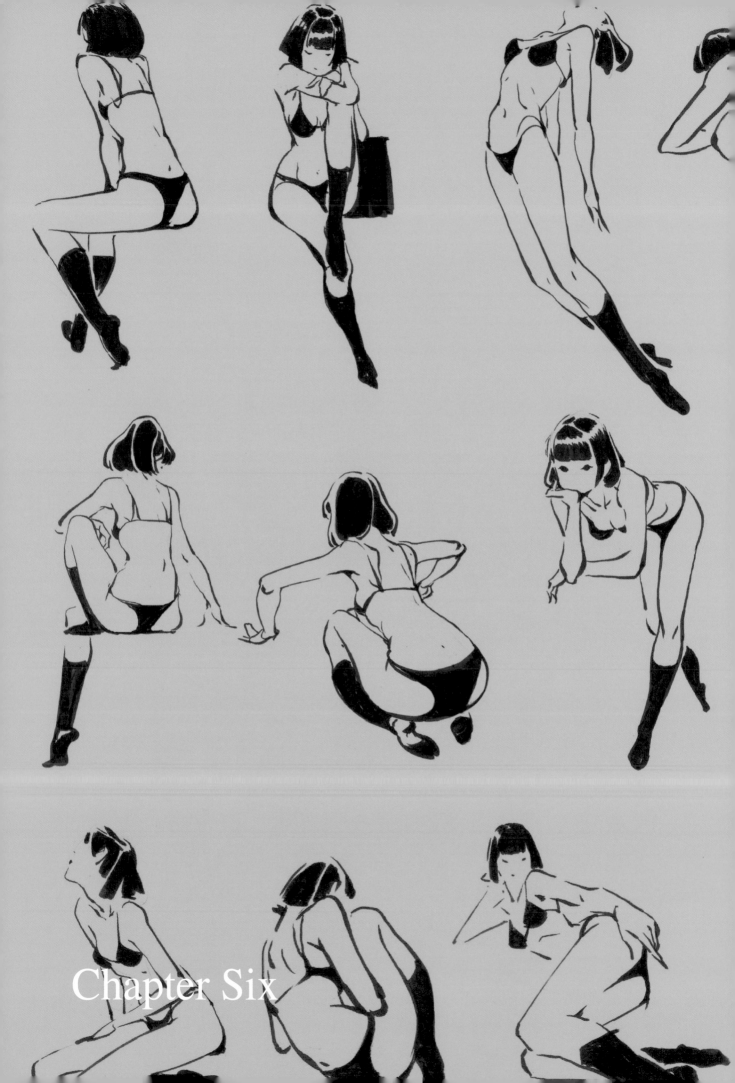

Chapter Six

人體支架練習

01

方塊人繪製練習

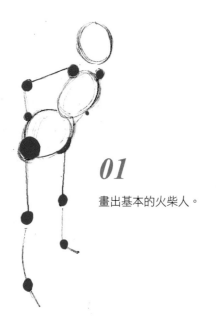

01

畫出基本的火柴人。

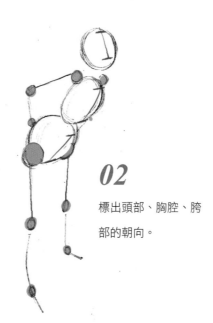

02

標出頭部、胸腔、胯部的朝向。

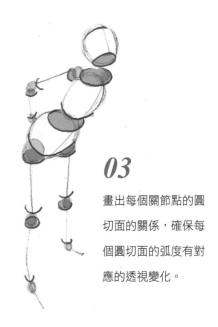

03

畫出每個關節點的圓切面的關係，確保每個圓切面的弧度有對應的透視變化。

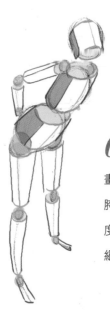

04

畫出頭部、胸腔以及胯部這三個區域的厚度，再畫出四肢的粗細。

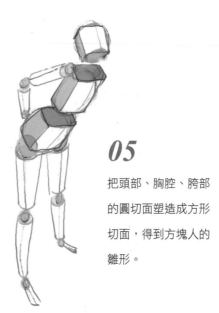

05

把頭部、胸腔、胯部的圓切面塑造成方形切面，得到方塊人的雛形。

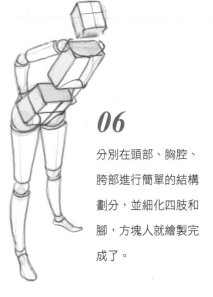

06

分別在頭部、胸腔、胯部進行簡單的結構劃分，並細化四肢和腳，方塊人就繪製完成了。

方塊人繪製練習有助於我們更清楚地認知人物運動時的空間關係。

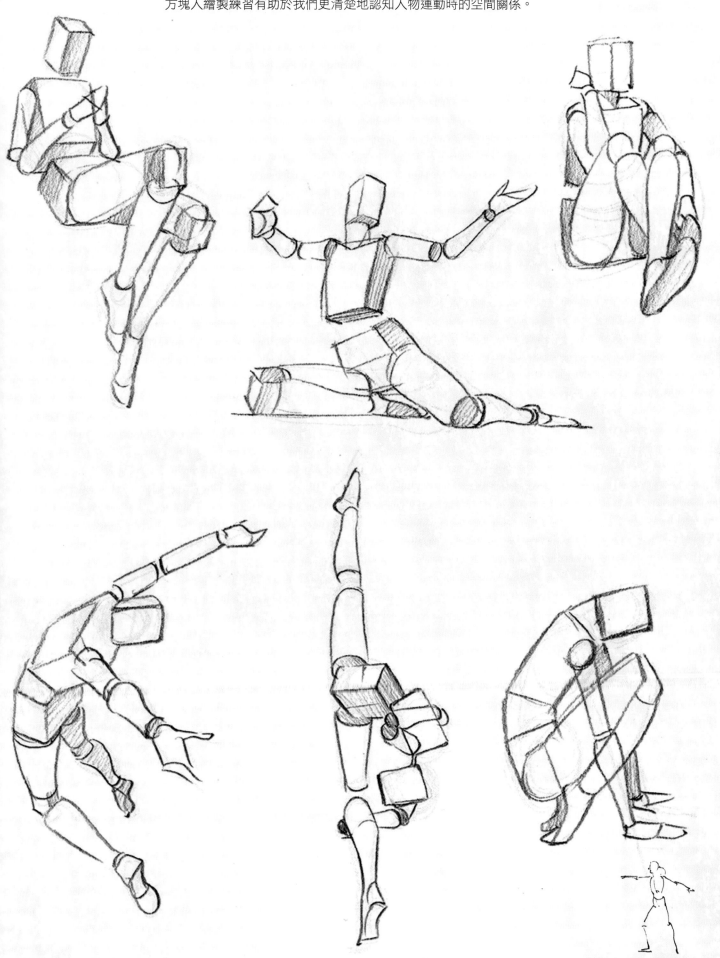

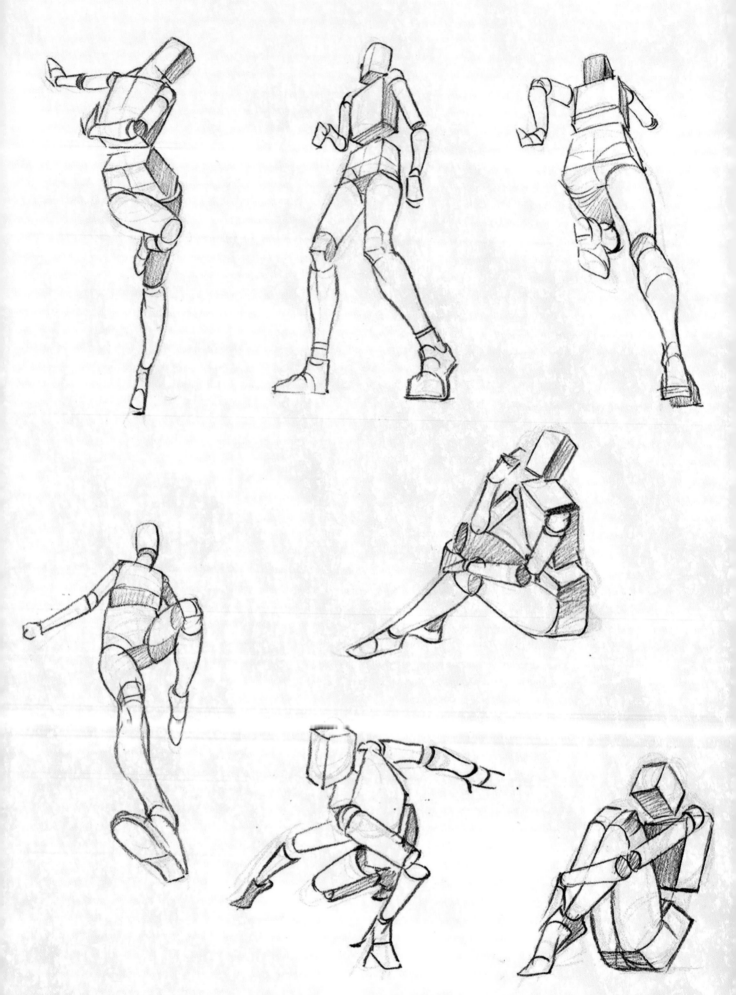

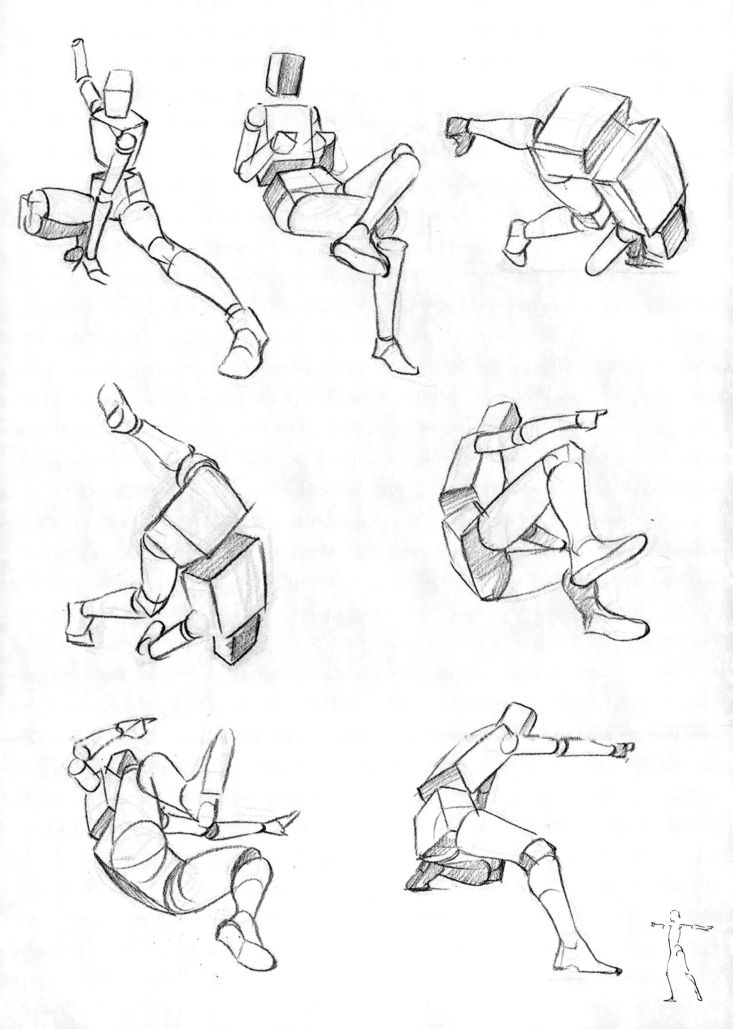

02

方塊人默畫練習

◆ 方塊人默畫的步驟

01

在紙上隨意畫一個平面形狀。

02

在平面形狀裡分別畫出代表頭部、胸腔、胯部的三個圓，盡量畫出這三個圓的前後透視關係。

03

在軀幹位置正確的情況下，畫出四肢並標識出四肢的關節點，畫四肢時盡量讓四肢填充滿整個平面形。

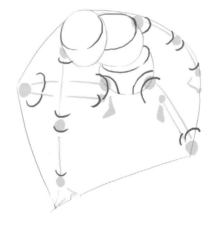

04

在每個關節點上分別畫出四肢的弧度朝向，並畫出頭部、胸腔、胯部的橫截面。

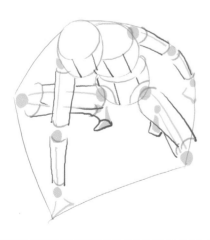

05

標識出頭部、胸腔、胯部的朝向並畫出它們的厚度，再畫出四肢及腳的厚度。

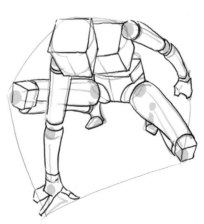

06

對以上的基礎結構進行方塊化處理，就可得到一個比較生動、自然的方塊人。

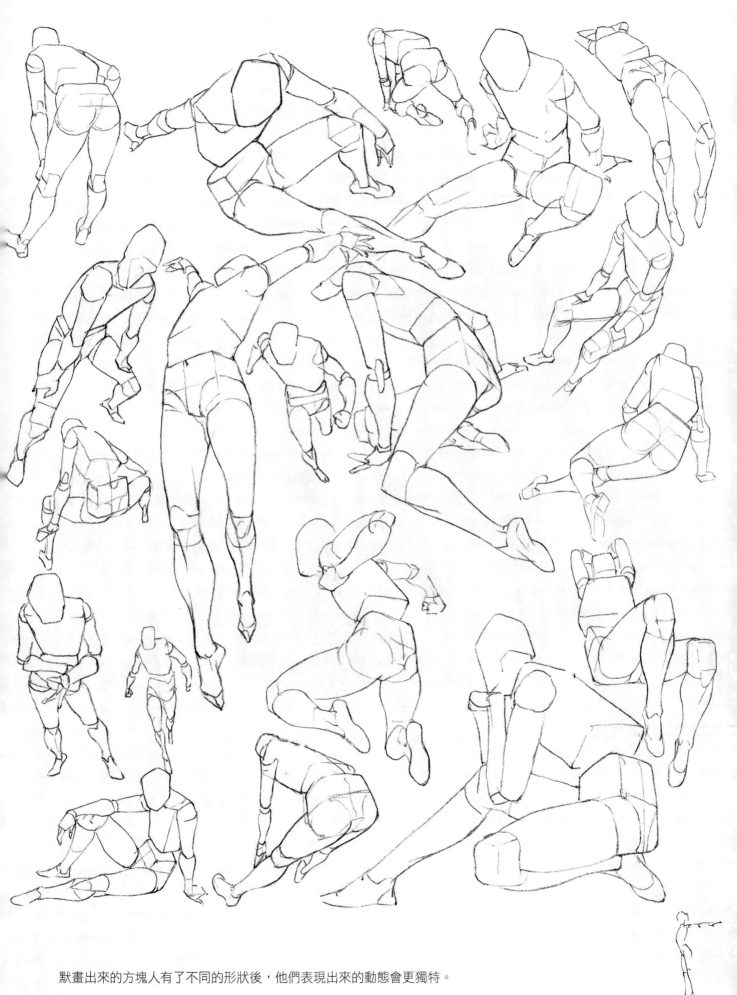

默畫出來的方塊人有了不同的形狀後，他們表現出來的動態會更獨特。

03

方塊人肌肉添加練習

◆ 方塊人肌肉添加的步驟

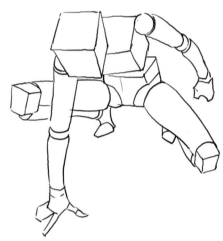

如何在方塊人的基礎上添加肌肉?

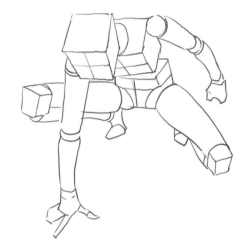

01

在方塊人的基礎上找到軀幹上的十字中心線。

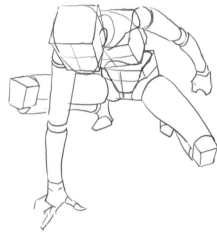

02

在頭部、胸腔、胯部這三個部位分別簡單概括出骨骼的基礎形態,再畫出耳朵的大致輪廓。

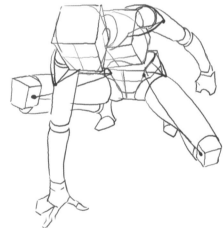

03

畫出主要關節處的肌肉連接關係。

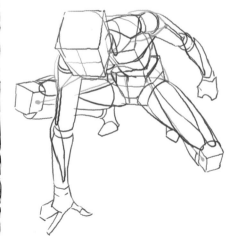

04

分別畫出四肢上的肌肉。

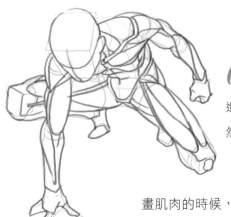

05

進一步細化肌肉,然後處理線條。

畫肌肉的時候,一定要注意關節的透視關係是否準確。

我們可以在之前練習繪製的方塊人基礎上添加肌肉，這樣畫出的肌肉會顯得更生動。

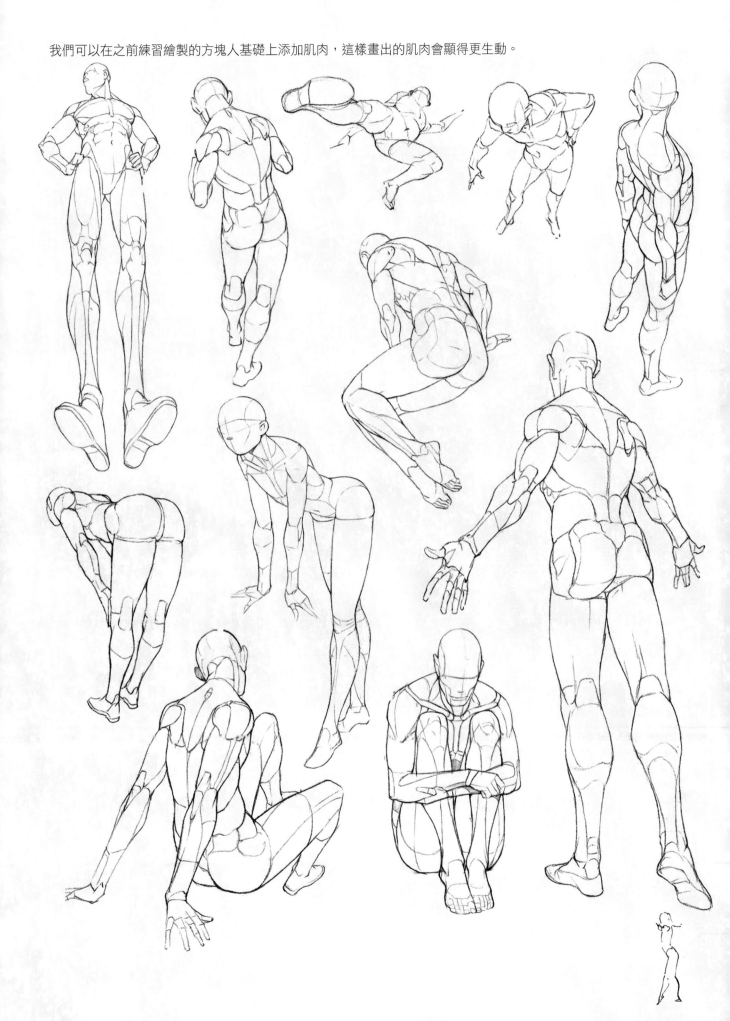

04

人體肌肉簡化

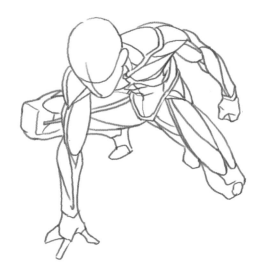

　　繪製人體結構並不需要把每塊肌肉都畫出來，否則會使人體看上去極其不自然。所以我們要對肌肉進行簡化。

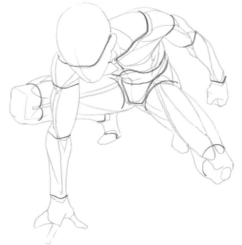

　　簡化前我們需要明確人體關節點的弧度刻畫是否到位。想要畫出生動、自然的人體結構，添加肌肉時要重點表現肌肉在每個關節點上的起伏關係。

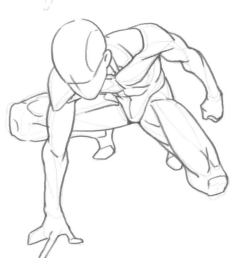

　　我們明確了每處關節點的弧度後，在人體上塑造肌肉穿插線條時，就可以順著之前標識的弧度畫出對應關節點上的肌肉，而關節點以外的肌肉可以進行簡化處理，這樣畫出的肌肉就會比較接近現實中的人體肌肉。

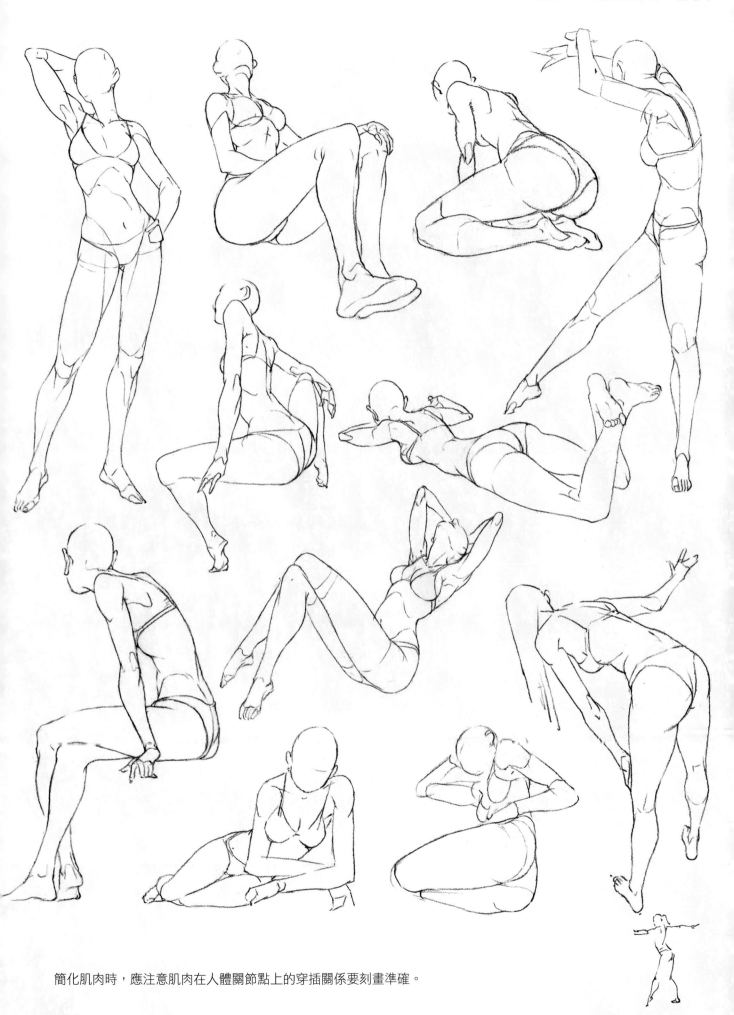

簡化肌肉時，應注意肌肉在人體關節點上的穿插關係要刻畫準確。

05

人體動態的調整

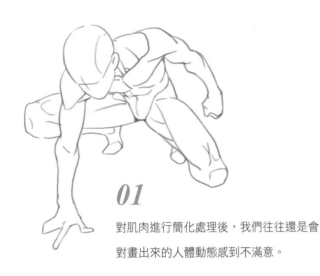

01

對肌肉進行簡化處理後，我們往往還是會對畫出來的人體動態感到不滿意。

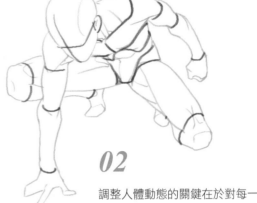

02

調整人體動態的關鍵在於對每一個關節點的弧度進行調整。

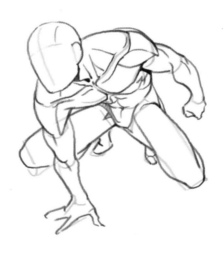

03

很多時候，關節點的弧度是對的，但由此得出的人體動態並不自然。

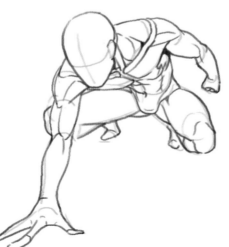

04

那麼我們可以嘗試調整每個關節點的弧度朝向及弧度大小。調整好弧度後，再對人體進行詳細刻畫，這時候得到的人體動態就會給人不同的感受。

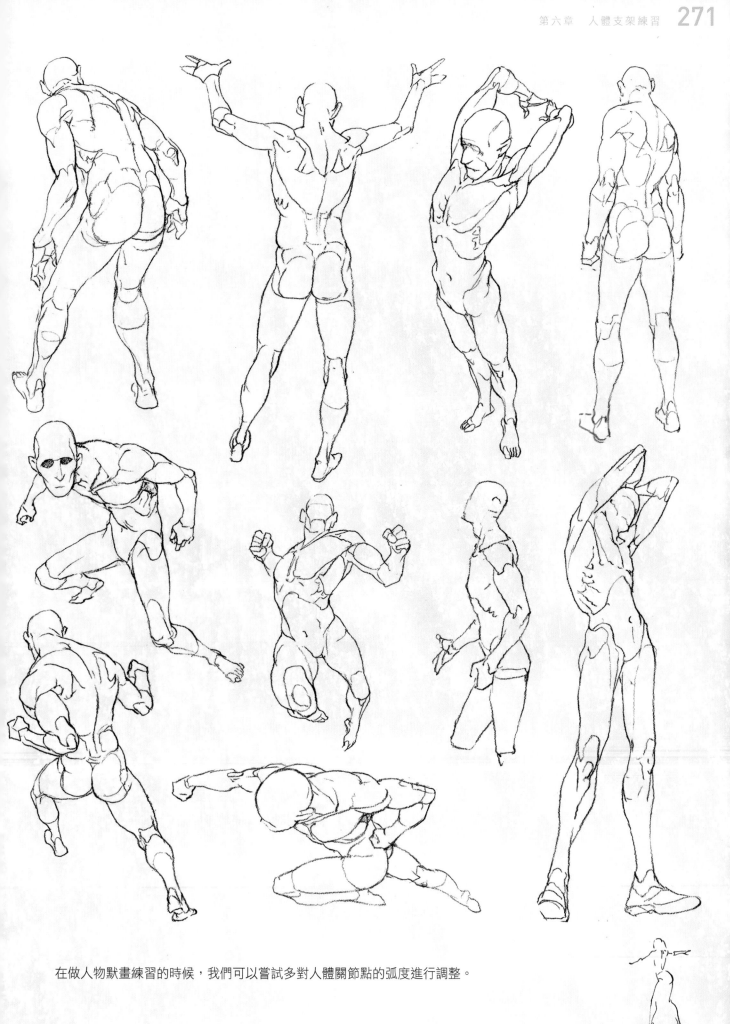

在做人物默畫練習的時候，我們可以嘗試多對人體關節點的弧度進行調整。

06

快速繪製人體動態

◆　快速繪製人體動態的步驟

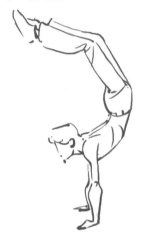

01

畫出人體所在的區域框架。

02

在框架裡分別畫出代表頭部、
胸腔、胯部這三個部位的圓的
位置，確保它們的位置是正確
的。

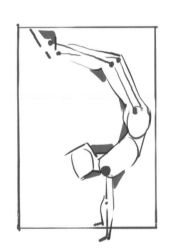

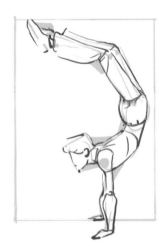

03

對四肢上的關節點進行標識，為了避免所標的點偏離四肢，可以透過
一些簡單的平面形狀對人體進行概括，找到點的對應位置。

04

塑造關節點上的凹凸起伏感，刻畫出人體的厚
度，最後用流暢的線條進行連接並細化局部，
就可以快速得到比較概括的人體動態。

做以下人物繪製練習可以增強我們對人物的平面比例的感受，這對之後默畫具有美感的人物會起到很大作用。

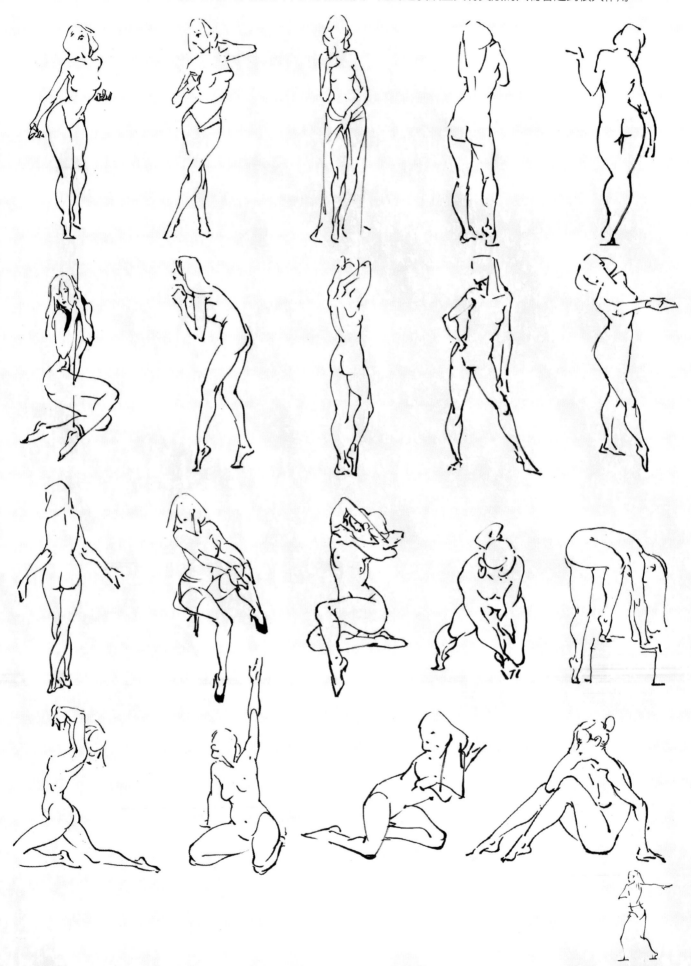

　　如果我們對平面有較強的掌控能力，可以用平面的方式對人物進行概括，標識好每處關節點上的穿插線條，這也是熟悉和掌控人體結構比較好的切入點。

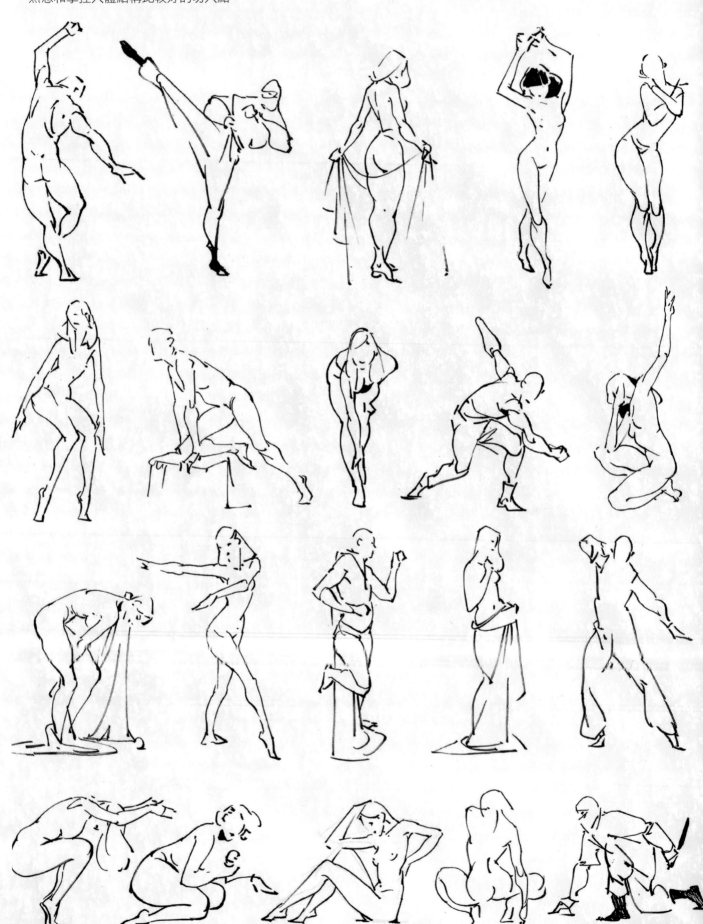

07
在不同形狀中畫人體

01

在紙上隨意畫出不同的平面形狀。

02

分別在這些平面形狀裡繪製不同的人體支架。

03

畫出人物的弧度，確保弧度的準確性。

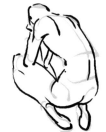 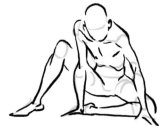 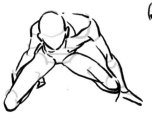

04

連接外輪廓並且細化局部，注意關節點上的穿插線條。

在不同形狀中畫人體，對我們後續繪製比較豐富多樣的人物形態會有很大幫助。

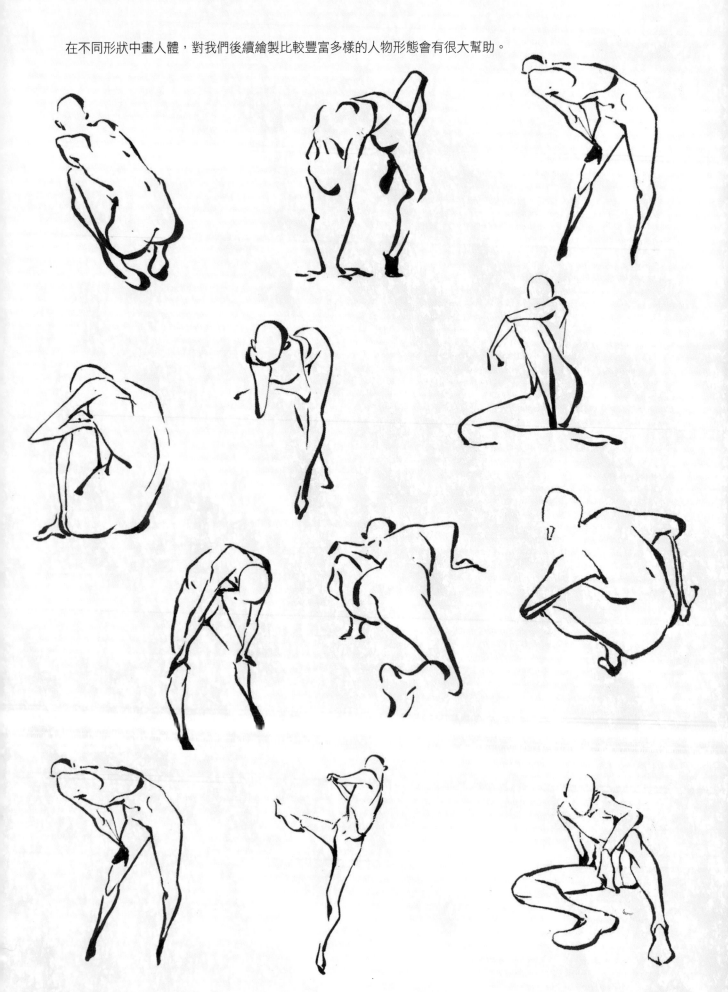

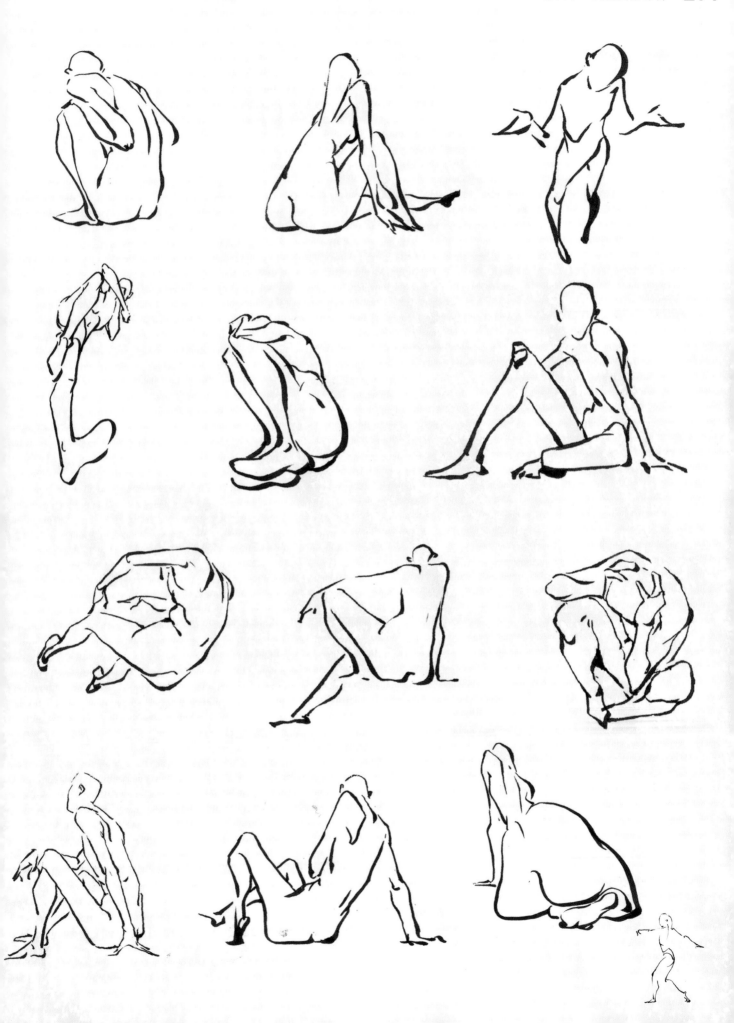

08

女性人物速寫

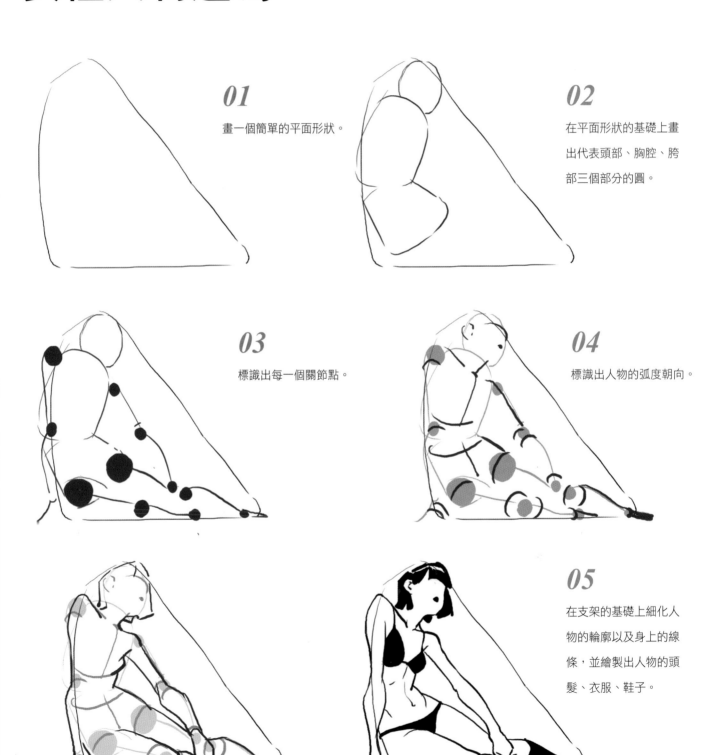

01

畫一個簡單的平面形狀。

02

在平面形狀的基礎上畫出代表頭部、胸腔、胯部三個部分的圓。

03

標識出每一個關節點。

04

標識出人物的弧度朝向。

05

在支架的基礎上細化人物的輪廓以及身上的線條，並繪製出人物的頭髮、衣服、鞋子。

我們也可以參照以下圖片，變換人體在平面形狀中的位置，畫出更有趣的人體動態。

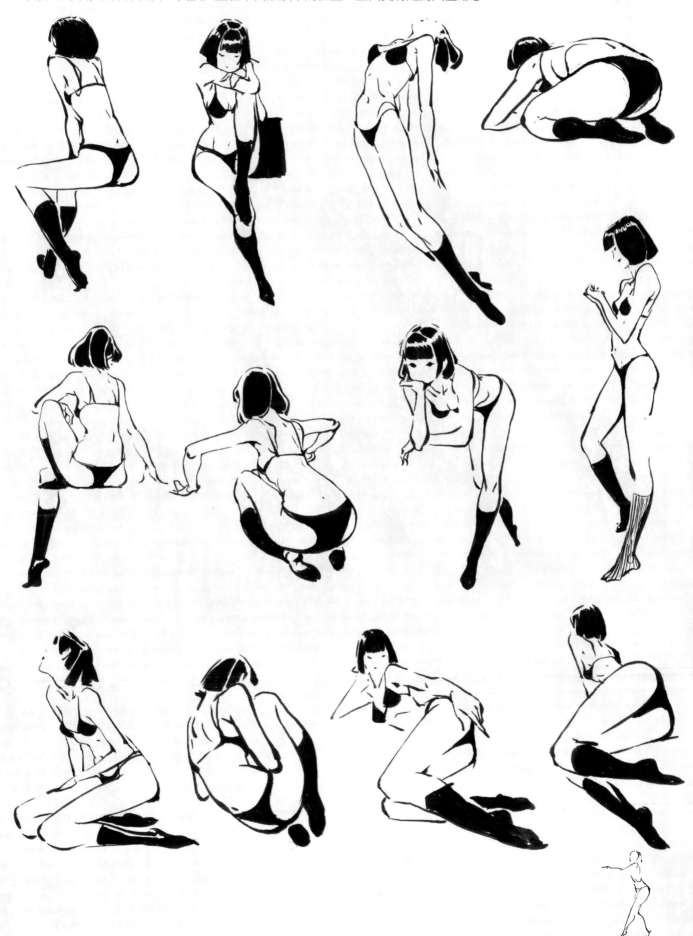

09

個性人物速寫

對形狀的認識達到一定程度的時候，我們可以在畫常規速寫時強化形狀的獨特性，在支架合理的情況下把形狀的立體關係表達清楚，這對我們畫個性人物速寫有很大幫助。

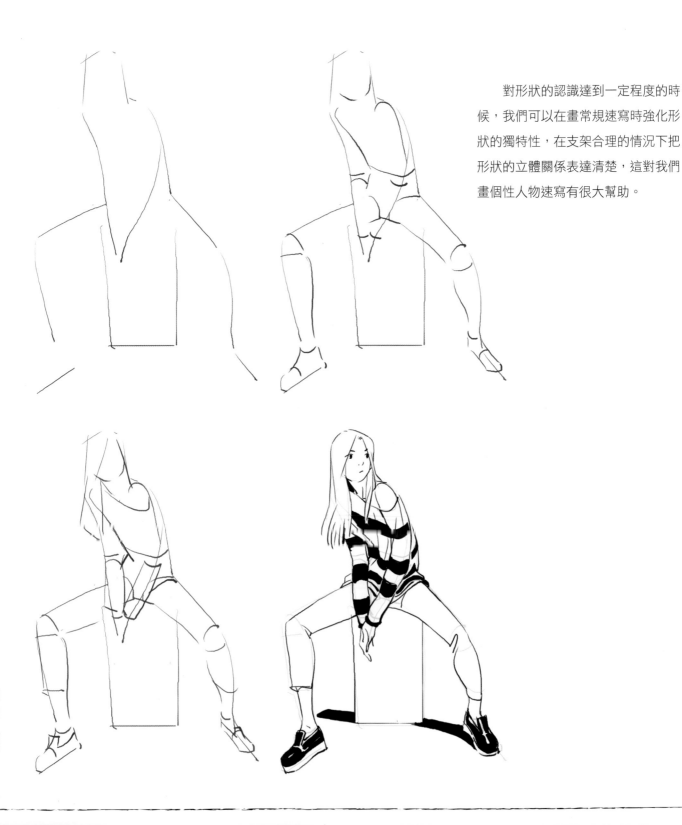

當我們足夠瞭解人體結構後，可以嘗試畫一些不同風格的個性人物速寫。

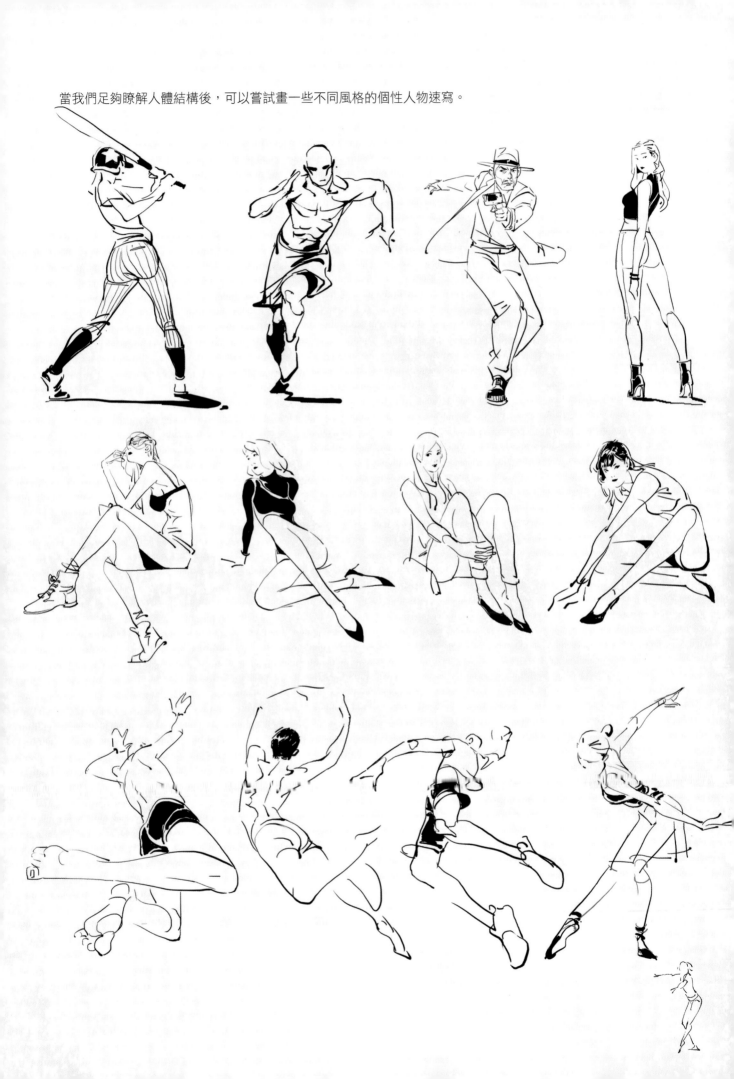

10

人體支架優化練習

平時在畫速寫的時候，我們可以優化人體支架，對人體關節處的形狀進行主觀處理和調整，使畫出的人物更合理。

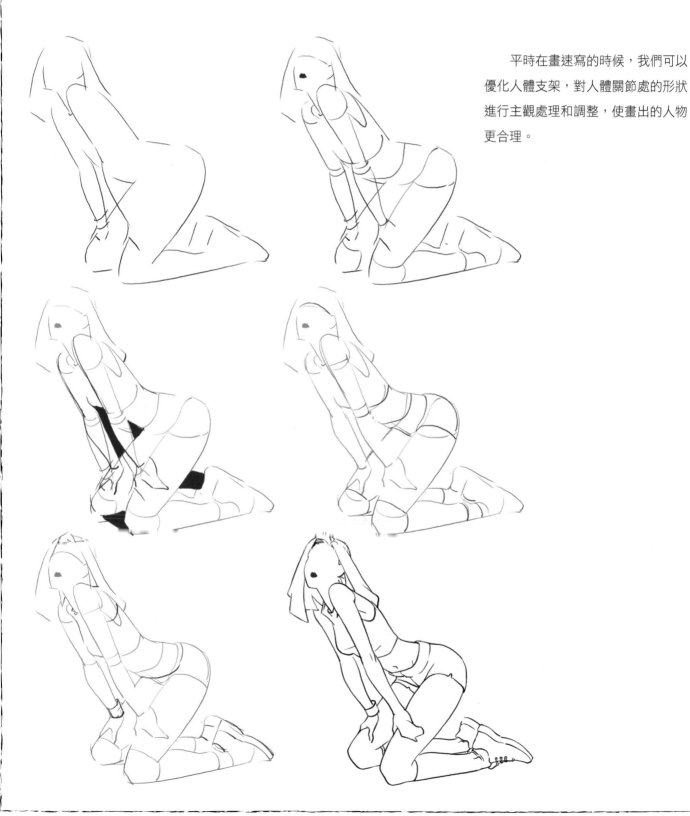

在畫偏平面概括的人物速寫時，我們可以透過弱化對肌肉的刻畫來優化人體支架，使畫出來的人物更自然。

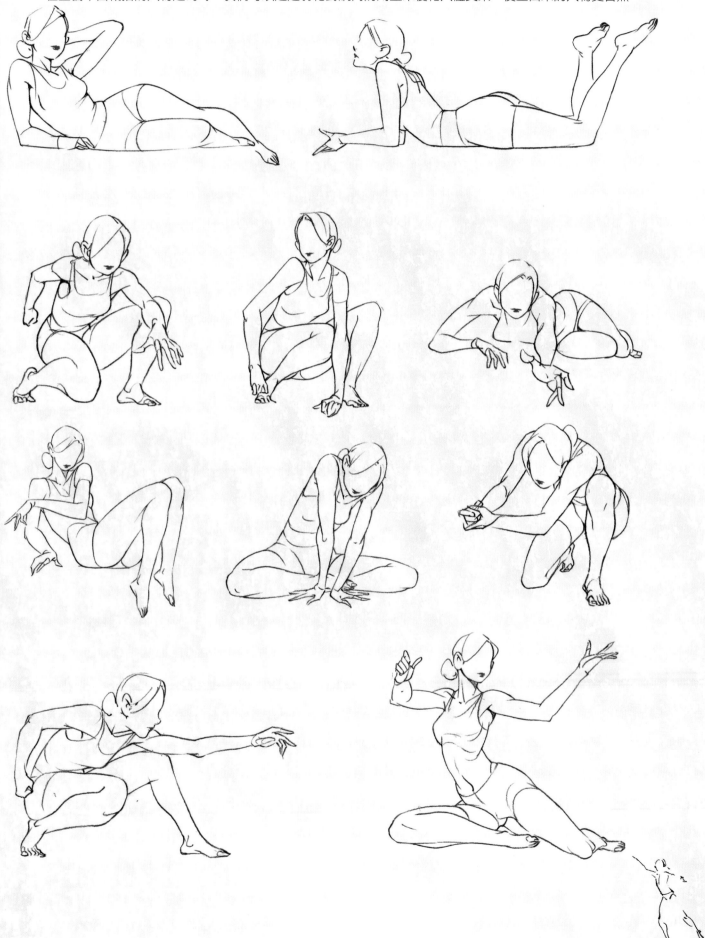

11

有力量感的人體繪製練習

01

畫一個平面形狀，在平面形狀的周邊標一個箭頭，這個箭頭代表人體在運動時的主要力量走向。

02

調整好代表軀幹的三個圓，確保三個圓的弧度能夠與力量走向相協調。

03

在三個圓的基礎上標出肩部的球體，用線條表現出頭部、胸腔、胯部的立體狀態。

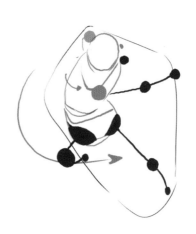

04

在支架的基礎上畫出四肢及其關節點，然後標識出每一個關節點的弧朝向。

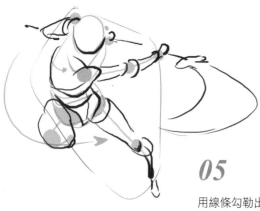

05

用線條勾勒出人體的大致輪廓，再添加人體以外的物品來強化力量走向。

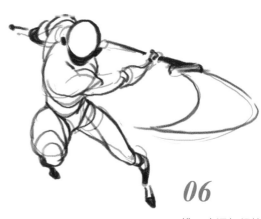

06

進一步添加細節，細化整體線條。

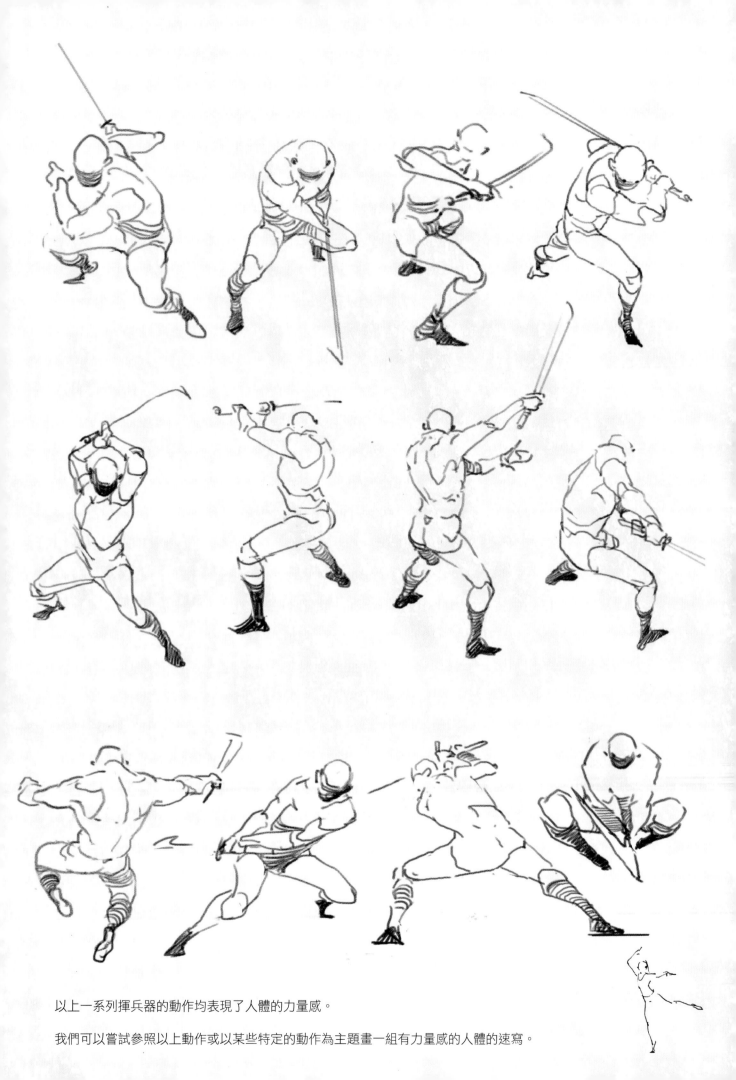

以上一系列揮兵器的動作均表現了人體的力量感。

我們可以嘗試參照以上動作或以某些特定的動作為主題畫一組有力量感的人體的速寫。

12

人體支架綜合繪製練習

想要更熟練地默畫出不同的人體動態，我們可以嘗試隨意畫一組交錯的線條，然後將每一條線條作為人體的脊柱，接著添加軀幹、四肢，畫出不同的人體。

 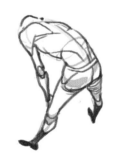

不同的脊柱、軀幹、四肢狀態，都可以在相同的圖形中表現出不同的人體動態。

 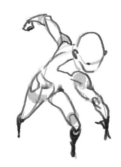

 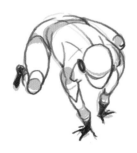

為了更好地繪製出人體支架，我們可以透過結合平面和立體，畫出一系列運動狀態下的人體。

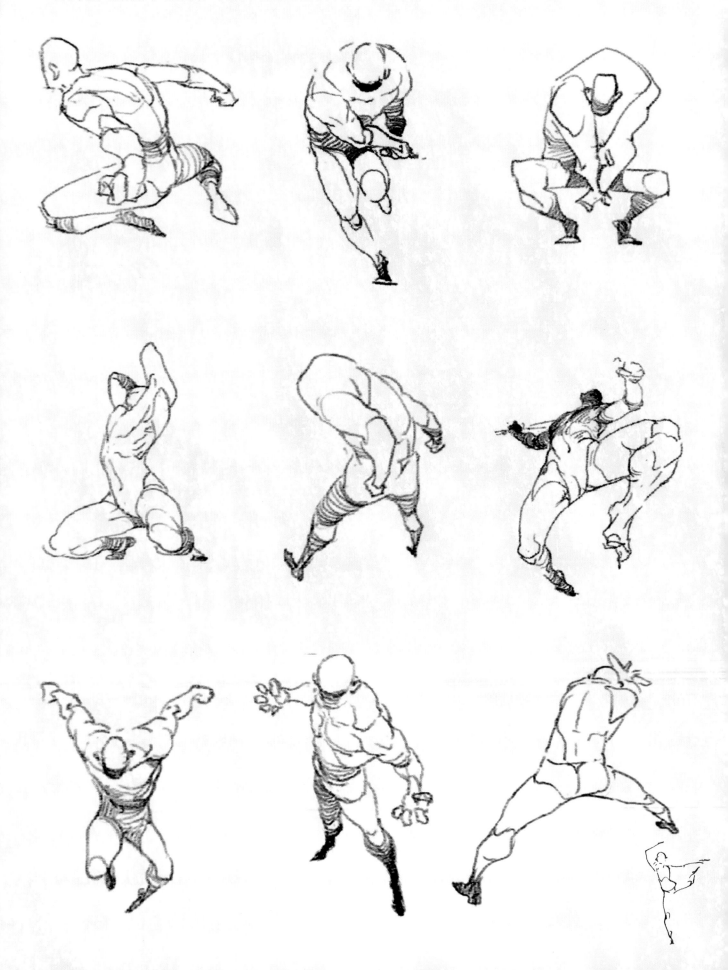

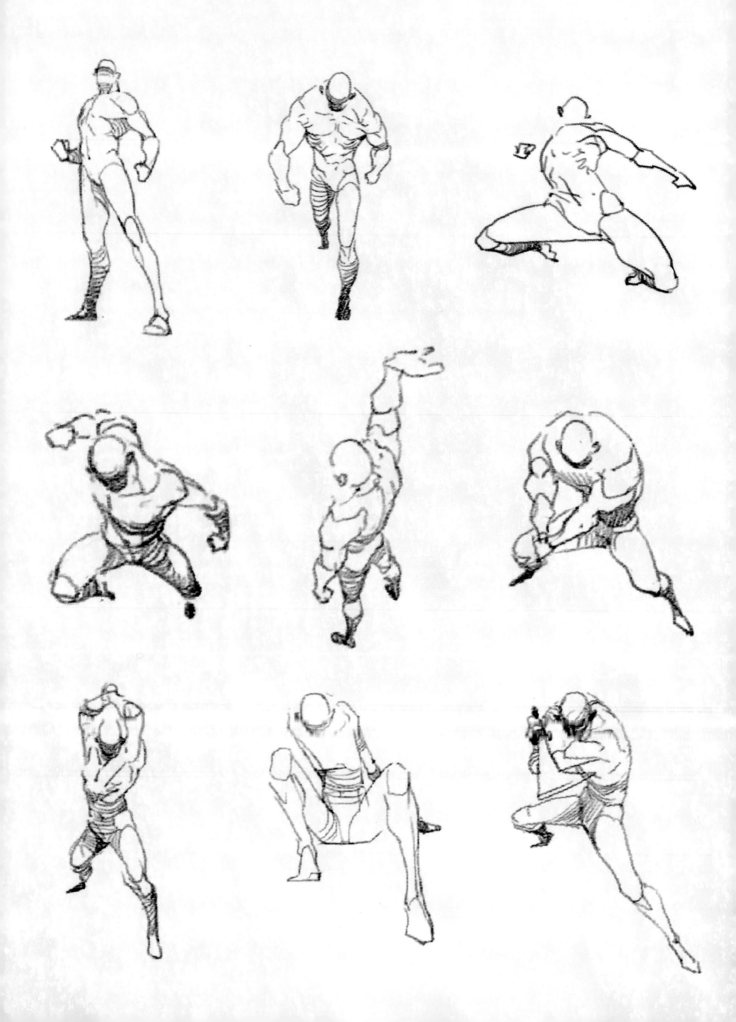

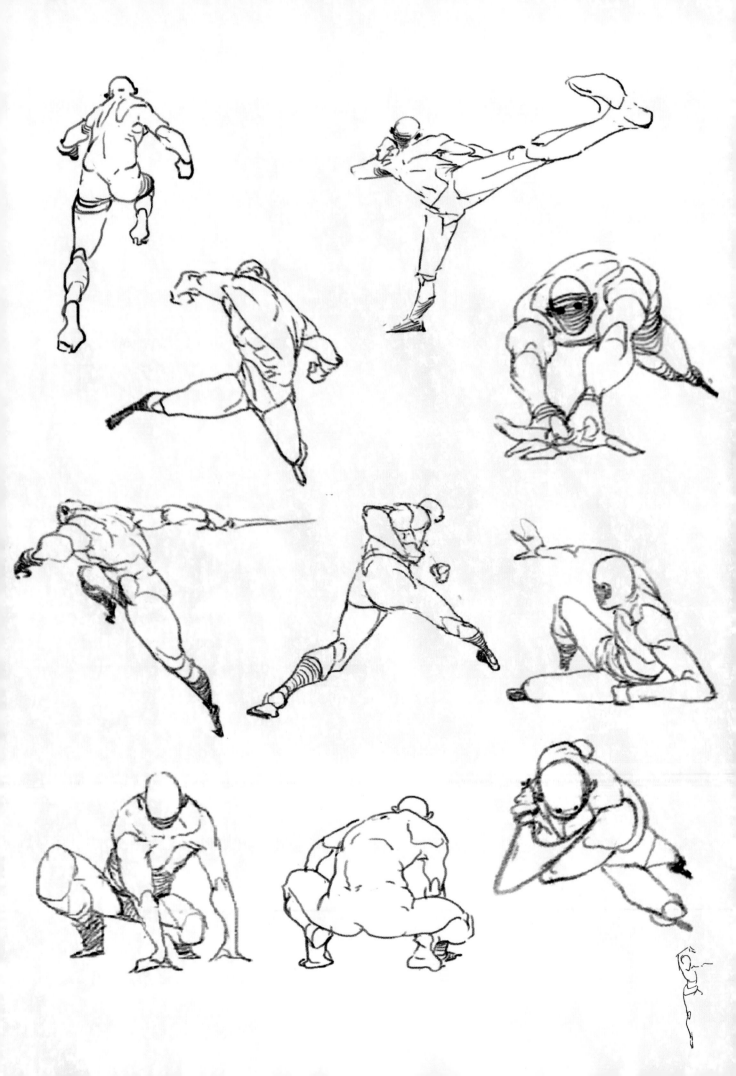

13

水墨人體動態繪製練習

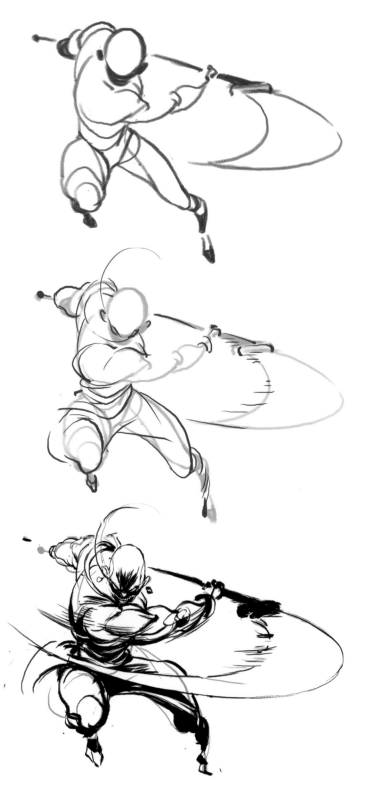

為了更好地表現畫面的張力，我們可以進一步塑造有力量感的人體。

用較細的線條在物品上畫出一些表現速度的線，並把人物身上的衣物褶皺刻畫出來。

用一些比較有質感的筆刷重點塑造力量走向，這樣就能畫出表現力較強的水墨人體動態。

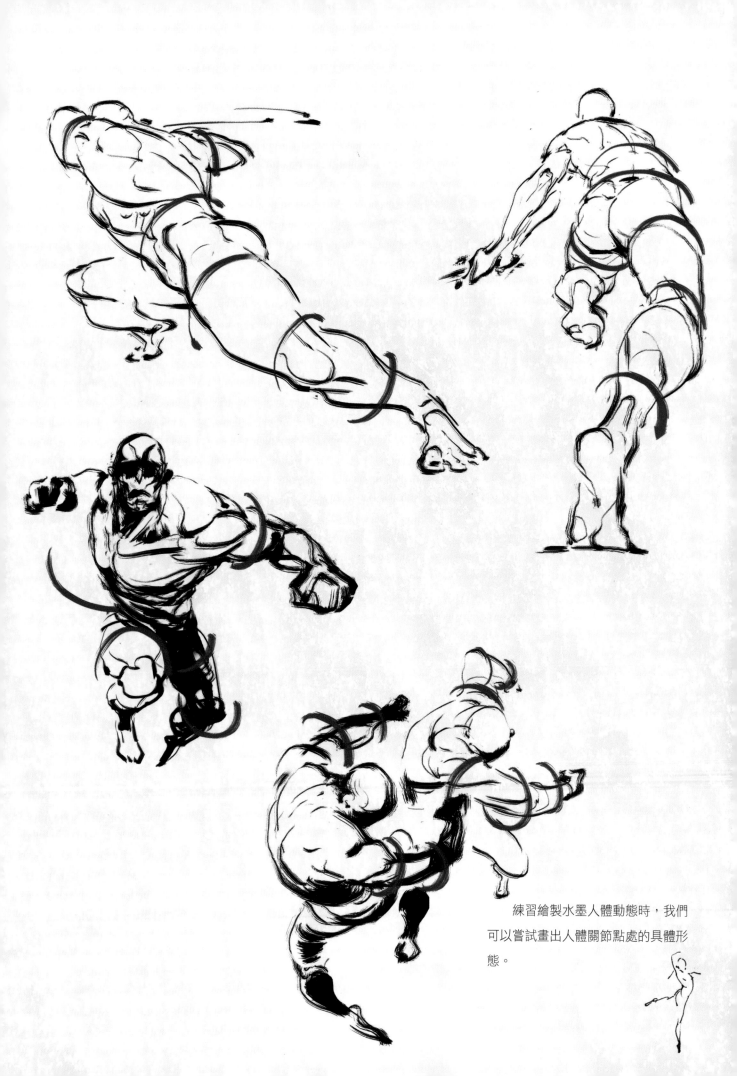

練習繪製水墨人體動態時，我們
可以嘗試畫出人體關節點處的具體形
態。

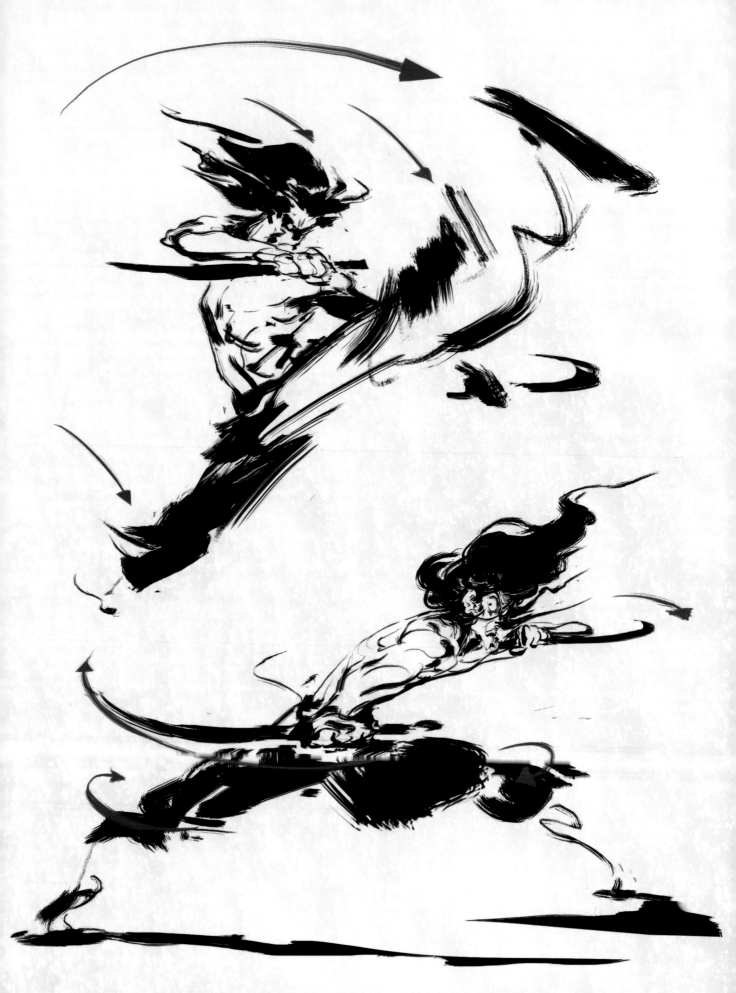

掌握了繪製水墨人體動態的相關知識後，我們可以嘗試畫一些較為複雜的水墨人體動態。

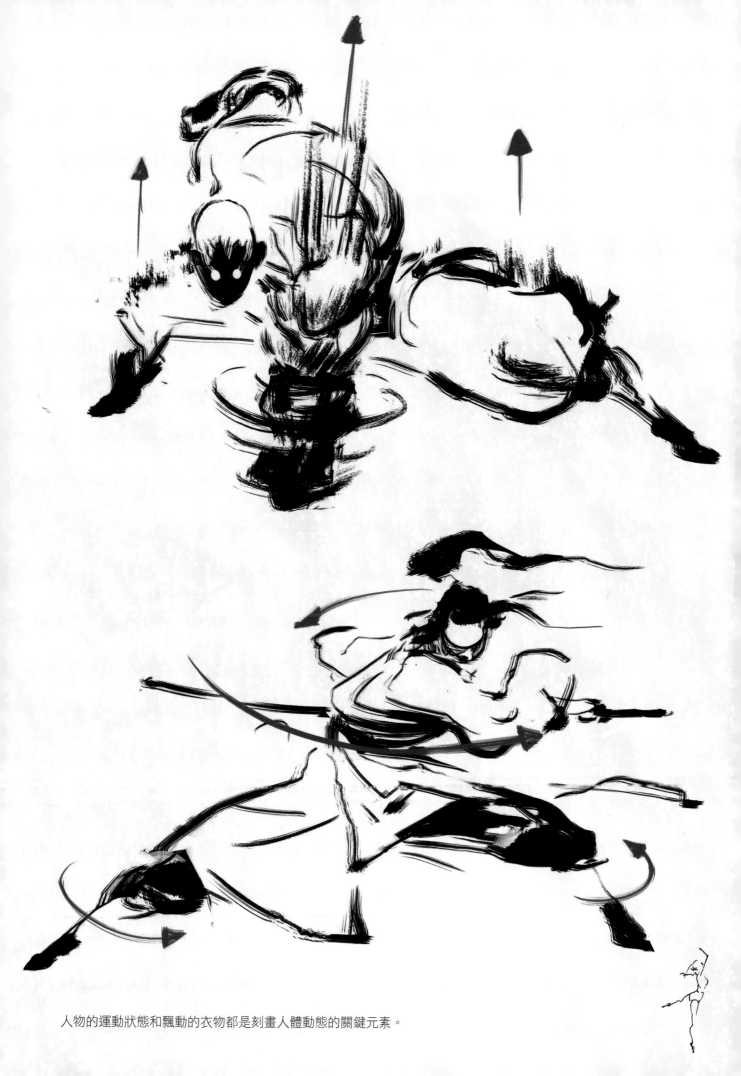

人物的運動狀態和飄動的衣物都是刻畫人體動態的關鍵元素。

Chapter Seven

第七章

作品欣賞

01

黑無常

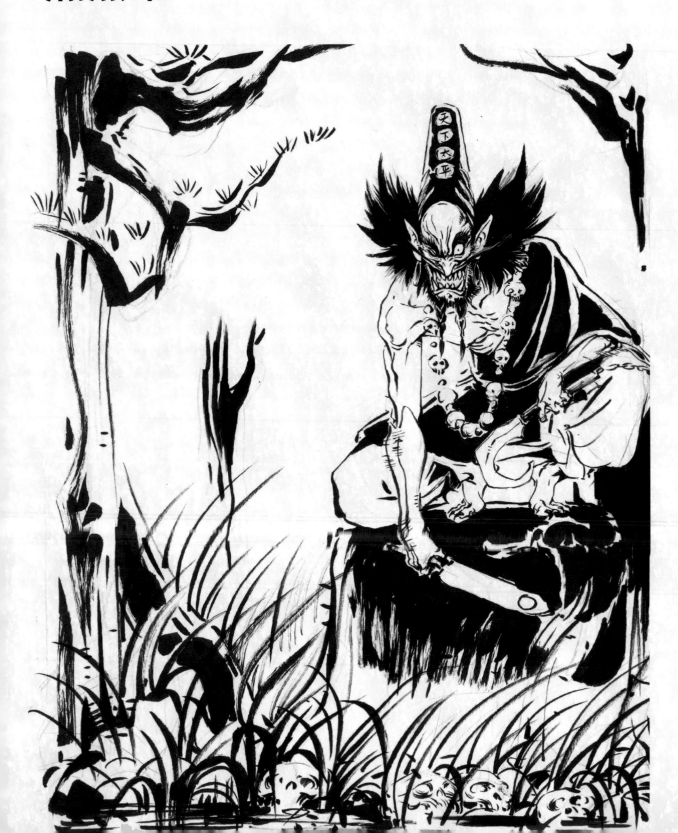

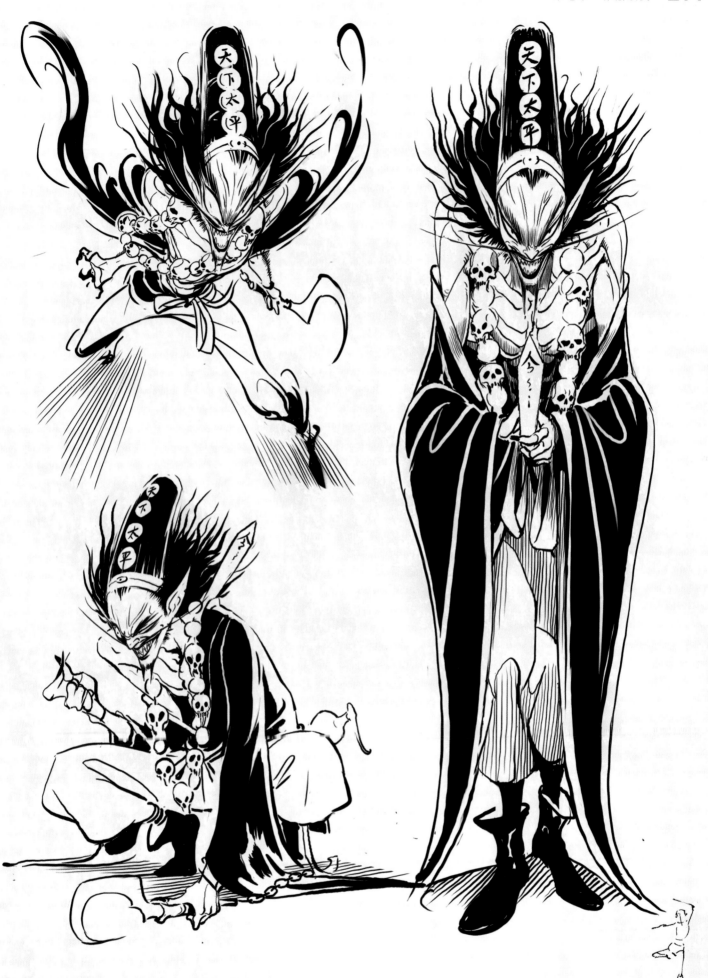

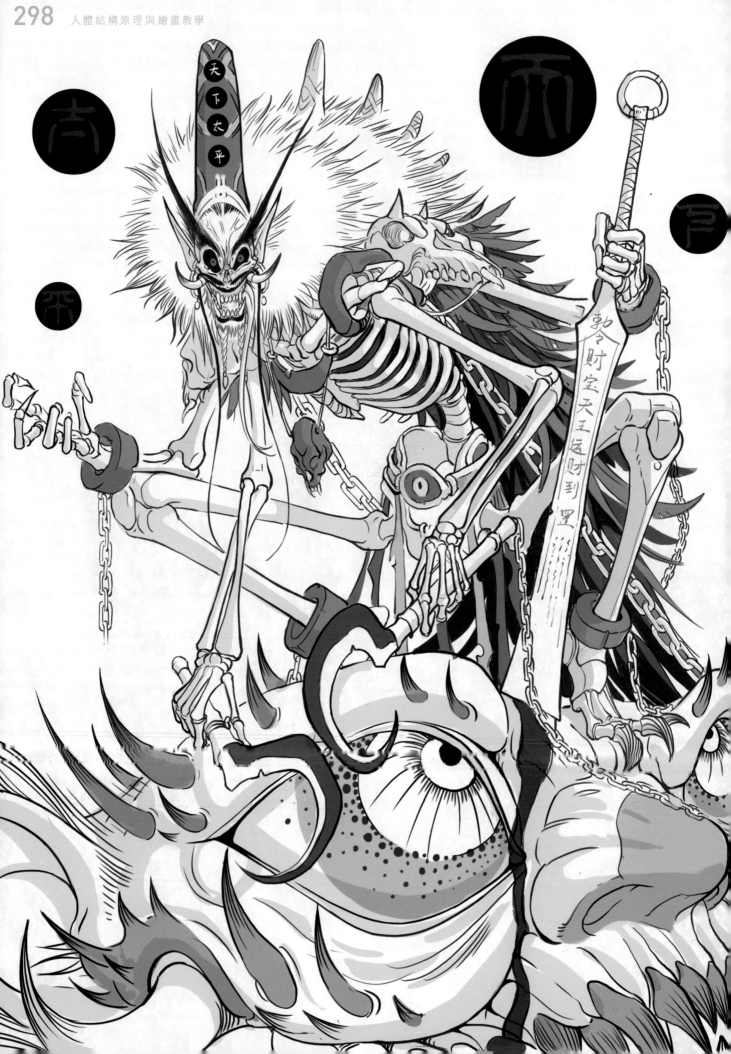

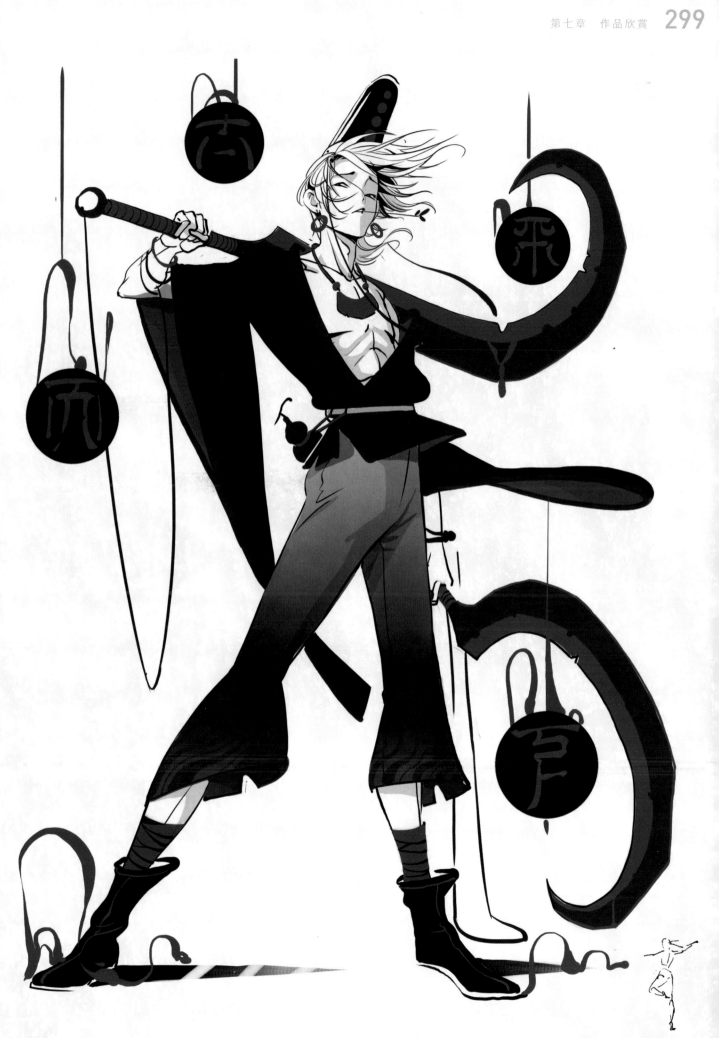

02

持刀鬼

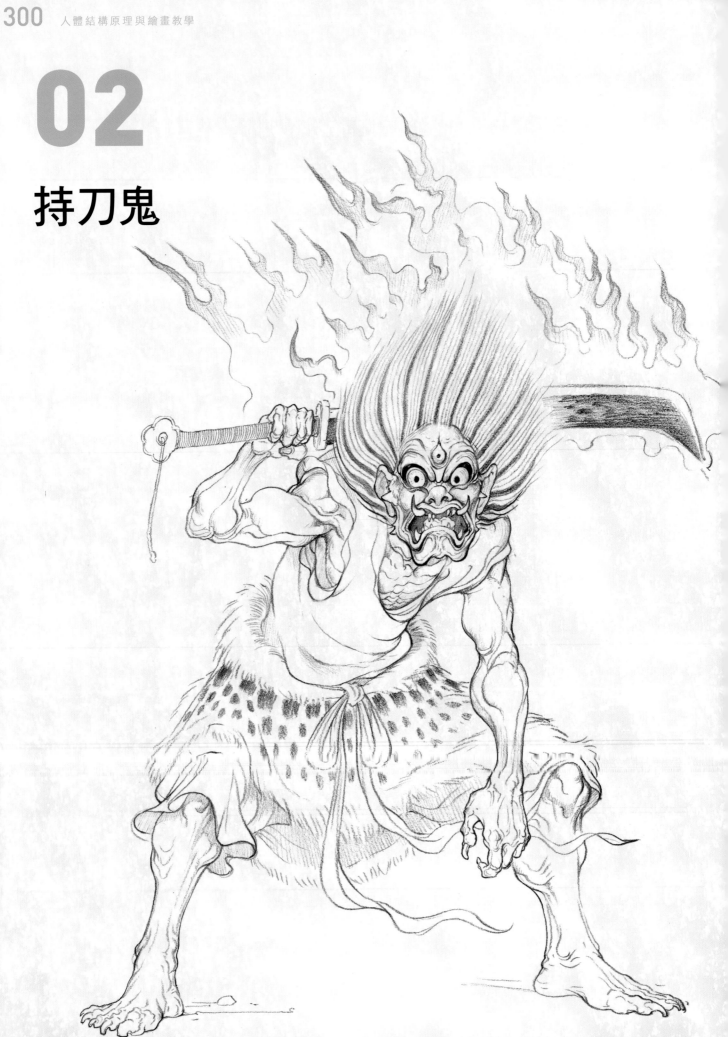

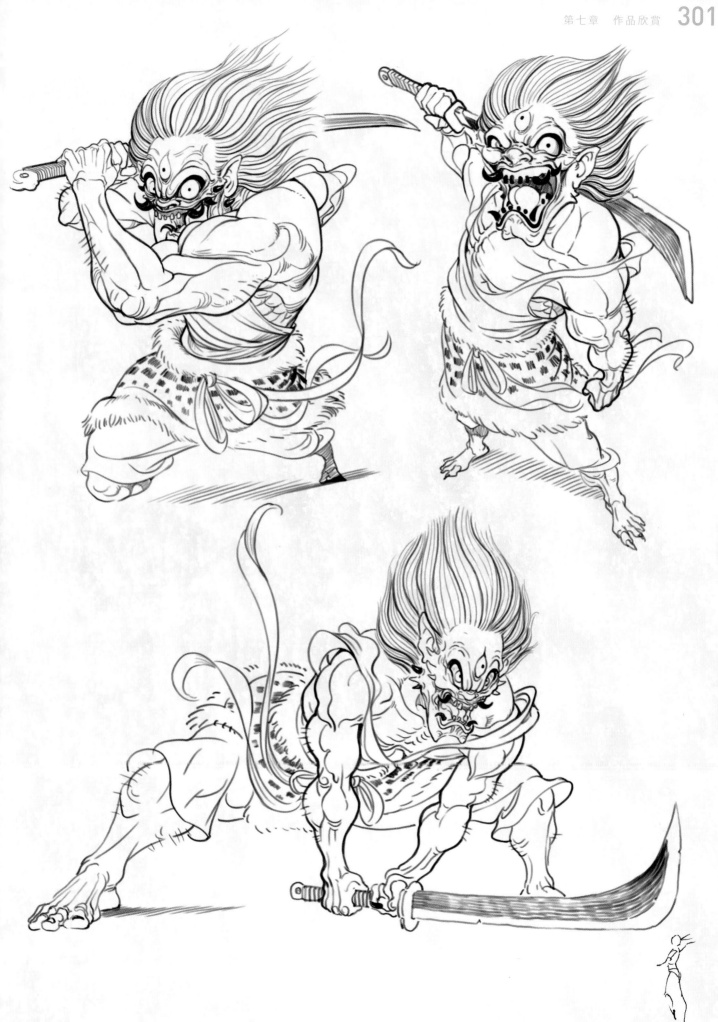

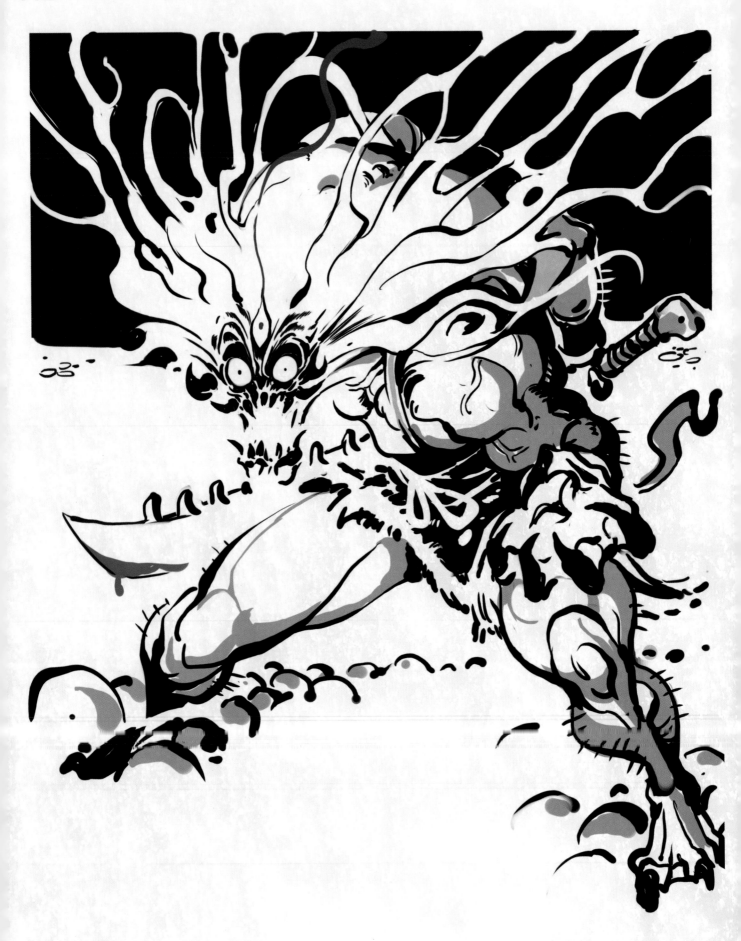

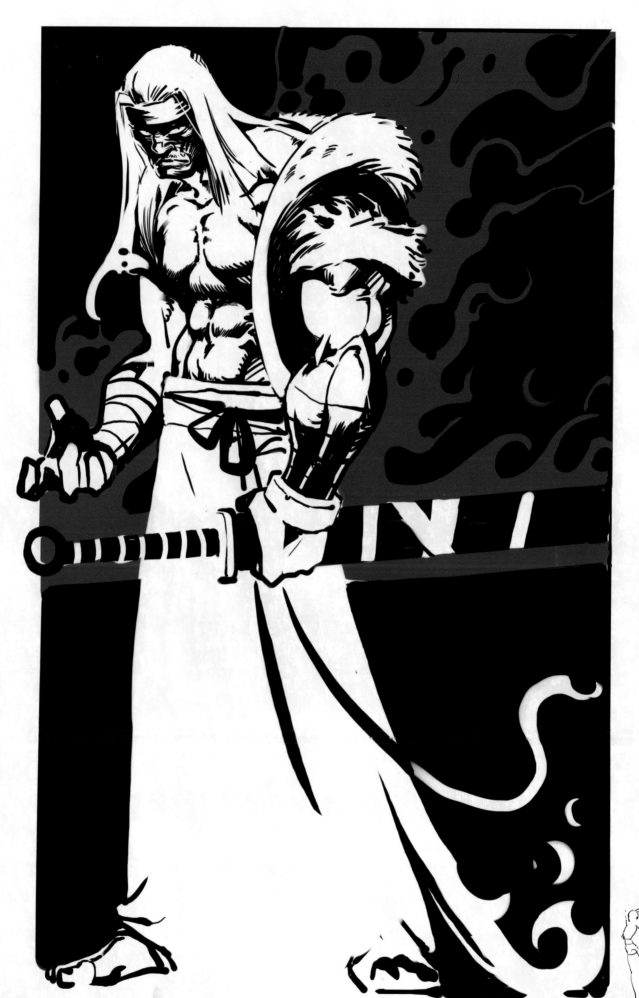

03

燃燈鬼

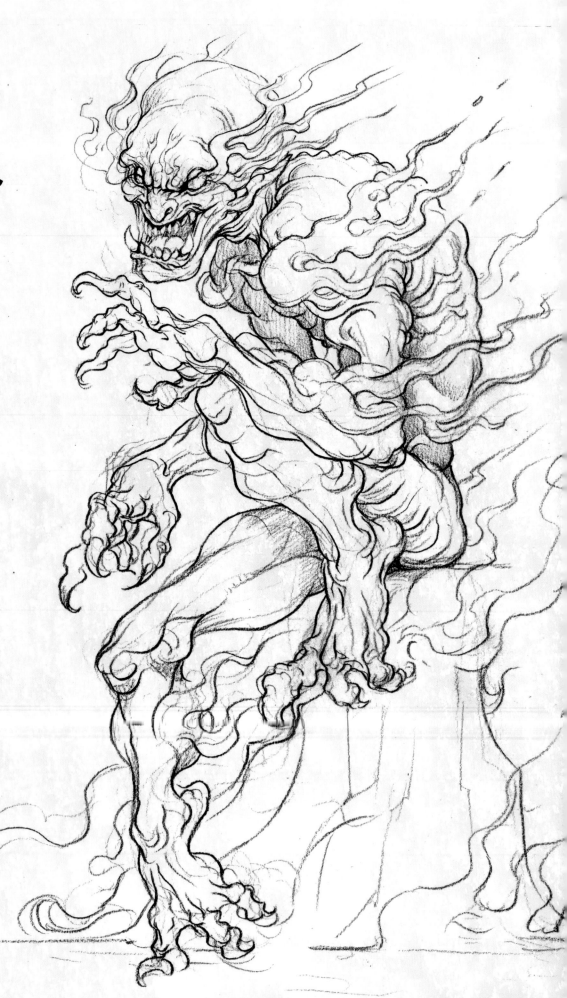

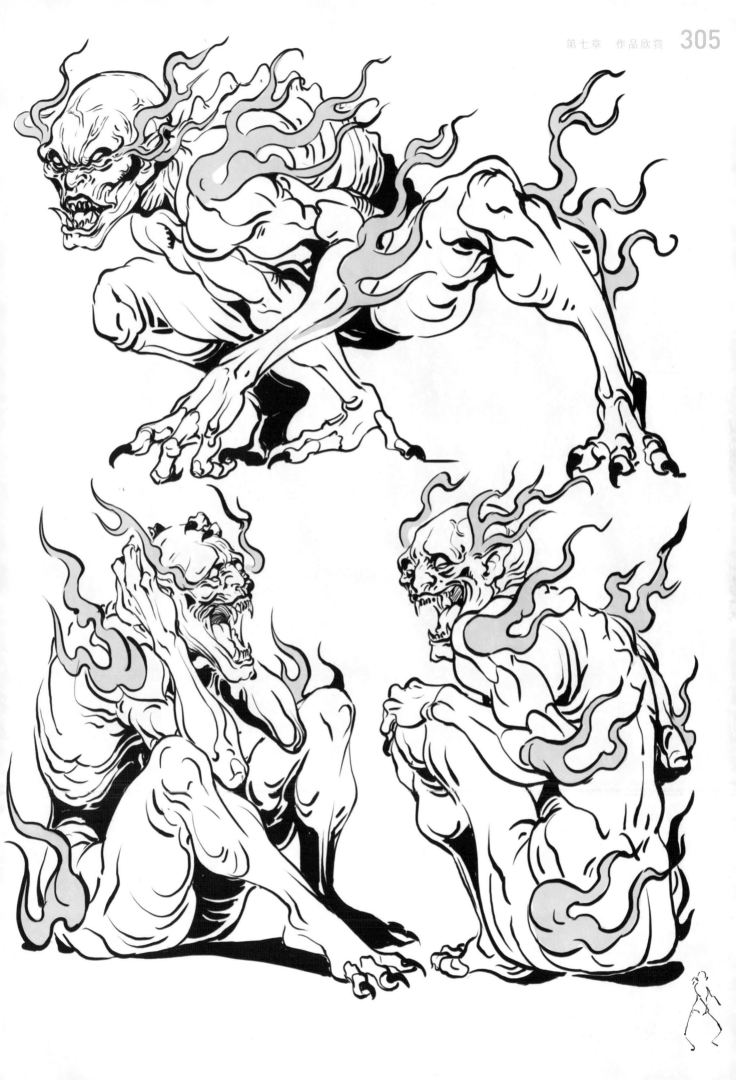

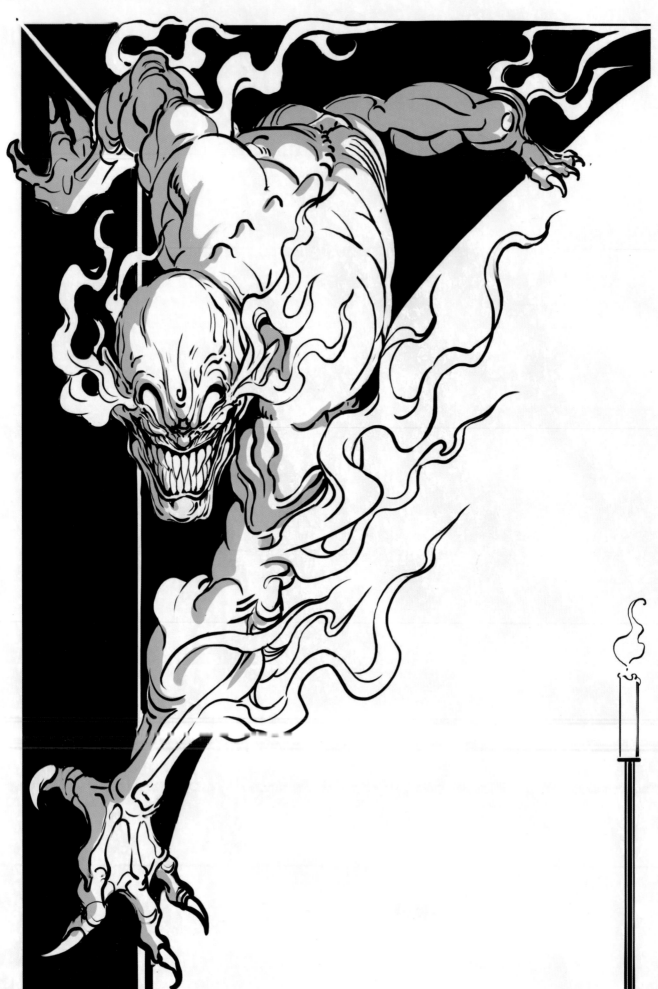

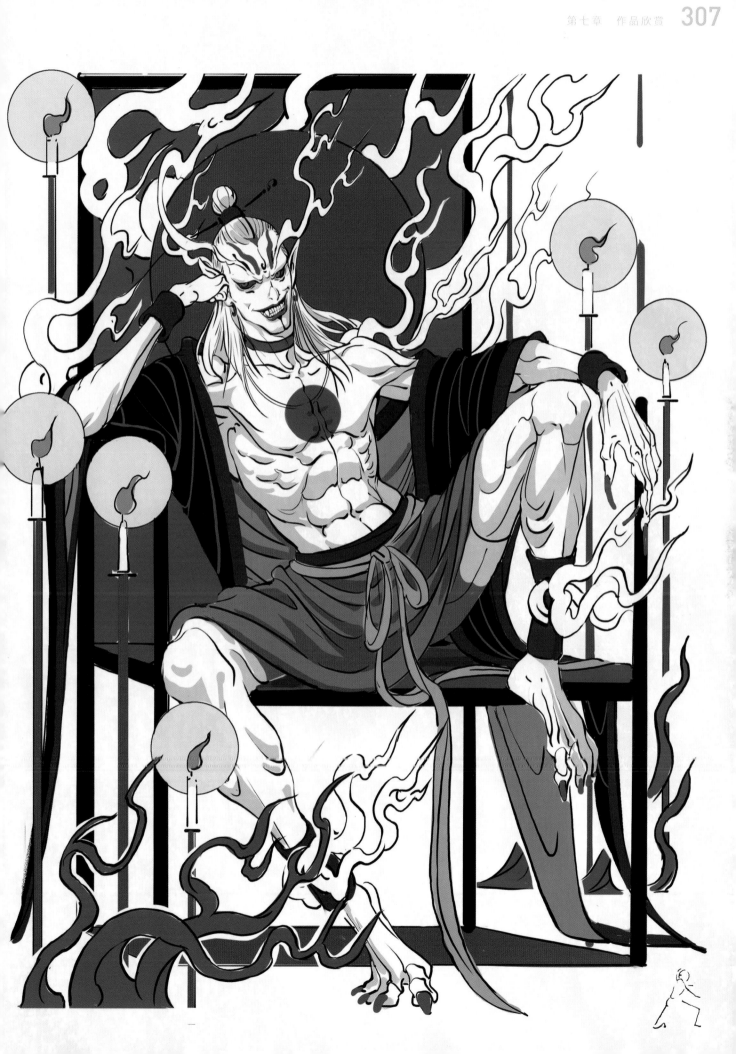

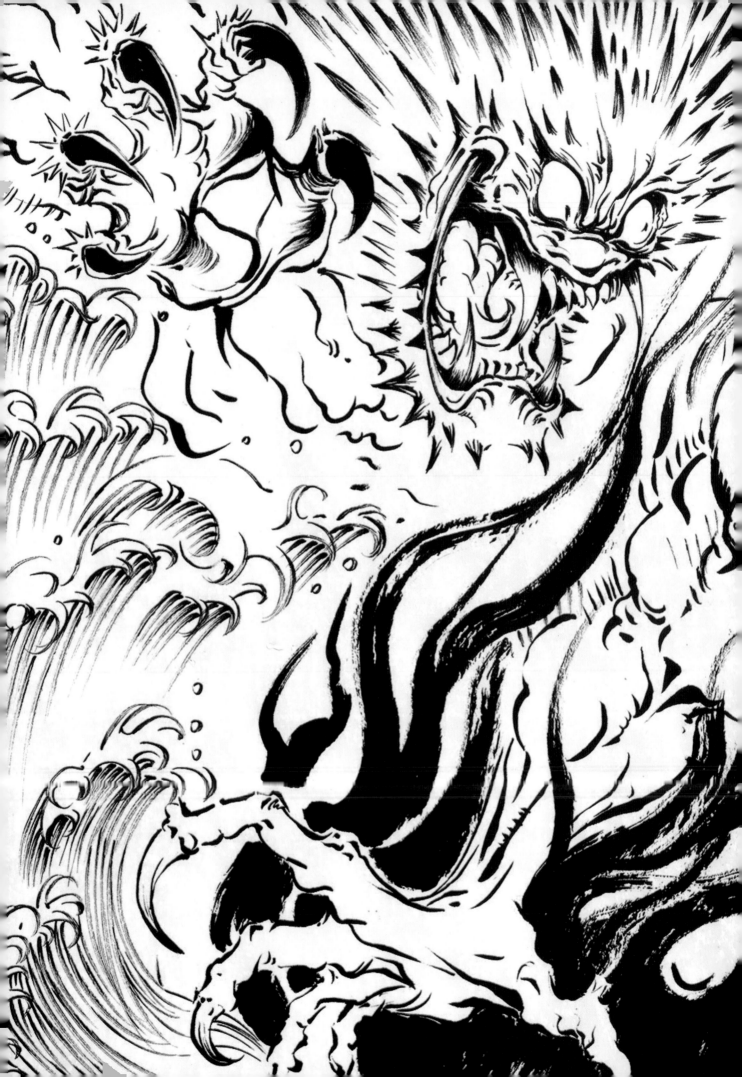

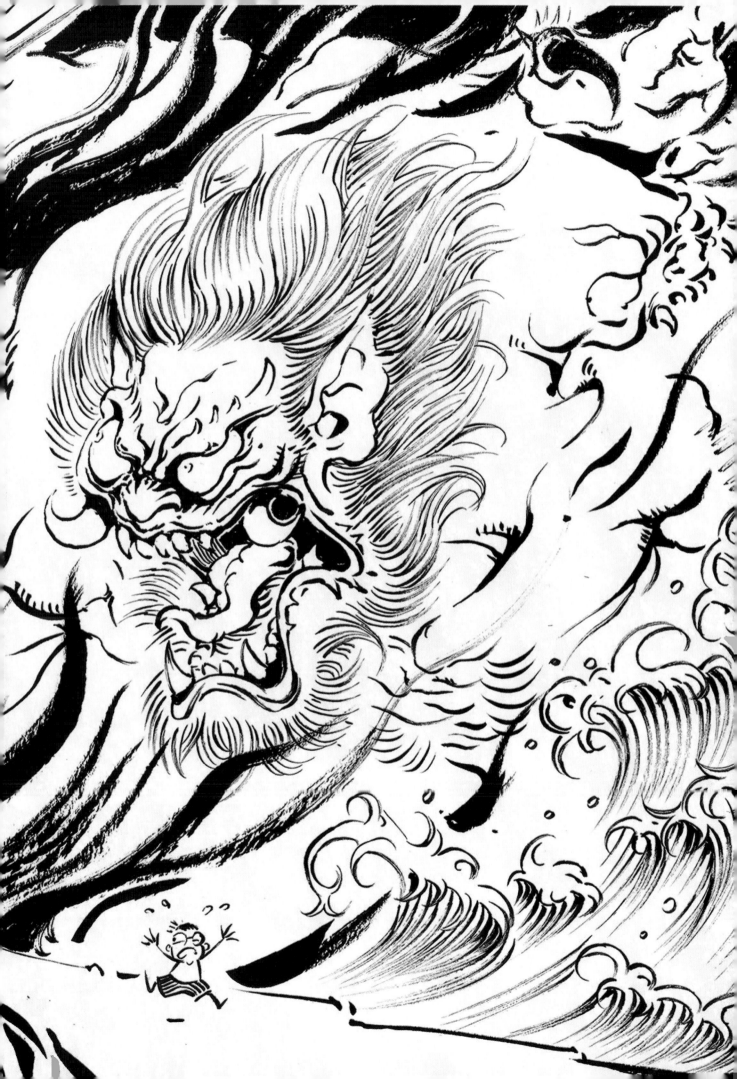

04

大力鬼王和惡鬼

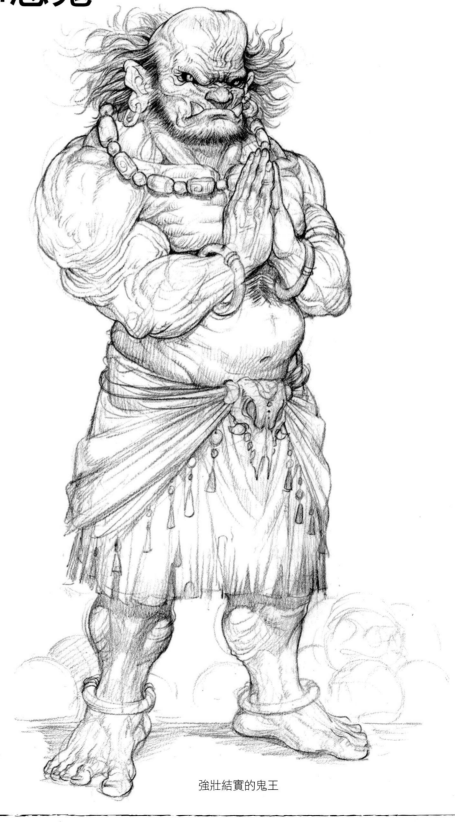

肚子部分的塑造靈感來源於所看
到的金剛羅漢象。

強壯結實的鬼王

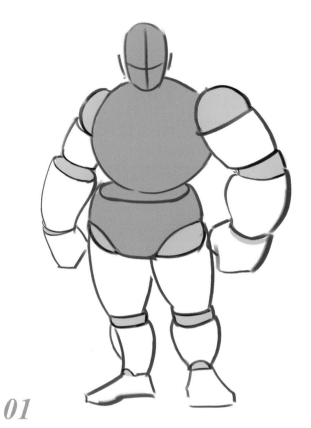

01

在進行角色調整的時候，可以從角色頭、胸、胯及四肢的關節比例關係入手，為了讓角色顯得強壯，可將這些部位適當放大。這也是角色調整的關鍵。

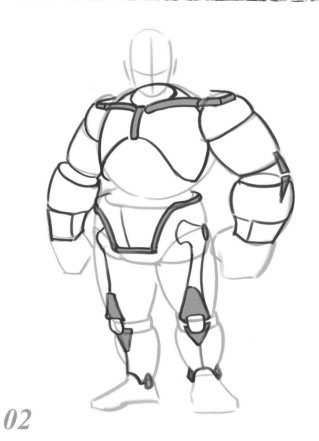

02

在原有的比例關係上，標出人體骨骼比較明顯的位置。這些位置分別是鎖骨、胯骨、肘關節、膝關節等。重點放在角色的活動關鍵處進行標識，這樣能加強角色的動態感。

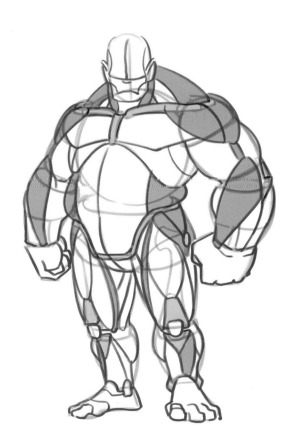

03

標識好了角色的比例和骨骼，就可以在其基礎上進行肌肉添加。在添加肌肉的時候，不需要將所有的肌肉都畫出來，主要標識好活動關節上的肌肉形狀。

　　以上三個步驟是搭建一個角色的基礎，只有將這些基礎關係分析清楚，後續的刻畫才會變得更加輕鬆。

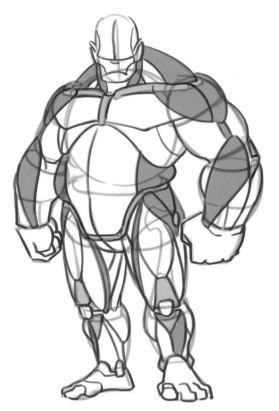

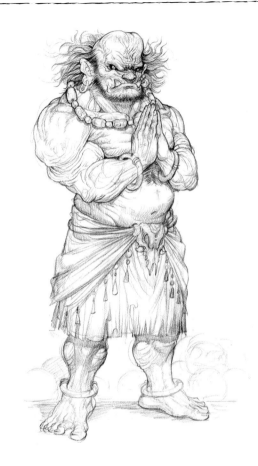

04

有了人體的結構基礎，接下來就可以添加角色細節了。我們可以借鑑之前的角色造型，分析角色的穿著方式。

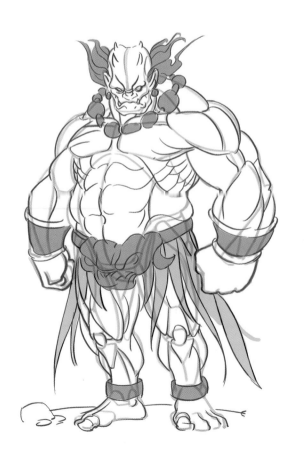

05

在繪製這個步驟的時候，不要急著馬上陷入細節刻畫。先把角色的穿著區域安排好，適當調整一下這些區域的形狀，這樣可以更好地掌控這個角色的整體關係。

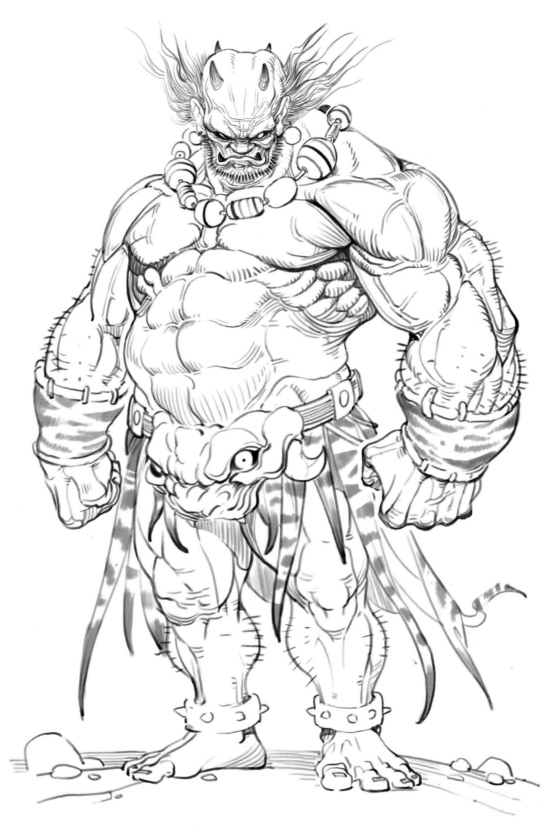

06

有了直觀的整體，那麼就可以在其基礎上慢慢塑造角色的細節了。當然這個過程需要大家有一定的練習和累積，找到自己喜歡的刻畫方式，從而畫出更多有趣的角色。

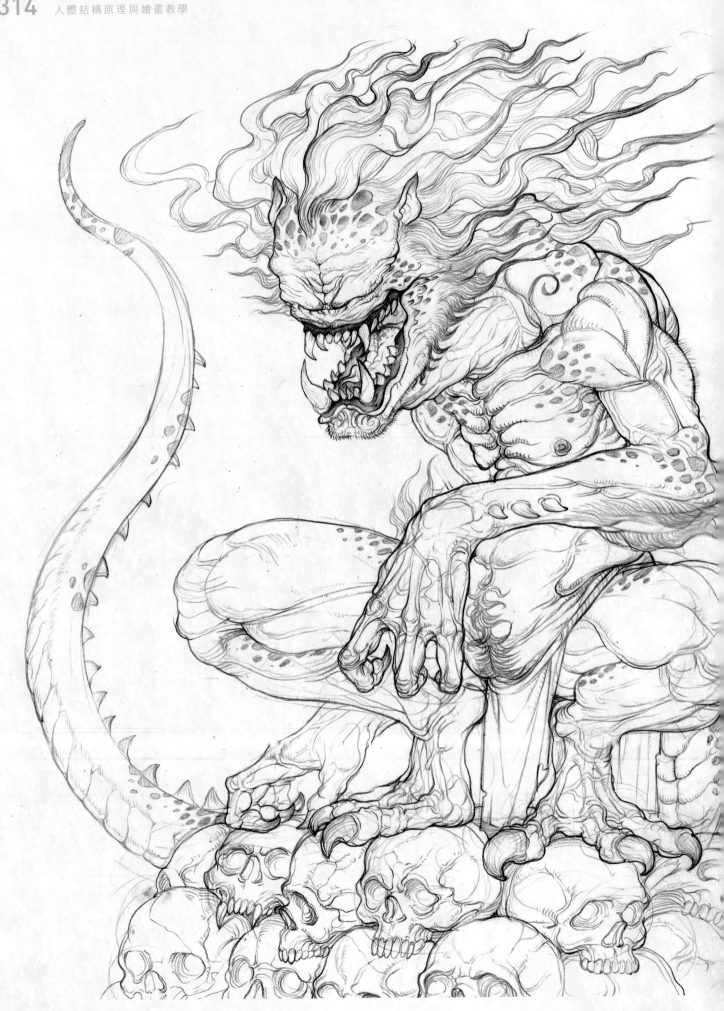

05

山魈和野豬

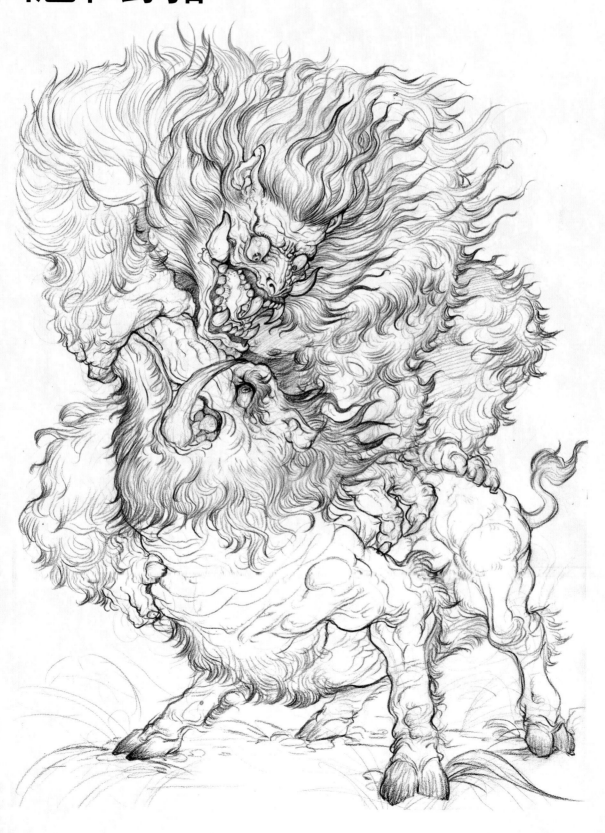

06

更多妖魔鬼怪

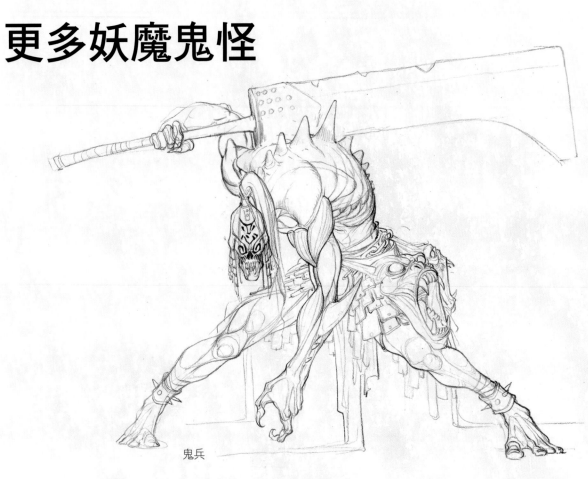

鬼兵

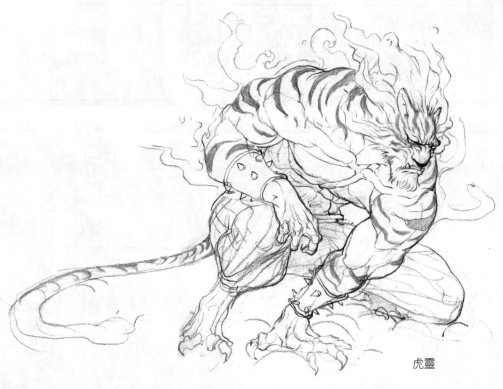

虎靈

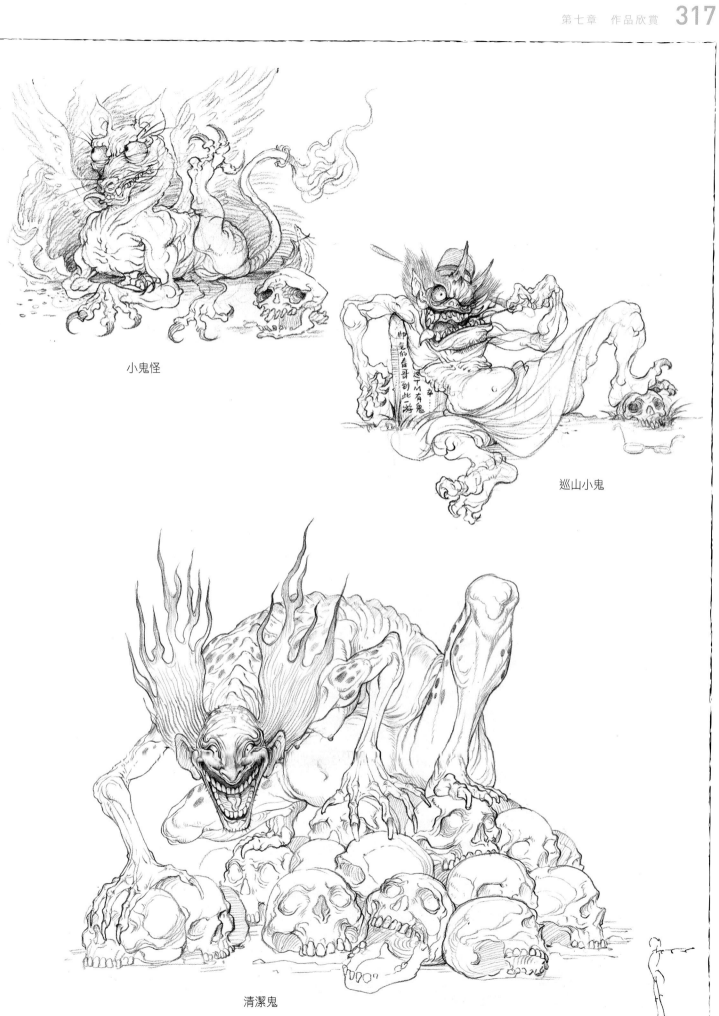

小鬼怪

巡山小鬼

清潔鬼

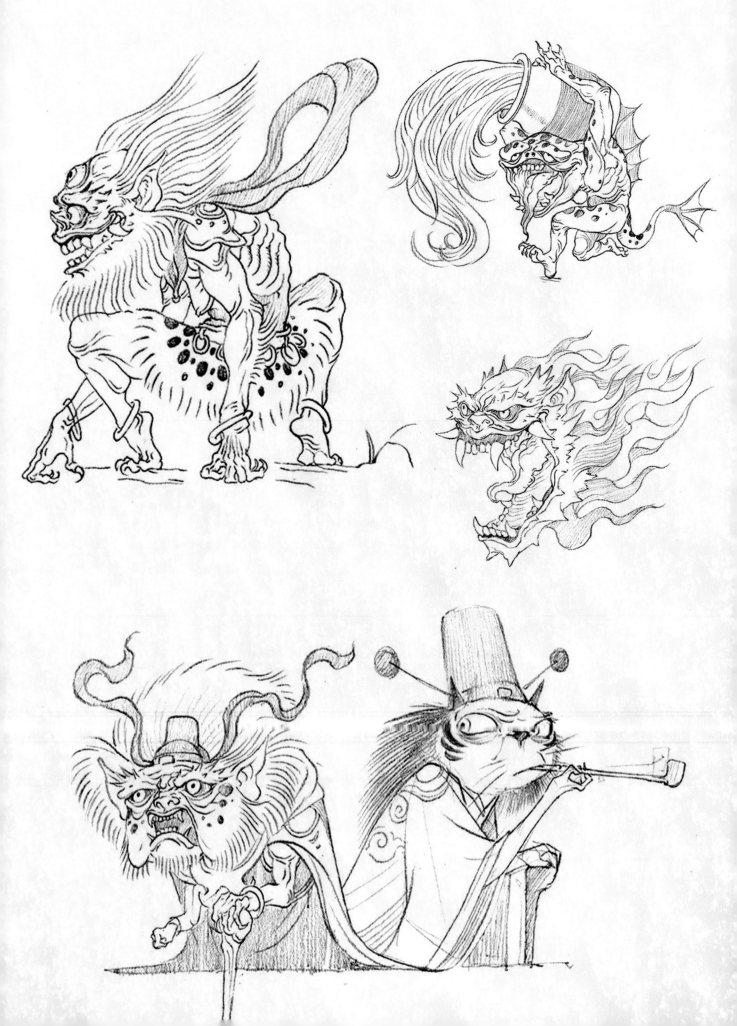

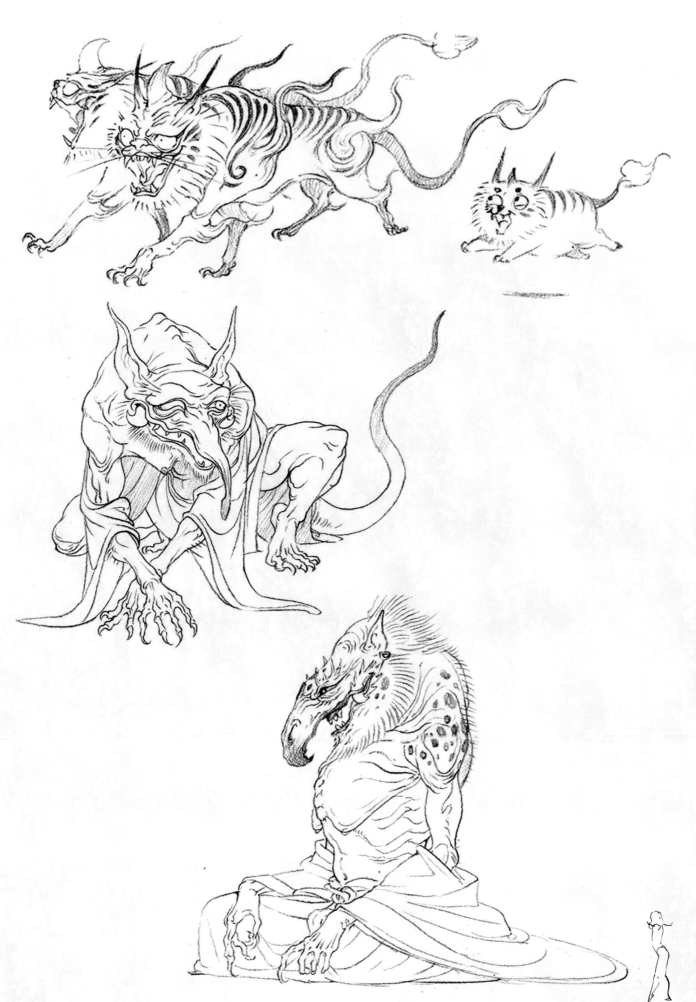

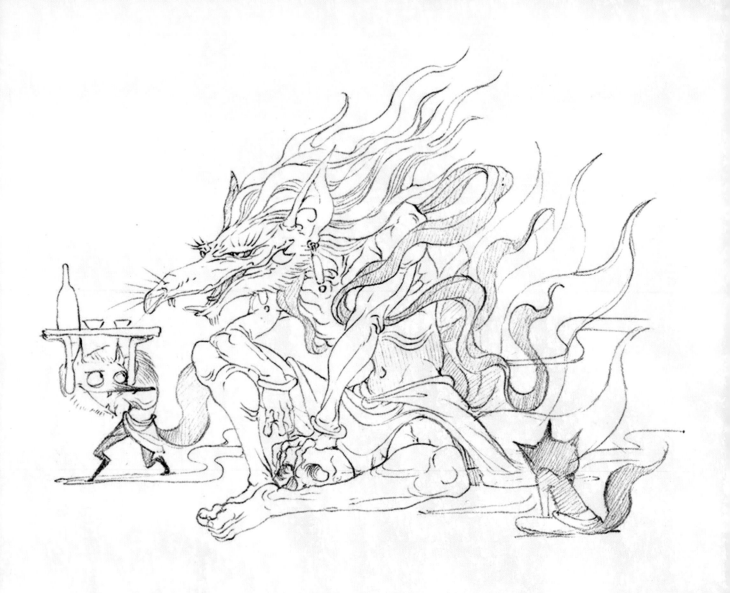
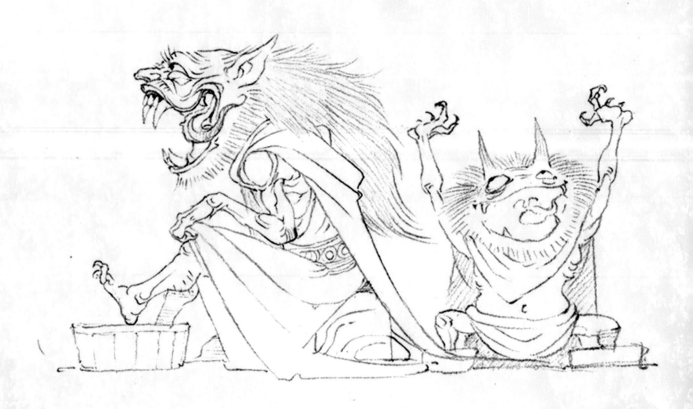

07

角色展示

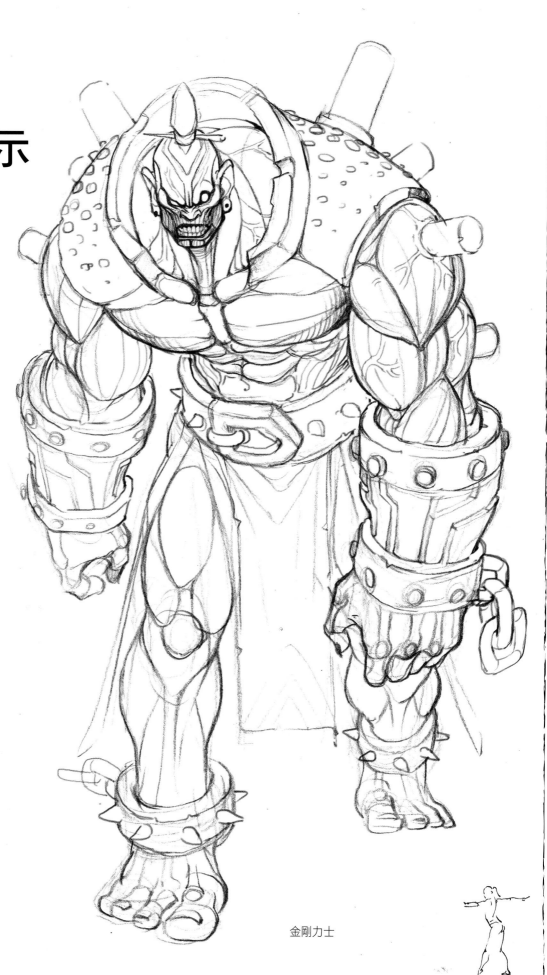

金剛力士

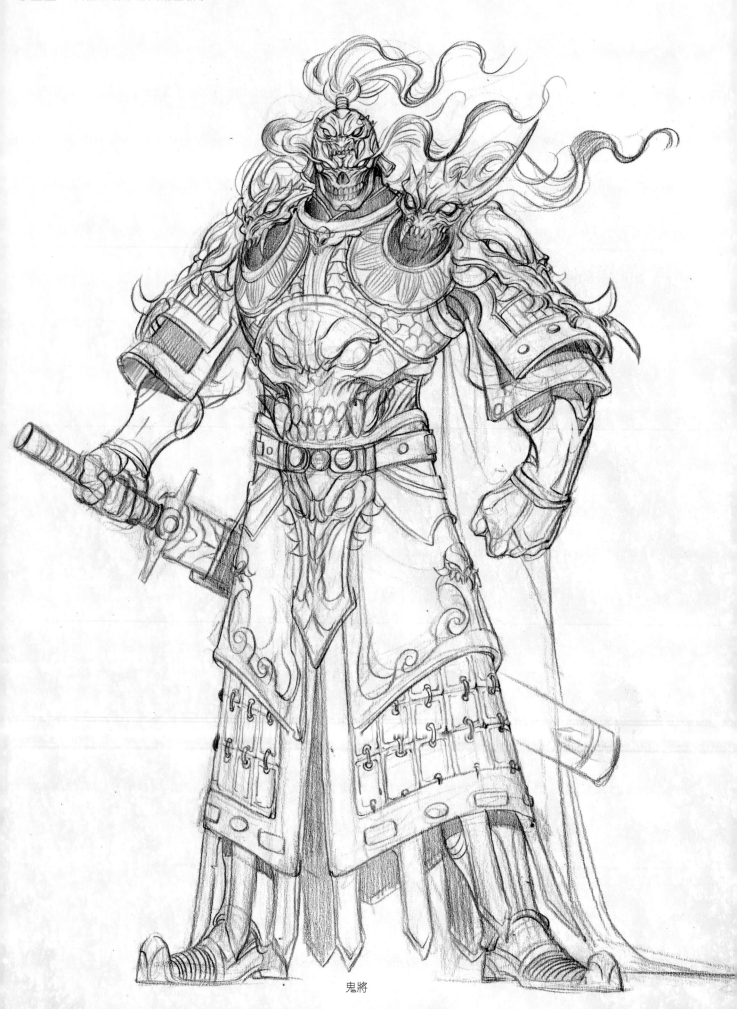

鬼將

九尾貓妖

吸血鬼

獸人

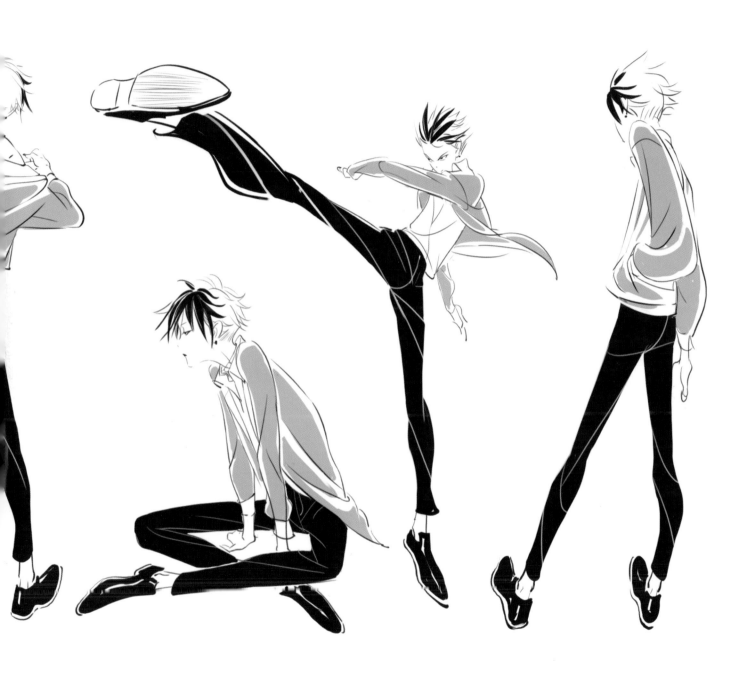

後 記

這本書的創作累積，在我嚴重的拖延症的作用下，花了將近5年時間。

這期間我也經歷了很多，兜兜轉轉，一路從廣州到上海、北京，最後又重新回到廣州。

這個過程是漫長和掙扎的，有來自書稿的重壓，有來自畫畫瓶頸期的迷惘，也有來自工作和家庭的壓力。也經歷過不想畫的時刻，但始終還是拾筆埋頭繼續下去。至今還有很多自己沒有摸清楚的東西，自知還相差甚遠。

幸運的是，這一路走來遇到了很多厲害的前輩和有趣的小夥伴，他們每個人都有自己的繪畫特質，能與大家交流讓我感到無比溫暖和愉悅。

感謝知名圖書作者兼譯者貴哥對本書提供的幫助。

感謝人民郵電出版社的專業編輯團隊給予的支持和幫助。

感謝畫畫的春哥工作室教學團隊小夥伴們的支持和陪伴，幫我分擔了很多工作上的事務，讓我有更多的精力可以專注創作。

感謝我的父母，感謝老爸和老媽一直以來對我的默默關懷和支持。

感謝多年來我任教的線上和線下繪畫班所有的助教小夥伴、親愛的同學們。一起畫畫和學習的日子是快樂而短暫的，十分幸運能夠與你們相遇，願大家學業有成，工作順利，開心快樂。

最後仍然希望閱讀本書的你可以從中得到一些收穫，如果能有一定的進步將會是我莫大的榮幸。

堅持不懈的努力是燈塔上的微光，指引著你我前進的方向。